Illustrated Dictionary Of Contemporary Architecture

現代建築圖解詞典

（下冊）

看見現代建築細節之美

王其鈞 著

CONTENTS

目錄

第一章　建築師、著名建築事務所及作品

第二章　建築流派

第三章　建築團體

第四章　名詞解釋

CHAPTER TWO ｜第一章｜
建築師、著名建築事務所及作品

維克多‧奧塔（Victor Horta）

比利時建築師，1861 年生於比利時根特地區，在根特當地和布魯塞爾的美術學院結束學習之後，奧塔進入建築事務所開始建築設計工作。奧塔受 19 世紀末期在比利時發展的先鋒派運動影響，對於傳統的古典主義風格進行了大膽創新，他與亨利‧凡‧德‧費爾德（Henry van de Velde）一起領導比利時先鋒派藝術團體自由美學社的工作，在將英國工藝美術風格介紹到比利時的同時，也積極進行工藝美術風格作品的設計實踐，成為新藝術風格運動中的傑出代表。同時，奧塔還是布魯塞爾美術學院的教授，他通過教學和論文寫作遺留下來的建築設計觀點，對人們研究和學習新藝術運動時期的藝術發展狀態具有重要的參考作用。

奧塔的設計作品幾乎都位於布魯塞爾，其設計領域很寬，從商店、私人住宅到公共建築都有涉及。奧塔在設計中積極倡導利用自然植物的圖案，作為對抗古典繁複風格和工藝簡化風格的主要手段，他將現代建築材料結構的實用性與各種傳統的裝飾手段相結合，以獲得精緻的建築效果。除了對新藝術風格的設計探索之外，奧塔在進行建築設計時能夠充分認識和利用現代材料，並積極探索對新結構建築形式真實性的表達，他在早期進行的直接暴露鋼鐵構架和玻璃幕牆的嘗試，也成為後期現代主義建築的主要特色之一。

代表建築作品有：埃特維爾德住宅（1895 年）、人民之家（1899 年）、塔塞爾旅館（1900 年）、奧塔自宅（1900 年）、Wauquez 商店（1906 年）等。

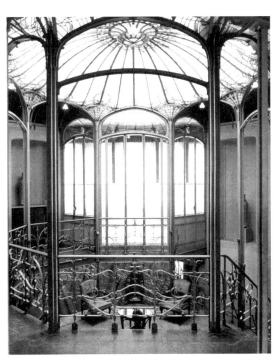

埃特維爾德住宅（1895 年）

塔塞爾旅館（Hotel Tassel） >>

位於比利時布魯塞爾，由維克多·奧塔（Victor Horta）設計，1900 年建成。塔塞爾旅館是新藝術風格的代表性建築作品，其進步性表現在建築師對於鋼鐵的創新性運用方面。

旅館的最大特點是對於曲線的應用，奧塔利用鋼鐵所具有的良好柔韌性，在樓梯、扶手、支柱甚至是門把手上，都設計出來自植物形象的動感造型。同時通過室外的欄杆，室內的馬賽克鋪地，以及牆面線腳等細節處同樣的曲線配合，創造出統一、自然的風格。

雖然塔塞爾旅館在設計上呈現出類似巴洛克般的古典建築氣息，但可以看出奧塔對於線條的簡化，以及力求達到清新、自然建築效果的努力。奧塔借助於現代的鋼鐵材料，並充分利用和表現了現代材料的特點，他所創造出來的，以自然植物曲線為主的建築與裝飾風格，也成為新藝術運動的最大特點。

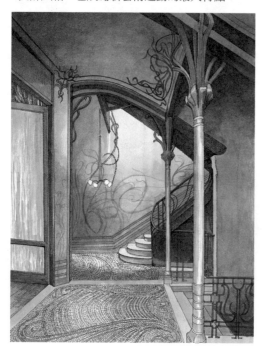

特奧多爾·菲舍爾（Theodor Fischer） >>

德國建築師，1862 年生於施韋因富特（Schweinfurt），在慕尼黑理工大學完成建築專業教育之後，菲舍爾先後進入私人建築事務所和城市建設部門工作，並有幸進行了古典式柏林國家議會大廈和現代城市住宅等風格迥異的諸多建築項目的實踐。菲舍爾在慕尼黑設計建築事務所進行現代建築和城市規劃實踐，同時還在斯圖加特和慕尼黑兩地的大學擔任建築教學工作。1907 年菲舍爾成為製造聯盟的首任主席，早期現代主義的多位建築師，如門德爾松（Erich Mendelsohn）、陶特（Bruno Taut）、柯比意（Le Corbusier）都曾經跟隨菲舍爾學習。

菲舍爾作為現代主義建築的先驅，其設計理念體現出將古典、地區傳統與現代三種風格相結合的特點。菲舍爾對於古典建築規則和傳統建築的簡化表現手法，以及對現代建築材料真實性的表現在當時極具進步性，其借鑒古典和傳統元素用以豐富現代建築面貌，保持地區建築差異和拉近與人的心理距離的做法，以及在現代城市規劃中，既積極利用現代建築的優勢，又注意對地區傳統和生活空間環境的營造的做法，也正彌補了現代主義建築的不足。

在城市設計方面，菲舍爾不僅積極推行規則網格式的現代布局，還推行了英國的花園城市規則思想，是早期意識到現代主義城市環境和居住問題，並在實踐中進行改進的探索之一。

代表建築作品：加尼松教堂（1910 年）、耶拿大學建築（1908 年）、格明德斯道夫居民區（1915 年）等。

加尼松教堂（Garnison Church）

位於德國烏爾姆，由特奧多爾‧菲舍爾（Theodor Fischer）設計，1910 年建成。這座建築是菲舍爾利用現代建築材料和結構，詮釋古老建築命題的作品之一。菲舍爾是德意志製造聯盟的第一任領導者，但他在提供工業化建築生產的同時，也重視對不同使用功能的建築空間氛圍的營造，這座教堂建築就體現出菲舍爾積極利用現代材料，但同時注重建築傳統和空間感染力的設計特點。

加尼松教堂是一座為軍隊興建的教堂建築，為了容納眾多士兵，菲舍爾選擇了鋼筋混凝土的現代建築結構形式。為了與哥德風格的烏爾姆教堂取得和諧，菲舍爾也為新教堂塑造了哥德風格的外部形象。但新教堂的形象更具抽象性，帶有雙塔的形象被置於教堂後部，而將後殿底部開放為主入口。借助於現代結構材料優質的延展性，使內部形成跨度 28m 的空間形式，最大限度地滿足了軍隊的使用需要。

菲舍爾在加尼松教堂中，既利用現代材料結構滿足了使用的需要，又在建築外形和內部空間上保留了古老的宗教氛圍。

查爾斯 · 雷尼 · 麥金托什（Charles Rennie Mackintosh）

英國建築師，1868 年生於英國格拉斯哥，是英國新藝術運動最具代表性的設計師。麥金托什早期通過在建築事務所實習，同時在格拉斯哥藝術學院的夜校學習，完成了建築專業的基礎教育，此外通過在建築事務所的工作和環遊歐洲各國的古典建築遊學，逐漸形成了獨特的設計風格。麥金托什與他的妻子瑪格麗特·麥克唐納（Margaret McDonald），他妻子的妹妹弗朗西斯·麥克唐納（Frances McDonald）及妹夫赫伯特·麥克奈爾（Herbert McNair）共同成立了名為「格拉斯哥四人組」的設計事務所。這個事務所的設計活動及設計作品，也成為新藝術運動在英國發展的主要表現和代表作品。

麥金托什一方面受新藝術運動對植物和曲線的應用影響，一方面受日本浮世繪藝術的表現手法影響，此外他還結合了當時英國流行的哥德復興樣式，進而創造出一種簡化的混合設計風格，這種風格因其對建築材料真實屬性的表現和簡化的形象，而使英國的新藝術風格帶有較強的現代傾向。

麥金托什和格拉斯哥四人設計組的設計風格，在當時的英國沒能引起業界的重視，因此麥金托什的建築和其他設計作品不多，其中主要以其對格拉斯哥美術學院的設計為其代表。麥金托什的設計領域非常廣泛，他在設計建築的同時也設計室內、家具和日用品，這些設計作品大都有著簡單的造型和簡化輪廓的線條，在綜合使用自然、傳統和現代材料的同時，也能最大限度地表現不同材料的真實材質。

在麥金托什所做的設計中，除了對於古典規則和地區傳統的反映之外，還大量出現了長方形、正方形、圓形等單純的幾何圖形和直線，這也是使其不同於工藝美術風格的主要特點，體現出較強的現代設計風格和設計意識。

麥金托什對新藝術運動的貢獻和現代設計思想，通過他參加的諸如維也納分離派展覽這樣的活動在歐洲各國產生了一定的影響，但在當時的英國並未產生多大的影響，甚至還遭到業界的排斥，這也導致麥金托什在英國的設計事業受挫，並在後期移居法國以畫畫為生。直到現代主義發展後期，業界對麥金托什及其設計思想的認識才逐漸加深。

主要代表建築作品：格拉斯哥美術學院（一期 1897 年～1899 年，二期 1907 年～1909 年）、聖馬修斯教堂（1899 年）、希爾山莊（1903 年）等。

希爾山莊（Hill House）

位於英國蘇格蘭海倫斯，由查爾斯·雷尼·麥金托什（Charles Rennie Mackintosh）設計，1903 年建成。這座住宅是麥金托什在格拉斯哥設計的多座住宅中，最具代表性的建築，因為麥金托什不僅設計了建築，還為之設計了內部裝修、家具等風格統一的日常用品。

希爾山莊的形象是蘇格蘭舊式建築與抽象哥德形象的混合，但同時以現代建築設計理念按照功能設置。建築平面呈「L」形，主人起居室和包括儲藏室、僕人臥室等服務性的空間被分別安排在東西兩側。建築外部加入了一些哥德形象的凸窗和尖屋頂，但建築經過拉毛處理的外牆和淺色的色調，不僅削除了哥德形象的刻板、冷峻基調，反而使建築呈現出溫馨、樸實的鄉間住宅形象。

建築內部麥金托什結合一定的東方風格，設計了高背椅、金屬框架玻璃凸窗等標誌性的形象。建築內部以白色基調為主，搭配適當的曲線和直線條突出家具，並因為大面積的開窗而擁有充足的光照，是一座極實用和能夠營造出愉悅生活氛圍的建築佳作。

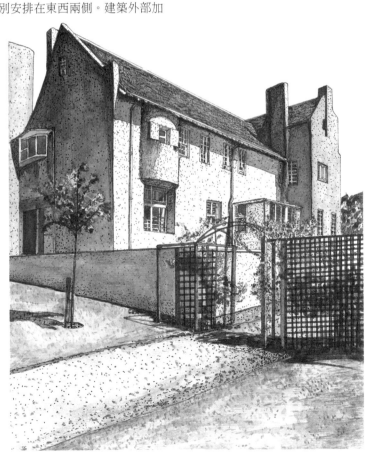

安東尼・高第（Antoni Gaudi）

西班牙建築師，1852 年生於西班牙雷烏斯（Reus），1878 年畢業於巴塞隆納建築學院，此後開始建築設計實踐的同時也設計不同種類的產品，如為巴塞隆納市政府設計公共街燈等。高第本人是一位虔誠的教徒，所以其設計思想帶有很強的宗教意味，高第的設計注重對自然動植物形象的引用，但與同時期流行的新藝術風格對植物形象表現又存在較大差異。高第在設計中綜合了他的家鄉加泰隆尼亞的地區傳統風格、哥德及以往其他時期的古典風格、對自然形象的表現等多種元素，並且結合其對於礦石、木材等傳統材料和鋼鐵、混凝土等新結構、材料使用，使建築完全打破了傳統與固定風格、固定形象的束縛，創造出極具個性化和特別的建築形象。

高第不僅是一位建築設計師，還是一位熱衷於探索新建築結構的工程師，他利用傳統手法和現代結構、材料相結合，並通過模型試驗新的結構後，才將新結構運用於實體建築中。在新建築設計過程中，高第不拘泥於對舊有建築結構的沿續，而是積極利用新結構材料的特性為其建築設計服務，因而在一定程度上推動了人們對新結構材料的認識和應用。在此基礎上，高第還在 1907 年受委託為美國紐約的一座高級飯店設計了建築草圖，並提供了建築模型，但最後並未被實施。高第設計的建築既不同於改良派的古典建築風格，又不同於現代派的簡化建築風格，而是創造出一種將古典、自然和現代三種風格高度混合、統一的新風格。高第在建築設計中突出對建築雕塑藝術性的表現，並大量加入雕塑、鑲嵌等傳統和富有地區特色的裝飾，

使其設計成為 19 世紀末和 20 世紀初世界建築發展史上最為特別的風格。

主要代表建築作品：聖家族教堂（1884年至今）、科米亞隨性屋（1885 年）、文森公寓（1888 年）、巴特羅公寓（1907 年）、米拉公寓（1910年）、奎爾公園（1914年）等。

米拉公寓（Casa Mila）

位於西班牙巴塞隆納，由安東尼·高第（Antoni Gaudi）設計，1910 年建成。這是高第為米拉夫婦設計的一座包括業主夫婦住宅和部分出租公寓的集合式住宅，由於建築基址位於兩條公路的交叉處，所以有兩個立面面向街道，並在內部圍繞兩個天井形成院落式布局。

在米拉公寓建築中，高第統一設計了建築、內部裝修和家具，將其有機建築設計理念發揮到極致。由於採用混凝土、磚、石三種材料混合，並搭配鐵藝的欄杆、門窗，因此使建築從外立面到內部都摒棄了直線。立面有些部分採用整塊石頭雕鑿而成，但與粗糙的混凝土面結合得相當好，因此無論從外立面還是內部，都看不出不同材料的拼接。高第為室內裝修、家具及窗口和屋頂平臺的煙囪，都設計了富有生命感的形象，再加上彩色馬賽克的鑲嵌裝飾，使室內外都更加生動。

高第在這座建築中的進步做法在於使用以柱子承重為主的結構，因而使牆面可以呈現起伏的曲線形式。除了結構之外，首先為公寓設計了地下車庫和汽車專用通道，這在當時是頗有先見的設計。其次是讓所有房間圍繞兩個天井，使公寓房間向內外都有通風和採光的窗口。最後設計了屋頂平臺，為人們提供了曬場、休息以及望景的多功能場所。

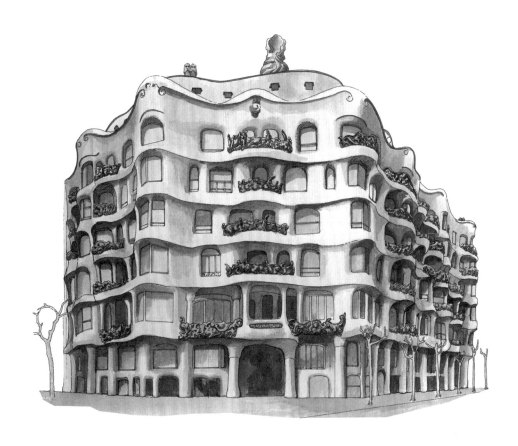

丹尼爾・胡德遜・伯納姆 >>
（Daniel Hudson Burnham）

　　美國建築師，1846 年生於美國紐約，在芝加哥學派創始人威廉・詹尼（William Le Baron Jenney）的建築事務所完成了建築學專業的教育與培訓後，伯納姆開始與約翰・魯特（John Wellborn Root）合作成立建築事務所，因此迎來了事業的高峰，憑藉其設計的一系列現代高層建築推動了高層建築的發展，並成為芝加哥學派的代表性建築師之一。伯納姆擅長對鋼筋混凝土結構和玻璃相組合的現代建築的設計，同時他還致力於對新技術的使用，以及對新建築形象的探索。

　　伯納姆在利用現代結構、材料建築高層建築的同時，也沒有拋棄傳統和古典的建築形象，所以他設計的高層建築通常都要加入一些傳統風格的修飾。但同時，伯納姆對古典建築形象和裝飾的運用又是經過抽象和簡化的，這種特點使他設計的建築既帶有古典風格特色，又與當時具有復古傾向的建築形象有很大差異。伯納姆的建築生涯後期轉入現代城市的規劃研究領域，他較早地認識到為現代城市創造良好生活環境的重要性，是當時美化城市運動中的代表人物之一。

　　代表建築作品：芝加哥蒙納諾克（Monadnock）大廈（1891 年）、卡匹托大廈（1892 年）、芝加哥信託大廈（Reliance Building 1894 年）、博勒大廈（Fuller Building 1903 年）、英國塞爾夫里奇百貨公司（1926 年）等。

英國塞爾夫里奇百貨公司（1926 年）

芝加哥信託大廈 >>
（Reliance Building）

　　位於美國芝加哥，由丹尼爾・胡德遜・伯納姆（Daniel Hudson Burnham）、約翰・魯特（John Wellborn Root）與查爾斯・阿特伍德（Charles Atwood）設計，1895 年建成。這座 15 層的信託大廈是芝加哥較早採用金屬框架結構的高層建築代表，整齊而簡化的建築體塊呈現出向後期「方盒子」建築形象的轉變，體現出較強的現代設計意識，其中規則的開窗，曲折靈活的立面都顯示出現代建築的優越性。同時，信託大廈的設計者像許多同時代的人一樣，也並未完全拋棄古典的裝飾原則。從建築外部橫向連續的印花陶磚和用凹凸線腳裝飾的縱向窗櫺，以及從底層到頂層連續的窗櫺形成的柱子形象中，都可以看到源自於不同時期的古典建築規則。但這些古典建築規則也同時被高度簡化了，輕巧的陶磚相比起以往的磚石立面顯得輕透不少，細線腳的縱向窗櫺也加強了建築的高度感。

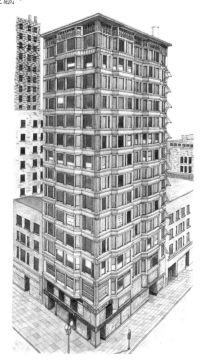

埃克托爾・吉馬德（Hector Guimard）

法國建築師和裝飾藝術家，1867 年生於法國里昂，吉馬德早年在裝飾藝術學院和巴黎美術學院學習，之後作為建築師開業。早期進行建築設計的吉馬德已經受到新藝術運動思潮的影響，並以對建築及其內部裝修、家具及各種使用部件的整體設計中加入植物和海洋形象的曲線裝飾而出名。大約從 19 世紀 90 年代開始，吉馬德開始進入綜合設計，即除了建築之外，還設計室內，尤其是家具和其他裝飾藝術設計的階段。他參加到巴黎地區以設計新藝術自然風格產品而在當時頗為著名的設計團體「六人集團」中，並以 1899 年至 1904 年對巴黎地鐵入口的設計而成為新藝術運動最具代表性的設計師。

吉馬德繼巴黎地鐵入口之後，其設計開始轉向繁複和華麗風格，自然的曲線變成複雜的纏繞，並以極其精細的處理手法表現。這種追求精緻、奢華的室內裝修、家具及日用品的設計風格，雖然仍以自然圖案為基礎，但已經退回到一種類似於洛可可精神的裝飾藝術品範疇，有些作品甚至已經到了因裝飾而妨礙實用性的程度，同其早年為突破古典主義風格而設計的諸多新藝術風格作品相比，吉馬德的設計風格出現了倒退。

代表建築作品：貝朗熱城堡入口（1898 年）、櫥櫃（1899 年）、巴黎地鐵入口（1899 年～1904 年）、凡爾賽大道 142 號公寓（1905 年）等。

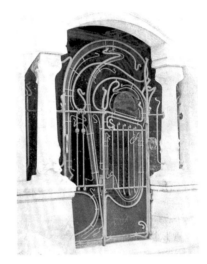

貝朗熱城堡入口（1898 年）

巴黎地鐵入口

位於法國巴黎市區，由埃克托爾・吉馬德（Hector Guimard）設計，在 1900 年～ 1902 年之間，吉馬德共為地下鐵車站設置了約 115 個同樣風格的入口。這些地鐵入口主要採用鑄鐵青銅和玻璃，並模仿植物、貝殼等自然界的動植物形象而有著捲曲和動感的形象，部分入口將金屬框架與玻璃相結合。形成通透的玻璃圍護體或玻璃天窗。

鑄鐵的地鐵入口還被粉刷成醒目的綠色，並因其生動的形象而被當時的民眾所喜歡。吉馬德設計的地鐵入口雖然不是正式的建築，但其金屬框架與玻璃相結合的建築形式，卻是對新材料與新結構的肯定。目前，吉馬德設計的地鐵入口部分被拆毀，但仍有一半以上的入口被保留了下來。

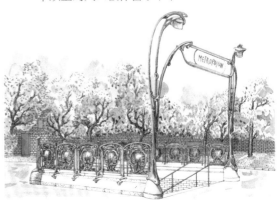

亨德里克·佩特魯斯·貝爾拉格（Hendrik Petrus Berlage） >>

荷蘭建築師，1856 年生於荷蘭阿姆斯特丹，1878 年畢業於蘇黎世聯邦理工大學，1881 年進入阿姆斯特丹的一家建築事務所工作之前，到德國和奧地利、義大利等國家進行建築遊學。在貝爾拉格這一早期的建築生涯中，他已經意識到利用新建築材料塑造簡化建築形象的進步意義，因此轉而追求利用現代建築材料對傳統建築形象的簡化，並注重新建築材料、結構對功能性的滿足，是對當時折衷古典風格的突破。此後，貝爾拉格轉入城市規劃與設計領域，他開始熱衷於對大型集合住宅區與各種功能區域、道路設置的研究。他重視對集合住宅區生活氛圍的營造，並為之配備了一些公共和休閒活動區，開始與現代主義建築及城市理念產生矛盾。貝爾拉格的城市規劃在阿姆斯特丹南部的城市擴建工程中得以實現，他也為此設計一些頗具特色的集合住宅建築，並因此成為阿姆斯特丹學派的代表人物之一。

1911 年，貝爾拉格到美國進行建築考察，之後的設計顯示出受美國現代建築大師法蘭克·洛伊·萊特（Frank Lloyd Wright）的影響。

貝爾拉格是 20 世紀早期，荷蘭對現代主義建築風格進行探索的建築師中，成就較為突出的一位。它積極參加國際現代建築大會（CIAM）的活動，借助現代主義在材料、結構上的優勢，吸收現代主義對於古典建築形象的簡化理論及講求實用的理論成果，但並未完全拋棄本地區的建築傳統，因而創造出具有地方特色的現代主義風格建築。此外，他對於現代城市的設計，在一定程度上克服了現代主義城市規劃不注重使用者心理感受的缺點，因而其城市規劃理念在當代，重又被建築師和城市規劃者所重視和研究。

代表建築作品：德·奧格曼（De Algemene）保險公司辦公樓（1894 年）、阿姆斯特丹證券交易所（1903 年）、阿姆斯特丹南區第一、第二期規劃（1900 年、1917 年）、鹿特丹霍夫樸林城市設計（1926 年）、烏得勒支城市擴建規劃（1924 年）等。

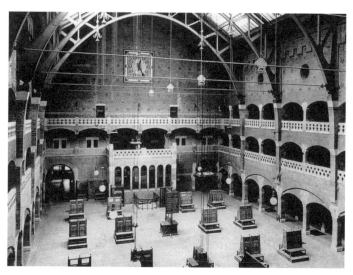

阿姆斯特丹證券交易所（1903 年）

證券交易所

位於荷蘭阿姆斯特丹，由亨德里克·佩特魯斯·貝爾拉格（Hendrik Petrus Berlage）設計，1903 年建成。這座建築外部的形象直接來源於早期巴西利卡式的大會堂形式，底部為長方形平面，上部為兩坡屋頂，入口拱門的旁邊立有一座高聳的鐘塔。

交易所內部由開設了層疊拱券的磚牆分隔，包括商品交易、穀物交易和證券交易三座大廳。為了保障建築內部大跨度屋頂的連續性內部充足的採光，大廳屋頂採用鐵結構的尖拱支撐，外部的兩坡屋面由於採用玻璃覆面，因而內部獲得了高敞、明亮的空間。證券交易所的建築形式，尤其是內部的鐵拱，直接來源於古典教堂形象，但建築已經將裝飾元素大大減化。

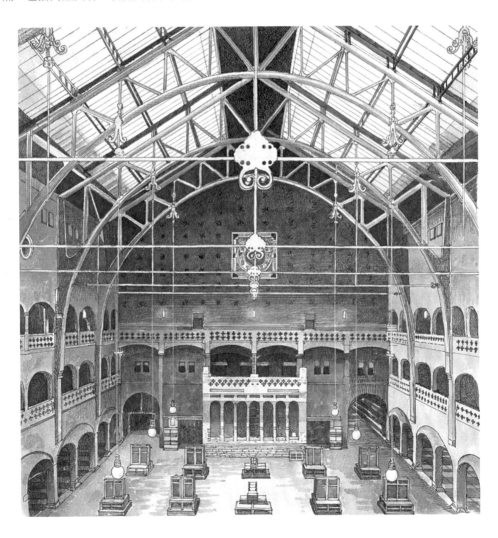

布魯諾‧陶特（Bruno Taut） >>

德國建築師，1880 年生於德國柯尼斯堡（Koenigsberg），並在當地的建築行業學院完成基本建築培訓，1909 年在柏林與別人開辦合作建築事務所。陶特於 1913 年的國際建築展覽會上設計的德國鋼廠、鐵路和橋梁工廠聯合會鋼鐵展覽館，以及 1914 年製造聯盟展覽會上設計的玻璃屋展覽館，兩座展覽館的設計而成名。在這兩屆展覽會上，雖然都是以突出鋼鐵與玻璃的先進性建築形式為主，但同時陶特也顯示出與貝倫斯等單純追求實用功能的現代主義建築理念的差異，即陶特對現代結構、材料的應用，更多的還是以表現特定的精神象徵性為主，與追求標準化的現代建築理念相背離，是表現主義建築風格的代表性建築師。

陶特於 1918 年倡導成立了藝術工作會，並通過與另一藝術團體十一月社的合併，成為一個包括建築師、藝術家等多人組成的現代藝術團體。此時的陶特傾向於烏托邦式建築設計理念，通過此時他的書信和公開發表的議論，闡述了陶特倡導建築作為精神的表現形式之一的觀點。

陶特還通過對雜誌《曙光》的編輯工作，對藝術工作會、玻璃鏈等建築藝術組織的領導工作，以及《城市冠冕》、《城市的瓦解》等專著的發表，闡明其對於建築的激進表現主義觀點。

陶特從 20 世紀 20 年代之後，表現出趨於理性主義的建築思想。這與他此時擔任一家大型建築公司的建築顧問，並參與建造了大量現代風格的集合住宅有關，而且由於這些集合住宅受成本和使用功能等方面的限制，使陶特的裝飾和表現主義思想受到一定的限制。因此在陶特之後設計的一些私人住宅中，也體現出經濟實用的特點，比如陶特在 1927 年得德國魏森霍夫住宅展覽中設計的小住宅即是如此。

1933 年陶特因政治原因移居日本，並在日本仙臺地區致力於藝術理論的研究。1936 年，陶特受邀到達土耳其的伊斯坦布爾，他在擔任一所藝術學院教授的同時還完成了對幾所學院建築的設計工作，並於 1938 年卒於伊斯坦布爾。

代表建築作品：魯爾渦輪機廠房（1908 年）、國際建築業展覽會鋼鐵展覽館（1913 年）、德國科隆舉行的製造聯盟展覽會玻璃屋展覽館（1914 年）、布里茨馬蹄形居住區（1930 年）、土耳其安卡拉大學（1938 年）等。

柏林 — 澤倫多夫住宅（1926 年）

玻璃屋展覽館（Glass House）

由布魯諾・陶特（Bruno Taut）1914 年為德國科隆舉行的製造聯盟展覽設計的一座展覽廳。陶特一直熱衷於對以鋼鐵框架為基礎的全玻璃覆面建築的研究，他在第一次世界大戰後組織成立專門設計與建造玻璃建築的事務所「Glaserne Kette」，這座玻璃展覽廳即為其代表性的作品。

玻璃屋建築顯示出陶特對於新建築材料、結構與傳統建築風格的態度。他設計的玻璃屋位於一個高水泥基座上，平面圓形。建築底部採用大塊玻璃板圍合，為了保證足夠的堅固度，所以玻璃板非常厚。屋頂採用尖拱頂的形式，菱形網格之間也鑲嵌平板玻璃。

這座由現代材料與結構建成的小形展覽廳，充分展現了現代建築的先進性。但展覽廳類似比薩洗禮堂的形象，是建築師直接回復拜占庭式東方古典風格的表現。

奧古斯特‧佩雷（Auguste Perret）

比利時建築師，1874 年生於比利時布魯塞爾，由於佩雷出生在一個建築商的家庭，所以從小就同其兄弟一起被培養為建築師，佩雷從巴黎美術學院畢業之後進入建築師事務所，並於 1905 年與他的兄弟居斯塔夫（Gustave）和克勞德（Claude）一起成立了混凝土結構事務所。這個事務所也是較早認識和積極利用鋼鐵框架和混凝土等現代材料和結構的建築設計事務所之一。佩雷與其兄弟一起，在巴黎設計了相當一批採用鋼筋混凝土結構建成的現代建築，由於佩雷及其兄弟在設計時充分利用現代結構的特點，通過加大開窗的面積、簡化和改造建築立面等手法使內部空間更具實用性，因此也創造出了新的建築形象。

佩雷兄弟對鋼筋混凝土的不同表現方式進行了比較前衛的探索，除了在建築中廣泛應用的預製技術和印花裝飾之外，佩雷兄弟在建築中對於清水混凝土的使用也是一大創新，並被後世認為在很大程度上影響了柯比意（Le Corbusier），因為柯比意（Le Corbusier）曾經與佩雷兄弟事務所有過一段時間的合作。

佩雷兄弟的設計範圍很廣，從出租公寓到私人住宅、工業廠房、教堂、博物館和火車站等，幾乎無所不包。佩雷兄弟的設計在古典和折衷風格泛濫的情況下，能夠自覺地使用並表現現代材料和結構的真實形象，因此可算得上是當時的一大進步。此外，佩雷兄弟既注重利用現代材料對內部空間和功能的滿足，又注意賦予建築理性而優雅的造型，建築中雖然有裝飾，但處理和表現手法都很節制，顯示出現代理性主義的設計理念，因此在現代主義建築發展歷史上具有很重要的地位。

主要代表建築作品：聖馬洛俱樂部（1899年）、25 號公寓（1903 年）、卡薩布蘭卡船塢（1916 年）、勒雷西聖母教堂（1923 年）、凡爾賽卡桑德爾住宅（1923 年）、亞眠火車站廣場（1958 年）等。

勒雷西聖母教堂（1923 年）

25 號公寓（25th Apartment Building）

　　位於法國巴黎富蘭克林路，由奧古斯特‧佩雷（Auguste Perret）設計，1903 年建成。這是一座採用鋼筋混凝土材料建成的多層公寓樓，也是當時極少數只採用新材料結構建成的建築之一。建築師將新建築結構的優勢通過凹入的建築立面和大面積窗口直接表現出來。在立面構圖上，佩雷通過收縮的階梯式頂層形式同周圍的建築相呼應，但通過屋頂花園的設置突出體現了新材料的優越性。建築立面除了玻璃外，被帶有印花圖案的混凝土板壁裝飾，這種新穎的裝飾手法也成為公寓樓的特色之一。

　　25 號公寓大樓是早期利用單一鋼筋混凝土結構建成的建築之一，它通過靈活的平面和大開窗，明確並強化了新結構材料對於建築面貌的改變。但同時，也沒能避免對古典裝飾規則的遵從，在建築外立面上設置了印花裝飾面板。但這種印有植物圖案的裝飾面板並未採用傳統的雕刻手法，而也是工業化統一生產的產物，顯示出此時建築在傳統與創新方面的矛盾性。

麥金、米德和懷特（McKim, Mead & White）　　　　　>>

　　這個三人建築事務所，是美國 19 世紀末和 20 世紀初最先享譽世界的建築組合之一。事務所最早由麥金和米德成立於 1873 年，懷特則於 1879 年加入。三人建築事務所的建立，正處於現代建築內部材料和結構的應用日益普及，但外部還處於折衷風格發展的階段，由於麥金早年曾經在巴黎美術學院學習，懷特也曾專程前往歐洲學習建築，因此也奠定三人事務所的折衷建築設計風格。

　　麥金、米德和懷特建築事務所能夠積極地利用鋼鐵和玻璃的現代建築結構，以創造出大型實用空間。同時，這個事務所也主要以對古羅馬、文藝復興、哥德等古典建築風格的簡化和混合為主要設計特色。三人事務所早期通過系列私人住宅的設計，創造出新的「木瓦」風格，很好地將鄉村住宅的閒適感與古典建築的莊重、華貴相結合，同時又能夠通過對新材料結構的使用獲得極具實用性的使用空間。此後，隨著事務所在建築界的影響日漸加強，三位建築師開始介入大型公共建築的設計領域，並以其實踐中對古典建築風格與現代建築形象的巧妙均衡而享有盛譽，受到許多大型公共建築的委託。三人建築事務所設計的公共建築，既具有雄偉和莊嚴的氣勢，又不缺乏現代的簡潔之感，同時還能夠擁有親切的空間感和較強的實用性，是 20 世紀早期在美國最受歡迎的建築設計事務所之一。

　　代表建築作品：波士頓公共圖書館（1895年）、普羅維登斯洲議會大廈（1903 年）、紐約賓夕法尼亞火車站（1912 年）、布魯克林博物館（1915 年）、紐約網球俱樂部（1919年）等。

紐約賓夕法尼亞火車站（1912 年）

波士頓公共圖書館（Boston Public Library）

>>

位於美國波士頓，由麥金、米德和懷特（McKim, Mead & White）建築事務所設計，1895 年建成。作為美國的第一座公共圖書館建築，波士頓公共圖書館採用折衷風格的古典建築造型來塑造出嚴肅的學術氛圍。

兩層高的圖書館建築外部採用米色石材飾面，其形象來源於文藝復興時期的府邸，整個立面被分為基座層、拱形窗和坡屋頂三個部分。基座層由底部高線腳分劃的基座與上部規則的小方窗構成，中部開設對稱的三個連續拱門。

方形窗上部是方形壁柱與拱窗相間而設的二層立面，拱窗採用層疊券的形式以增加立體感，拱券之間除設置圓形標誌裝飾外，只在中間對應入口設置了雕刻裝飾板，這種簡約適度的裝飾使建築呈現出優雅具有現代感的立面形象。

建築內部有用大理石裝飾的豪華門廳，這個門廳是通向一層各個空間的中心，同時通過一條抽象的巴洛克風格大樓梯與二層相連。主要閱覽室設置在二層，在坡屋頂籠罩下是巨大的拱券形屋頂。屋頂上模仿萬神廟設置了方格形的天花裝飾，但不施油彩，顯示出設計者對裝飾尺度的控制。立面上連續的拱窗成為室內的主要採光口。

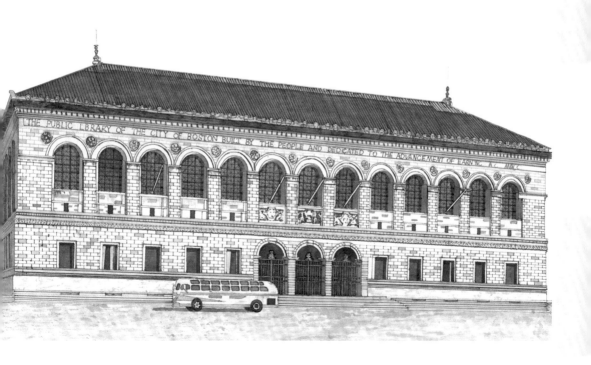

奧托·瓦格納（Otto Wagner）

奧地利建築師，1841 年生於維也納，1859 年從維也納理工高等學院畢業後，進入柏林建築學院，後又於 1863 年結束其在維也納造型藝術學院的短期培訓之後走上建築之路。由於受傳統的學院派建築教育，瓦格納早期的建築設計仍趨向於古典風格，但已經開始有意識表現建築的真實結構。1894 年，瓦格納成為維也納城市鐵路建設的設計者，在此後一系列車站和橋梁的建設中，瓦格納表現出了日漸簡化和理性的設計風格轉變。

1894 年，瓦格納成為維也納造型藝術學院的建築專業教授，他開始在教學中深入探索未來建築和城市的發展方向。1896 年，瓦格納出版《現代建築》一書，系統論述了建築形式為實際功能服務的現代設計觀點，成為現代主義建築的先鋒代表。同時，瓦格納也通過教學和建築設計兩方面實踐著他的現代建築設計理論。瓦格納在建築設計中積極採用鋼鐵和玻璃等現代材料和結構、注意簡化建築造型和加強內部空間流動性。1911 年，瓦格納又發現著名的《有關大城市的一項研究》，將其對現代主義風格的研究擴大到城市的規劃與設計方面。1899 年，瓦格納正式加入維也納分離派，並以其設計理念和設計實踐影響了之後歐洲各國的現代主義建築師。

代表建築作品：玫瑰家園自宅（1866年）、馬加里卡住宅（1898 年）、郵政儲蓄銀行（1906 年）、聖利奧波德教堂（1907年）等。

郵政儲蓄銀行（1906 年）

馬加里卡住宅（Majolica House）

位於奧地利維也納，由奧托‧瓦格納（Otto Wagner）設計，1898 年建成。瓦格納設計的馬加里卡住宅，是在分離派與學院派激烈的論爭背景下建成的，建築雖然保留了檐口和裝飾，但採用簡化的建築立面形象和新式的彩陶材料與簡化而規則的大開窗相搭配，創造出嚴謹又不失活潑的立面形象。

簡化的建築形象和新式的裝飾手法，使馬加里卡住宅與周圍的建築形象形成對比。同時，建築自身也形成了稜角分明的建築體塊與植物曲線裝飾的對比。馬加里卡住宅的形象，在現代主義建築風格發展早期具有前衛的先鋒探索性，但當現代主義建築風格普及並演化為國際主義風格時，則受到了裝飾過度的批判。而到了現代主義發展後期，隨簡化建築風格受到批判，馬加里卡住宅的適度裝飾手法又廣為人們所借鑒。至今，馬加里卡住宅還屹立在維也納街頭，成為建築風格發展的見證。

約瑟夫・馬里亞・歐爾布里希（Joseph Maria Olbrich） ———— >>

奧地利建築師，1867 年生於西里西亞，1886 年畢業於維也納國家技術學校建築系後，進入當地的一家建築公司工作，後於 1890 年進入維也納造型藝術學院學習後，進入奧托・瓦格納（Otto Wagner）建築事務所工作，並於 1894 年成為維也納城市建設部門的領導人後開始獨立設計，但一直與瓦格納的事務所保持合作關係。

歐爾布里希是當時維也納前衛藝術家團體中的一員，並於 1897 年與其他藝術家一起創立了藝術家聯合會，這個聯合會以與古典藝術的分離和對現代藝術的追求為宗旨，因此通常被簡稱為維也納分離派。歐爾布里希在 1899 年受邀前往德國達姆斯塔特，並為受邀前來的其他前衛藝術家設計了供居住的路德維希大樓，以及結婚紀念塔和一座展覽館，並從中展示了抽象和簡化的建築手法與古典建築傳統，以及異域風格的混合。歐爾布里希是維也納分離派的代表性建築師之一，他在設計上綜合了古典、工藝美術和現代等多種風格和表現手法，並注重建築與所在地區和歷史傳統的關係，使他設計的建築既能保持古典建築的莊重、雅致基調，又具有簡化和現代的形象。雖然歐爾布里希於 1908 年逝世，短暫的建築生涯也限制了他獨特設計思想影響的擴大，但他仍是 19 世紀末和 20 世紀初現代主義建築設計的先驅之一，是維也納分離派的代表性建築師之一。

代表建築作品：路德維希辦公大樓（1901年）、路德維希宅邸和結婚紀念塔（1908年）、分離派展覽館（1898 年）、伊里莎白賭場（1902 年）、杜塞爾多夫泰茨商店（1909年）等。

路德維希宅邸和結婚紀念塔

路德維希宅邸和結婚紀念塔（Ernst Ludwig House and Wedding Tower）

位於德國達姆斯塔特，由約瑟夫・馬里亞・歐爾布里希（Joseph Maria Olbrich）設計，1908年建成。這座塔樓與後部的展覽館，是歐爾布里希在此地設計的一系列建築中最為突出的兩座，也是建築所在的由黑森大公路德維希贊助的一批現代藝術家居住區的標誌性建築。

紀念塔是為慶祝路德維希大公新婚而建，設有圖書館等空間。紀念塔為磚結構的7層塔樓形式，但屋頂做成手指的形象，並開設有不規則的窗口。塔底部入口採用多層直線嵌套的形式，並在門上設有簡化的雕塑裝飾，已經呈現出以幾何圖形為主的現代形象。

展覽館也以簡潔幾何體塊的組合為主，其內部有著寬敞的展覽空間。但在細節處，建築師也加入了變化，入口處所採用的拱券亭，以及層層嵌套的直線門框，既是對紀念塔形象的呼應，也活躍了建築氣氛。在展覽館的主入口處，建築師加入了曲線的植物形象、圓拱大門和雕像裝飾，顯示出新藝術運動風格的影響。

無論是展覽館還是紀念塔，其建築外部的線條都已經被簡化，建築體塊呈現出規則的幾何圖形，大部分牆面都沒有裝飾，窗口同樣沒有多餘的裝飾。同時，為了消除簡化建築形象帶來的單調感，建築師也加入了同樣簡化的三角形屋頂和弧線輪廓，既豐富了建築的整體形象，也沒有破壞立面的總體基調。

格林兄弟

美國建築師，查爾斯・薩摩・格林（Charles Sumner Greene）和亨利・格林（Henry Greene），這對建築師兄弟分別於1868年和1870年生於美國俄亥俄州的布萊頓，兄弟倆先後在密蘇里州的聖路易斯華盛頓大學和劍橋的麻省理工學院完成了建築專業教育，在進入波士頓地區的建築事務所完成各自的建築實習之後，兄弟倆開辦了合作建築事務所。

格林兄弟在學習時期以及開辦事務所之後，都為源於歐洲的工藝美術運動十分傾心，並通過相關的出版物為工藝美術所倡導的，向自然和東方風格學習的做法所吸引，開始具體的建築設計中進行相關實踐。在對歐洲工藝美術運動和東方建築進行深入的了解和研究之後，格林兄弟創造出一種綜合利用傳統和自然建築材料，以及工藝美術風格的表現手法和東方風格的新建築形式。這種建築以橫向延展為主，並加入平緩的大出檐屋面對橫向線條加以強化。兄弟倆還為建築室內進行統一風格的設計，室內以木材和紡織品為主進行裝飾，並以眾多精細的手工藝家具、結構細部及日用品為最主要特點。

格林兄弟的合作於1922年終止，查爾斯・薩摩・格林在此之後獨立開設建築事務所，亨利・格林則轉入藝術與哲學方面的研究工作。

代表建築作品：布雷克住宅（1907年）、甘布爾住宅（1909年）、普拉特住宅（1909年）等。

甘布爾住宅（Gamble House）

　　位於美國加利福尼亞州帕薩迪納，由亨利‧格林和查爾斯‧薩摩‧格林（Henry Greene & Charles Sumner Greene）設計，1909年建成。這座住宅是歐洲工藝美術運動對美國建築風格影響的體現。萊特引入東方建築風格所創造的草原式住宅形式，對格林兄弟設計的甘布爾住宅影響較大，由於建築所在地正處於加州多地震的地區，所以格林兄弟大膽引入日本建築形式，採用全木結構的住宅形式。而深遠出簷與寬大出廊的配合，則可以使居住者充分享受加州普照的陽光和宜人的氣候。格林兄弟為這座住宅做了全方位的設計，包括底部花園、建築、內部格局、家具、燈飾、地毯等，使這座住宅成為美國工藝美術運動最突出的代表性建築。

　　甘布爾住宅建立在一個低矮的基座上，

■ 暴露結構的屋簷

木結構的長出簷坡面平緩，以便加強建築的水平延展性，顯示出穩定、恬靜的氛圍。屋頂和底部平臺大都直接暴露真實的木結構，同傳統的東方木結構不同的是，甘布爾住宅的木結構大部分採用現代化的金屬釘和螺栓固定。

■ 露臺和陽臺

建築的二層向不同方向伸出懸挑的平臺，有些平臺成為臥室的陽臺，可以在夏天作室外居室使用，有些平臺則三面鏤空，成為外伸的露臺形式，是全家人主要的室外活動場所。

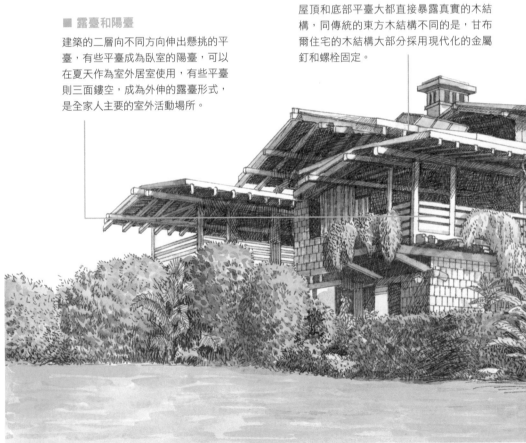

底部木結構採用木面磚裝飾，上部則直接暴露出木結構，層疊的兩坡木屋頂形象直接來源於日本傳統，它們與出廊圍合出寬大的半開放活動空間。建築內部的臥室部分與出廊相接，以利於通風。建築內部以寬大的中廳為軸設置各種功能空間，內部家具與裝飾都以木結構為主，並搭配做工細緻的樓梯及彩繪玻璃窗，營造出高雅的鄉村懷舊建築情調。

■ 建築上層

建築上部共分為兩層，但主要被突出的部分是第二層，第三層則多被層疊的屋簷遮擋，上下層屋簷之間的玻璃窗保證內部能夠享受到足夠的自然光照射。

■ 建築底層

建築底層被低矮的圍牆環繞，因此其真實高度很容易在視覺上被忽略，從而有效削弱了建築縱向的高度感，而更加突出了橫向的延展性。

■ 地基和圍牆

整個建築坐落在低矮的臺基上，臺基在建築邊緣又自然延展成圍牆，這種做法有意模糊了建築與周圍自然環境的界限。同時，底部橫向延伸的矮牆與上部和緩的屋頂相配合，突出了建築的水平線條。

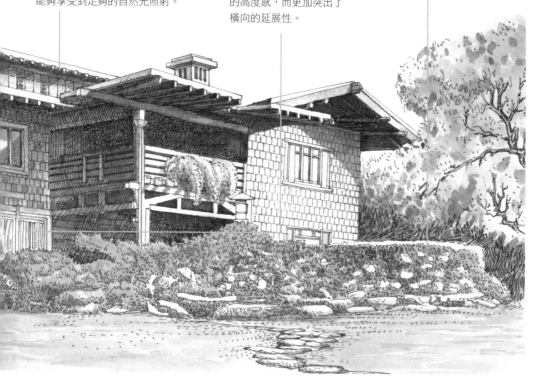

雨果・哈林（Hugo Haring）

德國建築師，1882 年生於比貝拉赫，分別在斯圖加特和德勒斯登的理工學院接受建築專業教育，1921 年在柏林開始其職業建築師生涯。哈林是早期能夠積極利用和發揚現代建築形式的建築師，他很早就加入德國新建築風格的設計活動中，與同時期的其他具有現代設計思想的建築師們一起工作。但與同時期這個團體中出現的門德爾松（Erich Mendelsohn）和密斯（Ludwig Mies van der Rohe）一樣，哈林也有其對現代主義建築風格的不同觀點。

哈林的現代主義觀點強調新式建築不能與地區建築傳統完全割裂，而且要以內部功能和空間的適用性為前提，因此並不排除曲線和弧面空間的存在，是現代主義有機建築風格早期的提出者和實踐者。

雖然哈林積極推動並參加了 1928 年現代建築國際會議（CIAM）的第一次活動，但他的注重傳統和有機建築風格的理念並非當時的主流。尤其是 20 世紀 30 年代，眾多現代派建築師紛紛移民美國和接下來國際主義風格流行之後，哈林的設計顯得越發孤立。哈林於 1943 年結束其在柏林一所藝術學校的教學工作後回到家鄉，此後幾乎被建築界遺忘。但哈林所總結和實踐的有機建築理論卻對之後的建築師具有一定影響，尤其是在國際主義風格發展後期，針對哈林及其設計理念的研究又成為許多建築師熱衷的課題。

代表建築作品：弗里德里希大街辦公樓方案（1921 年）、嘉考莊園系列建築設計（1922 年～1925 年）等。

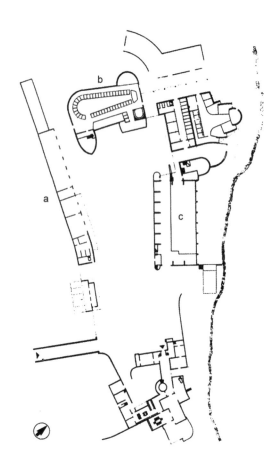

哈林・嘉考莊園修建計畫
（只有 a 車棚、b 牛棚、c 穀倉建成）

牛棚（Cow Shed）

位於德國呂貝克地區嘉考莊園（Luebeck），由雨果•哈林（Hugo Haring）設計，1925年建成。雨果•哈林是早期探索建築功能、形態與傳統之間平衡關係的建築師，他的設計風格介於表現主義與現代主義之間，既重視使用功能性，也注意外部形態，並提供建築與自然的和諧相處，是現代主義後期有機風格的先聲。

這座為一座農場設計的牛棚，採用磚與混凝土兩種結構，但外部只顯露出磚和木材圍合體的形象。建築形象完全在滿足內部功能需要的基礎上形成，底層是一圈圍繞牲口槽的圍欄，上層為乾草儲藏室。

哈林的這種將現代建築材料與傳統建築材料相結合，在一定程度上與當地傳統建築相呼應，以及按照建築內部使用功能設計建築形象的做法，與當時日漸流行的現代主義表現手法產生一定差異。而且由於哈林設計的這座建築位於鄉間，在當時並沒有引起建築界太多的重視。但哈林對於現代主義建築與周邊關係，以及有機形態等問題的關注，從現代建築發展歷史的角度來看，卻具有較強的先見性。

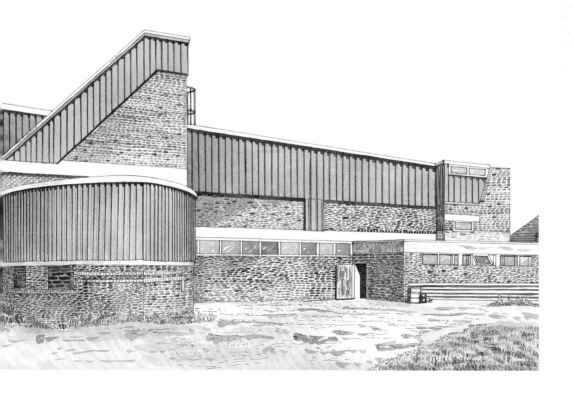

阿道夫・路斯（Adolf Loos）

1870 年出生於奧匈帝國的布呂恩（今捷克布爾諾），在高級職業學校短暫的學習之後，於 1890 年進入德勒斯登高等理工學院接受建築專業教育，1893 年從學校畢業後前往美國。路斯在美國接觸並認識到現代建築風格的發展，逐漸確立了他的極簡現代主義設計思想。1896 年路斯在維也納開始設計事務所的工作，但更重要的是他開始進行針對當時建築、日用品、音樂等各種藝術的文學創作，這些通過《新自由雜誌》發表的文章，都反映出路斯反對裝飾的現代設計思想，這些文章分別被歸結於 1921 年和 1931 年出版的《對空說話》和《儘管如此》兩本文集之中。通過這些作品，路斯全面諷刺和批判了古典和現代的裝飾手法在建築中的運用，連同 1908 年發表的《裝飾和罪惡》一文，以及他對建築注重功能性、標準化生產、簡化幾何建築形式等原則的提出，不僅使他成為奧地利現代主義建築的先驅之一，這些原則也被作為現代主義和之後極簡化的國際主義風格的理論指導。

路斯是現代主義發展早期具有較為徹底現代主義設計思想的藝術家，他既反對當時的新藝術運動也反對折衷的復古風格，並明確指出了裝飾是造成建築高價的主要原因，他提倡通過對現代材料結構的使用和拋棄一切裝飾的方法降低建築成本，以使得功能性強和價格低廉的建築能為更廣大的民眾服務，也是較早認識並積極推動現代主義建築民主化進程的藝術家。

路斯在實際的建築設計中積極實踐他所提倡的現代主義建築原則，並在後期與新興起的達達主義藝術家合作探索現代大型工人住宅區的設計與規劃。他設計和建造了相當一批具有極端簡化形象的建築，並因此被認為是國際主義風格的開創者。同時，他的一些設計中也不可避免地使用了大理石、木材等傳統材料和簡化的傳統形象，但這些傳統建築元素和建築形象，都經過了路斯的簡化，以使之適應實用和低成本造價的需要。

代表建築作品：瑞士卡瑪住宅（1906年）、維也納斯坦納住宅（1911 年）、戈爾德曼和薩拉茨公司服裝店大樓（1911 年）、芝加哥論壇報辦公樓方案（1922 年）、扎拉住宅（1926 年）等。

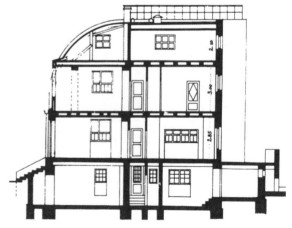

維也納斯坦納住宅剖面圖（1911 年）

維也納斯坦納住宅（Steiner House）

　　位於奧地利維也納，由阿道夫·路斯（Adolf Loos）設計，1911 年建成。這是路斯在發表他著名的《裝飾與罪惡》論文之後，在維也納設計的系列住宅之一，住宅雖然遵守當時的法令加入了漆屋頂，也利用內院與花園地勢的高度差形成了弧線形的屋頂輪廓，但整個建築外部仍顯示極其簡化的現代主義建築形象。鋼筋混凝土的結構，以及簡單的抹灰立面上按照功能開設的幾何窗口，使這座建築提前顯示出現代主義建築鼎盛時期的國際主義風格特徵。

　　即使如此，路斯還是在建築內部使用了木材和大理石板等傳統材料和手法，對室內進行了適度的裝飾。這種特點也是對當時建築發展狀態的反映，雖然路斯堅持極簡的現代主義風格，但這種風格無法被當時的社會所接受，因此即使路斯提出了消滅裝飾的建築口號，但無論是他還是其他建築師，在實際建築中都不可避免地要加入一些裝飾元素，並有選擇地借助古典裝飾手法。

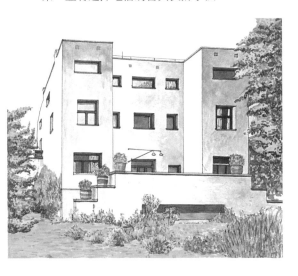

約瑟夫·瑪麗亞·霍夫曼（Josef Maria Hoffmann）

　　維也納分離派代表建築師，1870 年出生於馬倫，在高級職業學校接受基礎教育之後，進入維也納造型藝術學院，並深受當時學院教授瓦格納（Otto Wagner）的影響，在其設計中追求簡約幾何造型的表現，但同時也不拋棄古典的裝飾原則，並綜合利用石材、金屬等裝飾手法與現代傾向的簡化建築相配合。

　　由於這種設計風格的特點，使霍夫曼的設計委託大多來自富有的資本家，他的代表建築作品中也以一系列的私人別墅為代表。在這些私人別墅建築中，還體現出霍夫曼對於現代裝飾手法的探索。1889 年起，霍夫曼開始擔任維也納工藝美術學院教師的職務。1897 年，霍夫曼與歐爾布里希（Joseph Maria Olbrich）一起成為維也納分離派的創始人。1903 年，霍夫曼成為一家工藝品廠的合作人，開始進入新風格工藝美術製品的設計階段。後期，霍夫曼接觸到柯比意（Le Corbusier）等現代建築師的設計作品和理論，逐漸轉向了更加純粹和簡化的現代建築風格，但同樣在建築中注重功能性與美觀性的平衡。

　　代表建築作品：施皮策別墅（1902 年）、普克斯多夫療養院（1904 年）、斯托克雷特宮（1911 年）、分離派展覽館（1902 年）、巴黎現代工業藝術裝飾品世界博覽會奧地利展覽館（1925 年）、行列式住宅（1932 年）等。

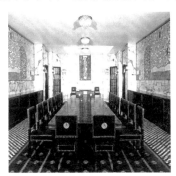

斯托克雷特宮內部（1911 年）

斯托克雷特宮（Palais Stoclet）

位於比利時布魯塞爾，由約瑟夫‧瑪麗亞‧霍夫曼（Josef Maria Hoffmann）設計，1911 年建成。這座建築是霍夫曼為比利時的一位銀行家兼藝術品收藏家而建，因而不僅為委託人提供日常起居的空間，還為其提供了寬大的藝術品收藏與展示空間。霍夫曼此時正是維也納分離派的中堅分子，因此他在此時期設計的，包括斯托克雷特宮在內的一系列建築中，都呈現出平屋頂、簡潔建築體的現代特色。

但霍夫曼在追求現代化的簡潔建築形象的同時，也並沒有放棄裝飾。他在此時期傾向於對平面形象的塑造及對比的使用，因此在斯托克雷特宮中，他在建築外部採用白色磨光大理石與鍍金的銅質飾邊相配合，並親自為建築設計了一系列的現代風格雕塑裝飾。在建築內部，霍夫曼也通過深淺色大理石的搭配，營造出簡化但古典氣息濃郁的室內基調。建築中還加入了著名藝術家設計的馬賽克圖案裝飾牆面。

雖然斯托克雷特宮因為採用鍍金銅條和大理石等昂貴的建築材料而造價不菲，但其簡潔的體塊和對直線條的突出，仍使其成為現代主義風格發展早期的代表性建築作品之一。因為建築中對於線條的簡化和內部裝飾圖案的抽象風格，都已經顯示出不同於古典主義的理性主義設計傾向，而且建築內部空間也已經打破了古典主義的對稱規則，呈現出按照功能分區的現代特點。

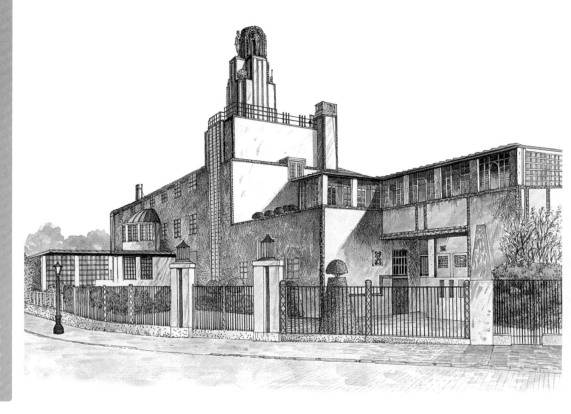

埃德溫・蘭西爾・魯琴斯（Edwin Landseer Lutyens）

　　英國建築師，1869 年生於倫敦，從倫敦肯辛頓藝術學院畢業後，魯琴斯進入建築事務所實習，隨後即與建築師和園林規劃師一起參與到私人住宅的設計工作中。魯琴斯在積累了一定經驗後成立了個人建築事務所，並以一系列私家住宅建築在業界出名。魯琴斯設計的建築顯示出與古典建築傳統密切的關係，但古典建築形象都經過了簡化，以使之適合內部空間及使用功能的需要。同時，魯琴斯在建築中也注重對現代建築結構和材料的使用，並會在建築中充分表現出新結構、材料帶來的變化。因此其設計既有別於此時流行的工藝美術風格，又與現代主義的探索風格存在一定差異。魯琴斯是此時綜合古典、地區與現代三種風格進行建築設計的突出代表，其對於古典建築規則的現代化處理與表現手法具有一定的進步意義。

　　由於魯琴斯追求的帶有古典意韻的建築大多規模龐大且帶有花園等配套建築形式，所以其建築設計始終被限定在為上層人士設計的私宅、莊園等建築項目中。這種情況直到 1912 年他開始在印度的設計工作時才結束。魯琴斯從 1912 年起開始擔任印度新德里城市規劃與總督府設計師，他將印度古代的莫臥兒建築風格與歐洲古典建築傳統相結合，綜合使用石材和混凝土，設計了一座適應印度炎熱氣候的龐大建築群，但這個龐大的建築計畫因戰爭等原因未能全部建成。

　　代表建築作品：果園住宅（1899 年）、迪恩納瑞花園（1902 年）、米德蘭銀行（1922 年）、德拉哥堡（1930 年）、新德里總督府（1931）等。

迪恩納瑞花園（Deanery Garden）

　　由埃德溫・魯琴斯爵士（Sir Edwin Lutyens）設計，位於英國貝克郡，1902 年建成。這座鄉村住宅是魯琴斯的早期建築作品，整座建築採用紅磚結構建成，外形基本樣式來自於傳統的英國住宅，但明顯已經對其做了相當大的改變。建築立面上層疊的拱券門和高塔式的煙囪呈現出哥德風格的影響。但這座住宅最特別之處並不在這些讓人聯想到哥德風格的細節上，而是立面上特別開設的橫向高窗，以及帶有尖屋頂的大凸窗形象。

　　大面積的玻璃窗採用木框架結構，這種木結構既與建築外部的磚牆形象相呼應，也與內部的橡木家具相協調。建築外部乾淨、俐落的形象也暗示了內部不同於傳統的空間設置，高大的凸窗為內部帶來充足的自然光，這個凸窗所在的空間也是室內的公共活動中心，並以此形成了以公共活動中心為主的布局形式。

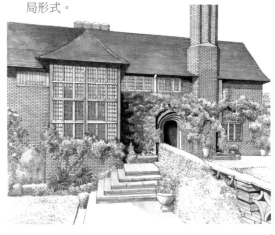

魯道夫・史代納（Rudolf Steiner） >>

奧地利建築師，1861 年出生的史代納是一位天才型的藝術家和擁有淵博知識的學者，他同時在經濟、哲學、神學、醫學、社會學、植物與園藝學等多個科學和藝術領域有著濃厚的知識和修養，並且是新信仰運動中人智學（Anthroposophie）派的創立者。史代納同時在心理學、社會學、政治和教育等多個領域都頗有建樹，同時在其生命的後期，他又以對歌德會堂的設計而成為享譽世界的建築藝術設計師。

史代納的建築設計大都與他創立的人智學組織有關，從最早他在慕尼黑為人智學會所做的室內設計開始，史代納就顯示出神秘主義的設計傾向。他的設計靈感可能來自古典建築和自然形象的混合，與其他建築設計不同的是，史代納在其室內與建築設計中，總是賦予建築豐富而複雜的內涵，使建築在具備功能性的同時，也成為極具雕塑感和隱喻意義的藝術品。史代納的建築設計生涯很短，建築作品也有限，但其賦予鋼筋混凝土建築全新且有些玄虛的形象和獨特風格，卻是現代主義建築發展歷史上最為獨特的組成部分。

代表建築作品：瑞士人智學會總部（1913年～1924年），其中最為特別的是歌德會堂一期（1920年）、歌德會堂二期（1928年）等。

歌德會堂（The Goetheanum） >>

位於瑞士巴塞爾，由魯道夫・史代納（Rudolf Steiner）設計，一期建築 1920 年完成，二期建築 1928 年完成。歌德會堂是史代納為其所創立的神秘人智學修建的活動場所。一期建築採用木結構穹頂的形式建成，其中充滿了精心設計但又樣式奇特的各式雕刻，後該堂被毀於大火。二期建築是在先前木結構建築形象的基礎上，採用新的鋼筋混凝土結構。

受混凝土建築無法在建成後再雕刻圖案的限制，史代納簡化了原有教堂的形象，主要通過線條和立面凹凸的設置來增加建築立面的變化。建築中儘量避免對直線的使用，其內部圍繞中心大會堂設置其他使用空間。建築外部極具有生命體態的形象，以及變化的建築體塊形象，使其成為表現主義風格的代表性建築之一，也是現代主義發展早期利用新材料所創造的奇特建築形象之一。

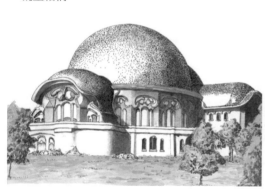

歌德會堂（1920 年）

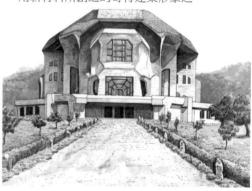

歌德會堂入口（1928 年）

路易斯・沙利文（Louis Sullivan）

美國建築師，1856 年生於美國波士頓，沙利文的建築專業背景是由一系列短期的教育和培訓構成的，他早年曾經短時間就讀於麻省理工學院，此後便開始在建築師事務所實習，其中也包括芝加哥學派創始人威廉・詹尼（William Le Baron Jenney）的建築事務所。1874 年沙利文前往歐洲，並進入巴黎美術學院學習，但他很快對傳統的教學內容產生反感，遂於 1876 年回到芝加哥，開始建築設計生涯。1879 年沙利文進入當時著名建築師達克瑪・艾德勒（Dankmar Adler）的建築事務所，並於 1881 年成為合作人，開始了此後與艾德勒長達十幾年的合作關係。

沙利文與艾德勒合作期間也是其設計高峰期，許多現代建築史上著名的建築作品都是在這一合作時期產生的。沙利文既重視對於鋼鐵框架、鋼筋混凝土等新結構材料的運用，又重視對於古典建築規則和裝飾手法的簡化，使新式的摩天樓建築在簡約外表之中也同樣擁有莊重、華貴的古典形象，因此頗受各大商業企業的喜歡。沙利文在職業生涯早期也設計過一些傳統的磚石牆承重建築形象，但其設計初衷已經轉向根據內部功能決定外部形象的現代設計理論上來。沙利文簡化了高層摩天樓建築物的形象，並制定了地下室和頂層容納機器輔助設備，一層是高敞商業空間，中部為相同結構使用空間的高層建築空間分配形式，此後這種功能空間分配模式一直被高層建築所使用。沙利文所提出的這些高層建築規則，也成為現代高層建築規則的重要理論來源。此外，沙利文還培養了美國本土現代主義建築大師法蘭克・洛伊・萊特（Frank Lloyd Wright）。

1895 年沙利文與艾德勒的合作破裂，此後沙利文的建築設計作品也大幅減少。沙利文在其建築生涯後期逐漸走上了注重建築裝飾的古典道路上，在他晚期設計現代建築中，雖然建築有著簡潔明瞭的框架結構和網格窗，但細部也同樣帶有繁複、華麗的裝飾，顯示出與時代風格相悖的傾向。

主要代表作品有：芝加哥大會堂（1889年）、溫萊特大廈（1892 年）、水牛城信託大廈（1896 年）、卡森・皮里・斯科特百貨公司（1904 年）等。

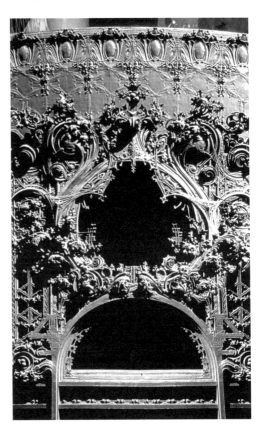

卡森・皮里・斯科特百貨公司立面細部（1904 年）

卡森・皮里・斯科特百貨公司
（Carson Pirie Scott Department Store）

>>

位於美國芝加哥，由路易斯・沙利文（Louis Sullivan）設計，1904年建成。這座百貨公司基址毗臨兩條街道，因此建築師通過一個圓弧立面的外凸塔樓將兩個現代風格的立面相連接。建築採用現代化的柱網與鋼框架結構建成，底部為高敞的商業層，上部為統一規格的辦公空間。

在百貨公司建築中，沙利文沒有採用以往突出縱向連續性的開窗形式，而是通過建築外部白色瓷磚的飾面突出了橫向連續的窗帶形象，橫向的窗帶既為內部帶來更多的採光，又明確勾勒出樓層的分割情況。

作為沙利文晚期的建築作品，這座百貨公司大樓的上部顯示出沙利文富有前衛探索精神的現代主義設計理念，而建築下部則顯示出建築師對古典裝飾原則的遵從。底部兩層商業層採用縱向櫥窗式的大玻璃窗形式，除加入了繁複的鐵藝裝飾之外，還通過紅、綠塗料的加入以加強圖案的表現力，顯示出與上部簡化的現代風格相矛盾的裝飾傾向。

■ **服務設備**

在斯科特百貨公司中，頂部容納服務設備與設施的建築空間並未像以往一樣，通過樓層形式的變化體現出來，而是被頂部的女兒牆遮擋。這樣做的目的是使得立面形成統一的建築面貌，維護了建築形象的完整性。

■ **轉角塔樓**

由於建築同時面對兩條街區，因此在轉角處設置了弧形輪廓的塔樓形式，塔樓的外牆特別加入了通層的圓形窗間柱，以強化塔樓的縱向高度感，與兩邊樓層對橫向線條的強調形成對比。這種弧形輪廓塔樓的加入，與現代主義一味追求建築簡約形象的做法不同，達到了豐富建築形象的目的。

■ **外牆**

雖然建築外牆採用統一的白色瓷磚貼飾，但其形式十分簡單，且突出勾勒了建築真實的結構形象。白色瓷磚之外再無多餘的裝飾，使網格式的外牆立面顯示出簡潔、明確的現代特徵。

■ **建築底層**

建築底層是商店的入口層，因此樓層高度被有意識地抬高，並採用金屬框架與玻璃幕牆的形式，以便在臨街的底層形成連續的櫥窗，以達到招攬顧客的目的。

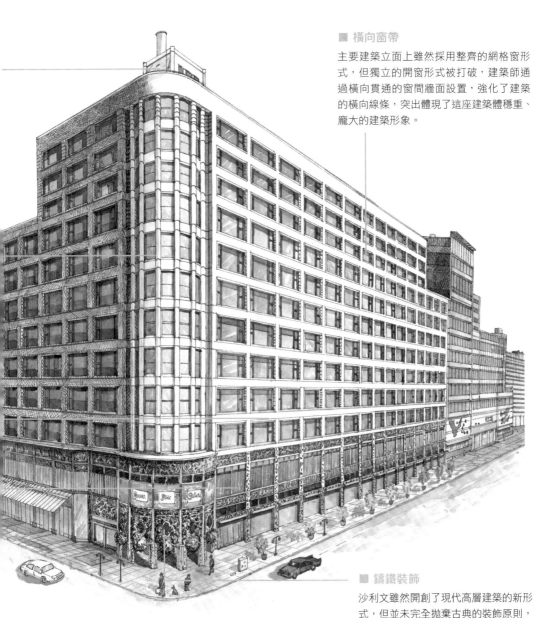

■ 橫向窗帶

主要建築立面上雖然採用整齊的網格窗形式，但獨立的開窗形式被打破，建築師通過橫向貫通的窗間牆面設置，強化了建築的橫向線條，突出體現了這座建築體穩重、龐大的建築形象。

■ 鑄鐵裝飾

沙利文雖然開創了現代高層建築的新形式，但並未完全拋棄古典的裝飾原則，他為這座建築底層的商店設計了繁複而精美的鐵藝裝飾，這些裝飾圖案以他名字的縮寫「LHS」為基礎，通過各種植物和幾何圖案的方式表現出來，這是一種在法國宮廷中常用的裝飾手法。

艾瑞克‧嘉納‧阿斯普朗德（Erik Gunnar Asplund）

瑞典建築師，1885 年生於瑞典斯德哥爾摩，阿斯普朗德早年就讀於斯德哥爾摩皇家學院，但他與當時的一批學生不滿學院立足於古典建築的傳統教育，於 1910 年自己組織成立了具有現代傾向的建築學院，雖然建築學院只存在了一年，但其聘請的幾位教師不僅讓學生們更廣泛的與建築實踐接觸，也促成了現代設計思想在瑞典年輕建築師中的傳播。阿斯普朗德的設計中所體現的，既有對現代主義風格的積極探索，又有斯堪的納維亞的傳統風格和古典精神的特點，是建築風格過渡時期進步建築師的共同特點。

阿斯普朗德早年以其對建築功能的重視而在業界聞名。他仍舊保持對傳統建築材料的運用，在建築外觀設計上也受傳統建築形象的影響，但在設計中已經有意識地簡化建築的造型。在他的設計中，既有直接使用鋼鐵框架和玻璃幕牆的現代形式，也有帶有三角山牆的傳統形象。阿斯普朗德不否認傳統對他建築設計的影響，在建築中也注重利用對建築及內部空間的設置來表現特定的情感、氛圍，是利用現代建築形象表現古典建築情感的代表性建築師。阿斯普朗德在進行建築設計的同時，還進行建築理論的研究和總結。

代表建築作品：斯奈爾曼大樓（1918 年）、林中教堂（1920 年）、斯德哥爾摩電影院（1923 年）、斯德哥爾摩市立圖書館（1928 年）、哥德堡市政廳改建（1937 年）等。

哥德堡市政廳擴建細部（1937 年）

斯德哥爾摩市立圖書館（Stockholm City Library）

位於瑞典斯德哥爾摩，由艾瑞克·嘉納·阿斯普朗德（Erik Gunnar Asplund）設計，1928 年建成。這座圖書館是阿斯普朗德將現代主義的簡化與理性風格，與古典主義規則相結合的創新建築形式。圖書館由三面圍合式的建築與中部的圓柱體閱覽室共同構成。

阿斯普朗德將建築外部形象最大程度地簡化了，包括圍合建築和中心閱覽室在內，採用統一的乾淨牆面與方窗相配合。但在窗口按照一定的順序由上向下排列，兩端採用方形小窗，中間採用長方形大窗。

建築入口設置了寬大的斜坡式通道，逐漸上升的坡道在誇大尺度的多立式大門處結束。在內部，通向圓筒式閱覽室的入口也做了同樣的設計，起到有效烘托建築高大形象的目的。閱覽室內部的圖書、座位主要設置在底部，因此上部大面積的空白和環形牆面上設置的開窗，使內部顯得異常高大，設計之初，這些牆面上掛毯裝飾，起到吸聲和裝飾的雙重作用。在整個建築中，處處都體現著對於實用與形式雙重追求的矛盾，阿斯普朗德憑藉嫻熟的處理手法，達到了二者的平衡。

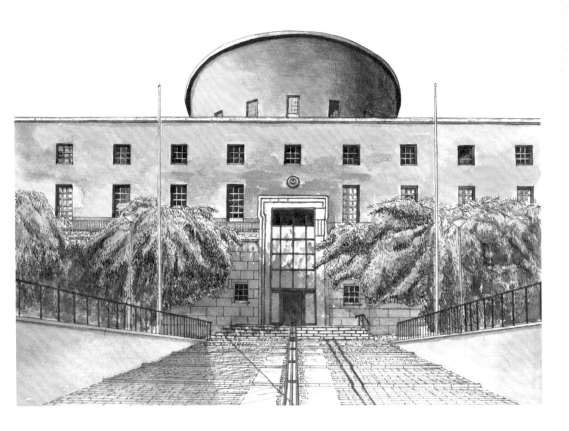

赫里特・托馬斯・里特費爾德 >>
（Gerrit Thomas Rietveld）

　　荷蘭建築師，1888 年生於荷蘭烏特勒支，里特費爾德沒有受過正規的建築專業教育，他早年通過在櫥櫃店當學徒開始認識並進入設計和製作行業，此後他轉向珠寶設計，並通過在建築師事務所的繪圖和實習經歷成長為建築師。里特費爾德早期受蒙得里安繪畫影響而加入到風格派的活動中來，成為涉及家具和建築的跨行業現代設計師，是風格派的代表人物之一。

　　里特費爾德在設計中能夠自覺簡化造型和線條形象，並積極利用現代建築材料和結構。在家具和建築設計中，里特費爾德堅持以實用性和便利的功能性為設計前提。里特費爾德是早期倡導成立現代建築國際組織的建築師之一，也是積極研究和制定現代建築規則的實踐者。里特費爾德設計的施洛德住宅，是荷蘭乃至歐洲現代主義建築的代表性建築之一。

　　代表建築作品：施洛德住宅（1924 年）、維也納製造聯盟住宅區（1932 年）等。

施洛德住宅 >>
（Schroder House）

　　位於荷蘭烏特勒支，赫里特・托馬斯・里特費爾德（Gerrit Thomas Rietveld）設計，1924 年建成。這座建築是荷蘭風格派代表性建築作品，受抽象派畫家彼埃特・蒙得里安（Piet Mondrian）的啟發而設計。整座建築採用鋼鐵框架、磚與混凝土三種結構建成，並以紅、黃、藍三種基本色搭配白、黑兩個中性色，構成了建築及其內部裝修、家具、日用品等內部所有的色彩基調，是一座整體性很強的現代建築樣本。

　　施洛德住宅一層是包括門廊、大廳、廚房、傭人房間等在內的服務性空間，建築師還在一層設計了一座車庫，顯示出較強的預見性。二層為主人及其子女的臥室，以及配套的衛生間。由於鋼框架與混凝土的使用，讓內部得到了寬敞的空間，建築師因此在內部設置了一些可移動的隔板，既可起到分隔空間的作用，又可以靈活地變化空間。此外，里特費爾德還在內部配置了自己設計的現代風格家具，如著名的紅藍椅子。

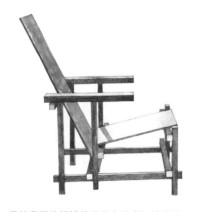

里特費爾德根據蒙得里安繪畫設計的椅子

威廉·馬里納斯·杜多克 >>
（Willem Marinus Dudok）

　　荷蘭建築師，1884年生於阿姆斯特丹，早期在皇家軍事學院接受工程教育，並被培養為軍事工程師。但在結束工程專業教育之後，杜多克從1913年起開設個人建築事務所，並由於1915年～1927年間同時擔任希爾弗瑟姆市政建築師一職，因此其大多數作品都位於該市。

　　杜多克的設計受阿姆斯特丹學派的影響，主要以磚混結構和本地磚飾面的建築形象為主，但同時建築造型卻接近於風格派的現代樣式。杜多克設計的建築，通過磚材和簡單建築造型、封閉為主的牆面等手段，形成一種具有古典內涵的莊重感，而對於新材料的使用又使這些建築同時兼具實用性。此外，通過建築外部被刻意突出的橫向線條，還隱約可見萊特（Frank Lloyd Wright）的影響，因為在此時期的美國，萊特的草原建築風格正風靡於世，並被大量介紹到了包括荷蘭在內的許多歐洲地區。

　　代表建築作品：巴黎大學中的荷蘭大樓（1928年）、希爾弗瑟姆市政廳（1930年）、比詹考夫百貨商店（1931年）等。

希爾弗瑟姆市政廳 >>
（Hilversum Town Hall）

　　位於荷蘭希爾弗瑟姆市，由威廉，馬里納斯·杜多克（Willem Marinus Dudok）設計，1930年建成。這座市政廳是杜多克擔任該市市政建築師所設計的系列建築中的一座，也是他將荷蘭傳統磚砌法與現代建築形象相結合的優秀建築範例。

　　杜多克受萊特的工藝化現代主義思想影響，在建築中追求對橫向線條和平穩建築形象的塑造，但也並不拘泥於此。在希爾弗瑟姆市政廳建築中，杜多克進行了在固定用地上利用不規則建築造型表現平衡、穩定建築形象的探索，並獲得了成功。市政廳外部採用統一色調的磚砌牆面形式，並顯示出精緻、細膩的傳統磚牆形象。建築的整體造型極不規則，充滿了體塊的穿插與錯落，但由於縱橫線條感被突出，以及統一的磚牆面形象，使得市政廳建築形象仍舊保持了莊重的形象。此外，市政廳的設計遵循了現代建築的普適性原則，其形象雖然顯示出精細的手工藝技法和簡約的現代形象，但其中性化的形象也在建成後一度被人們揶揄為教堂、火化堂和工廠。

朱塞浦・特拉格尼 （Giuseppe Terragni）

義大利建築師，1904 年生於米蘭梅達地區，1926 年從米蘭工藝專科學校畢業後，與他的兄弟合作開辦建築事務所。同時，他還作為 1927 年成立的「七人集團」中的一員，積極探索現代主義建築風格與本國歷史傳統的融合。

特拉格尼深受構成主義和柯比意（Le Corbusier）的現代設計思想影響，但同時他也受義大利建築傳統的影響，因此擅長於將古典建築規則與現代建築形式相結合，創造出富於古典精神的現代建築形象。雖然在納粹執政期間得以延續其建築設計實踐，但特拉格尼並沒有倒向古典復興，雖然在他的設計中總會加入一些古典建築規則和表現手法，但總體上仍以極簡現代主義建築風格為主，這在當時是較為少見的。特拉格尼這種介於現代主義與古典主義兩種風格之間的建築探索，也成為國際主義風格發展後期，後現代主義建築風格的直接來源之一。

代表建築作品：諾沃科姆住宅區（1929年）、藝術家住宅（1933 年）、法西斯住宅（1936 年）等。

法西斯住宅 （The Casa del Fascio）

位於義大利科莫（Como），由朱塞浦・特拉格尼（Giuseppe Terragni）設計，1936 年建成。這座建築在當時是作為法西斯黨集合和辦公的場所而建，雖然建築平面和內部布局都沿襲了古典的府邸傳統，由一個方形平面和圓形庭院相嵌套，四周環繞使用空間構成，而且建築外部採用了考究的白色大理石飾面。但是，這卻是一座現代建築發展史上著名的建築。

特拉格尼在主體建築中已經使用了新材料和結構，並且在建築外部通過整齊的方格框架表現了內部樓層和屋頂露臺的真實面貌。在內部庭院中，還特別在頂部加入一個玻璃穹頂。這種直接展現建築結構和空間內容，鋼鐵玻璃穹頂和簡潔的建築形象的表現手法，都體現出了對現代主義規則的遵從。而且在 20 世紀初期，這種明確表現建築的現代結構和免除裝飾的做法，也都是現代主義所提倡的。在法西斯黨倒臺以後，這座辦公樓被改造為人民住宅。

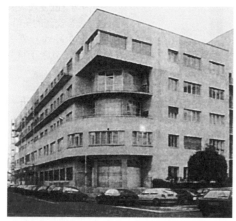

諾沃科姆住宅區（1929 年）

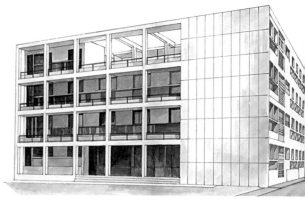

魯道夫·米歇爾·辛德勒 （Rudolf Michael Schindler）　>>

奧地利建築師，1887 年生於維也納，在維也納理工學院接受工程專業教育的同時，也在瓦格納（Otto Wagner）和路斯（Adolf Loos）執教的藝術學院學習建築設計。由於受到此時美國現代主義建築風格，尤其是芝加哥學派的感召，辛德勒幾乎結束學業後即來到美國，1914 年辛德勒首先來到紐約，之後在芝加哥的一家建築事務所擔任繪圖員，1917 年起辛德勒進入萊特（Frank Lloyd Wright）的建築事務所擔任設計與管理工作直到 1923 年，此後經歷了與諾伊特拉（Richard Josef Neutra）的短暫合作之後，辛德勒開設了獨立的建築事務所。

可能是受萊特的影響，辛德勒從其建築生涯早期，就與純粹的極簡國際主義風格拉開了距離，他崇尚現代建築材料與傳統建築材料的結合，並積極設計了磚石、木材現代材料混合結構的建築，因此創造出實用又親切的建築空間效果。辛德勒在進行建築設計的同時，也在高等院校進行建築設計的教學活動，並通過教學和一系列專業論文闡明其設計與國際主義建築風格的不同，可以說是當時較早公開發表的，宣傳不同於國際主義的新風格的建築師。除了建築風格之爭以外，辛德勒還積極實踐木結構與現代建築形式的結合，並配合實踐發表了相關的論文，是國際主義風格流行時期積極進行其改良探索的建築代表人物。

代表建築作品：辛德勒住宅（1923 年）、羅弗爾海濱住宅（1926 年）、沃克住宅（1936 年）、現代創造者商店（1938 年）、杰克遜住宅（1949 年）等。

羅弗爾海濱住宅 （Lovell Beach House）　>>

位於美國加利福尼亞州紐波特（Newport），由魯道夫·米歇爾·辛德勒（Rudolf Michael Schindler）設計，1926 年建成。建築正為於當地的度假海灘附近，因此辛德勒採用混凝土框架作為主要承重結構，但同時搭配木構架以減輕建築的總重。考慮到建築臨近海灘的特性，建築師將主要起居活動空間都設置在頂層，並為臥室配備了大陽臺。此外，在建築頂層還開闢出大面積的露臺，使居住者獲得了良好的觀景平臺。

羅弗爾海濱住宅，是辛德勒將現代建築結構與木材等傳統建築材料相結合的成功之作。作為建築師，辛德勒認識到建築所處海濱區的特殊位置，並通過屋頂平臺、帶大出檐的陽臺等設置，為建築更好地發揮使用功能服務。

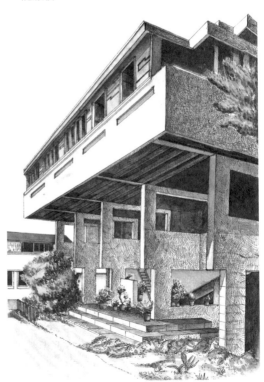

弗里茲‧霍格（Fritz Hoger）

　　德國建築師，1877 年生於德國霍爾斯坦，在德國漢堡建築同業學校接受建築學專業的培訓後，於 1907 年漢堡開設了獨立的建築事務所。霍格以其在漢堡地區設計的一系列現代與傳統風格相混合的私人住宅而在業界聞名。這些建築，表現出霍格在積極利用現代材料、結構的同時，也注重現代建築形式與地區傳統建築形象的結合。這種特點在建築上最突出的表現就是對磚的運用，包括使用傳統的磚承重牆形式和普遍使用磚材飾面。霍格設計的建築注重對古典建築形象的簡化再現，使之在與周圍建築的協調中具有極其實用的功能性。

　　代表建築作品：德國漢堡智利大廈（1923 年）、德國漢諾威廣告公司辦公樓（1928 年）等。

德國漢堡智利大廈（Chile House）

　　位於德國漢堡，由弗里茲‧霍格（Fritz Hoger）設計，1923 年建成。霍格是一位注重建築藝術性形象的建築師，他在漢堡以一系列精美私宅的設計而聞名，因此在智利大廈這座大型綜合功能的建築中，能夠看到他的建築裝飾設計思想。

　　智利大廈占據整個街區，在內部依照傳統預留了兩個中庭，在外部則通過起伏的立面和端頭的尖角形象來彌補大型建築所共有的單調形象缺陷，富有現代氣息的建築採用磚結構建成。

　　建築底層延續了古典建築中的柱廊形式，但在這裡採用了連續的拱券柱廊形式，而且柱廊都被大玻璃封閉，成為商業空間的櫥窗。辦公空間被安排在二層之上，建築師在建築造型的整體處理上將立面進行了階梯式的斷層處理，在細部則通過開窗的色彩、形狀以及特別設置的裝飾圖案豐富了整個立面的同時，讓面對不同街區的立面獲得了統一的形象。

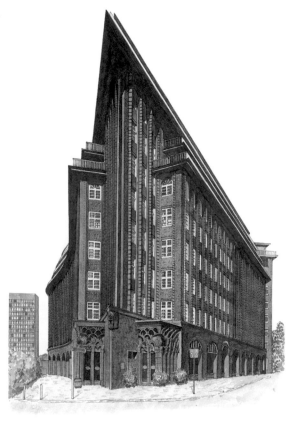

雅各布斯·約翰內斯·皮埃特·奧德（Jacobus Johannes Pieter Oud）

荷蘭建築師，1890 年生於荷蘭皮爾默倫德，在阿姆斯特丹先後進入建築藝術學院和建築工作室學習，1910 年進入臺夫特技術大學，畢業後開始在建築事務所實習。奧德認識到建築的發展滯後於其他藝術形式，因此開始與畫家杜斯伯格（Theo Van Doesburg）合作，出現將平面形象應用於立面建築形象中的探索，並於 1917 年與其共同創立了《風格》雜誌。1918 年，奧德成為鹿特丹城市住宅建築師，在此期間，他完成了一系列大型集合住宅的設計工作，借助於現代材料結構的普及運用，並通過這些住宅表現出極簡化的現代主義風格，以及建築師對創造優質居住環境的獨特設計。1927 年，奧德還受邀在德國製造聯盟組織的魏森霍夫現代居住展覽中設計了標準化的工人住宅區。在建築生涯的後期，奧德具有先見性地預知到極簡現代

主義建築風格存在的弊端，並開始在建築中通過對古典規則的遵從和古典元素的運用，以達到美化建築形象的目的。

代表建築作品：德馮克度假別墅（1918 年）、聯合咖啡館（1925 年）、角港房產公寓（1927 年）、魏森霍夫現代居住展覽工人住宅（1927 年）、海牙殼牌公司總部大樓（1948 年）、鹿特丹烏特勒支辦公樓（1961 年）等。

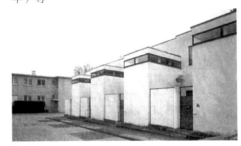

魏森霍夫現代居住展覽工人住宅（1927 年）

角港房產公寓（Hook of Holland Housing Estate）

位於荷蘭鹿特丹角港地區，由雅各布斯·約翰內斯·皮埃特·奧德（Jacobus Johannes Pieter Oud）設計，1927 年建成。這是奧德在擔任鹿特丹城市建築師一職時，設計修建的最具代表性的集合公寓住宅中的一座，顯示出公共住宅兼具實用性和美觀性的新特點。

角港公寓建築採用二層獨棟連排式建築

形式，建築主立面面向主路，雖然所有建築的外貌全都統一，但住戶前不同的花園也起到了分隔和突出住戶特性的作用。奧德以低層標準化的住宅形式獲得了富於變化和人情味的街區形象，並通過在建築端頭設置的圓弧形輪廓商店，起到活躍建築形象和為住戶服務的雙重作用。

卡爾·伊恩（Karl Ehn）

奧地利建築師，1884 年生於維也納，並在由瓦格納（Otto Wagner）領導的維也納造型藝術學院完成專業建築教育，因此深受現代設計思想影響。卡爾·伊恩從 1908 年開始擔任維也納城市職業建築師一職，負責對城市建築的設計與規劃工作，這項工作在 1920 年維也納社會黨執政之後，開始擴大為一項宏大的為工人階級建造集合住宅的活動。在這些利用現代材料結構建造的大型集合住宅中，伊恩借鑒了傳統的庭院建築形式，以創造出實用功能與宜人環境相結合的新式住宅區。在此之後，伊恩的設計思想逐漸從傳統樣式轉向更加純粹的現代幾何圖形，但隨著 1934 年德國政治上的變動，伊恩建築生涯後期沒有大型建築落成，他的探索被侷限於小型建築之中。

代表建築作品：埃爾姆斯維斯住宅區（1923 年）、卡爾－馬克思－霍夫集體住宅（1930 年）等。

卡爾－馬克思－霍夫集體住宅（Karl-Marx-Hof）

位於奧地利維也納，由卡爾·伊恩（Karl Ehn）設計，1930 年建成。這是建築師在第一次世界大戰之後，為解決大量社會住宅匱乏的問題而設計建造的改良型現代集合住宅。這座住宅採用現代混凝土材料建成，高度控制在五、六層之間，但可提供多種戶型。最具革新性的是建築橫亙在兩個街區之間，形成龐大的連排住宅形式。這種住宅形式又都在內部圍合出帶有花園的庭院，並且將一些基礎的服務空間，如幼兒園、洗衣店、商店等設置其中，形成功能齊全的小型住宅社區。

在 20 世紀初期，伊恩設計的這座集合住宅從結構和建築技術上來看，並無創新之處。其先鋒性在於連排住宅長達 1 公里的龐大規模，以及將不同戶型的住宅、公園、商業和各種社會服務設施集合在一起的完備設置。而且由於採用現代材料建造，建築本身的成本降低，使得這些住宅成為可供工人租住的廉價公寓，是在短時間內緩解居住壓力的有效途徑。此外，在外部街道和內部庭院之間，通過建築上間隔設置的大型拱券門相互連接，再加上整個建築暗紅色的色調，使之具有較強的古典意味。

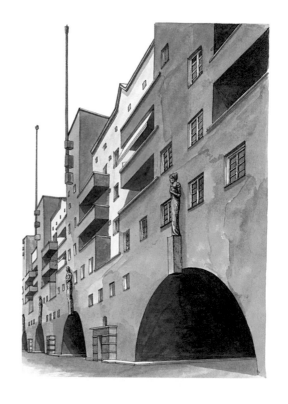

米歇爾・德・克拉克
（Michel de Klerk）

荷蘭建築師，1884 年生於阿姆斯特丹，克拉克沒有受到過正統的學院式建築教育，他在接受業餘建築設計培訓的同時，通過在建築事務所實習獲得有關設計和實踐的建築知識。克拉克曾經在英國接觸到工藝美術運動，同時對北歐的斯堪的納維亞風格具有濃厚興趣。在此基礎上，克拉克以荷蘭傳統的磚結構建築形象為基礎，創造出極具表現力的新風格。這種新風格是在傳統建築樣式上的簡化，而且十分注重建築象徵性的塑造和適當裝飾的加入。除建築外，克拉克還同時設計家具和室內裝修，因此成為阿姆斯特丹學派的代表建築師。

代表建築作品：施普瓦留斯（1912 年）、艾根哈特住宅（1921 年）等。

艾根哈特住宅
（Eigen Haard Housing）

位於荷蘭阿姆斯特丹，由米歇爾・德・克拉克（Michel de Klerk）設計，1921 年建成。克拉克設計的這座大型工人集中住宅，是荷蘭阿姆斯特丹學派的代表性建築之一。這座大型集合住宅建築平面呈等腰三角形，由三面實體建築圍合的一個三角形庭院構成，可提供 19 個不同戶型的 102 個房間。雖然在克拉克早期的建築中已經開始使用鋼筋混凝土等現代材料，但外部仍堅持採用磚飾面。這座大型住宅區受城市住宅法令的限制，其高度不超過四層，因而採用磚結構建成，但內部採用了彩色磚牆與木質門窗相搭配的形式，營造出濃濃的荷蘭傳統住宅形象。

包括郵局在內的公共服務空間，設置在三角形的一個端角處，在建築圍合的三角形庭院內部，還建造了一座造型獨特的公共議事建築。這座議事建築不僅體現了諸如民主、平等的社會觀念，也在建築區內形成了一道獨特的建築風景。豐富的建築造型和色彩，與同時流行的，以白色和建築材本色為主，以簡化的幾何體塊為主要特點的現代主義建築風格形成對比，並開創了「磚表現主義」的新風格。

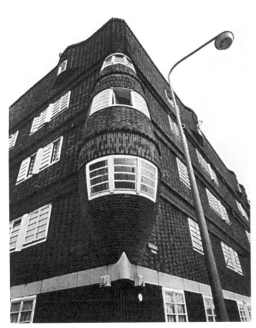

艾根哈特住宅細部（1921 年）

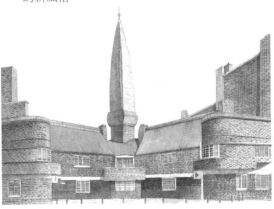

康斯坦丁‧斯捷潘諾維奇‧梅爾尼科夫
（Konstantin Stepanowitsch Melnikov）

前蘇聯建築師，1890 年生於莫斯科，1917 年從莫斯科大學接受專業教育畢業後，正值蘇聯列寧領導下對各種藝術發展不加限制的時期，因此他很快加入到構成派的各種運動中，如成為前衛設計團體自由國家藝術工作室（簡稱 VKHUTEMAS）中的一員，並迅速成為構成派的骨幹。1923 年，梅爾尼科夫還與另一位藝術家共同組織了新建築家協會（ASNOVA），並明確表示了利用新材料、結構和技術探索現代設計發展方向的宗旨。

1925 年，梅爾尼科夫因為在巴黎現代工業藝術裝飾品世界博覽會上設計的蘇聯館，而獲得了國際性的影響，同時也擴大了蘇聯現代設計的影響。從此之後，梅爾尼科夫受到在莫斯科修建幾座工人俱樂部的設計委託，在這些俱樂部建築中，他通過簡化的幾何造型和對現代材料結構的大膽使用而表現出明確的現代設計傾向和富於想像力的設計思想。梅爾尼科夫的現代設計實踐大約在 30 年代隨著國內大規模復古風格的興起而中止。

代表建築作品：蘇聯館（1925 年）、盧薩可夫俱樂部（1928 年）、梅爾尼科夫住宅（1929 年）等。

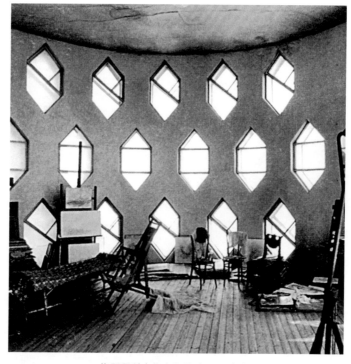

梅爾尼科夫住宅內景（1929 年）

盧薩可夫俱樂部（Rusakov Club）

位於俄羅斯莫斯科，由康斯坦丁·斯捷潘諾維奇·梅爾尼科夫（Konstantin Stepanowitsch Melnikov）設計，1928年建成。梅爾尼科夫是俄國構成主義的一位代表建築師，他以一系列利用現代結構、材料建成的，擁有宏偉建築形象的公共建築設計而著稱。在以藝術的形式表現大機器化生產狀態下的先進思想，以及追求壯觀的建築精神表述性設計思想的指導下，梅爾尼科夫所設計的公共建築，都有著實用而富有象徵性的形象。

盧薩可夫俱樂部是一座為有軌電車職工設計的俱樂部，建築平面略呈三角形。三角形頂角部分是底層的入口大廳，由於採用鋼筋混凝土結構，使得寬敞的入口大廳可以由移動牆面靈活地分為三個小廳。三角形平面的底部，由二層三個放射狀設置的會議廳構成。三個會議廳在建築立面上表現為三個突出於主體的封閉箱體形式，內部是帶有斜坡階梯式座椅的大廳。

盧薩可夫俱樂部外部通過黑白兩色的牆面，和大面積的玻璃窗相配合，突出了簡潔、壯觀的幾何建築體塊特質。同時，大面積的開窗和三個突出主體的會議廳，除了顯示出現代建築結構的先進性之外，還具有強烈的政治象徵意義。

彼得·貝倫斯（Peter Behrens） >>

德國建築師，1868 年出生於德國漢堡，在漢堡和慕尼黑學習藝術並被培養為一名畫家。貝倫斯在早期就已經熱衷於對簡單幾何圖形家具及日用品的設計，並在 1901 年設計了第一座建築，由此開始轉向專業的建築設計。貝倫斯 1903 年起擔任杜塞爾多夫工藝美術學院的領導，並通過實際教學為學校確立了設計為實用服務的現代宗旨。他早期的建築設計在很大程度上受古典和地方傳統的影響，但已經有意識在現代建築材料結構與傳統建築形式混合的同時簡化建築形象。在這一時期，貝倫斯在設計建築的同時也進行園林景觀以及家具的設計。1907 年貝倫斯開始在柏林擔任德國電氣公司（AEG）的設計部門負責人，在擔任這個職務期間，貝倫斯為電氣公司設計了工廠的建築、各種電氣產品、包裝、平面標識等與整個生產和辦公流程相關的系列配套形象，其設計也呈現出涉及綜合領域的特點，並因此成為德國現代工業建築設計和工業產品設計的先驅。

貝倫斯不僅是德國現代組織製造聯盟的創立者之一，在慕尼黑時還與其他先鋒派藝術家一同創立了慕尼黑分離派，通過對杜塞爾多夫工藝美術學校及維也納藝術學院（1922 年起）的教學和與德國電氣企業的合作，貝倫斯還成為德國現代工業設計和教育的開拓者，並因其一系列現代風格的設計，在當時起到了啟發和推廣現代主義設計風格的作用。除了在建築設計上的貢獻之外，現代主義建築史上三位著名的建築大師，沃爾特·格羅佩斯（Walter Gropius）、路德維希·密斯·凡德羅（Ludwig Mies van der Rohe）、勒·柯比意（Le Corbusier）都曾經在貝倫斯的建築事務所實習和工作過，並深受貝倫斯的現代設計思想影響。

代表建築作品：代恩施特火化堂（1908 年）、AEG 渦輪機工廠（1909 年）、德國皇家大使館（1912 年）、魏森霍夫住宅展覽中的公寓住宅區（1927 年）等。

貝倫斯為德國電氣公司（AEG）設計的企業標識

代恩施特火化堂

位於德國哈根市，由彼得·貝倫斯（Peter Behrens）設計，1908 年建成。這座火化堂是貝倫斯的早期建築設計作品，也是剛加入德國「製造聯盟」不久設計的。雖然火化堂內部有沿襲古典教堂形式的帶穹頂內堂，但無論是外部形象還是內部裝飾都已經簡化得多。

貝倫斯在這座建築中適度地使用了磚、石兩種傳統材料，和柱廊、兩坡屋頂等古典建築形象，但主要色調以黑、白為主，這種由黑白大理石構成的簡約幾何線條始終貫穿在建築內外，構成了肅穆的建築基調。對於線條的簡化處理與表現，顯示出貝倫斯向工業化和現代建築風格的轉化，他在建築入口處設置的擴散同心圓式樓梯，在他之後的建築中也有所應用。

伊利爾・沙里寧（Eliel Saarinen）

芬蘭建築師，由於他與兒子埃羅・沙里寧（Eero Saarinen）同為著名的現代建築大師，所以人們習慣稱其為老沙里寧，而將埃羅・沙里寧（Eero Saarinen）稱為小沙里寧。老沙里寧 1873 年生於芬蘭的蘭塔薩爾米，由於童年在俄國長大，所以對俄國的各種傳統藝術和前衛的藝術理念有深入了解。1893 年～1897 年在芬蘭赫爾辛基大學學習繪畫，並同時在赫爾辛基工業技術大學學習建築設計。從 1896 年起，老沙里寧就開始作為獨立建築師與其他建築事務所合作，並因 1900 年在巴黎世界博覽會上設計的芬蘭展覽館而在世界建築界揚名。老沙里寧 1902 年開始與人合作，在維特拉斯科開設獨立建築事務所，其間利用現代結構材料，創造了具有民族傳統建築特色的現代主義風格，並開始進行現代城市設計的研究和實踐。

沙里寧一家於 1923 年移民美國，他先後在伊利諾州和密歇根州與人合作開辦建築事務所，從 1947 年起，開始同小沙里寧成立聯合事務所。老沙里寧不僅在密歇根大學等高等學校中擔任領導工作，還自己創立了多座現代設計學院，致力於對歐洲和斯堪的納維亞式的現代設計教育的普及工作。老沙里寧大約從 1926 年起，開始為密歇根州的布盧姆菲爾德山（Bloomfield Hills）的克蘭布魯克藝術學院做整個校園的規劃和學院建築設計工作，並於 1948 年開始擔任學院的領導。在老沙里寧的推動下，將這座學院改造為一座依照德國包浩斯設計學校模式運作的，同時進行設計理論和實踐教育的現代教育中心，這種從歐洲移植並在美國做了適當調整的教育模式，不僅培養出多位著名的建築師，也在很大程度影響了美國的設計教育發展。

老沙里寧在現代建築設計過程中，不僅注重充分利用現代材料結構，還注重建築對傳統和地區歷史文化的反映。表現在實際設計中，老沙里寧在建築設計中也有節制地採用磚、石和木材等傳統建築材料和傳統建築樣式，在城市設計中則表現為對人們優質生活環境的營造上，是一種既實用又具人情味的設計。老沙里寧的設計除在建築和城市規劃方面拓展之外，還延伸到家具及日常用品等工業設計和美術作品創作等領域，同時也進行現代建築理論的研究與整理工作，是一位全能型的藝術家，此外最大的貢獻還在於培養了他的兒子埃羅・沙里寧（Eero Saarinen）。

代表建築作品：巴黎世界博覽會芬蘭館（1900 年）、赫爾辛基火車站（1914 年）、維特拉斯科工作室兼自宅（1903 年）、蒙基尼米－海牙城市規劃（1915 年）、克蘭布魯克藝術學院整體規劃（1926 年～1943 年）等。

赫爾辛基火車站（Helsinki Station）

位於芬蘭赫爾辛基，由伊利爾·沙里寧（Eliel Saarinen）設計，1914 年建成。這座建築是老沙里寧早期的著名建築代表作，也是由古典及民族主義風格向現代主義風格過渡時期的優秀建築之一。建築內部雖然選擇了現代建築材料，並通過入口處抽象的海貝形拱券和大面積玻璃窗表現了出來，但拱券周圍，以及金屬�ฤ花窗櫺，都採用了簡化的植物花邊裝飾。建築外部採用了統一的石材飾面，並以入口處安置的兩對花崗岩雕塑而聞名。同樣，外立面的表現手法，雕塑的雕刻手法，也都採用簡約的現代形式，使建築顯示出理性、實用的形象。

埃里希·門德爾松（Erich Mendelsohn）

德國建築師，1887 年生於普魯士的阿倫施泰因（今波蘭境內），先後在柏林夏洛騰堡和慕尼黑的理工學院接受建築專業教育。門德爾松早期受表現主義風格影響，並以一系統建築草圖而在業界揚名，此後設計了相當一批表現主義的建築作品，並因此成為這一派別的代表人物之一。

在此之後的門德爾松，開始逐漸走出了自己的個性化設計風格，他成立建築事務所並獲得了大量的建築委託。建築設計中他能夠積極利用現代材料，在滿足內部功能需要的同時，也讓建築擁有簡潔而生動的外觀，因此在當時廣受歡迎，至 1930 年左右，他的事務所成為德國最為著名的現代建築設計團體，他也因此成為德國現代建築的代表性建築師之一。1933 年，門德爾松迫於政治壓力移居英國和巴基斯坦，最後於 1941 年到達美國。此時的美國正值格羅佩斯和密斯倡導的極簡國際化風格大發展時期，因此門德爾松在美國主要以幾座教堂建築為代表，後期在美國的影響也很有限。

代表建築作品：愛因斯坦天文臺（1921年）、肖肯百貨商店（1928 年）、夏洛騰堡雙戶式住宅（1922 年）、西里西亞紡織廠機器大樓（1923）、柏林庫弗斯特恩達姆建築群（1931 年）、巴勒斯坦海法醫院（1938年）、耶路撒冷希伯來大學（1939年）、美國聖路易斯教堂（1950 年）、俄亥俄州克里夫蘭猶太教堂（1952年）等。

愛因斯坦天文臺（Einstein Tower） >>

位於德國波茨坦，由埃里希・門德爾松（Erich Mendelsohn）設計，1921 年建成。天文臺是為愛因斯坦證實其相對論而建的科學實驗辦公建築，由豎向的塔式建築與底部水平展開部分共同構成，是表現主義建築風格的代表作品之一，也是早期有機建築風格的突出表現。

門德爾松最早設想用一種特殊的塑料類板材，但到當時生產技術的限制沒能實現，後來又由於受經濟成本的限制，愛因斯坦天文臺採用磚與混凝土兩種材料建成，但仍將其曲線變化的形體表現了出來。天文臺最上層為拱頂形式，以便容納各種天文設備，後通過一個鋼鐵結構的構架與底層相通，底層主要是會議、休息與實驗室。

愛因斯坦天文臺借助於混凝土材料優良的可塑性，得到了富於動感和具有生命體態特徵的建築形象。這種建築形象顯示出新建築結構和材料的優越性，具有很強的現代性，但同時也是對古典裝飾建築形象和現代風格簡化建築形象的突破。

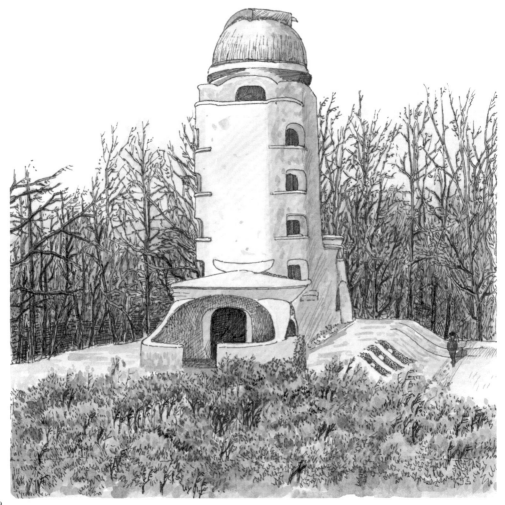

弗拉基米爾‧尤格拉弗維奇‧塔特林（Wladimir Jewgrafowitsch Tatlin）

前蘇聯建築師，1885 年生於莫斯科，早年在莫斯科藝術學校接受繪畫教育，此後受畢加索的立體構成繪畫影響，開始轉向抽象的構成風格，也因此成為構成主義的奠基人。

大約從 1913 年，塔特林從巴黎畢加索的工作室回國之後，他開始借助於石膏、玻璃、木材和金屬等各種材料開始抽象的雕塑創作，在這些預示著現代構成派出現的雕塑中，塔特林創造了用金屬絲懸吊的全新雕塑形象，並以此作為對未來空間形象的探索。進入 20 世紀 20 年代之後，塔特林將他的這種對空間的探索與象徵性的未來建築形式相結合，創造出雄心勃勃的第三國際紀念塔建築模型。塔特林憑藉建築模型表現出的對鋼鐵材料的大膽應用，對錐體、球體等多種純粹幾何空間的塑造，和對建築形體強烈象徵性的設定，以及塔特林在藝術院校的教學活動，對家具和日用品的設計等，成為對構成主義風格進行全面探索的藝術家。

代表建築作品：第三國際紀念塔（1920年）及一些構成派雕塑等。

第三國際紀念塔

由俄國構成主義代表建築師弗拉基米爾‧尤格拉弗維奇‧塔特林（Wladimir Jewgrafowitsch Tatlin）設計的未來建築模型，約製作於 1920 年。塔特林從當時的現代繪畫和雕塑作品中得到靈感，設計了一座以鋼鐵框架、木材和玻璃為主的新式摩天高樓。這座模型作為獻給第三國際的紀念式建築，預計建築高度將達到 400m 以上，由兩個鋼鐵架構的螺旋體構成主體建築形象，並通過建築框架的穿插，在內部形成圓柱、立方體、錐體和圓球體，四種不同形狀的空間上下層疊的主要空間。

建築內部的主要會議、辦公空間，以及無線電及通訊中心等，都設置在圍繞中軸放置的玻璃體空間中。而且這些空間分別以一年、一月、一天和一小時為週期，不同程度地旋轉，以象徵徹底的革命精神。

第三國際紀念塔最終沒能建成。這是一座大膽利用新建築材料和結構，並明確表現高水平技術性的建築，無論其形象、結構還是內部的功能設置，都具有強烈的象徵意義。

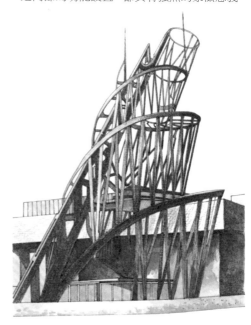

皮埃爾‧路吉‧奈爾維（Pier Luigi Nervi） >>

1891 年生於義大利倫巴底地區，奈爾維 1913 年從義大利波隆那大學的結構工程專業畢業，後進入混凝土結構公司工作，並在第一次世界大戰期間在軍隊作為一名工程師服役。1923 年奈爾維與別人合作開設建築工程事務所，並在進行建築設計的同時在高等院校擔任建築工程專業的教學工作。

奈爾維是近現代建築師中較早進行結構探索的人，他的工程學專業背景是他設計出獨特建築形象的基礎。奈爾維致力於對鋼筋混凝土結構技術性與美觀形式感的表現，同時注重發揮預製結構的長處。由於奈爾維在軍方接受到許多大型建築，如飛機庫等建築項目的委託，也使他在現代結構的大跨度建築領域有深入的影響。奈爾維對現代主義建築結構材料的深入研究，還使他成為義大利國際主義建築風格的創立者和突出代表，他不僅設計出框架結構和玻璃幕牆形式的國際主義建築形象，還發揮其在工程結構方面的優勢，創造了擁有大跨度的國際主義風格建築，因此使當時的義大利國際主義風格建築在技術上領先於其他國家。奈爾維在現代建築史上的貢獻在於，他既稟承了現代主義對新結構、新技術的積極運用，又能夠在保證使用功能的基礎上賦予那些採用新結構和新技術的建築以優美的外觀形式。而且奈爾維將鋼筋混凝土等現代材料與拱肋、交叉肋等傳統建築結構相組合，並因此創造出的美觀、實用的建築形象，也是國際主義風格中較為少見的。

代表建築作品：奧維耶多飛機庫（1939 年）、奧爾貝泰洛飛機庫（1942 年）、羅馬體育館（1957 年）、皮雷利大廈（1959 年）、都靈勞動宮（1961 年）等。

奧維耶多飛機庫（1935 年～1939 年）

勒・柯比意（1887 年～1965 年）

勒・柯比意（Le Corbusier）原名夏爾－愛德華・讓內雷（Charles － Edouard Jeunneret），出生於瑞士的一個鐘錶製造之家，青年時代的柯比意對建築學產生興趣，並通過雲遊歐洲各國參觀，以及在貝倫斯（Peter Behrens）等建築師開辦的事務所工作等途徑自學建築。

1917 年，柯比意來到法國巴黎，並在這裡結識了一些前衛的藝術家，開始全面了解現代藝術，並與這些藝術家們合作出版介紹現代藝術的《新精神》刊物（L'Esprit Nouveau）。柯比意就是他在刊物上發表文章時使用的筆名，他在這份刊物上發表的有關文章，反映了柯比意對於現代建築的理解和觀點。隨著柯比意建築理論與思想的成熟，他還出版了自己的第一部建築著作《走向新建築》（Vers une Architecture），這本書也成為以後的現代主義建築師們必讀的建築著作。

1922 年，柯比意開設自己的建築事務所，1928 年，柯比意參加並組織了國際現代建築協會，隨後加入法國籍。柯比意本身的設計思想非常複雜，在當時和現在的建築界，他的建築設計思想都是長期以來人們研究和爭論的焦點。他崇尚機械美學，主張「建築是居住的機器」，因此建築工作也要向工業化方面發展，還從人體比例中研究出建築比例模數系統，以滿足「大規模生產房屋」的需要。柯比意在其職業生涯的不同時期所設計的建築，都有著各自不同的風格和特點，在現代主義建築師當中，他一直是新建築理論的倡導和實踐者。除了建築設計工作以外，柯比意還熱衷於城市布局與規劃工作，但一直未能得到人們認可，只完成印度昌迪加爾城一處城市規劃設計。

代表建築作品：法萊別墅（1907 年）、薩伏伊別墅（1931 年）、馬賽居住單元（1952 年）、廊香教堂（1953 年）、拉土雷特修道院（1960 年）、印度昌迪加爾城規劃（1951～1965 年）、昌迪加爾議會大廈（1962 年）等。

薩伏伊別墅（Villa Savoye）　>>

　　位於法國普瓦西，由勒·柯比意（Le Corbusier）設計，1931年建成。薩伏伊別墅是為一對企業家夫婦建造一處遠離市區的休閒別墅，因為建築並不是為滿足日常家居使用需要而建，而且正位於風景如畫的自然環境中，所以柯比意的理想化住宅設計得以實現，他所提倡的現代建築五特點在別墅建築中一一得以實現。

　　薩伏伊別墅是平面近乎於方形的三層建築，以白色調為主。建築底層由柱網支撐，除中部的交通和服務用房外全部架空，同時也可作為車庫使用。底層與二層之間設置了一個螺旋梯相連接。上兩層建築空間圍繞著一個折線形坡道設置，搭配連續的橫向帶式窗，讓各個房間都能夠獲得良好的自然景觀。主要居住和活動用房都集中在二層，三層則設置了露天陽臺和屋頂花園。

　　儘管薩伏伊別墅的建造經過了曲折和反覆的過程，但建成後的建築即成為柯比意早期建築生涯最突出的代表作，也是現代建築發展史上的重要建築之一。

■ 空間分配

家庭的主要起居室、餐廳及臥室等空間，都設置在第二層並圍繞中心的斜坡樓梯設置，這樣的設計使得各個使用空間外側有連續的橫向觀景長窗，內側則面對帶有露臺和花園的屋頂庭院，同時獲得良好的景觀和光照條件。

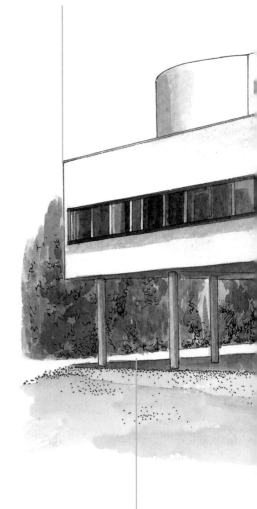

■ 獨立支柱

建築底部由規則的柱網結構支撐，因此擁有靈活的平面形式，底部分為空敞的部分和有建築圍合的使用空間兩部分。

■ 自由立面

屋頂花園部分的牆面採用波浪般的曲折形式，由於採用柱網承重的現代結構形式，因此建築內部牆面和樓層分割都相當靈活。這種在現代建築簡潔的幾何體造型中加入曲線元素的做法，也體現出柯比意獨特的現代主義建築設計理念。

■ 橫向長窗

獨特的建築立面給連續橫向長窗的設置提供了可能，無裝飾的開窗形象與簡潔的抹灰牆面相配合，顯示出純淨的建築立面形象，同時橫向的長窗也很實用，既為內部帶來連續的視野，又滿足了通風與採光的需要。

■ 斜坡樓梯

在建築中設置的連續斜坡式樓梯，是薩伏伊別墅最特別的設計之一。這種斜坡樓梯雖然占據的面積較大，但有效消除了各樓層之間的隔閡，使內部空間更加連通和流暢。在當代的私家別墅建築中，許多建築師都借助這種斜坡樓梯的加入，達到豐富室內空間層次感的目的。

■ 建築底層

建築底層主要為停車場和別墅的入口門廳，服務人員房間等，這裡還設置有螺旋的樓梯通向上層，是柯比意著名的細部設計實例之一。

沃爾特・格羅佩斯（Walter Gropius） >>

德國建築師，1883 年生於柏林的一個建築師之家，1904 年畢業於慕尼黑技術工業學校後，又前往柏林繼續進行建築專業的深造，1907 年進入貝倫斯（Peter Behrens）建築事務所，並參與到德國電氣公司的系列設計項目中。1910 年沃爾特・格羅佩斯（Walter Gropius）和阿道夫・邁耶（Adolf Meyer）成立個人建築事務所，開始進行建築和工業品等設計實踐，同時成為德國製造聯盟的成員之一。

格羅佩斯在貝倫斯的影響下，已經初步確立和堅定了現代主義設計思想，他提倡積極利用和表現建築的結構和材料，簡化建築形象並拋棄裝飾，顯示出比貝倫斯更加堅定的現代設計態度。格羅佩斯認同並積極實踐由功能決定形式的現代做法，並提出採用預製技術等現代建築形式以降低建築成本，以及使現代建築為更廣大民眾服務的設計思想。

格羅佩斯除了在現代建築實踐中的表率性作用之外，更重要的是他所進行的現代設計教育探索實踐。他在 1919 年起開始在德國魏瑪組建現代設計學校，其間經歷了辦學物資和師資方面的匱乏和辦學社會背景、辦學宗旨等多方面的困難，格羅佩斯也在這個過程中不斷修正和完善著自己的現代設計與教育思想。1925 年將包浩斯學校遷移到德紹的新校址後，格羅佩斯與其師生一起為新校址設計整個規劃、建築、室內裝修、家具及日常用品，其中在建築中依賴現代建築結構實現的大片玻璃幕牆形式和不規則建築布局，都使這座學校建築成為現代主義建築發展史上的一座里程碑。格羅佩斯在包浩斯進行的教學和展覽等活動，使德紹包浩斯成為歐洲大陸現代派發展的中心和集結地，格羅佩斯也隨著學校及系列展覽活動影響的擴大，而成為著名的現代設計師和教育家。

1928 年格羅佩斯從包浩斯辭職，並於 1937 年移居美國，其間曾經在義大利和英國短暫停留，並將其現代主義設計思想和教育經驗介紹到英國。1938 年，格羅佩斯開始擔任哈佛大學建築學院的領導工作，他在美國完善和沿續了包浩斯的教學經驗，早年一些未完成的設想在哈佛得以實現，也由此為美國改良和重建了現代設計教育體系。在哈佛進行教學的同時，格羅佩斯還與他的學生們建立了建築家合作事務所（The Architects Collaborative），同時進行現代建築設計，將統一標準化、工業化的現代建築設計原則付諸實踐，但在 20 世紀 60 年代後期，他所倡導的極簡現代主義風格也遭到了多方質疑甚至批判。

格羅佩斯是 20 世紀最重要的現代主義建築及現代設計教育的重要奠基人，不僅是一位傑出的現代建築設計大師，同時也是多項現代建築規則的創立者，現代設計的教育家。

代表建築作品：農業工人會所（1906 年）、模具工廠及展覽會辦公樓（1914 年）、法古斯工廠（1916 年）、包浩斯新校區（1926 年）、哈佛大學研究生綜合樓（1950 年）、泛美航空公司大廈（1963 年）等。

泛美航空公司大廈（Pan-Am Building） »

位於美國紐約，由沃爾特・格羅佩斯（Walter Gropius）領導的建築家合作事務所（The Architects Collaborative）設計，1963年建成。由於泛美航空公司大廈平面為矩形，但四個端角被切去，形成八角形的扁盒子式造型。建築體突出體現了格羅佩斯所倡導的極簡現代風格，建築主體採用預製混凝土格網與鋼框架結構相組合的形式建成，外部樓體設置了兩處內縮的樓層，因此將整個樓體分為三段。

這座建築是嚴謹的現代主義結構與設計理念的體現，工業化的建築形象完全以提供最大化的使用空間為主。但是，由於這座辦公大廈正位於高層建築林立的街區上，因而其高大的建築體量不僅遮擋了街道的主要進光口，統一、嚴謹的建築形象也被批判為國際主義死板、毫無變化建築風格的代表建築。泛美航空公司大廈雖然是現代主義建築技術與設計上的成熟之作，但在20世紀60年代建築風格發生轉變的特殊時期，也被認為是缺乏人性化的建築範例。現代主義建築只注重功能性而忽略使用者心理的做法，在這座建築中得以突出體現。

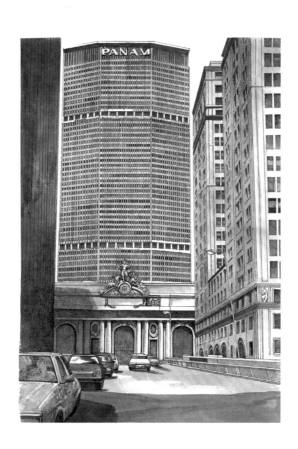

密斯・凡德羅（1886 年～1969 年）　　　　　　　　　　>>

密斯（Ludwig Mies van der Rohe）是一位現代主義建築設計大師，他通過建築實踐所總結出的「少就是多」的現代建築理論，和他對鋼結構框架與玻璃的組合在建築中的應用，都影響了世界建築的風格和面貌。

密斯原籍德國，出生於一個普通的石匠家庭，從童年就開始在自家的作坊裡學習石工技術。1908 年，密斯開始在貝倫斯的建築事務所工作，並通過自己勤奮的學習逐漸走上了建築設計之路。1910 年密斯開辦自己的建築事務所，開始職業建築師生涯，他還參加各種建築團體，並擔任了國家製造聯盟（The Deutscher Werkbund）的領導工作，逐漸開始在建築界嶄露頭角。1928 年，密斯參與組織了國際現代建築協會。1929 年，密斯以其為巴塞隆納世界博覽會設計的德國館而成名，他的設計以較強的實用性和簡潔的建築形態為主要特點，不僅集中顯示出了現代建築的特點，也是他主張的「少就是多」建築思想的完美詮釋。1931 年，密斯開始擔任包浩斯學校校長，但他的改革措施還沒有完全實施，學校即被納粹黨人強行關閉。

1937 年第二次世界大戰開始後不久，密斯來到美國，於 1938 年至 1958 年就職於伊利諾工學院（原名：芝加哥阿莫爾學院）。密斯是個勤奮的設計師，他在進行建築學院的教學與管理工作之外，還對利諾伊設計學院進行了標準化和系統化的整體規劃布局，並設計了學院中的教學大樓、圖書館等建築。與此同時，密斯也進行其他建築設計工作，並在教學與設計工作中，將他的建築思想與建築理論付諸實踐。通過伊利諾工學院、芝加哥湖濱路公寓、西格拉姆大廈等一大批成功的建築作品，密斯的建築思想與理論得到了世界建築界的認可，成為現代主義建築風格的奠基人，和現代主義建築設計教育的開拓者。

代表建築作品：沃爾夫住宅（1927 年）、魏森霍夫住宅展覽中的工人集合住宅（1927 年）、巴塞隆納世界博覽會德國展覽館（1929 年）、范斯沃斯住宅（1950 年）、芝加哥湖濱路公寓（1951 年）、克朗樓（1955 年）、西格拉姆大廈（1958 年）、新國家美術館（1968 年）等。

魏森霍夫住宅展覽中的工人集合住宅（Weissenhofsiedlung）

位於德國斯圖加特，由路德維希·密斯·凡德羅（Ludwig Mies van der Rohe）設計，1927 年建成。這是由密斯指導，1927 年在德國斯圖加特魏森霍夫地區舉行的現代住宅展覽中的一座集合住宅建築。密斯設計的廉租公寓是整個住宅展覽規模最大的建築，採用鋼筋混凝土的現代建築材料和結構，單元式公寓樓都是 5～6 層的小高層式建築，為低成本解決住房問題開闢了新方向。密斯所創造的這種單元公寓住宅樓形式，也在之後成為歐美等各國興建集合住宅的範例。

密斯在魏森霍夫住宅區中設計的聯排住宅，既注意利用現代手法以降低造價，又注意控制住宅的高度及建築外在形象上的變化，並在建築前後都預留了足夠的綠化帶。因此可以看到密斯對住宅的現代化問題和居住環境問題同樣重視。

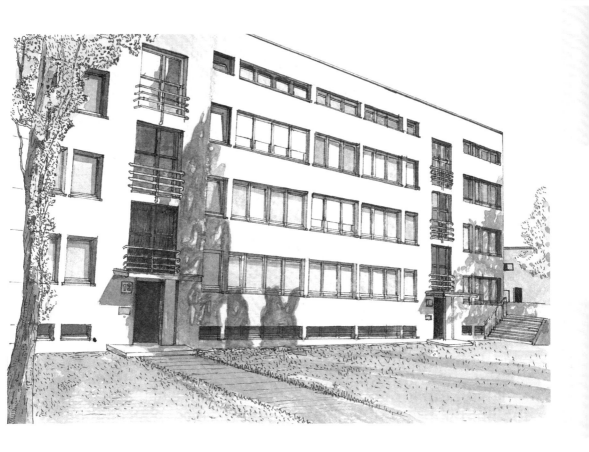

法蘭克・洛伊・萊特（Frank Lloyd Wright） >>

美國建築師，1867 年生於美國威斯康辛州，1887 年從威斯康辛州土木工程系退學後，於 1888 年進入芝加哥學派代表建築師路易斯・沙利文（Louis Sullivan）建築事務所工作，並最終於 1893 年開設獨立建築事務所。在此期間，萊特已經設計出了希爾塞得家庭學校，以及幾座私人住宅建築，並逐漸確立了以日本建築為設計靈感的橫向伸展式建築。萊特成立個人建築事務所之後設計的第一座建築，位於美國伊利諾州的溫斯洛住宅，是萊特建築生涯第一階段，草原建築風格的第一個建築作品。通過這座建築的設計，萊特確立了早期草原建築風格的幾大特點：在外部造型上追求簡潔、新穎，利用磚、混凝土相混合的建築結構，創造出深遠出檐的橫向延展建築形式；平面大多採用十字形或軸對稱的其他平面形式，形成壁爐所在的公共客廳中心；內部按照功能分區，客廳、餐廳和書房等空間位於底層，臥室安排在上層；建築內部裝修以木材為主，搭配萊特設計的家具和藝術玻璃窗。在草原建築風格的建築中，萊特嘗試將混凝土、木材、磚等不同材料的真實質感表現了出來，更重要的是萊特創造出一種借助現代建築材料和結構實現的，不同於歐洲建築傳統的美國建築風格。1906 年建成的羅比住宅，是萊特早期草原建築風格時期的集大成之作，在此之後，萊特的建築設計風格發生了轉變。

20 世紀 20、30 年代，萊特開始進入一個全新的建築階段，這個階段萊特開始嘗試利用廉價的混凝土建造高品味和具有自然氣息的新式建築。曾經有一段時期，萊特還開始探索適合工薪家庭使用的低造價小住宅的建造，但由於他對於建築藝術性和裝飾的高標準要求提高了造價，使這種住宅形式的推廣遇到了障礙。在這段時期裡，萊特利用混凝土砌塊預製技術設計建成了斯托厄住宅等私人住宅，並且也都為住宅內部配套設計了家具，使住宅呈現統一的自然建築氣息，實現了萊特所追求的有機建築風格。此外，萊特還完成了對日本東京的帝國飯店的設計，這座建築採用鋼筋混凝土的現代結構與傳統建築風格混合而成。

第二次世界大戰期間，萊特致力於進行對未來城市的規劃與設計，並形成了龐大的「廣畝城市」建設計畫，探索了花園式城市的居住模式。萊特在 20 世紀 30 年代之後，進入其創作的全面探索階段，設計風格多變。受戰後的流線風格影響，萊特設計出落水山莊、約翰遜製蠟公司辦公樓等代表性建築作品，通過這些作品，向人們展示了現代材料和結構的優越性。而與之相反的是，萊特在他成立的威斯康辛州塔里埃森學園中，卻大量使用木材和磚等傳統材料，雖然也運用了混凝土等現代材料，但整個建築區的形象仍以自然材料為主。也是因為如此，塔里埃森經歷了多次火災，這使萊特在 1937 年開始興建的亞利桑那州西塔里埃森的新學園建築中大量使用鋼鐵和玻璃等現代材料。在西塔里埃森學園的設計中，萊特與當地炎熱的沙漠氣候相適應，將建築群採下沉式建造，使建築室內地面的標高低於地平面，並採用木材、帆布等材料作為建築頂部的構架和屋面，同時也適當搭配混凝土、當地石材和鋼鐵構架、玻璃，創造了一個自然氣息濃郁的龐大建築園區。

　　萊特在 20 世紀 40 年代到 1959 年去世之間，是其創作的高峰階段，利用發達的工業生產和高水平科學技術的輔助，萊特設計出了紐約古根漢博物館、馬林縣政府、貝斯肖洛姆教堂等不同功能和形象的建築，通過這些建築，萊特嘗試了對金屬、塑料等新建築材料的應用，以及對鋼鐵、混凝土等傳統現代材料新特性和新形象的塑造。

　　萊特是美國最著名的一位現代主義建築大師，但他始終堅持將現代主義材料和建築規則與傳統建築材料和規則相組合，並追求對建築藝術性的挖掘與表現。同密斯等現代建築師相比，萊特似乎具有濃厚的手工藝情結，無論是他設計的建築內外形象，還是家具、玻璃窗，在具有很強使用功能的同時，也具有濃郁的藝術氣息和裝飾功能。萊特終其一生，都在追求建築與基址環境和歷史文化以及新時代精神的協調，以及在滿足功能基礎上對人心理的影響，這是他與流行的極簡現代主義風格最本質的區別。

　　萊特除了進行建築設計實踐之外，還創立了以兩座塔里埃森為基礎的建築設計學校，他突破了傳統的課堂教學模式，重新回歸到師徒式的心口教育模式下，創立了全新的現代建築教育模式。

　　代表建築作品：威利茨住宅（1902 年）、蘇珊・勞倫斯・戴納住宅（1902 年）、拉金大廈（1904 年）、弗雷德里克・C・羅比住宅（1909 年）、統一禮拜堂（1908 年）、日本東京帝國大廈（1922 年）、落水山莊（1937 年）、塔里埃森（1925 年始建）、西塔里埃森（1937 年始建）、馬林縣政府辦公樓（1961 年）、紐約古根漢博物館（1959 年）等。

威利茨住宅（Willits House） >>

位於美國伊利諾州海蘭帕克，由法蘭克·洛伊·萊特（Frank Lloyd Wright）設計，1902 年建成。威利茨住宅是萊特早期草原建築時期代表作之一，日本建築對萊特的影響在這座建築中也明顯可見。建築平面按照使用功能呈十字形，除了在內部使用鋼筋混凝土結構之外，外部牆面也採用水泥砂漿抹灰的形式，但在牆體上部都加入了木線加以保護，以此形成深淺分明的建築形象。

同建築外部相反，建築內部最大限度地使用木材裝飾，從門窗、隔牆和屏風到家具，都是萊特親自設計，以此獲得了室內整體基調的統一。除了這些之外，萊特還特別為建築設計了花式玻璃窗及屋頂燈，所有設計均以簡約的縱橫線條為主，簡化的家具及日用品形象符合了萊特所營造的樸素建築氛圍。此外，在室內通過屏風和格柵靈活分隔空間以保證空間的連續性，展現了現代建築結構在完整空間營造上的優勢。

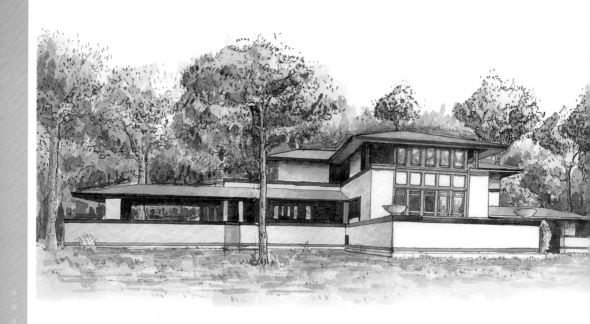

阿瓦奧圖（1898 年～1976 年）

阿瓦奧圖（Alvar Aalto）是芬蘭現代建築設計大師，也是現代家具、工業品設計大師，同時還進行現代城市規劃的研究與設計工作。阿瓦奧圖同其他現代主義建築大師不同的是，他在現代建築的設計與建造過程中，非常注重對磚、石，尤其是木材等傳統建築材料的使用，並且一直關注著自然環境、建築與人之間的關係。

阿瓦奧圖早年在赫爾辛基的技術學院學習建築學，接受了系統的專業高等教育。1923 年開始，阿瓦奧圖開始開設自己的建築事務所，並於 1928 年加入國際現代建築協會。20 世紀 30 年代之後，阿瓦奧圖還成立了一家專門設計和製作現代風格的家具及居家用品的公司，使用新技術生產他設計的現代新式家具，對現代家具的發展起到了推動性的作用。

阿瓦奧圖的設計，非常注重建築帶給人的心理感受。他利用芬蘭豐富的木材資源，設計了大量富有人文主義風格和民族特點的建築，如帕伊米奧結核病療養院（Paimio Sanatorium）、維堡衛普里圖書館等。阿瓦奧圖在這些建築中所使用的設計手法被人們稱之為「有機功能主義（Organic Functionalism）」，在充分滿足功能需要的同時，創造出一種輕鬆、親近的建築環境，使建築也帶有很濃厚的人情味。

代表建築作品：帕伊米奧結核病療養院（1933 年）、瑪麗亞別墅（1941 年）、貝克學生宿舍（1949 年）、珊納特賽羅市政廳（1952 年）、文化宮（1958 年）、三十字架教堂（1958 年）、芬蘭議會大廳（1971 年）等。

帕伊米奧結核病療養院 >>
（Paimio Tuberculosis Sanatorium）

位於芬蘭帕伊米奧，由阿瓦奧圖（Alvar Aalto）設計，1933 年建成。帕伊米奧結核病療養院是阿瓦奧圖的成名作之一，也是展現阿瓦奧圖功能化和人性化設計的突出代表。療養院主要由療養病房、公共建築和後勤服務三座建築構成。這三座建築均按照使用要求呈不規則走向布局，並通過低層的廊道和建築體相連。

病房與公共建築呈八字形布局，中間是帶有公共接待廳的連接部分。規模最大的是稍偏東西走向的板式療養病房建築，這座 7 層高的建築全部被闢為療養病房，為了保證每間病房都朝南，建築將房間都設置在靠南一側，將走廊設置在北側。包括樓梯、電梯和餐廳、廚房等在內的公共使用空間，都設置在八字形的另一翼和連接建築中。這樣，病房和公共建築、連接部分三座建築圍合成一個半開合的庭院，這裡也是醫院的主入口。最後的服務建築設置在公共建築的後部，並設置有獨立的服務入口，以便與病房建築分開，為病房部分提供安靜的氛圍。

阿瓦奧圖在這座療養院中不僅設計了建築，還設計了內部家具及裝修格調，如對鮮豔色彩的使用，防止滴水聲的坡面水盆和為肺病患者特別設計的帕伊米奧椅子等。阿瓦奧圖的這種從病人需要出發，並結合芬蘭當地氣候特色的全面設計，使他的設計充滿了人文關懷風格，這種風格也成為他區別於現代主義其他幾位大師的特色。

■ 後勤建築

後勤建築用房由一座多層建築和一座單層建築構成，擁有獨立的內部交通系統和出入口，這裡除設置廚房、鍋爐房和儲藏室等服務空間外，還為醫護人員提供了服務用房。

■ 服務與辦公用房

服務與辦公用房主要有四個使用樓層，最底層是與主要出入口臨近的行政辦公區，最上層為餐廳和娛樂休閒區，中間兩層為診療服務區。

■ 診療室

診療室與病房同樣處於建築群的最前端，但建築與病房呈一定角度設置，這裡除設置診療室之外，還設置有開敞的休息區，可供病人進行小規模的室內活動。

■ 公共入口

將療養院的主要入口設置在病房公共走廊與服務用房之間，既強化了建築圍合出的院落的中心地位，也避免來往的人員流動對病房區的打擾。同時，公共入口與行政辦公空間挨近，也避免日常事務對內部休養空間的打擾。

■ 病房大樓

為擴大使用面積，病房建築比設計時多加建了三個樓層，同時因為成本原因，將原設計中呈「L」形的轉角窗改為普通的方形窗口形式。病房大樓的平屋頂有一部分被開闢為屋頂花園，可供病人使用。

路易斯・伊撒多・康（Louis Isadore Kahn） >>

美國建築師，1901 年出生於愛沙尼亞，1906 年隨全家移居美國，1920 年從賓夕法尼亞美術專科學校畢業後進入賓夕法尼亞大學，1924 年獲建築學士學位。從大學畢業後的路易斯・康進入建築事務所學習的同時，也到歐洲各國進行建築遊學，1935 年在有了建築事務所和城市規劃委員會領導人經歷之後，開辦了獨立的設計事務所。

路易斯・康在建築設計中繼承了柯比意（Le Corbusier）對於清水混凝土的運用，並將這種對材料的直接表露延伸到清水磚牆和對木材等建築材料真實面貌的表現方面。路易斯・康在建築設計中注重對古典建築規則的抽象引用，雖然其建築同樣以簡單的幾何圖形平、立面形式出現，但特別擅長於建築與空間和光線的組合。在路易斯・康的建築作品背後，往往蘊含著複雜的理論，而這些理論的來源則分別是以東方、浪漫主義、現代主義與古典等不同哲學思想為基礎的，因此在路易斯・康的作品中所顯示出來的極具精神表述性的空間，是其作品的主要魅力之一。

路易斯・康的建築事業遭遇到美國經濟低迷，國際主義風格占主導地位等原因的影響，因此直到其建築生涯後期才在建築界揚名。逐漸在業界得到認可的路易斯・康，除在劍橋、耶魯和普林斯頓等高等院校進行教學之外，還獲得了歐美多個國家和地區的建築大獎，並被多所著名建築院校授予名譽稱號，多個專業團體舉辦了路易斯・康的專題建築展覽。路易斯・康還將其建築設計實踐拓展到除美國之外的南亞和中東地區，尤其是在印度和中東等國家，路易斯・康帶有古典意味的現代城市規劃思想也部分得以實施。由於路易斯・康的建築理論十分複雜，因此一直是人們研究的熱點，而且由於路易斯・康的建築活動在現代主義後期和後現代主義建築興起之前，其設計又帶有古典情結和強烈的象徵性，因此其設計為之後許多建築師的設計帶來了靈感，路易斯・康在建築界中的地位，大多是在他過世之後，隨著人們對他系列作品研究的深入而獲得的。

代表建築作品：阿赫伐思以色列會堂（1937 年）、潘福特居住區（1942 年）、耶魯美術館擴建（1953 年）、華盛頓大學圖書館（1956 年）、甘地納加邦首府規劃（1964 年）、理查德醫學研究中心（1964 年）、薩爾克研究所實驗室（1965 年）、福特韋恩藝術中心（1973 年）、金員爾博物館（1972 年）、印度經濟管理學院（1974 年）等。

理查德醫學研究中心
（Alfred Newton Richards Medical Research Building）

位於美國賓夕法尼亞大學校園內，由路易斯・伊撒多・康（Louis Isadore Kahn）設計，1964 年建成。醫學研究中心是路易斯・康的代表性建築之一，其特點主要由平面構成及不同通風管道的設置兩方面而來。

由於醫學研究樓的專業特性，路易斯・康設計了以平面方形的塔樓為基礎，多座塔樓圍繞一個公共中心區設置的建築格局，而實驗室則與一座工作室塔樓呈一字形排列，在端頭另外設置了電梯和樓梯相結合的獨立交通井。

整個研究中心採用統一的方形平面塔樓形式，但在各座塔樓邊緣都設置了獨立的井道，這些井道分別是獨立的出入風口。建築內部工作室與樓梯、動物房和管道系統也分置在建築走廊的兩側，這種功能分區和獨立出入風井的設計，都是針對醫學研究的特點而設，旨在避免將有害的排出氣體與新鮮的空氣相混淆，以便為內部提供更清潔的空間氛圍。

建築外部除主要承重梁架保持清水混凝土形式外，其他部分均採用清水磚牆飾面，以便與整個校園的建築基調相協調。

埃羅·沙里寧（Eero Saarinen）

　　芬蘭裔美國建築師，1910 年生於芬蘭基爾科努米，由於他的父親伊利爾·沙里寧（Eliel Saarinen）也是著名的現代主義建築大師，所以埃羅·沙里寧（Eero Saarinen）習慣上被人們稱為小沙里寧。小沙里寧 1923 年隨全家移民美國，但分別於 1930 年和 1935 年間在巴黎學習雕塑和在歐洲各國進行建築遊學活動。小沙里寧 1934 年畢業於美國耶魯大學，同時也在父親開辦的設計學校學習。在 1935 年歐洲遊學結束後，小沙里寧進入父親的建築事務所的同時，也開始擔任密歇根州的布盧姆菲爾德山（Bloomfield Hills）的克蘭布魯克藝術學院教師。1950 年老沙里寧去世後，事務所由小沙里寧獨立經營。

　　小沙里寧早期與父親合作進行建築與城市設計的規劃，他早期的建築設計顯示出對國際主義風格的遵從，但從 1948 年對美國聖路易斯市杰弗遜國家紀念碑的設計中，小沙里寧開始顯示出對國際主義極簡風格的質疑，以及對曲線和有機建築風格探索。在此之後，小沙里寧開始利用現代材料優質的延展性和可塑性，創造出源於自然界動、植物形象的新建築形象，也在統一的國際主義風格之中，創造了一種全新的有機建築風格。對於有機風格的探索，小沙里寧經過了對具象形象的轉述和對抽象形象的創造兩個階段，同時為了營造出特別的建築效果，小沙里寧也開始嘗試更新的建築構造形式。

　　同老沙里寧相比，小沙里寧雖然也受斯堪的納維亞注重人情味和實用性的傳統設計思想影響，但因身處國際主義風格流行時期，而在設計上呈現出極簡國際主義風格和有機建築風格相混合的新特點。這種由小沙里寧開創的現代有機建築風格，在其出現時曾在建築界引起極大的爭論，並影響了一大批新生代建築師，使這種新的有機建築風格得以不斷發展壯大，成為現代建築發展歷史中重要的建築流派之一。

　　代表建築作品：通用汽車技術中心（1956年）、耶魯大學英格里冰球館（1959年）、美國駐倫敦大使館（1960年）、肯尼迪機場環球航空公司候機樓（1961年）、杜勒斯機場候機樓（1962年）、杰弗遜紀念碑（1963年）等。

肯尼迪機場環球航空公司候機樓
（The TWA Terminal, Kennedy International Airport）

位於美國紐約，由埃羅‧沙里寧（Eero Saarinen）設計，1962 年建成。在混凝土薄殼結構形式流行的年代裡，小沙里寧用這種新結構創造了非常具象的飛鳥建築形象，這是現代建築史上有機建築風格的突出代表。

候機樓由四個 Y 字形鋼筋混凝土墩柱支撐的四片薄殼體屋頂構成，除了地基結構之外，剩下的建築立面都採用玻璃幕牆形式。屋頂的四片薄殼體向中心聚攏，也由此劃分出建築內部購票、候機休息、登機口幾大主要建築空間。

由於主要的支撐結構和屋面都採用曲線輪廓的有機形象，所以建築內部的樓層和樓梯、臺階欄杆、服務臺及休息室的家具等，也都採用有機的曲線輪廓形式。這種建築整體與內部結構及細部的配合，使候機樓呈現出統一、流暢的形象，在與現代主義規則幾何形體的對比中，突出體現了有機建築風格的優越性。

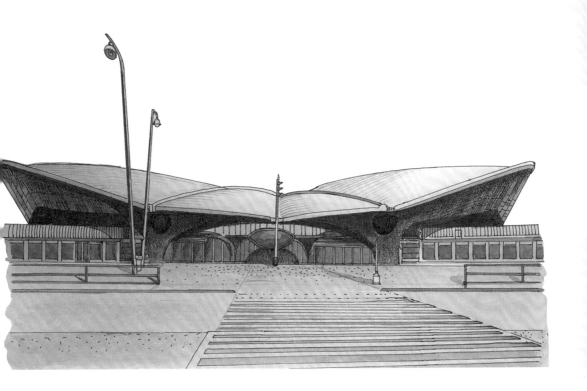

SOM 事務所（Skidmore, Owings & Merrill） >>

美國跨國建築師事務所，由路易斯·斯基德摩爾（Louis Skidmore）、納薩尼爾·歐文（Nathaniel Owings）和約翰·梅利爾（John Merrill）三個創立人員的名字構成了事務所的名字，這個事務所在 1936 年由斯基德摩爾和歐文創立，1939 年梅利爾加入後形成了現代主義建築發展史上最重要的建築事務所之一，它通常被簡稱為 SOM 事務所。

SOM 事務所從創立時起，就確立了為商業或大型公共建築服務的宗旨，同時注意採用最先進的管理和設計技術。由於創辦人之一的斯基德摩爾在早年有過幾次博覽會的總體規劃和統籌工作經驗，所以以科學有效的管理對 SOM 的發展極為有利。

SOM 創立之初，由於斯基德摩爾之前的影響，使其獲得了一系列政府設計委託的大型建築項目，也因此使 SOM 迅速擴大為包含建築師、工程師、繪圖員和技術員、管理者的大型綜合建築公司，也由此確立了一種類似於工業化流水線生產流程的現代建築設計模式。由於 SOM 雄厚的實力和科學的管理方式，與建築潮流發展的緊密聯繫，使這個事務所伴隨著現代主義風格的發展不斷壯大，並一以系列高層商業建築的設計聞名，更成為普及密斯倡導的極簡國際主義風格的領導者。

1955 年 SOM 事務所由第二代領導，來自俄國移民家庭的格登·本沙夫特經營，並由此轉變為大型股份公司，不僅出現了一大批傑出的設計師和管理者，也憑藉一大批極簡國際主義風格的建築作品獲得了一系列業內的獎項。

從 20 世紀 60 年代起，SOM 事務所開始適應市場潮流的變化，走多元化風格的設計之路，並將其業務拓展到更廣闊的公共建築和住宅建築中。同時，隨著業務量和影響的擴大，已經擴大為 SOM 設計集團的公司開始實行合夥人、合夥公司和合夥協作、項目團隊等新型的建築設計和管理的工作方式，除了在美國多個大城市設立了總部之外，在國外也有廣泛的合作公司與設計工作室，由此成為跨國設計企業，其設計風格也更加多元化。

代表建築作品：勒雅大廈（1952 年）、內陸鋼鐵公司辦公樓（1957 年）、紐約曼哈頓銀行（1961 年）、芝加哥約翰·漢考克大廈（1969 年）、沙特阿拉伯國家商業銀行（1983 年）、舊金山國際機場航站樓（1997 年）、中國上海金茂大廈（1998 年）、新國際俄羅斯塔樓（2001 年）等。

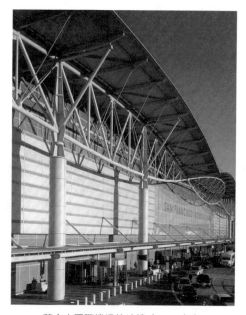

舊金山國際機場航站樓（1997 年）

約翰・漢考克大廈（The John Hancock Center）

在美國芝加哥，SOM 事務所（Skidmore, Owings & Merrill）設計，具體則由建築師布魯斯・J・格雷厄姆（Bruce J. Graham）與結構工程師法茲勒・R・汗（Fazlur R. Khan）合作，1969 年建成。這座建築採用外牆鋼結構承重的形式建成，也開創了建築師與結構工程師聯手，並以結構工程師為主導形成的建築形象的先例，因為建築的外牆結構即是其主要形象。

漢考克大廈採用創新的對角線斜撐式鋼結構，長方形平面的建築體呈錐形，各層逐漸向內收，從底層約 4300m² 的樓層面積縮減至頂層約 1500m²。大廈設定 100 個樓層的高度，主要使用空間集中在底部的 92 層，其上是觀景平臺、餐廳、電視信號接收設備，建築部分高 344m，加上兩根高大的天線後建築總高度達 442m。其空間分布為底層商業空間、中下層可容納 750 輛汽車的停車場、中層約 7.6 萬 m² 的辦公空間、中上層 703 套出售公寓，上層是包括餐廳和觀景平臺的商業層。其中，在各個主要使用樓層之間還穿插設備層。

除了外牆承重之外，建築內部的服務空間和交通層被設置在中心的筒狀空間內，以此保證了樓層內部使用空間的完整性。此外，為了增加使用便利性，建築師還在建築外部建造了帶螺旋坡道的獨立車道建築與停車場樓層相連。

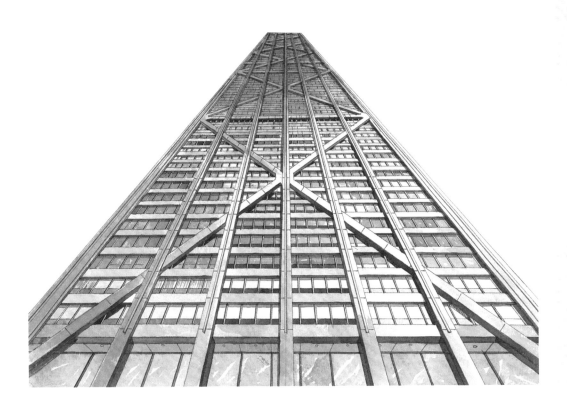

馬歇爾・布魯耶（Marcel Breuer）

德國建築師，1902 年出生於匈牙利佩斯，1920 年進入維也納造型藝術學院，但很快便對傳統的教學產生厭惡，之後進入建立不久的包浩斯。布魯耶是跟隨包浩斯成長，並深受格羅佩斯（Walter Gropius）現代設計思想影響的設計者，他是包浩斯少數幾個取得碩士學位的建築師，不僅從 1924 年起就成為了包浩斯教職員工，還迅速成長為包浩斯重要的領導者之一。布魯耶很早便以一系列現代風格鋼管椅的設計在業界揚名，除此之外，他還積極利用各種膠合板和其他木質板材設計各種現代風格的家具，因此成就了他作為現代建築師和工業品設計師，尤其是家具設計師的雙重身分。同時，布魯耶還將其設計思想匯總成宣揚現代設計的論文，並逐漸形成了自己的設計風格體系。

布魯耶 1928 年起，有過近 10 年的獨立設計經歷，但 1937 年移居美國之後，加入到格羅佩斯領導的哈佛大學建築設計學院中進行教學與領導工作，同時，又開始與格羅佩斯的合作設計生涯，直到 1946 年他將獨立事務所移至紐約之前。因此布魯耶的職業生涯在很大程度上都與格羅佩斯聯繫緊密。他積極宣傳和推行現代主義建築，但並不是一位純粹的現代主義者，它從設計早期就已經開始注意在遵守現代規則之外，對一些具有地區傳統的，與環境相呼應的元素的加入。布魯耶的設計不僅注重實用，也注重對人心理的影響，所以他不僅嘗試清水混凝土等，對現代建築材料結構的不同表現方式，還同時使用石材、木材等傳統建築材料。在布魯耶身上，體現出了與第一代建築大師不同的，兼顧使用者心理和用材多樣化的設計特點，

這種新的設計理念，也直接影響到他教授過的學生，如貝聿銘（Ieoh Ming Pei）、菲力普・強生（Philip Johnson）等。

代表建築作品：瓦西里椅子（1925 年）、躺椅（1935 年）、柏林多德陶公寓（1936 年）、美國布魯耶住宅（1939 年）、巴黎教科文組織大樓（1958 年）、聖阿比教堂（1961 年）等。

惠特尼美國藝術博物館 （The Whitney Museum of American Art）

位於美國紐約曼哈頓，由馬歇爾‧布魯耶（Marcel Breuer）設計，1966 年建成。這座專門收藏和展示美國藝術作品的博物館位於最為繁華的曼哈頓市，總建築面積約 7600m²。藝術博物館由底部一個帶下沉式雕塑庭院的雕塑展覽廳及上部的三個展覽樓層構成。由於藝術博物館正位於被摩天樓包圍的都市街區，所以布魯耶在現代建築結構外部採用一種暖色調的花崗岩飾面，外立面均以封閉的實牆面為主，只開設了一些奇特的梯形坡面窗。這樣，除了下沉式雕塑展覽廳可以借助高大玻璃幕牆接受自然光之外，就只有圍繞屋頂平臺設計的辦公室及會議室可以接受自然光，內部展覽廳則全部都靠人工光照明。

參觀者從街道與下沉式庭院之間的空間連橋進入博物館內，可以選擇進入第二層的繪畫展廳向上層參觀，也可以下至底部的雕塑展覽廳。雕塑展覽廳在面對街道的玻璃幕牆一側，還設有供參觀者休息的咖啡室。博物館內部仍舊豔以清水混凝土的格構天花為主，除展覽廳之外，博物館內部牆面也加入了大理石和部分銅飾，以營造出高雅、濃厚的藝術氣息。

卡洛‧斯卡帕（Carlo Scarpa）

義大利建築師，1906 年生於威尼斯，1926 年畢業於威尼斯美術學院，並從 1933 年起開始在那裡從事教學工作。此外，他在晚年還被威尼斯建築大學研究所聘任為教授。斯卡帕在進行建築設計的同時，還為展覽、商業和私人住宅等進行設計，同時為老建築的修復工程做設計。

斯卡帕的建築設計，深受義大利古典建築思想的影響，他能夠積極利用現代建築材料和結構，但遵循古典比例所產生的空間氛圍。斯卡帕對於現代主義建築的設計，會融入精細的手工藝表現手法，他不排斥使用傳統建築材料，甚至是貴重材料對於細節裝潢的渲染，但也注重簡化建築語言對於豐富內涵的表現，由此也使他成為一系列老建築整修工程的首選建築師。斯卡帕這種對於細節表現的精確處理和空間氛圍的營造，以及對簡化建築語言的使用，使其充滿內涵的建築語言獨立於任何現代建築風格之外，並少有沿續者，也因此使斯卡帕成為現代主義建築發展史上最為獨特的設計者。

代表建築作品：西西里亞美術館整修（1954 年）、奧麗維蒂酒店（1958 年）、奧托倫吉住宅（1979 年）、布里翁墓園（1978 年）等。

布里翁墓園（Friedhof Brion）

　　位於義大利特雷維索（Treviso），由卡洛·斯卡帕（Carlo Scarpa）設計，1978年建成。布里翁墓園位於一座公墓旁邊，所以不僅其總平面呈不規則的L形，在設置了獨立出入口的同時還設置了一個與公墓相通的出入口。

　　公墓按照L形平面的不同走向分為縱、橫兩部分，縱向平面部分由端頭的一個方形大水池和底部大片的草地構成，在草坪的另一端頭，設置了一個清水混凝土的拱橋，橋下即為安置主人夫婦的石棺。從公墓進入家族墓園的入口設置在這個縱向的建築部分。

　　為了強化從入口到石棺拱橋的方向感，從水池處開鑿了細窄的長方形水池，這個水池向拱橋方向延伸，並在接近拱橋處變成細細的水道。

　　斜向的拱橋自然將人們指引到橫向的建築部分，這裡由家族成員的墓地和一座祭奠性的家廟構成，也採用清水混凝土與石材相配合的建築形象。從拱橋通過一段走廊和一個圓洞門的入口，可以進入位於水池中央的家廟，水池和肅穆的清水混凝土營造出冥想的空間。從這裡，經由一片松柏林，可以從家族墓園的獨立入口進出。

山崎實（Minoru Yamasaki）

　　日裔美國建築師，1912 年生於西雅圖，1934 年畢業於華盛頓大學建築系後在紐約大學選修了一年碩士課程，此後進入當時多所著名的建築事務所工作，1943 年～1945 年還同時在哥倫比亞大學教學。山崎實 1949 年與人合夥開辦建築事務所，並以其對紐約世界貿易中心的設計迅速在業界揚名。

　　山崎實從其建築生涯早期，就顯示出對國際主義建築風格進行改良和豐富的設計特點，他很早就公開發表了批判國際主義風格弊端的論文，並且在他的建築設計中積極實踐有機建築風格，或加入更多的歷史元素。值得一提的是，山崎實的東方文化背景，使他將許多日本建築傳統引入到現代建築之中，並通過與西方古典和現代建築表現手法的結合，獲得了極大的成功。

　　山崎實熱衷於根據建築所在地和用途的不同，賦予建築不同的、與地區文化具有緊密聯繫的建築形象，這種對古典和地區建築傳統的引用，以及加入建築中的裝飾，也使他在建築界引起不小的爭議。但除此之外，山崎實也設計出了諸如紐約世界貿易中心一類的國際主義風格作品，尤其是 1972 年因功能障礙而被炸毀的聖路易斯的一處居民區，更是成為山崎實和現代主義建築風格備受指責的源頭。實際上，山崎實的設計既有別於國際主義的極簡風格，又不同於後期大眾化和流行性十足的後現代主義風格，因此其建築生涯和影響也十分有限，是繼愛德華・達雷爾・斯通（Edward Durell Stone）之外，典雅主義風格的另一重要代表建築師。

　　代表建築作品：聖路易機場候機樓（1956年）、美國聯邦科學館（1962 年）、麥克格里戈紀念會議中心（1958 年）、西雅圖 IBM 辦公樓（1963 年）、紐約世界貿易中心（1976年）、俄克拉荷馬銀行大樓（1977 年）等。

世界貿易中心 >>
（World Trade Centre）

　　位於美國紐約曼哈頓區，由日裔美國建築師山崎實（Minoru Yamasaki）設計，1976年建成，2001年被炸毀。世界貿易中心基址面積約7.6萬 m²，除了由兩座主體塔樓、塔樓間旅館以及一座海關大樓和兩座商業建築組成的建築區之外，還在建築圍合的中部形成一個約1.3萬 m²的方形廣場。

　　世界貿易中心兩座主體建築的材料、結構、高度等相關數據基本相同，樓體平面為邊長63.5m的正方形，以中心筒狀鋼柱與四邊外牆鋼柱組成縱向套筒式支撐結構，橫向由鋼桁架結構形成110層樓層。世界貿易中心包括地下層總高435m，單棟總使用面積約410000m²，是紐約城最高的摩天樓。

　　世界貿易中心塔樓外部採用銀色鋁板與玻璃窗相間的形式裝飾，為了避免恐高現象的出現，隨著建築的不斷升高，窗間距也不斷縮小。建築師在外牆上通過鋁板的交叉變化呈現出類似哥德式的尖拱窗形，美化了建築的外牆。

　　塔樓內部電梯設置在筒狀鋼柱中心，電梯分三個不同的高度行駛，分別在底層、28層和44層形成三個交通中轉站。主行電梯只在各個中轉站停留，附梯則將中轉站中的人們帶到目的層。

■ 帝國大廈

在世界貿易中心和帝國大廈之間，也是紐約城高層建築的密集分布區，這裡集中了大量不同歷史時期修建的高層建築，其中帝國大廈突出了早期市政建築條例規定高層建築必須採用退縮形式興建的強制性規定，而新時期的摩天樓則大多不受此規定的限制。

■ 裙樓

位於世界貿易中心和金融中心下的裙樓，在幾座商業高層建築的底部起到溝通和連接的作用。裙樓中位於金融中心與貿易中心之間採用鋼鐵框架和玻璃結構的冬季花園，不僅是進入世界貿易中心的重要出入口，也是舉行大型公共活動和人們日常休息的重要場所。

■ 世界貿易中心

在世界貿易中心兩座塔樓倒塌的基址
上，即將興建另一座超高層的塔樓，這
座塔樓由當代建築師丹尼爾・里伯斯金
（Daniel Libeskind）設計，另外同時
興建的還有一座 911 事件紀念公園。伴
隨著超高塔樓修建計畫的確立，在建築
界和社會大眾中又掀起了針對超高層建
築安全的爭論。

■ 世界金融中心

由西薩・佩里（Cesar Pelli）設計的世
界金融中心建築群，在世界貿易中心的
超高建築體與周圍相對低矮的多層建築
之間起到過渡的作用。金融中心建築群
之間也相應預留了花園，使這個高層林
立的建築區域的內部擁有相對寬敞的公
共活動空間。

漢斯・夏隆（Hans Scharoun） >>

德國建築師，1893 年生於不來梅，1914年從柏林夏洛騰堡理工大學的建築專業畢業之後，進入市政建築部門，並於 1925 年開設了獨立的建築事務所。夏隆在早期就表現出不同的現代主義建築設計理念，他並不拋棄曲線和不規則的建築造型，因此成為表現派的代表之一。但同時，夏隆這種有機建築風格的形成，是建立在充分利用和表現現代建築材料優越性的基礎之上的。夏隆早期以一系列現代風格的個人住宅和城市住宅的設計在業界揚名，這些作品以其在 1927 年魏森霍夫住宅展覽上設計的小住宅為代表，既突出了現代材料結構的優越性，又通過弧面牆和曲線輪廓的有機形象，顯示了對於使用者心理的照顧。20 世紀 30 年代，由於政治原因，使夏隆只建成了幾座私人別墅，這些建築在表現出更強烈有機形象的同時，對玻璃、金屬框架和開放建築形象的現代特性表現也更加強烈。

第二次世界大戰結束後，夏隆任職於政府的住宅建築部門，進行城市新規劃研究，並同時任職於柏林理工大學和建築研究所，進行建築教學與研究工作。在此期間，夏隆雖然進行了既保留地區傳統又具實用性的地區規劃與建築設計，但幾乎都未得以實施。最後，在夏隆建築生涯的後期，包括室內音樂廳、柏林國家圖書館以及帶有博物館和研究部門的交響樂廳，以及之前進行的許多大型公共建築得以建成，但夏隆並未能夠等到這些建築全部建成即去世。此後，以交響樂廳建築為代表的有機建築風格開始興起。

代表建築作品：魏森霍夫住宅展覽中的小住宅（1927 年）、施敏克住宅（1933 年）、柏林夏洛騰堡住宅田園（1961 年）、德國航海博物館（1975 年）、柏林國家圖書館（1978年）、室內音樂廳（1987 年）、柏林交響樂廳（1963 年）等。

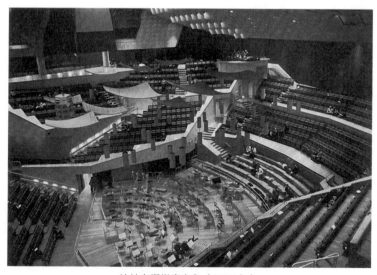

柏林交響樂廳室內（1963 年）

魏森霍夫住宅展覽中的小住宅

位於德國斯圖加特，由漢斯·夏隆（Hans Scharoun）設計，1927 年建成。這座小住宅是魏森霍夫住宅展覽中的一座。由於建築正位於街道轉角處，所以夏隆設計了弧形外牆形式，並在建築部分也加入了弧線形式作為過渡。主體建築部分，建築底層大面積的玻璃窗形式，以及上層平屋頂的大出挑檐部，既可作為底部窗口遮擋，又可作為上層建築的陽臺，既是實用性的設計，又充分顯示了現代材料的優勢。

夏隆設計的這座小住宅，位於整個展覽區的邊緣，其後部就是由貝倫斯（Peter Behrens）設計的大型住宅建築。建築在外部形象上採用簡潔幾何體造型，搭配大面積玻璃開窗和白牆面的形式，與整個展覽區建築的基調相統一。但夏隆設計的這座小建築中加入了弧牆，圓突窗等曲線的元素，顯示了他有機現代主義的建築傾向。

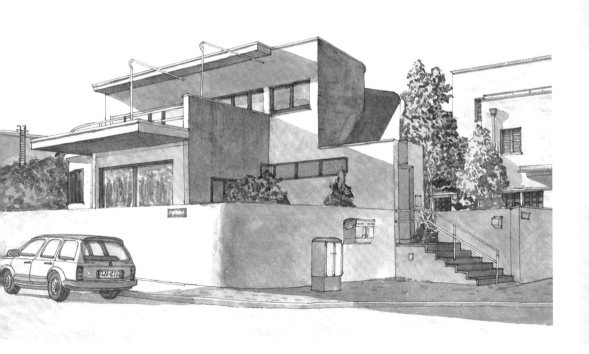

理查德・約瑟夫・諾伊特拉 >>
（Richard Josef Neutra）

奧地利建築師，1892 年生於維也納，在維也納理工學院的建築專業畢業之後，諾伊特拉接觸到路斯（Adolf Loos）的極簡主義風格，萊特（Frank Lloyd Wright）和美國的現代建築發展趨勢等，來自不同方面的現代主義建築信息。先後在瑞士的阿曼（Gustav Amann）建築師事務所和柏林的門德爾松（Erich Mendelsohn）建築事務所的工作結束後，諾伊特拉在辛德勒的幫助下移民美國，並在經歷了在萊特（Frank Lloyd Wright）事務所和辛德勒（Rudolf Michael Schindler）事務所的短暫工作後，諾伊特拉獨立開業。

諾伊特拉同辛德勒一樣，雖然繼承了現代主義建築簡潔、直白的結構形式，但也通過對多種建築材料的綜合使用，為建築營造出不同的空間氛圍。此外，諾伊特拉還積極探索石棉板等新材料與現代建築結構的組合，尤其在加利福尼亞州的洛杉磯和普林斯頓兩地，建造了許多與自然環境結合緊密的私人小住宅。

除了獨立建築項目之外，諾伊特拉還積極參加現代建築國際會議（CIAM）的活動，並通過一系列的城市規劃和對學校、工人住宅的設計積極參加社會活動。在其職業生涯後期，仍以一系列具有雅致、簡潔面貌私人住宅的設計而聞名。

代表建築作品：斯特恩貝格住宅（1936年）、拉什城改造（1935年）、坎奈爾海特（1944年）、考夫曼住宅（1947年）、辛格爾頓住宅（1959年）等。

保羅・魯道夫 >>
（Paul Rudolph）

美國建築師，1918 年生於肯塔基州，在亞拉巴馬綜合技術學院完成建築專業教育後，他進入格羅佩斯領導的哈佛大學建築學院，並獲得了碩士學位。魯道夫 1952 年在佛羅里達成立個人建築事務所，同時從 1958 年至 1965 年間擔任紐哈芬耶魯大學建築學院院長，在此之後則轉至紐約工作。

魯道夫早期以耶魯大學藝術與建築系館，以及一些其他的，暴露清水混凝土形象的建築設計，在業界引起不小的爭議。在這些建築中，魯道夫雖然主要採用清水混凝土結構，但在混凝土的表現上卻顯示出精細化甚至是帶有裝飾意味的形象，同時魯道夫也展現了混凝土的另一種面貌。除了對材料質感的加強之外，魯道夫在其建築設計中，還表現出對於傳統網格式空間的突破，並由此帶來了建築外觀上的變化。除了設計建築之外，魯道夫也同時進行部分室內裝修的設計工作。

代表建築作品：朱維特藝術中心（1958年）、坦普爾街車庫（1963年）、薩拉索塔高中（1962年）、香港證券中心（1988年）等。

耶魯大學藝術與建築系館（Art and Architecture Building at Yale）

位於美國康乃狄克州紐哈芬，由保羅・魯道夫（Paul Rudolph）設計，1963 年建成。這座建築採用鋼筋混凝土結構建成，其內部包括圖書館、教室、各種專業的設計室、報告廳，以及展覽室等多種服務空間。為了適應藝術與建築專業對大繪圖室和公共空間的需求，魯道夫為整個建築設計了 30 個不同的標高，在內部形成不同位置上的通層中庭，並搭配空中連橋，在內部形成實用又極具變化的空間形式。

建築內外部都採用清水混凝土的粗糙牆面形式，但建築師在部分混凝土牆面上進行了裝飾性的處理，使牆面呈現出細密的豎條紋，它被人們形象地稱之為「條絨布」風格。這種條絨布形式的牆面在建築內部與沒經過處理的清水混凝土牆面相配合。除此之外，魯道夫還為建築內部搭配了仿古雕塑、橙色絨毛地毯、明淨的玻璃窗、抽象性壁飾以及粗網眼的遮陽窗簾等裝飾品。

耶魯大學藝術與建築系館在 1969 年發生大火，此後進行了與原設計不相符的修復，一些通層空間和空中連橋被改造為規則的樓層。

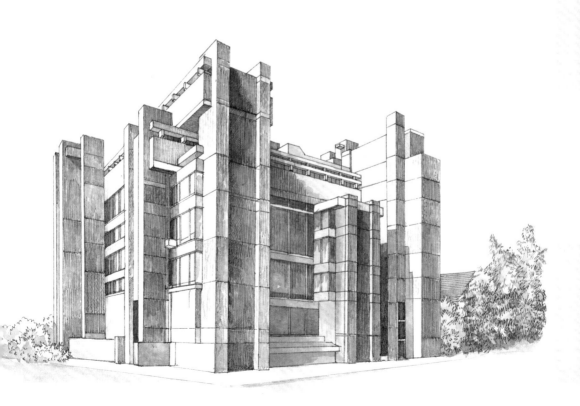

篠原一男（Kazuo Shinohara）>>

1925 年生於日本，1953 年從東京工業大學畢業後留校任教，同時成立建築工作室，開始建築設計實踐。篠原一男早期的建築設計傾向於將現代主義建築形式與日本傳統建築空間的結合，力求通過現代建築語言表現一種強烈的傳統空間氛圍。此後，篠原一男的建築設計開始轉向對建築結構與空間關係的更深入探索，以對破碎和解體的建築形象營造為主，並由此隱喻了現代城市文化斷裂和建築價值觀的多樣性特點。在後期，篠原一男開始追求通過設計表現建築的飄浮和不穩定感，以期與建築傳統的穩重、平衡形象產生矛盾性，這種獨特的追求，也影響了在他工作室中工作過的長谷川逸子及其他年輕建築師。

代表建築作品：白色住宅（1966 年）、上原住宅（1976 年）、橫濱住宅（1984 年）、東京工業大學研究樓（1987 年）等。

橫濱住宅（House in Yokohama）>>

位於日本橫濱地區，由篠原一男（Kazuo Shinohara）設計，1984 年建成。這座建築主體採用混凝土與鋼結構相結合的方式建成，但外部採用了波紋鋁板飾面。建築正位於一座小山坡上，因此基址順應山坡坡度的變化分為面積不等的兩層。略為矩形平面的建築體有著階梯式與弧形相結合的截面形式，內部屋頂也順應建築體塊變化呈半弧形。

建築內部的門窗都有著不同的幾何形狀，其設置位置和打開方式各不相同，但都是出於便利的使用目的而設置的。建築內部色調以白色為主，並適當搭配黑、藍、綠等單色調和部分木材飾面。

東京工業大學研究樓局部（1987 年）

華萊士・基爾克曼・哈里森（Wallace Kirkman Harrison）

美國建築師，1895 年生於馬薩諸塞州，18 歲開始在建築事務所工作，並於 1916 年進入麥金、米德和懷特（McKim, Mead & White）三人建築事務所。1921 年進入巴黎美術學院學習，並利用獎學金在歐洲和中東地區進行建築遊學。1929 年之後，哈里森分別與不同建築師成立合夥建築事務所，並且由於他和洛克菲勒家族緊密關係，使他同時成為多個大型建築項目的設計師和組織協調者，也成為名符其實的城市建築師。

哈里森最為著名的項目設計與組織工作，是對於聯合國總部辦公大樓的建設。由於設計聯合國大樓的建築師來自多個國家，哈里森有效協調和保證了包括柯比意（Le Corbusier）在內的設計小組的總體設計工作，並在柯比意中途出走之後，負責了整個建築計畫的設計與完善工作，顯示出較強的工作能力。從聯合國總部辦公大樓起，哈里森也顯示出對於古典建築風格的引入特點。

從 1945 年起，哈里森的合作建築事務所就已經成為當時美國首屈一指的商業辦公設計事務所，在經過聯合國辦公大樓和洛克菲勒中心等一系列高層辦公建築的設計之後，哈里森也憑藉其對國際主義建築風格的推廣和對於古典建築元素的加入，創造出為政府和大財團所青睞的復古現代風格。因此哈里森一方面獲得了諸多大型公共和辦公建築的設計委託，另一方面也成為業界頗受爭議的人物。

代表建築作品：紐約洛克菲勒中心（1929 年～1941 年）、聯合國總部辦公大樓的領導工作（1947 年～1953 年）、大都會歌劇院（1968 年）等。

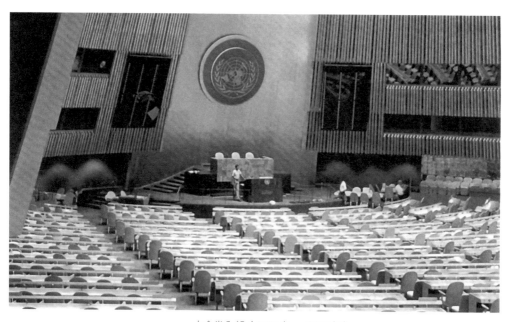

大會堂內部（1947 年～ 1953 年）

聯合國總部（The United Nations）

位於美國紐約州紐約市，由華萊士·基爾克曼·哈里森（Wallace Kirkman Harrison）統籌的一個國際設計小組設計，1950 年～ 1952 年陸續建成。聯合國總部由祕書處大樓、會議樓、大會堂和 20 世紀 60 年代興建的一座圖書館建議構成，位於美國紐約曼哈頓地區，哈德遜河邊。

聯合國總部建築的設計小組成員，由來自澳大利亞、比利時、巴西、加拿大、中國、法國、瑞典、希臘、前蘇聯以及英國和烏拉圭的建築師和工程、技術與其他建築顧問共同組成。整個聯合國總部建築以祕書處的高樓為中心，祕書處建築平面為長方形，其中長邊大致與哈德遜河平行，是一座擁有 39 個樓層，總高度約 166m 的板式高層。這個高層建築完全採用國際主義鋼構架與玻璃幕牆的形式建成，東西兩個主立面採用藍綠色熱塗膜玻璃以達到隔熱遮陽的作用，出於同一目的，也在玻璃窗內部配置了百葉窗。南北兩個窄立面採用了來自美國本土產的一種大理石板裝飾，以加強建築本身莊重、威嚴的形象。祕書處大樓的樓體底層和頂層均被挑高，分別作為公共接待廳和設備層，在樓體中部的設備層也由與立面不同形象的玻璃帶分隔，打破了樓體單調的形象。

會議樓與大會堂分別位於祕書處大樓的後面和又前方。祕書處大樓後面的會議樓建築與哈德遜河平行而設，主要由安全理事會、經濟及社會理事會、託管理事會三座不同主題的大會議廳組成。會議樓外部採用與祕書處大樓一樣的大理石飾面，但面向河面的建築立面以玻璃幕牆為主，讓休息室和部分會議廳都能擁有自然採光和廣闊的視野。

會議廳內部的三個大廳分別由來自挪威、瑞典和丹麥的三位北歐建築師設計，內部大量使用了木材。

大會堂原計畫建成兩座，分別位於祕書處大樓兩端，因此樓體呈弧線形輪廓且向端頭處漸高，最後由於經費原因只在祕書處大樓右側修建了一座會堂，且為頂部的休息平臺加入了一個古典風格的玻璃穹頂。大會堂外部以石材飾面為主，其中面向廣場的西立面採用全部被石材飾面的封閉牆面形式，面對河水的東立面上雖然也有石牆面，但開設了規則排列的玻璃窗口，以利採光和觀景。東西立面的底部還設置了供與會人員使用的坡道式出入口。除此之外，還在北立面為平日的參觀者設置了單獨的出入口。

1961 年，在祕書處左側的原紐約市房屋署建築基址被一座新的圖書館建築代替，這座圖書館被第一任聯合國祕書長命名為「達格·哈馬舍爾德圖書館」。由此形成了以祕書處大樓和兩邊的大會堂、圖書館三座建築和前面廣場組成的完整的庭院式建築格局。

■ 祕書處大樓

雖然實際只有西立面需要隔熱和遮光的熱鍍膜玻璃，但為了保持建築形象的統一，仍在東西兩個立面都設置了相同的玻璃。祕書處大樓的入口與帶有圓形噴水池的圓形花園相對，在花園兩側同時設置了緩坡式的地下車庫入口。

■ 會議樓

會議樓位於祕書處大樓的後部，所以從正面看並不顯眼，這座建築面河的立面採用巨大的玻璃幕牆形式，可獲得寬闊的視野。會議樓內部的會議廳，除設置主要會議區之外，還都設有開放的旁聽席，供公眾和記者使用。

■ 大會堂

大會堂東西立面以封閉的石牆面為主，南北立面則以玻璃幕牆形式為主。其內部由來自不同國家的設計師負責裝修，因此各個會議廳呈現多樣化的風格特徵。

■ 達格・哈馬舍爾德圖書館

由於圖書館的修建時間較晚，正值統一的國際主義風格遭受各方批評而分裂的時期，所以建築外部雖然仍舊採用規則的玻璃幕牆形式，但內部卻呈現出諸多的變化，如波浪起伏的屋頂形式等。

■ 大會堂北立面

石牆飾面與玻璃牆面呈縱向窄條狀相間而設，形成了大會堂的北立面。北立面前部設有小型廣場，這個廣場還與會議樓側面的臨河花園相接，是公眾休息和觀賞河面景色的場所。此外，公眾參觀大會堂的入口也設置在北立面一角。

■ 大會堂入口

大會堂東西立面都設置了折線形的坡道式入口，在面向街道廣場的西立面，除了坡道入口外，還設置了一個帶有長出廊的正式入口，這兩個入口專供參與會議的代表們使用。

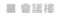

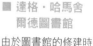

奧斯卡·尼邁耶（Oscar Niemeyer）

　　巴西建築師，1907 年生於巴西里約熱內盧，1934 年結束在里約熱內盧國立美術學院的建築專業教育後，進入呂西歐·科斯塔的建築事務所，後者是現代主義建築大師柯比意（Le Corbusier）的追隨者。尼邁耶以巴西利亞三權廣場的整體建築設計，而使自己和巴西都具有了世界性的影響。1988 年獲得普立茲獎。

　　1936 年柯比意（Le Corbusier）訪問巴西並進行城市規劃工作，尼邁耶作為本地建築師輔助設計團體的一員，擁有了一段與柯比意（Le Corbusier）共同工作的機會。基於此，尼邁耶逐漸開始形成自己的建築設計風格，他基於現代主義建築規則，尤其是柯比意的雕塑性建築設計手法，形成了獨具特色的，帶有紀念碑氣質的建築設計風格，這種建築風格因巴西新首都巴西利亞的一系列建築的落成而趨於成熟，是一種適用於巴西本土的現代主義建築風格。

　　尼邁耶的建築和城市規劃設計，都帶有豪邁、磅礴的建築氣勢。尼邁耶普遍使用現代建築結構和材料，但同時大量借鑒自然形象，因此建築中經常出現各種曲線形式。建築外觀以簡練的線條和獨特的形象為主要特點，具有極強的隱喻性。尼邁耶與柯比意（Le Corbusier）一樣，經常為自己設計的建築搭配抽象的壁畫和雕塑，使他設計的建築總是具有藝術雕塑般的形象。

　　代表建築作品：美國加利福尼亞 Tramaine 住宅（1947 年）、巴西旁普拉博物館（原為娛樂中心 1942 年）、巴西聖保羅 COPAN 大廈（1950 年）、法國巴黎共產黨總部大樓、義大利蒙達多利出版大樓（1981 年）、巴西利亞首都政府建築（1956 年起始，其中項目包括國民議會大廈 1960 年、行政中心大樓 1960 年、會議中心大樓 1960 年）、巴西利亞大教堂（1970 年）、旁普拉地區教堂（1940 年）、聖保羅州立劇院（1992 年）等。

巴西利亞大教堂（Zbrasilia Cathedral）

　　位於巴西首都巴西利亞，由奧斯卡·尼邁耶（Oscar Niemeyer）設計，1970 年建成。這座教堂是利用現代建築材料結構營造出極具深意宗教氛圍的成功之作。整個教堂的平面呈圓形，且主體的圓形大廳採用下沉式陷入地下。地上部分只顯示出巨大的屋頂結構。這個屋頂採用鋼筋混凝土的錐形柱支撐，錐形柱順著圓形平面的邊緣排布，並斜向從邊緣向上聚攏。在到達一定高度後，錐形柱像是被無形的繩索紮緊一樣收縮，再從收縮口向上擴展一小段距離後被截斷。

　　由金屬網和淡色防熱玻璃組成的玻璃屋頂就鑲嵌在錐形柱之間，它在內部形成氣勢宏大的玻璃穹頂，渲染出極其虔誠的宗教精神。建築入口位於地下層，通過一條斜坡道與地面的廣場相連接。當人們進入教堂時，要通過這條向下的斜坡道，經過一段較為昏暗的地下通道進入，因此在入口處利用黑暗與光亮的轉變，增加了空間轉換的對比度，起到了烘托建築龐大內部空間的目的。

路易斯・巴拉岡
（Luis Barragan）

　　墨西哥建築師，1902年生於墨西哥瓜達拉哈拉。巴拉岡接受過專業的工程學教育，對於建築設計學的專業知識則是通過自學和實踐獲得的。巴拉岡早年曾經前往法國和西班牙實驗考察建築，並進行初步的建築設計實踐，從1936年在一座公園設計競賽中獲勝開始進入建築設計領域。1980年獲得普立茲獎。

　　巴拉岡定居在墨西哥城，他設計的建築以住宅為主，也進行居民區和地區規劃工作，並多集中在墨西哥城和瓜達拉哈拉地區。巴拉岡在建築設計中體現出注重本土建築傳統和建築與自然景觀相協調的兩大特色，他注重對於傳統建築形式，如泥牆、磚坯牆、木格柵、瓷磚的運用，也刻意保持建築體純淨、簡化的形象。同時，巴拉岡在建築中十分注重對色彩的運用，將建築體和圍牆施以大面積濃豔的色彩，是巴拉岡突出的設計特色。他尤其能夠把握自然環境與鮮豔色彩之間配合的尺度，與周圍自然環境形成極大反差，又相互協調的建築形象。同時，巴拉岡也通過這些建築形象表現出隱密的哲學思想，這是作為宗教徒的巴拉岡通過賦予建築深刻寓意從而使之具有藝術魅力的關鍵所在。巴拉岡的設計風格，就在創造性地遵從墨西哥建築傳統與深厚的人文思想性相結合之後產生。

　　代表建築作品：伽斯塔瓦・克里斯托住宅（1929年）、巴拉岡自宅（1947年）、聖方濟會禮拜堂（1955年）、洛斯・克魯布斯住宅區規劃（1964年）、聖・克里斯特博馬廄與別墅（1968年）等。

馬廄庭院

　　位於墨西哥的墨西哥城，由路易斯・巴拉岡（Luis Barragan）設計，1968年建成。馬廄庭院是聖・克里斯特博農場（San Cristobal Stud Farm）的一部分，也是整個別墅最具特色的庭院。馬廄庭院平面略呈矩形，其中一條長邊上帶有傳統特色的單層兩坡頂式馬廄建築，與相鄰短邊上的混凝土建築圍合出一半的庭院。馬廄建築的另一側由一座高架水渠圍合，水渠中的水流入庭院中的一塊方形水池，並形成小瀑布的形式。

　　矩形平面的另一條長邊，是一座帶有兩個大面積門洞的實牆。庭院當中保留了基址上的一棵樹，內部以金黃色的細沙鋪地。巴拉岡在這座庭院中大膽使用了不同的色彩，除了馬廄建築採用傳統的色調之外，其他建築部分都被飾以大面積的鮮亮色調裝飾。與馬廄相鄰的混凝土建築和帶有門洞的實牆採用粉紅色塗刷，二者之間的轉折處矮牆則飾以紫色，另一端的高架水渠被塗刷成了桔紅色。整個庭院以豐富的色彩搭配動物、植物和水池，形成富於哲理意味的空間氛圍。

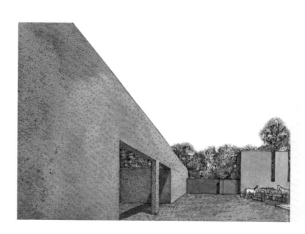

愛德華·達雷爾·斯通（Edward Durell Stone）

美國建築師，1902 年生於阿肯色州，在阿肯色大學完成建築專業教育之後，先後就讀於哈佛大學和麻省理工學院。學習結束時因成績優異獲得去歐洲的學習機會。從歐洲回國後，斯通加入包括哈里森（Wallace Kirkman Harrison）在內的現代建築事務所當中，並在洛克菲勒中心的系列建築中擔任部分建築的室內設計。早期的斯通稟承純粹的現代主義設計理念，並為洛克菲勒中心提供了極簡化的建築設計，但在其對這個項目的室內設計上，他有節制地採用了一些流行的裝飾藝術風格，並因此而獲得好評。

斯通於 1936 年開設獨立事務所，他在前期堅持了簡化的國際主義建築風格，但同時已經注意在建築形式上的變化。此後，斯通的設計風格逐漸轉向古典復興風格，他將古典建築規則和表現手法大量引入簡化的現代建築中，成為典雅主義（又稱新古典主義）風格的代表性建築師。斯通在進行建築設計的同時，曾經一段時期內擔任軍用機場建築師，還在耶魯大學等專業院校擔任教授，1962 年斯通出版《一個建築師的演變》一書，全面論述其建築設計思想，因此設計思想在年輕建築師中有一定影響。

代表建築作品：古德異住宅（1938 年）、紐約現代藝術博物館（1939 年）、美國駐印度大使館（1958 年）、巴拿馬希爾頓酒店（1964 年）、伊斯蘭堡原子能研究中心（1966 年）、約翰·肯尼迪表演藝術中心（1971 年）等。

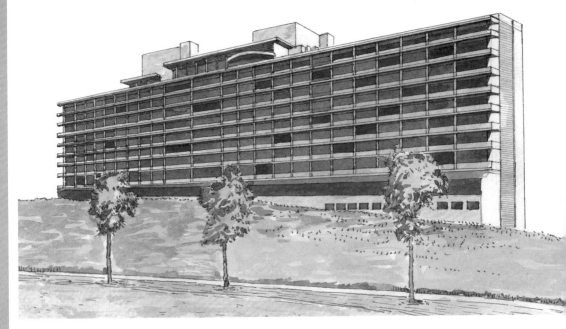

巴拿馬希爾頓酒店（1964 年始建）

美國駐印度大使館
（America Embassy New Delhi）

位於印度新德里，由愛德華‧達雷爾‧斯通（Edward Durell Stone）設計，1958 年建成。斯通為美國駐印度大使館設計了包括辦公樓、工作人員住宅和附屬建築在內的整體建築群，尤其是對於辦公大樓的設計最為特別。辦公大樓採用了神廟式的形象，帶大出檐圍廊的建築體建在一個突出的平臺之上，兩層高的主體建築採用傳統合院形式，內部金屬框架和玻璃幕牆形式的建築圍繞一個帶有中心花園的室內庭院設置。為了隔熱，建築採用兩層幕牆形式，其中兩層的屋頂內加設鋁製遮陽板，四面牆壁的外層幕牆則採用預製的白色陶土塊拼接而成。陶土塊之間的拼接點上露出金色的釘帽，與建築四周設置的，同樣帶有鍍金柱子的柱廊相配合。

辦公大樓雖然為平面長方形的盒式建築，玻璃框架式的結構和主體建築白色的形象，均體現出國際主義的簡約建築風格。但斯通通過合院式的布局，在建築前設置的林蔭大道，圓形水池和圍廊、帶釘帽頭裝飾的陶土幕牆等。傳統建築規則和建築元素的使用，塑造了美國駐印象大使館建築莊重、典雅的形象，既彰顯出大國和強國的實力，又不顯張揚。

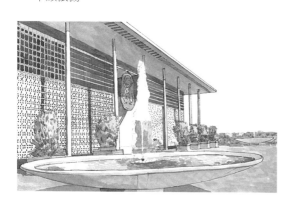

詹姆斯‧斯特林
（James Stirling）

英國建築師，1926 年生於英國格拉斯哥，1950 年畢業於利物浦藝術學院建築學院後，隨即進入倫敦城鎮區域研究協會學習。1952 年至 1956 年進入事務所進行建築設計，1956 年之後創辦獨立建築事務所。1981 年獲普立茲獎。

斯特林以其對於古典建築形象和傳統與現代主義建築規則的結合而聞名。斯特林對於古典建築傳統的借鑑並不是僵化不變的套用，而是建立在與周邊環境及人文傳統取得協調關係，並豐富現代主義內涵的基礎之上的創造性運用。斯特林比較突出地反映了戰後成長起來的新一代建築師對於古典與現代兩種風格的態度，他肯定古典建築形式的歷史根源，同時也自覺地肩負推進現代主義建築發展的重任，並利用古典建築靈感改進現代主義統一、簡化的建築形象，推生出新的現代建築規則。斯特林的這種對於古典與現代兩種建築風格的創造性結合曾經招致評論的批評，但他廣泛的被歐美各所高等建築院校聘請擔任講師的事實，也表明了斯特林的建築思想對於當時建築發展的進步性。

代表建築作品：萊斯大學工程館（1963 年）、凱伯威爾學校講堂（1961 年）、劍橋大學歷史系館（1967 年）、德國斯圖加特美術館新館（1984 年）等。

斯圖加特美術館 >>
（Neue Staatsgalerie）

　　位於德國斯圖加特市，由詹姆斯·斯特林（James Stirling）設計，1984年建成。這座美術館是對旁邊一座古典美術館建築的擴建，因此新美術館在一定程度上呼應了老館的平面形式。主體建築平面呈倒U形，並且在三面建築圍合的庭院內設置了一個圓形平面的下沉式廣場，這個下沉式廣場底部與各個展覽廳相通，其本身也成為一座露天展覽與休息廳。建築外部採用深淺兩種黃色調的石材飾面，通過這種石材的質感和色調上的設置使新館與老館形成某種呼應關係。

　　新美術館最特別的設置，是建築師對於色彩和金屬結構的大膽運用。這種變化從外部起開始出現，新館入口處坡道上的欄杆和曲面形的玻璃幕牆、入口天棚中出現的藍、綠和紅色與石質貼面形成強烈對比。在建築內部，塑膠地面和牆面色彩與外部相呼應，力求打破傳統展覽館肅穆的空間氛圍，營造出輕鬆、親切的新藝術殿堂形象。

■ 露天平臺

下沉式中心廣場的兩側是大片的露天平臺，這裡也是室外雕塑和其他藝術品的陳列區，通過中心廣場的通道、入口坡道，可以與其他展覽部分相連接。

■ 新展覽廳

新展覽廳保持了與原有老美術館相同的布局形式，縱向伸出的兩翼一邊設置車庫入口，另一邊則設置與老美術館相通的連橋。

■ 下沉廣場

圓形的下沉廣場是新建美術館的中心，這裡設有與內部展覽室相通的入口，既是一個露天的雕塑陳列處，又是參觀者在參觀中途暫時的休息之處。

■ 玻璃幕牆

除入口大廳外側設置成玻璃幕牆形式之外，在建築的側翼也設置了帶有彩色框架結構的玻璃幕牆。透過玻璃幕牆，可以看到建築內部運行的電梯系統，其通透的形象與封閉的石牆面形成對比。

■ 入口大廳

通過玻璃天棚首先進入美術館的公共大廳，這個大廳的外牆採用波浪起伏的玻璃幕牆形式，並搭配色彩鮮豔的外露框架，不僅豐富了建築的外部形象，也為大廳提供了充足的自然光照明。在曲面的玻璃幕牆內側，設有連續的座椅供參觀者休息。

■ 入口坡道

沿帶有彩色鋼管扶手的坡道不僅可以進入美術館內部，還可以順著下沉廣場的邊緣步道向後穿過美術館，形成經由美術館穿行街區的快速通道，這是設計者兼顧建築所在街區公共交通便捷性的巧妙設計。

丹下健三（Kenzo Tange） >>

日本建築師，1913 年生於大阪，1938 年在東京大學完成建築學專業教育後進入前川國男建築事務所工作，1959 年獲得東京大學工學博士後，於 1961 年創立城市與建築設計研究所。1987 年獲得普立茲獎。

丹下健三是日本擁有最高建築地位的現代建築師，是日本現代建築和建築設計教育發展的奠基人之一，也是使日本現代建築具有國際影響力的代表性建築師。丹下健三堅持現代主義建築原則，在設計手法上吸收了柯比意（Le Corbusier）等西方建築大師的成功經驗，但更多的是將現代建築結構與日本建築傳統相結合，這種具有本地區傳統特色的現代建築設計思想，也成為丹下健三成功的關鍵。

丹下健三在進行建築設計的同時，在多所大學進行現代建築設計教學工作，對 20 世紀 70 年代日本新一代建築師有著重要的影響。在建築設計和教學的同時，丹下健三也探索現代城市的規劃與現代住宅形式的發展。丹下健三從 20 世紀 50 年代國際主義風格在西方各國普及開始，都堅持批判地吸收原則，其設計的建築作品不僅數量眾多、類型多樣，其風格與建築面貌的變化也很靈活。

代表建築作品：廣島規劃和廣島和平公園和平紀念碑（1955 年）、日本東京都市政廳（1957 年）、日本東京代代木國立室內綜合體育場（1964 年）、日本山梨文化會館（1966 年）、科威特體育城（1969 年）、沙特阿拉伯王國國家宮和國王宮（1982 年）、新加坡國際石油中心（1982 年）等。

山梨文化會館（Yamanashi Press and Broadcasting Centre） >>

位於日本山梨縣，由丹下健三（Kenzo Tange）設計，1966 年建成。文化會館是為滿足一家集團下屬的報紙、廣播兩種傳媒機構的辦公及生產需要設計的綜合建築體，建築地下 2 層，地上 8 層，建築面積約 1.8 萬 m²。建築採用直徑為 5m 的圓形混凝土柱筒為主要承重結構，混凝土柱按照 4×4 的矩陣排列，但為了將報紙和廣播兩種不同功能的機構分開，矩陣中部兩排筒柱更靠近一些，形成兩個 2×4 筒柱拼合而成的綜合建築體。

混凝土筒柱間距大約為 17m×15m，各個樓層就安插在混凝土筒柱之間，可根據辦公、印刷等不同需要靈活地設定樓層數和樓層高度。筒柱不僅為各個樓提供支撐，其中還設有電梯、樓梯和各種機械設備等。此外，這種由混凝土筒柱穿插樓板的建築形式，使各建築部分的結構趨於獨立，為改建和加建提供了便利。人們只需要順著網格增加筒柱，即可以將相鄰筒柱構成新的結構框架以安插樓板。同理，樓層的撤減也變得很容易。

槇文彥（Fumihiko Maki） >>

日本建築師，1928 年生於東京，1951 年在東京大學完成建築學專業教育後留學美國，並先後獲得克蘭布魯克學院和哈佛大學兩所大學的建築學碩士，1956 年槇文彥開始在哈佛大學留校任教並任職於 SOM 事務所，1965 年槇文彥結束在美國的教學後回到東京創立個人綜合設計事務所，後又被聘為東京大學講師。1993 年獲得普立茲獎。

槇文彥與日本同時代的其他建築師的不同之處，在於他在美國學習和工作多年，因此對於現代主義規則和建築風格更為堅持一些。槇文彥在 20 世紀 60 年代從美國回到日本，他雖然也加入到新一代建築師倡導發起的「新陳代謝派」運動中去，但也並沒有盲目跟隨後現代主義的潮流發展，而是在建築中表現出對於現代主義建築原則的積極改進，以及利用現代技術和結構並表現技術性與結構性的設計特點。槇文彥尤其以對於各種幾何體與玻璃、現代結構框架的組合應用與表現為其主要設計特點。

代表建築作品：築波大學教學樓（1974 年）、山邊臺地公寓（1979 年）、Spiral 大廈（1985 年）、東京特皮亞大廈（1989 年）、藤澤市立體育館（1984 年）、京都國立近代美術館（1986 年）、美國舊金山 YBG 視覺藝術中心（1992 年）、東京救世主教堂（1995 年）等。

特皮亞大樓（Tepia Pavilion） >>

位於日本東京，由本國建築師槇文彥（Fumihiko Maki）設計，1989 年建成。這座建築平面呈方形，共六層，其中地下二層，地上四層。地下主要為服務性的空間，如停車場、餐館和體育俱樂部等，地上一、二層為接待大廳、多媒體圖書館、閱覽室等公共文化活動空間，這兩層建築之間的交通便捷，以有效溝通人員的流動。三層為展覽空間，因此建築內部採用可活動牆面，以根據不同展覽的要求靈活變化空間組合形式。四層主要為會議空間，除了一座可容納 200 人的寬大會議廳之外，還設有會員俱樂部的活動空間。

建築外部體現了建築師對現代高科技建築形象和日本傳統建築形象的融合，以及開放的建築場所性。建築外部採用鋁板飾面，其中加入不同形式的窗口。橫向為主的窗口與屋面的出檐與建築旁邊的小花園相配合，呈現出傳統建築的特色。

槇文彥

阿爾瓦羅 · 西薩（Alvaro Siza）　　　　　　　>>

　　葡萄牙建築師，1933 年出生於葡萄牙馬托西赫斯，1955 年完成波爾圖大學建築學院的專業教育後，進入費爾南多 · 塔歐拉建築事務所工作，1958 年創立個人建築事務所。1992 年獲得普立茲獎。

　　阿爾瓦羅 · 西薩的建築設計之路深受費爾南多 · 塔歐拉的影響，後者是一位倡導現代主義建築風格與本土建築傳統相結合的著名建築師，在阿爾瓦羅 · 西薩早期許多作品中體現出的，對於建築所在地歷史文化傳統的呼應，也同時呈現出芬蘭建築大師阿瓦奧圖的影響。

　　西薩在設計中也很注意新建築與周圍建築環境及人文歷史傳統的協調，因此在他的建築中除了運用現代化表現手法處理空間與光影的關係，以取得理想的建築效果之外，對於不同地區建築傳統的現代化表現，也是西薩設計作品中的一大亮點。

　　西薩堅持現代主義建築原則，追求簡單的建築體塊，但十分注重對於建築細節的設置。西薩的設計注重突出新建築的現代性和技術性，但同時也大量運用各種石材、木材等傳統建築材料，既讓人們感受到新的建築體驗，又讓地區建築傳統通過新建築得以延續。

　　代表建築作品：平托 · 索托銀行（1974年）、博格斯 · 伊爾馬奧銀行（1986年）、維特拉家具廠廠房（1994年）、加利西亞現代藝術中心（1994年）、波爾圖大學建築學院（1995年）、阿維羅大學圖書館與水塔（1995年）、福爾諾斯教區中心（1997年）、1998年世界博覽會葡萄牙展覽館（1998年）、比利時農莊擴建（2001年）等。

施德勒西斯科公寓

位於德國柏林市區，由葡萄牙建築師阿爾瓦羅·西薩（Alvaro Siza）設計，1989 年建成。這座公寓樓是西薩為了柏林住宅展（IBA）設計的一座獲獎建築，建築的要求是在一個 19 世紀建築為主的街道中插入現代化的建築，以彌補被戰爭損壞的區域，回復城市街區的完整性。

西薩設計的建築包括大型施德勒西斯科公寓住宅，一座幼兒園和一座老年人活動中心，共三座建築。這三座建築並不連接在一起，最大型的公寓位於街道轉角處，建築師通過曲線的加入緩和了新建築與舊街區的關係，並通過在大型建築內側形成一個小型庭院的傳統做法，使新建築與整個街區相融合。幼兒園和老年人活動

中心分別插入在不同的老建築之間，雖然新建築與老建築的面貌各不相同，但建築師通過建築和開窗的尺度、線腳等綜合形象的調整，使之與舊建築形成緊密的呼應。

約恩·烏松（Jorn Utzon）

丹麥建築師，1918 年生於丹麥哥本哈根，1942 年畢業於丹麥皇家藝術學院，曾經在芬蘭阿瓦奧圖工作室學習和工作，並廣泛遊覽歐洲、美洲和亞洲各地以考察不同地區的建築傳統，在進行建築設計的同時也在多所大學進行建築教學工作。2003 年獲得普立茲獎。

烏松因 1957 年對澳大利亞雪梨歌劇院的設計中標而受到建築界的關注，並因此而揚名，因此 2003 年普立茲獎的到來似乎有些晚。烏松在雪梨歌劇院建築之後，建築設計的範圍很廣，從私人住宅、公共住宅到政府建築和宗教建築等類型豐富。烏松總能夠將現代建築規則與所在地建築傳統相結合，並且精確處理建築細節以增加建築與使用者的互動，使建築獲得良好的使用功能。雖然在

雪梨歌劇院的建設過程中，烏松只監督完成了基座和屋頂結構便辭職離去，但 2001 年雪梨歌劇院一方再次邀請烏松負責歌劇院內部整修，使烏松當年為歌劇院所做的全套設計得以實現。

代表建築作品：
巴格斯韋爾德教堂（1976 年）、丹麥波森展銷館（1987 年始建）、科威特國會大廈（1982 年）、澳大利亞雪梨歌劇院（1959 年～ 1966 年負責、2001 年起負責內部改造）等。

雪梨歌劇院
(Sydney Opera House)

>>

　　位於澳大利亞雪梨，由約恩・烏松（Jorn Utzon）設計，1973 年建成。歌劇院位於雪梨港內一塊向海面突出的小島上，總建築面積 8.8 萬 m²，歌劇院除了音樂廳和歌劇廳兩座主體演出空間之外，還包括小劇場、排練廳以及展覽廳、圖書館等其他公共文化活動空間。而且，除了綜合性的文化活動中心之外，歌劇院還設置了餐廳、商店等商業服務空間。整個建築建立在三層混凝土結構的基座上，為了與貝殼形的屋頂形成對比，基座部分採用深色花崗岩飾面，其內包含了各種機械、電力設備，以及部分通道。

　　三層的基座在上層形成平臺，並通過寬大的階段式臺階與陸地相連接，最富於特色的貝殼形屋面就位於基座的平臺上。屋頂採用預製混凝土肋拱與薄殼屋頂相結合的方式構成，總共 10 對不規則的三角屋面，都由一個預想的巨形尺度球體中割離出來，這種統一的模型基數為不同弧度的屋面製作提供了便利。最後在外部用三角形和菱形的玻璃陶瓷磚貼飾，由於三角形的屋頂擁有不規則的邊緣和弧度，因此總共應用了各種不同規格的飾面磚約 100 萬塊。

　　作為主體使用空間的歌劇廳與音樂廳分別由四對屋頂覆蓋，其中三對按大小排列的殼體屋面面向大海，一對略小的殼體屋頂與主體部分背向設置。最後，兩對小型的殼體屋頂單獨背向而設在主體建築之外，那裡是餐廳的所在。殼體的立面和殼體之間的縫隙都由玻璃幕牆封閉，給建築內部帶來充足的自然光並形成寬敞的觀景平臺。

■ 後廣場

連接大陸與歌劇院所在小島的廣場，主要出入口也設在這個廣場上，廣場通過寬大的階梯逐漸向上，不僅設有供人們觀景的平臺，還設有停車場。

■ 歌劇院

歌劇院內部大約可容納 1500 名聽眾，在 2002 年進行的翻新工程中，烏松為歌劇院內部設計了一條裝飾性的掛毯，不僅起到裝飾作用，還具有很好的聲學輔助功能，使歌劇院內部的混響效果更加完美。

■ 基座

殼體式的屋頂建立在高大的基座之上，基座採用鋼筋混凝土結構建成，但在外部以深色花崗岩飾面，在突出基座穩重形象的同時，與白色的屋頂形成對比。此外，機械設備和廚房、休息廳等，為演出功能服務的空間也都位於基座層。

■ 音樂廳

音樂廳內部大約可容納 2900 名聽眾，也是歌劇院擁有最高屋頂的建築部分，其內部設計由於烏松中途的退出而全部由澳大利亞本土建築師完成。2001 年，歌劇院一方再次聘請烏松為內部重新裝修進行設計，以便使其內外建築格調保持一致。

■ 屋頂立面

為適應不規則的殼面屋頂形式，外部主要採用菱形和三角形兩種形狀拼合的瓷磚形式飾面，由於面磚採用玻璃陶瓷質地外表光滑，所以具有一定的自淨能力。

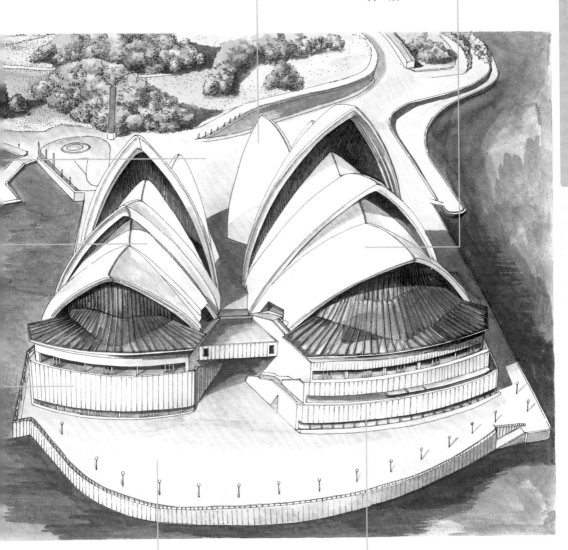

■ 前廣場

由於主入口位於面對陸地的一側，因此主體建築臨海的一面的廣場，實際上是建築後部的廣場，這片廣場區域設有咖啡廳等服務空間，是遠眺海景的絕佳去處，平時一些小型的活動也可在此舉行。

■ 陽臺

歌劇院兩座大廳向海面張開的玻璃立面，實際上是演出舞臺的後臺，但這裡也同時設置了休息廳和觀景平臺，尤其是音樂廳建築部分，在基座上設置了多層寬敞的觀景臺。

黑川紀章
（Kisho Kurokawa）

日本建築師，1934 年生於日本名古屋的建築師之家，1957 年畢業於京都大學建築專業，1959 年和 1964 年分別獲得東京大學建築學碩士和博士學位，其間在丹下健三建築事務所工作，1961 年開設獨立建築事務所，是日本新陳代謝派的創始人和突出代表之一，同時是日本、美國、英國等多個國家建築師協會的名譽會員。

黑川紀章從其建築生涯早期，就投入到了日本新一代建築師所倡導的新陳代謝派建築運動中，以生物學與建築學的混合為基礎，探索對源於歐洲的現代主義建築的改良。黑川紀章早期致力於利用現代建築的預製性和標準模數化等特點，進行裝配式建築的設計與建造研究，之後則轉入將日本建築傳統與現代主義建築規則相融合的探索中。他綜合了東西方哲學思想提出各地建築在發展過程中必然加入異質因素的共生論，通過在建築中設置的抽象形象或純粹的幾何建築體為符號，追求這些符號在不同文化背景下的多義性，並以此形成了獨特的設計風格。

代表建築作品：大阪國際博覽會寶美館、東芝H館(1968年)、東京中銀艙體樓(1972年)、埼玉現代美術館（1979年）、布里斯班中央廣場（1985年）、廣島現代美術館（1986年）、北京中日青年交流中心（1986年）、巴黎德方斯太平洋大廈（1989年）、愛華高爾夫俱樂部（1989年）、和歌山現代美術館（1991年）、馬來西亞吉隆坡國際機場候機樓（1993年）、荷蘭阿姆斯特丹梵高博物館擴建設計（1997年）等。

愛華高爾夫俱樂部旅館
（Aiwa Golf Clubhouse and Hotel）

位於日本宮崎縣，由黑川紀章（Kisho Kurokawa）設計，1991 年建成。高爾夫俱樂部由俱樂部活動中心和旅館兩座建築組成，俱樂部活動中心是低層建築，採用混凝土結構，平面呈半弧形。旅館平面為四瓣式花朵形，採用鋼結構建成，是一座高層建築，正位於活動中心弧形平面的一端。兩組建築均採用紅色石材飾面，以便與當地的紅色土壤相呼應。

俱樂部與旅館圍合出一個半開放的庭院，兩座建築的主要入口也都設置在庭院中。這座庭院中心圓形的花園被小徑分為兩部分，分別為草坪和水面，形成富有禪意的建築氛圍。建築屋頂和入口處的遮陽棚都採用金屬板形式，並通過弧形網格的造型直接模仿了高爾夫球的表面形象。

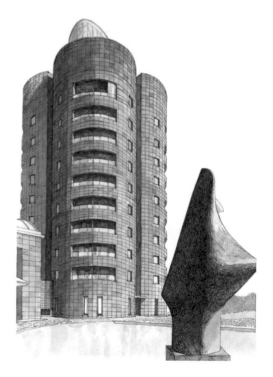

佩卡・海林（Pekka Helin）

芬蘭建築師，1945年生於芬蘭，1971年在赫爾辛基工業大學建築系完成專業教育之後進入建築事務所工作，1979年與另一位芬蘭建築師成立合作建築事務所。海林繼承了北歐斯堪的納維亞風格的設計特點，既注重對現代主義和現代建築研究成果的運用，又能夠結合芬蘭的地區特色和建築傳統。在大型集合住宅的設計中，海林還注意對公共空間的營造，同時是建築新型能源住宅的探索者。

代表建築作品：托爾巴林馬基住宅（1981年）、生態學實驗住宅（1993年）、于韋斯屈萊機場改加建（1988年）等。

生態學實驗住宅（Ecological Experimental House）

位於瑞典，由佩卡・海林（Pekka Helin）設計，1993年建成。這是建築師為尋求適應21世紀新時代需要的新式集合住宅建築的探索之一。實驗住宅由兩座平行而置的、窄長方形平面的板式住宅樓構成，但這兩座板式住宅樓的樓體立面呈直角三角形，形成斜坡狀的屋頂形式。

實驗住宅在促進居民交流和創造宜居環境兩方面進行了特別的設置。首先是將樓梯設置在樓體外側，並在兩座住宅樓的端頭設置了連通的樓梯和長廊，這種交通系統與長廊的分隔，為人們在兩座樓體之間創造出了一塊公共活動區域。圍繞建築四周都進行了綠化，其中以三角形樓體的坡屋頂綠化技術含量最高，不僅是對高空和立體綠化方式的探索，也表明了屋頂防潮、防水等技術方面的進步。

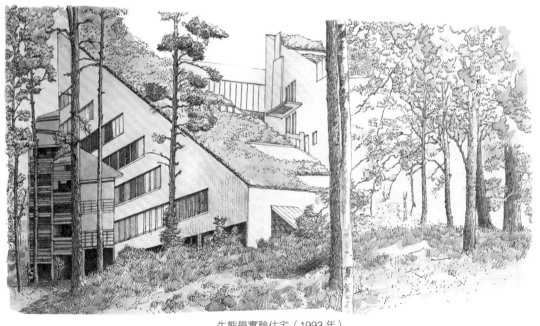

生態學實驗住宅（1993年）

葉祥榮（Shoei Yoh） ≫

日本建築師，1940 年生於日本熊本市，1962 年畢業於慶應義塾大學經濟系，1979 年開設獨立建築事務所。葉祥榮早期的建築設計傾向於對工業性和標準裝配性的反應，這與他設計建築的同時還作為工業設計師和室內設計師的多重身分有關。

葉祥榮在建築設計中，追求對鋼鐵、混凝土、不鏽鋼、玻璃等多種現代建築材料的組合運用，並通過立面和裸露的結構將這種建築材料上的混合表現出來。此後，葉祥榮開始探索對不同建築材料特性的表現，而他所挖掘和表現的這種特性，往往與建築材料原本給人的印象恰恰相反，如表現木材的堅固結構性和混凝土的柔軟性等。

代表建築作品：光格子之家（1980 年）、神奈川小田原都市體育綜合館（1988 年）、內野老人兒童活動中心（1995 年）等。

內野老人兒童活動中心 ≫

位於日本福岡，由日本建築師葉祥榮（Shoei Yoh）設計，1995 年建成。活動中心由兩個相互獨立又連通的空間構成，分別作為老人與兒童各自的活動中心，除這兩部分主體活動空間之外，還設有娛樂場、餐廳等空間。

活動中心主體建築如一朵倒扣的花朵，主要採用竹編網架與混凝土形式建成，除外緣起翹的部分之外，在與地面接觸的褶皺部位設置有隱含的鋼柱，以起到支撐整體結構的作用。在建築後部，竹網架與混凝土薄殼形式轉化為淺屋頂，底部則採用鋼柱與玻璃幕牆的形式，構造出明亮的使用空間。

內野老人兒童活動中心（1995 年）

阿奎泰克托尼卡（Arquitectonica）

由羅琳達·斯皮爾（Laurinda Spear）與伯納多·福特·布雷西亞（Bernardo Fort Brescia）夫婦於 1977 年創立於美國邁阿密。斯皮爾 1950 年生於美國邁阿密，在哥倫比亞大學接受建築專業教育，並獲得碩士學位。布雷西亞 1951 年生於祕魯利馬，在美國普林斯頓大學接受建築專業教育，並師從麥可·葛瑞夫（Michael Graves），二人還曾經在庫哈斯（Rem Koolhaas）的建築事務所工作多年。阿奎泰克托尼卡因 1978 年在邁阿密設計的粉紅住宅而在業界揚名，這對夫妻設計搭檔致力於對現代主義建築風格的改良，通過大面積鮮豔色彩的運用，以及對建築具有雕塑性的藝術造型的設計為其主要特點。由於阿奎泰克托尼卡的這種設計特色，使建築既保留了現代主義建築較強的實用性，又克服了呆板、單調的形象，使建築具有生動的形象，因此廣受商業建築的歡迎，使其得到了數量可觀的大型商業建築設計委託，也因此奠定了該設計組在業界的地位，成為後現代主義時期的代表之一，並與業界對現代主義的否定形成反差。同時，阿奎泰克托尼卡的這種堅持現代主義建築規則的設計也獲得了成功，目前該設計組已經擴展為跨國性的設計公司，在美國、法國、西班牙、中國和阿根廷、巴西等多個國家設有辦事處。

代表建築作品：粉紅住宅（1978 年）、大西洋公寓（1982 年）、姆爾德住宅（1985 年）、Westin 旅館（2002 年）等。

明星運動與音樂休閒度假村

位於美國佛羅里達州迪士尼樂園中，由阿奎泰克托尼卡（Arquitectonica）設計事務所設計，1981 年建成。這是由多座中檔汽車旅館組成的度假村建築群，建築體採用統一的現代材料與結構建成，但在建築外部加入了色彩豐富，造型多變的超大尺度裝飾物。其中一座旅館建築的外立面模仿橄欖球比賽場，由多個醒目的分線將建築立面分為多個區域，不同的建築加入了巨大的球棒、球、可樂杯和衝浪板等多種休閒體育項目的相關物品形象。

這些巨大的裝飾物不僅豐富了建築的形象，不同的裝飾物還有效區分了面貌統一的樓體，烘托出放鬆和充滿趣味性的休閒氛圍。

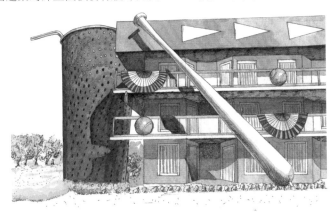

羅伯特·文丘里 >>
（Robert Venturi）

美國後現代主義代表性建築理念家和建築師，1922年生於美國費城，1950年畢業於美國普林斯頓大學建築學院，1958年與合夥人成立建築事務所，1991年獲得普立茲建築獎。

文丘里早年曾經在小沙寧和路易斯·康的建築事務所工作，並由此形成了他對現代建築的最初觀點，他在開辦建築事務所的同時，先後任教於賓夕法尼亞大學、耶魯大學、普林斯頓大學等多家高校。文丘里的建築設計注重對於古典風格、流行的通俗文化等多種形式的借鑒，並提出與現代主義建築規則相反的複雜性與矛盾性原則。文丘里在建築設計中提倡建築與其所在環境的融合，並將古典和流行建築元素、豐富的色彩等融入建築之中，使建築獲得奇特的形象。

文丘里在進行建築設計實踐和教學的同時，也將自己的建築理念總結出版。他1966年出版的著作《建築的複雜性和矛盾性》，以及1972年與妻子布朗（Scott Brown）合著的《向拉斯維加斯學習》等著作都被視為後現代主義的理論依據，雖然文丘里本人崇尚現代主義建築風格，並聲稱其建築思想只是對於現代主義風格的改造，但文丘里仍被喻為後現代主義最具代表性的建築師。

代表建築作品：母親住宅（1962年）、胡應湘堂（1983年）、富蘭克林故居（1976年）。

母親住宅 >>
（Vanna Venturi House）

位於美國費城栗子山，由美國建築師羅伯特·文丘里（Robert Venturi）設計，1962年建成。這座小住宅採用傳統的兩坡屋頂形式，並且在建築立面上設置了多種具有象徵意義的建築符號。立面的形象直接再現了山牆、山花等古典建築形象，但同時也通過不對稱的設置和斷裂等手法的運用打破了古典建築形象的嚴肅性。

住宅的入口位於側面，內部分為上下兩層。底層是家庭起居空間，所有空間圍繞中心客廳的壁爐展開。通向二層的樓梯設置在壁爐後部，並因此在樓梯間下形成儲存空間。二層空間以臥室為主，從外部看不規則的開窗是適應內部不同需要的結果。文丘里設計的母親住宅被視為後現代主義建築風格重要的代表作品之一。

■ 裝飾線

建築入口加入的弧線來自於古典建築中斷裂的山花形象，這種斷裂的弧線形式也成為後現代主義建築中標誌性的符號，被許多其他建築師所使用。

■ 側面入口

除了主要入口之外，建築側面還設有第二個出入口，這個小門通往住宅側面的後院和花園。

■ 中心裂縫

位於建築山牆立面的斷裂處，同時也是住宅內部空間分配的標準，暗示了建築內部布局對稱式的軸線關係。

■ 中心煙囪

建築內部空間也採用比較傳統的中心對稱式設置，以一層客廳的壁爐為中心，樓梯則盤旋壁爐和煙囪而上。煙囪及旁邊女兒牆的形象建造的較為誇張，其表意性與實用功能同樣重要。

■ 閣樓高側窗

雖然建築外部形象為單層，但內部實際上是二層，為了讓二層臥室擁有充足的光照，所以不僅在高出的女兒牆側面設有高側窗，在建築後部還開設有較大面積的扇形、方形窗口。

菲力普・強生 （Philip Johnson） >>

　　美國建築師，1906 年生於俄亥俄州克里夫蘭市，1927 年畢業於哈佛大學哲學系，1943 年取得哈佛大學建築學碩士學位，並於 1945 年創辦個人建築設計事務所。強生分別於 1932 年和 1946 年就職於紐約現代美術館建築部，並主導興辦了現代建築展覽會、密斯第一次個人建築作品展覽，同時出版了介紹密斯及其簡化現代主義建築理念的《密斯・凡德羅》。1967 年，強生與約翰・伯吉成立合作事務所。強生 1979 年獲得普立茲獎，也是該獎項創辦以後的第一位獲獎者。

　　強生早年傾向於歐洲現代主義建築風格，並最早提出了國際主義建築風格的概念。強生早期推崇密斯式的極簡現代主義建築風格，並被密斯指定為西格拉姆大廈的設計合作人，成為著名建築師。此後，強生的設計風格開始改變，更加重視歷史與傳統，並大力提倡建築中裝飾性元素的應用，成為後現代主義風格的代表性建築師。由於風格的多變，強生成為現代主義建築發展史上較受爭議的人物。

　　代表建築作品：強生自宅（1949 年）、西格拉姆大廈四季餐廳（1959 年）、阿蒙・卡特西方藝術博物館（1961 年）、水晶教堂（1980 年）、電報電話大樓（1984 年）等。

電報電話大樓 （AT & T Building） >>

　　位於美國紐約，由美國建築師菲力普・強生（Philip Johnson）設計，1984 年建成。這座建築雖然採用現代結構建成，但在建築外部卻採用大面積石材飾面，並大膽加入了古典建築元素對傳統現代建築體塊進行改造。建築的古典風格除了飾面材料的變化之外，還主要體現在底部柱廊和屋頂山牆兩部分。其中尤其以屋頂山牆和怪異的圓形缺口為其代表，是後現代主義建築風格的重要代表性建築作品之一。

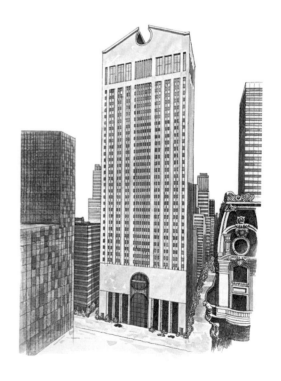

羅伯特·斯特恩
（Robert Stern）

1939 年生於美國紐約，先後在哥倫比亞大學和耶魯大學接受建築專業教育，後進入邁耶（Richard Meier）建築事務所工作，1969 年成立合作建築事務所，1977 年成為其個人事務所。斯特恩在進行建築設計實踐的同時，還在哥倫比亞大學擔任建築專業教學工作，同時是後現代主義時期著名的理論家。斯特恩主張利用古典主義作為對現代主義建築風格進行改良的主要手段，因此在其建築設計中融入了多種古典主義建築風格，以及折衷主義和早期現代主義建築風格的元素。但同時，斯特恩提倡嚴肅、認真地對待古典與現代兩種風格的融合，其建築理論與後現代時期戲謔的設計思想完全不同。斯特恩撰寫了大量後現代主義風格的專著和論文，並將後現代主義時期繁亂的建築發展進行了梳理和分類。

代表建築作品：華盛頓公館（1974 年）、奧爾斯托羅姆圖書館（1991 年）等。

西點大樓
（Point West Place）

位於美國，由美國建築師羅伯特·斯特恩（Robert Stern）設計，1984 年建成。這座辦公樓雖然採用現代主義傳統而規則的框架結構建成，並有著標準玻璃盒子式外觀，但大量古典建築元素和古典建築規則的加入，也使這座建築擁有了最為獨特的外觀和深刻的寓意。

建築外部採用石材牆體與帶形窗的形式構成，並且在建築頂部的四角都設有類似於金字塔形象的突出物。建築入口處採用與建築體完全不同的形象，主要以石材貼面與點式窗相配合，並在底部入口處設有簡化的柱廊。除了建築體的簡化古典式形象之外，建築外部的花園與道路也都按照對稱原則設置。

西點大樓（1984 年）

查爾斯·維拉德·摩爾 ＞＞
（Charles Willard Moore）

1925 年生於美國密歇根州，在密歇根大學接受建築專業教育之後，於 1957 年獲得普林斯頓大學的博士學位。摩爾在進行建築設計的同時，還在加利福尼亞大學、耶魯大學等多家高等院校擔任教學工作。摩爾與其他建築師合作，先後在加利福尼亞的柏克萊、艾塞克斯等地開設建築事務所。摩爾是美國後現代主義時期著名的建築師和教育者，他也倡導引入古典建築風格以調和現代主義統一的形象，但摩爾同時也提出為建築營造趣味和歡樂的形象，通過對古典和流行元素的運用，讓建築呈現出如舞臺般多變的形象，同時充滿隱喻和象徵意義，是摩爾設計的建築最突出的特點。在關注建築單體形象的同時，摩爾還特別關注新建築體與傳統建築街區和建築歷史，以及與使用者的關係。摩爾多變的設計手法，使他的建築在業界引起了強烈的爭論，但同時卻得到了建築使用者及周邊居民的歡迎，是後現代主義建築時期最著名的建築師之一。

代表建築作品：奧林達自宅（1962 年）、惠特曼村住宅區（1975 年）、義大利廣場（1978 年）等。

臺格爾區公寓

義大利廣場 ＞＞
（Piazza d'Italia）

位於美國路易斯安那州紐奧良市，由查爾斯·維拉德·摩爾（Charles Willard Moore）設計，1978 年建成。這座廣場是後現代主義風格的代表性作品之一，廣場集中使用了石材、金屬等多種不同材料，並通過材料和色彩的變化戲謔地表現了拱券、柱廊等古典建築形象。由於廣場位於紐奧良市的一個義大利移民聚集區，所以廣場內部的地面直接模仿了義大利地圖的形象，並利用噴泉和水池再現了義大利的地理特徵。

義大利廣場的主要表現手法是隱喻，通過水池和鋪地的變化呼應義大利的地理特徵，通過拱券和柱廊暗示了義大利悠久的歷史文化特徵，通過人面頭像的噴泉、跳躍的色彩和大理石、不鏽鋼等柱式材料的變化和霓虹燈的加入，暗示了現代商業社會的時代背景。

阿爾多‧羅西（Aldo Rossi）

　　義大利建築師，1931 年生於義大利米蘭，1959 獲得米蘭工學院建築學位，之後擔任《Casabella》雜誌的編輯和領導工作直到 1964 年。此後，羅西一面進行建築設計，一面擔任義大利國內米蘭、威尼斯等多個地區，以及瑞士、美國等多家建築學院的外聘講師，同時還致力於建築理論的研究工作。1990 年獲得普立茲獎。

　　羅西於 1966 年出版《城市中的建築》一書，其中心論點是探討新建築與老城區的協調關係問題，並提倡保留城市的複雜性，強調城市歷史思想的延續及其複雜統一性，是使城市保持活力的根源，從而從根本上反對了現代主義規則的城市規劃思想。羅西這種與歷史文化緊密聯繫的城市及建築設計理論，也得到了新一代年輕建築師的重視，為新時期城市及建築發展提供了理論基礎。

　　羅西的建築設計也同他的城市發展觀點一樣，他追求將現代主義結構與古典主義建築中的純粹幾何形式相結合，反對片面和形象上的復古主義傾向，而更注重對於古典建築精神的反映。

　　代表建築作品：聖卡羅公寓（1978 年）、威尼斯水上劇院（1979 年）、蘇德里奇住宅區改造（1981 年開始）、加拿大多倫多燈塔劇院（1987 年）、日本福岡皇宮旅館與住宅聯合體（1987 年）、托里中心（1988 年）、劇院燈塔（1988 年）、博尼方丹博物館新館（1990 年）等。

舒澤大街住宅與辦公樓

　　位於德國柏林，由阿爾多‧羅西（Aldo Rossi）設計，1992 年建成。這個龐大的建築項目是建立在對老建築的改建基礎之上的，因此新建築的加入也以服從街道規則和原有建築傳統為原則。

　　新建築與老建築的臨街立面雖然緊密相連，但通過不同的色彩、開窗方式和建築樣式明確區分。但在這種不同建築體林立的街區，也仍然具有某種統一性，如底部大多為開敞的柱廊設置以及商業店鋪，變化的建築與色彩也成為了活躍街區形象的輔助手段之一。在這些建築圍合的內部，形成不同形狀和面積的小廣場，又恢復了傳統的庭院式居住方式，而新加入的多種建築形象也與老建築一起，呈現出歲月流逝的痕跡。

阿爾多‧羅西

舒澤大街住宅與辦公樓（1992 年）

斯維勒‧費恩（Sverre Fehn）>>

挪威建築師，1924年生於挪威孔斯貝格，1949年在奧斯陸建築學院完成建築專業教育後，與挪威年輕建築師組建本土現代建築團體PAGON，1953年至1954年在法國巴黎與人合作開設建築事務所。1997年獲得普立茲獎。

費恩早在參加PAGON的建築活動時，就已經顯示出對於北歐建築風格與現代建築規則相結合的地區性建築設計傾向。他善於利用現代建築材料和結構以獲得良好的建築使用功能，同時也大膽探索現代建築元素與北歐傳統建築材料和建築形象的配合。通過對於石材、木材等自然材料和傳統做法與現代建築形式的有機組合，獲得樸素、實用又富於地區風貌的新建築形象。此外，費恩還特別注重新建築形象與所在地自然環境的聯繫，既讓新建築形象能夠與周邊環境取得協調的關係，又注重建築內部視覺景觀的連續性。費恩同早期的許多建築前輩一樣，在進行現代建築設計的同時，還設計家具和日常用品，其建築設計範圍從私人住宅到商業、文化和政府等公共項目涵蓋很寬，但主要以各種博物館建築的設計最為突出。

代表建築作品:哈馬爾大主教博物館（1979年）、冰川博物館（1991年）、艾維多博物館（1996年）、艾佛‧阿森博物館（2001年）等。

冰川博物館（Glacier Museum）>>

位於挪威冰原地區高山圍繞的平原上，由挪威現代主義建築大師斯維勒‧費恩（Sverre Fehn）設計，1991年建成。為了適應挪威寒冷多雪的氣候特點，博物館主體採用厚厚的混凝土形式，並保留著清水混凝土牆面拆卸模板之後的面貌，使這種粗糙的形象與遠山背景相融合。博物館由門廊、展覽廳與休息廳及一個小型劇場組成，其中前三個功能空間組成狹長的矩形平面空間，劇場則是一個平面為圓形的混凝土圓柱，設置在「一」字形的平面後部。

長長的門廊採用混凝土墩柱支撐，但上部則採用傳統建築樣式，尤其是頂部所覆的瓦片極富鄉村氣息。博物館內部各個展室一字排開，藉由頂部高側窗採光並搭配人工照明，室內非常明亮。建築中部設置有木構架與玻璃幕牆形式的外凸休息室。外凸空間的頂部採用混凝土形式，但立面採用三角錐體形式，以防積雪。休息空間大面積的玻璃窗，也成為室內主要的採光點。

冰川博物館（1991年）

查爾斯·柯里亞（Charles Correa）

1930 年出生於印度，畢業於美國麻省理工學院，於 1958 年回到印度孟買進行設計實踐，同時在印度的多所高等院校擔任建築學專業的教學工作。柯里亞是第三世界國家最具代表性的現代建築師之一，他能夠根據印度特殊的氣候與地理、文化特點，將現代主義建築規則與地區建築傳統相結合，創造出富於地區特色的建築形式。同時，柯里亞還利用現代建築結構的技術優勢，積極探索造價低廉且符合不同地區需要的現代建築形式，他在 19 世紀 60 年代研究出的「管子住宅」，是適合印象氣候的優秀現代建築形式。柯里亞設計的公共建築，顯示出與印度傳統和宗教的緊密聯繫，這是其他地區現代建築師及作品中較少體現的。

代表建築作品：甘地博物館（1963 年）、拉姆克瑞納住宅（1964 年）、國立手工藝博物館（1987 年）、MRF 辦公大樓（1991 年）等。

加瓦哈·卡拉·肯德拉文化中心（Jawahar Kala Kendra）

位於印度賈普爾地區，由查爾斯·柯里亞（Charles Correa）設計，1992 年建成。在這座為紀念印度領導人賈瓦哈拉爾·涅爾而建的博物館中，建築師根據印度 17 世紀城市的規劃特點對整個建築群進行了設計。整個博物館平面為正方形，其內部又平均分為 3×3 的 9 個小方格，並以中心的開啟庭院的方格為中心。此外，有一端的正方形建築體塊大部分被移出方形平面，並以不規則的水池與主體建築相連。

開啟的庭院又以中心方圓相疊的平臺為中心，平臺與四周用紅色石材飾面的牆面之間設置有不規則的階梯和草坪。這個中心庭院向四面開設有入口，是整個博物館的參觀中轉站和休息庭院。

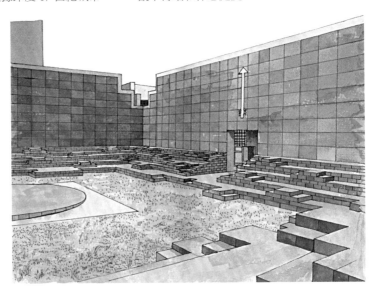

貝聿銘（Ieoh Ming Pei） >>

華裔美國建築師，1917 年生於中國廣東，1935 年移居美國，1940 年畢業於美國麻省理工學院建築系，1946 年獲哈佛大學建築學建築學碩士學位並留校任教，1954 年加入美國國籍，1955 年創立個人建築事務所。1983 年獲普立茲獎。

貝聿銘在戰後接受現代主義建築教育，並直接師承於現代主義大師格羅佩斯，是一位始終堅持和弘揚現代主義建築風格的當代建築師。貝聿銘對於現代主義建築規則的理解與詮釋並不侷限於統一的國際主義風格，他注重將不同的歷史、文化傳統及周邊環境關係元素與建築設計相結合，尤以對各種幾何建築體塊的表現與組合運用最為突出。貝聿銘早期與紐約房產商澤根・道夫合作，設計了大量生動的現代建築作品，被授予「人民的建築師」稱號，獨立開業的貝聿銘設計範圍非常廣泛，包括工廠、辦公樓、旅館、博物館、市政廳、中低收入者住宅區等各種大型公共建築項目為主，同時也進行區域建築規劃，並同時被美國、歐洲和中國的多所大學聘為講師。1983 年獲得普立茲獎。

代表建築作品:美國丹佛希爾頓飯店(1960年)、紐約基普斯灣高層住宅（1962 年）、台中東海大學盧斯教學樓（1963 年）、美國國家大氣研究中心（1966 年）、華盛頓朗方廣場規劃（1968 年）、美國華盛頓國立美術館東館（1978年）、達拉斯市政廳（1978 年）、北京香山飯店（1982 年）、香港中國銀行大廈（1984 年）、法國羅浮宮擴建（一期1989 年）、日本美秀博物館（1996年）、德國柏林國家歷史博物館擴建（2003 年）等。

美國國家大氣研究中心 >>
（National Center for Atmospheric Research）

位於美國科羅拉多州，由貝聿銘（Ieoh Ming Pei）設計，1966 年建成。研究中心位於丹佛市區郊外，落磯山脈前一座小山的山頂上，總面積約 2.5 萬 m²。研究中心是一座為 500 名科學家及服務人員提供服務的綜合建築群，由主體建築區和一個庭院構成 L 形的平面。主體建築區平面為長方形，其中一角被入口及帶有停車場的小廣場占據，主體建築實際上也占據著倒 L 形的平面。在這個平面上採用現澆混凝土的建築形式，但混凝土牆只按照規定的軸線網設置形成開闊的大空間，其內部空間的分隔與變化，可根據不同需要靈活設置。

為了與周圍的山體形象保持一致，混凝土的骨料選擇當地的石材，而且建築外圍幾乎不設開窗，窗戶被開設在內院以防風沙，但數量也被縮減，既起到保溫的作用，又使建築形象與山體達成統一。

泰瑞‧法雷爾（Terry Farrell）

英國建築師，1938 年出生於曼徹斯特，1961 年從紐卡斯爾大學建築系畢業後，進入賓汐法尼亞大學深造建築與城市規劃，1965 年與英國另一位建築師尼古拉斯‧格雷姆肖（Nicholas Grimshaw）開設合作建築事務所，1980 年開設獨立建築事務所，並同時在英國劍橋大學、倫敦建築協會等進行教學工作。

法雷爾早期與格雷姆肖合作階段，顯示出極強的高技術風格傾向，因此在預製與裝配化等注重建築實用功能方面進行了積極的探索。在法雷爾結束與格雷姆肖的合作，轉入獨立設計事務所階段時，開始轉向後現代主義風格的設計。法雷爾在其建築設計中，以注重建築與原有地區風貌的結合著稱，他吸取了後現代主義平易近人的多元化、民主化思想，將一些裝飾性和古典的建築元素融入建築之中，但同時拋棄了浮躁的表現手法，通過早期積累的技術處理經驗的幫助，讓建築成為連續城市歷史與未來的紐帶。法雷爾在進行建築設計的同時還擔任城市規劃的重要職務，他建築設計風格的多變，也是使建築評價界對其褒貶不一的主要原因。

代表建築作品：倫敦午前電視演播中心（1983 年）、艾班克蒙大廈（1990 年）、香港之峰俱樂部（1992 年）、阿爾本大廈（1993 年）、香港九龍車站（1997 年）等。

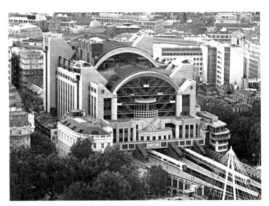

艾班克蒙大廈（1990 年）

阿爾本大廈（Alban Gate）

位於英國倫敦華爾街，由英國建築師泰瑞‧法雷爾（Terry Farrell）設計，1993 年建成。這座大樓是華爾街新時期再開發計畫中的新建築之一，由於正位於顯著位置，因此又被視為這一地區的門戶式建築，並因此得名。

兩座主體建築呈垂直式設置，建築體外部採用石材飾面，並在屋頂設置有巨大的金屬拱券形象。建築內部與外部的古典形象截然不同，是利用不鏽鋼、鋁材等金屬材料與玻璃的組合，形成高科技風格的內部環境。

里卡多・波菲爾（Ricardo Bofill）

西班牙建築師，1939 年生於西班牙巴塞隆納，1956 年就讀於巴塞隆納建築學院，1959 年就讀於瑞士日內瓦建築學院，1963 年創立 TALLER 建築公司，並因 1975 年建成的西班牙 Walden 7 集合住宅而在業界揚名。此後，隨著波菲爾在西班牙、德國、法國、英國、美國等國獲得的專業獎項的增加，他領導的 TALLER 建築公司在法國、俄羅斯、加拿大、美國等國多個建築項目的建成，TALLER 建築公司也在法國、美國、日本等國建立了分公司。

阿布拉克塞斯住宅區（Les Espaces d'Abraxas）

位於法國巴黎，由西班牙建築師里卡多・波菲爾（Ricardo Bofill）設計，1983 年陸續建成。這是一組由三座不同規模的集合住宅組成的大型住宅區，其特別之處在於三座建築都採用古典建築形制建設而成，並且大量而明確地採用古典建築元素。

住宅區規模最龐大的建築體平面呈「ㄇ」形，由兩層建築相套而成，建築高 18 層，共提供 400 多套住宅。中部規模最小的建築體呈現巴黎大凱旋門的形象，建築高 10 層，其底部的門洞也是整個住宅區的中軸線。另一側建築體平面呈弧形，其形象直接模仿英國的皇家新月聯排住宅形式，建築高 9 層，在圍合的院落底部設置有階梯形的草坪。住宅區入口設置在兩座大型建築之間。

■ 「凱旋門」建築

中部的建築體是建築師第一次進行的具象復古建築形象設計，它被直接冠以「凱旋門」的別稱，10 層的建築共容納 20 套公寓。為了保證居住空間的充足採光，公寓建築圍繞中心「門洞」設置，公共交通系統則被設置在「門洞」之內。

■ 「劇院」建築

弧形的建築部分又被形象地稱為「劇院」，這部分建築高度略低於「宮殿」建築，而且在建築外層加入了古典意味濃厚的通層巨柱形式，這些巨柱既是住宅內部的交通系統，也起到分隔不同單元區域的目的。

■ 廣場與綠地

在「劇院」建築與「凱旋門」建築之間，
不僅形成了一小片半圓形的廣場，還形成
了階梯形的綠地，由於在每塊綠地的內側
都被順勢設計了弧形的休息階梯，所以這
裡也可以被當作供居住者舉行各種公共活
動的露天劇場使用。

■ 「宮殿」建築

這個住宅區最龐大的建築，被人們冠之以
「宮殿」的別稱，為了保持兩層建築內部
的採光和通風，在建築兩側翼設置了高大
的開口。兩層建築之間被開闢為公共通道，
也可享受自然光的照射。

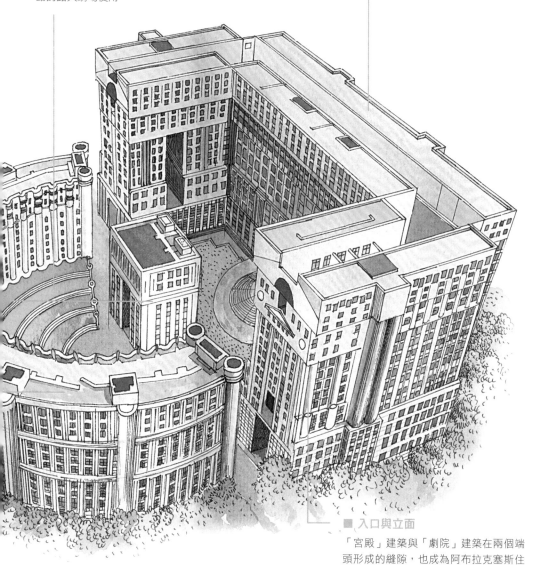

■ 入口與立面

「宮殿」建築與「劇院」建築在兩個端
頭形成的縫隙，也成為阿布拉克塞斯住
宅區的主要出入口，兩座建築的端頭都
加入了山花、柱式等古典建築元素裝飾，
並與石材裝飾的高大建築形象相配合，
塑造出極具象徵意味的建築形式。

漸進線設計組（Asymptote） >>

這個由哈尼‧羅士德（Hani Rashid）和琳西‧安妮‧考特瑞（Lise Anne Couture）夫婦組成的設計團體，於1987年由哈尼在米蘭創建，此後於1987年移至紐約。哈尼‧羅士德1958年生於埃及開羅，後移居加拿大，1983年在加拿大卡爾頓大學完成建築專業教育後，又於1985年獲得克蘭布魯克藝術學院的碩士學位，曾經在里伯斯金（Daniel Libeskind）的建築事務所工作。琳西‧安妮‧考特瑞1959年生於蒙特利爾，先後就學於卡爾頓大學和耶魯大學。漸進線設計組以一系列抽象化的設計競賽在業界聞名，但目前設計組實際建成的只有少數的小型建築項目。除進行建築及室內設計之外，漸進線設計組還進行城市設計，同時致力於計算機三維在線建築空間的設計工作。

尼古拉斯‧格雷姆肖（Nicholas Grimshaw） >>

英國建築師，1939年生於倫敦，先後從愛丁堡建築藝術學院和倫敦建築協會畢業之後，於1965年與法雷爾（Terry Farrell）開設合作建築事務所，1980年獨立開設建築事務所。格雷姆肖是英國高技派的代表性建築師之一，他與法雷爾結束合作之後，繼續探索以框架和玻璃為主的工業式建築形式，但與同時期的高技派建築師不同的是，格雷姆肖以賦予建築鮮豔的色彩和生動的形象著稱，這也是他建築作品的特色之一。

格雷姆肖對於高技術建築材料和建築結構的鑽研和應用，使他足可媲美一名結構工程師，他熱衷於對各種結構件的搭配研究，追求滿足功能之外的建築感染力的塑造，這種對形象的塑造通常是建立在對複雜結構的直白表現和鮮豔色彩搭配的基礎上的，而且他設計的建築形象與其真實的工業裝配化結構相反，常常體現出一種運動的生命力。

代表建築作品：1992塞維利亞世界博覽會英國館（1992年）、倫敦滑鐵盧國際車站（1993年）、金融時報印刷廠（1988年）、伊甸園計畫（植物溫室博物館2000年）等。

柏林工商協會（Berlin Stock Exchange）

　　位於德國柏林，由英國建築師尼古拉斯‧格雷姆肖（Nicholas Grimshaw）設計，1997年建成。工商協會採用 15 跨不同尺度的弧形鋼拱作為主要支撐結構，鋼拱之間按照需要採用不透明的金屬板或透明玻璃覆蓋。

　　由於採用鋼拱為主的懸挑結構，所以建築內部樓層劃分較為靈活。前後兩個立面呈現出鋼拱的形象和內部樓層的劃分層次，左右兩個立面則採用大面積的玻璃幕牆形式，並在外部設置了相應的遮陽層。新型的鋼拱結構使內部辦公空間可以圍繞寬敞的中庭而建，而側面與屋頂的玻璃幕牆則讓內部更加明亮。

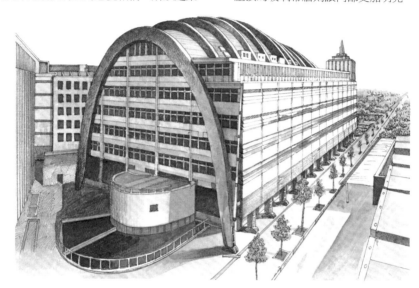

埃米利奧‧阿巴斯（Emilio Ambasz）

　　美國建築師，1943 年生於阿根廷，在普林斯頓大學完成建築專業教育。阿巴斯 1976年從紐約現代美術館館長的職位卸任後，組建了合夥事務所，其設計領域包括建築、景觀、展覽會、平面和各種產品設計。阿巴斯與彼得‧埃森曼（Peter Eisenman）共同創立建築城市研究所（IAUS），致力於對未來城市發展狀態的研究，此外還進行普林斯頓等多所大學的建築系教學工作。阿巴斯及其合作人事務所對於建築的設計，最大特點在於將建築與自然緊密結合，通過立體綠化或將建築體隱於地下的做法，最大限度地還原建築基址的原生態，因此總能創造出與自然更加貼近的建築作品。

　　代表建築作品：聖安東尼奧植物園（1989年）、福岡國際大廈（1995 年）等。

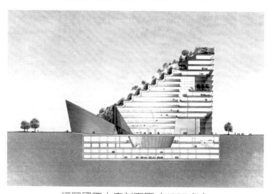

福岡國際大廈剖面圖（1995 年）

福岡國際大廈（ACROS Fukuoka-Prefectural International Hall） >>

位於日本福岡，由美國建築師埃米利奧‧阿巴斯（Emilio Ambasz）的事務所設計，1995 年建成。國際大廈平面呈梯形，由於這座辦公大廈正臨近城市公園，所以面對公園的立面隨樓層的增加向後退縮，形成階梯狀的立面形式。大廈內部除設置了各種辦公和會議空間之外，還設置有展覽廳、劇場和博物館等公共活動場所，以及停車場、商店等相關的輔助服務空間。

在這個階梯式的立面底部和中部各設置了一個插入體，底部插入體如同是部分隱沒在建築中的立方體，這個石材飾面的立方體正面開設巨大的三角形入口。中部插入體呈半圓柱體形式，這個半圓柱體外部採用玻璃幕牆形式，為底部的公共大廳提供自然光照明。

15 層階梯式立面外部，在每層都種植有綠色植物，並設置了水池和折線式樓梯。外部對稱設置的兩個折線式樓梯在屋頂的觀景平臺匯合。

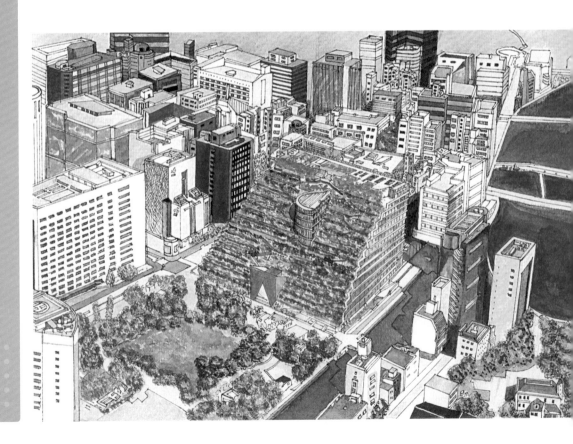

磯崎新（Arata Isozaki）

日本建築師，1931 年生於日本大分縣，1954 年在東京大學完成建築專業教育後，又於 1961 年獲得建築碩士學位。磯崎新就學的東京大學建築系，當時正由丹下健三（Kenzo Tange）領導教學工作，因此磯崎新從學生時代便跟隨丹下健三學習，碩士畢業後又進入丹下健三建築事務所工作，直到 1963 年成立個人建築事務所為止。磯崎新在日本和美國的多所高校擔任建築教學工作，同時是英、美等多個國家建築協會的會員。

磯崎新的建築設計，早期即能夠在結合日本建築傳統的基礎上，有效地消除國際主義單調、刻板的形象，之後磯崎新開始廣泛借鑑日本和西方古典建築元素，並熱衷於採用抽象和模糊的手法結合現代材料加以表現，這種活躍的建築形象加上鮮豔色彩的注入，使磯崎新和他的建築作品成為日本後現代主義風格的代表。但磯崎新的後現代主義建築風格，又與西方張揚、浮躁的後現代主義風格大相徑庭，磯崎新在建築中對於古典和時尚元素的使用是理性而克制的，因此各種形象通常會具有深刻的隱喻，而對這種隱喻性的表現，則時而直接、坦白，時而又隱祕和含蓄。

代表建築作品：大分縣圖書館（1966 年）、1970 大阪國際博覽會節日廣場（1970 年）、群馬縣美術館（1974年）、神岡市政廳（1978 年）、洛杉磯當代美術館（1986 年）、武藏丘陵鄉村俱樂部（1987 年）、築波中心（1990 年）等。

築波中心（Tsukuba Center Building）

位於日本大阪，由磯崎新（Arata Isozaki）設計，1990 年建成。築波科學新城是日本政府規劃新型城區的項目之一，是一座帶有試驗性質的新城市空間。築波中心建築面積約 3.2 萬 m²，主要以商業、休閒建築為主，設置有銀行、旅館、室內劇場和餐廳等。築波中心平面為矩形，綠化帶和建築各占據矩形相鄰的兩條邊，其中圍合的廣場中又另外設置了一座平面為橢圓形的下沉式廣場，以及與其相鄰的噴泉和露天劇場。

這座新城區主要以各種帶有隱喻形象的設置為主要特點，除了模仿文藝復興時期卡比多廣場形象的下沉式廣場，模仿古希臘式的露天劇場，以及在噴泉上設置的一棵月桂樹之外，建築區部分也明確出現了柱式等經過變形的古典建築形象，將不同歷史時期和不同地區的建築形象一併呈現。

約翰·黑達克（John Hejduk）

1929 年生於美國紐約，1950 年從紐約柯柏聯盟學院（Cooper Union）畢業後，又分別就讀於辛辛那提大學和哈佛大學，在貝聿銘事務所工作一段時間後，於 1956 年在紐約開設獨立建築事務所，同時還在多家建築高等院校擔任教學工作。

黑達克早期的建築設計傾向於對現代主義簡化風格的改造，他曾是「紐約五人」的成員之一，但同短暫流行的白色派一樣，黑達克的建築設計很快轉向了更加玄妙的發展方向，他本人具有複雜而廣博的建築理論知識，因此表現在他設計的建築中，是建築通過細部和空間的變化呈現出強烈的精神象徵性。黑達克同埃森曼一樣，借助一系列住宅建築實現其在理論上的深入探索，但他的建築設計大多得以建成，是一位擁有國際聲譽的高產建築設計者。

代表建築作品：紐約姆德林住宅（1960年）、柯柏聯盟基金針對大樓改建（1975年）、鑽石住宅系列（1962 年～1967 年）、西柏林南福萊得里奇斯塔住宅（1988 年）等。

西薩·佩里（Cesar Pelli）

1920 年生於阿根廷，並於 1949 年在出生地的圖庫曼大學完成建築專業教育後進入設計領域。1952 年移居美國並進入伊利諾大學，1954 年完成其碩士學業後進入沙里寧（Eero Saarinen）建築事務所。1977 年受邀擔任耶魯大學建築系院長，並同時於紐哈芬開設了獨立建築事務所。

西薩·佩里在進行建築設計實踐的同時，在多家高等院校進行教學工作，因此使他對現代建築的發展有深入的研究。佩里的建築設計風格十分多變，他早期以對密斯式鋼鐵框架與玻璃幕牆式建築風格的創新性運用而在業界揚名，他部分稟承了小沙里寧的有機建築理念，通過對彩色玻璃和不同幾何體塊的組合豐富工業化結構的建築面貌。此後，佩里的設計風格開始轉向對石材和磚等傳統材料的使用方面，並開始對古典建築進行借鑒，注重建築與地區傳統和歷史文化的聯繫性。

代表建築作品：冬季庭院與彩虹中心街（1977 年）、太平洋設計中心（1971 年起）、萊斯大學赫林館（1984 年）、紐約世界金融中心（1987 年）、華盛頓大學物理天文學館（1994 年）等。

查爾斯·格瓦思米（Charles Gwathmey）

1938 年生於美國北卡羅萊納州，1959 年在賓夕法尼亞大學接受建築專業教育後，又於 1962 年在耶魯大學獲得碩士學位。格瓦思米在進行建築設計的同時，還在普林斯頓大學、哈佛大學等多家高等院校擔任教學工作。格瓦思米是在國際主義建築風格後期短暫流行但影響頗大的「紐約五人」的成員之一，格瓦思米一直堅持以簡單幾何體塊的設計為主要特點，但格瓦思米的建築設計理念較為複雜和多變，這也使他設計的建築也呈現出雕塑感很強的藝術氣息，尤其以一系列幾何體塊穿插、疊迭的小型住宅建築而聞名。此外，格瓦思米也在其建築設計中通過對木材等多種材料的綜合使用，以及對古典式的拱券等形象運用來達到活躍建築形象的目的。

代表建築作品：格瓦思米住宅（1967年）、歐佩爾住宅（1989 年）等。

世界金融中心與冬季花園
（World Financial Centre and Winter Garden）

位於美國紐約曼哈頓，由西薩・佩里（Cesar Pelli）設計，1988 年建成。世界金融中心位於世界貿易中心雙子塔樓與哈德遜河之間，是一個由四座 33 層到 50 層不等的主體塔樓及底部裙樓、冬季花園入口和兩座低層塔樓組成的辦公樓區，並且幾座塔樓之間還圍合出一個小型的廣場。

四座主體塔樓採用鋼結構建造，外部以淺灰色磨光花崗岩與鏡面玻璃相搭配飾面，四座主體塔樓分三段退縮收分，以便與周圍早期的高層建築形象相協調，同時也加強了垂直感。四座塔樓屋頂分別採用穹頂、金字塔頂和階梯形屋頂形式，並覆以銅板飾面，使塔樓呈現高貴、端莊的面貌。

底部裙樓將幾座主體建築相連接，同時也提供了與河面平等的觀景臺。其中冬季花園是一座有著巨大鋼構架拱頂和全玻璃覆面的主要入口，巨大的階梯式廣場將世界貿易中心雙子樓與金融中心及附近的辦公樓相連接。

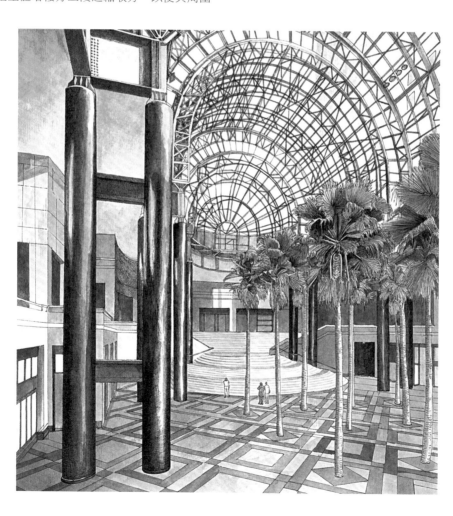

約翰·卡爾文·波特曼
（John Calvin Portman）

1924 年出生於美國南卡羅萊納州，第二次世界大戰期間在海軍服役，並進入了美國海軍學院學習，1950 年在佐治亞州理工學院完成建築專業教育，由於在校期間波特曼同時在建築事務所兼職，所以在畢業後經歷了三年左右在建築事務所的工作後，即成立個人建築設計事務所。波特曼在建築設計的同時，涉足房地產開發領域，也因此使他的許多設計能夠變成現實，並依靠這些項目逐漸在業界揚名。

波特曼的建築設計十分注重對空間的塑造，尤其是關注對大型公共空間及其內部流通性和空間溝通便利性的設計。由於兼具地產開發商和建築師的雙重身分，使波特曼更關注現代城市及其建築的關係，以及這種關係對城市居民的影響，因此波特曼也有選擇地借鑒古典建築和古老的城市計畫傳統，並通過對新建築區的設計與規劃，探索對於新式居住空間的營造。從 20 世紀 90 年代起，波特曼及其公司在亞洲，尤其是中國的業務也不斷拓展，上海、杭州、山東等地都有其建築項目落成。

代表建築作品：亞特蘭大商品交易市場（1961 年）、舊金山海亞特攝政旅館（1974 年）、上海商城（1990 年）、山東大廈及會議中心（2002 年）、亞特蘭大桃樹中心規劃與建築設計（1961 年～2004 年）等。

理查德·邁耶
（Richard Meier）

美國建築師，1934 年生於美國新澤西，在康乃爾大學接受專業建築教育後，1961 年就職於 SOM 建築事務所，1963 年創辦個人建築設計工作室，並憑藉 1967 年建成的史密斯住宅而在業界成名。1984 年獲得普立茲獎。邁耶是一位始終堅持現代主義建築風格的建築師，他是紐約五人組的成員之一，這個小組以對現代主義理性設計手法的不同表現為主要特色。

邁耶的設計以對建築結構的直接表現和純淨的白色建築基調為兩大特色，在建築中也適量加入石材等傳統建築材料搭配。邁耶在現代建築中加入一些簡化的古典表現手法和建築形象，還經常加入一些變化的曲線，作為活躍建築形象的主要手法，這種曲線被形象地稱為「鋼琴線」的曲線形式，也成為邁耶的標誌性表現手法之一。除了建築外部形象之外，邁耶還注重通過結構與牆面的穿插創造建築內部單純的空間氛圍，並利用對光影的控制深化內部空間的變化。這種借助建築結構對光線的控制，營造不同空間感受的設計，是邁耶對於現代主義建築的深化，也是其基本的設計特色。

代表建築作品：史密斯住宅（1967 年）、亞特蘭大高級藝術博物館（1983 年）、蓋蒂中心（1997 年）、霍夫曼住宅（1967 年）、西門子總部大廈（1988 年）、紐約聯邦法院大廈（2000 年）、水晶教堂接待中心（2003 年）、耶魯大學藝術史和藝術圖書館（2006 年）等。

溫斯坦住宅（Weinstein House）

位於美國紐約州，由理查德·邁耶（Richard Meier）設計，1971 年建成。溫斯坦住宅沿續了邁耶以往一貫的白色建築形象。整座住宅按照不同功能，將主要使用空間呈一字形排列，各個空間採用簡單的長方體穿插、重疊而成，並按照使用上聯繫的緊密度，分別採用空間廊橋、坡道或玻璃通廊相連接。

溫斯坦住宅建築中，邁耶加入的諸如底部懸空的承重柱，窄條窗、通層玻璃幕牆和坡道等形象和結構上的處理手法，都很像是現代主義早期建築大師柯比意所提倡的現代建築原則，但邁耶同時又不囿於這些原則，通過在陽臺和露臺上的虛開口、曲線等設置體現出對於傳統現代主義建築原則的突破。

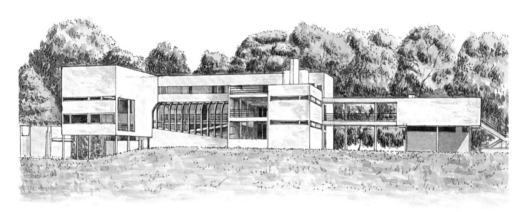

漢斯·霍萊因（Hans Hollein）

奧地利建築師，1934 年生於奧地利維也納，並在那裡完成了工程學的基礎專業訓練。霍萊因擁有伊利諾工學院和加利福尼亞柏克萊大學兩所建築學重點學校的求學經歷，1964 年開設個人建築事務所，並在 1965 年憑藉一個小型蠟燭店的設計而在業界揚名。1985 年獲得普立茲獎。

霍萊因不僅是奧地利國內一家設計學院的負責人，美國多座重點大學的外聘講師，還是一專多能的設計者，他不僅設計建築，同時還設計家具及玻璃、陶等不同質地的日常使用器具及舞臺布景，其建築設計範圍很廣，包括學校、低收入者住宅、商業建築及博物館等，其中尤其以大型公共建築博物館類建築的設計最具特色。

霍萊因在建築設計中並不排斥古典主義風格，而且尤其注意建築與周邊建築及建築歷史的呼應。它對於現代幾何造型的組合以及大理石等古典建築材料的運用，達到使新建築既融入原有街區建築中，又獨具魅力的建築效果。

代表建築作品：奧地利 Retti 蠟燭店（1965年）、奧地利 CM 服裝店（1967 年）、德國蒙澄拉德巴赫市立博物館（1982 年）、奧地利哈斯商廈（1990 年）、奧地利駐德國柏林大使館（2001 年）、法國火山公園（2002 年）等。

奧地利駐德國柏林大使館 >>
（Austrian Embassy Berlin）

　　位於德國柏林，由建築師漢斯・霍萊因
（Hans Hollein）設計，2001 年建成，總建築
面積約 7335m²。這座大使館建在柏林老建築
聚集的街區，因此建築各外立面也主要以實
牆為主，只在建築圍合的內部庭院中設置了
玻璃幕牆。

　　綠色的建築體部分是主要的對外接待
區，建築底部順應體塊變化加入了連續的雨
棚，屋頂採用玻璃天棚形式。建築內外都加
入了鮮豔的色彩，並顯現出很強的現代性。
同時還通過對木材和石材的大量運用活躍了
內部各個空間的氛圍。建築內部也適當加入
了一些富有奧地利地區特色的裝飾。

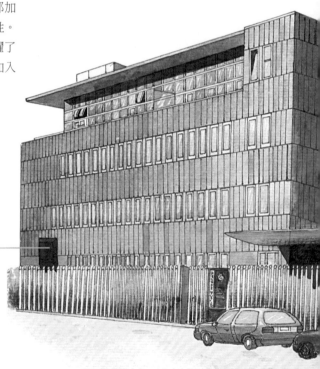

　■ 輔助入口

除了前後立面的兩處主要出入口
之外，兩座輔助建築邊緣還都設
有較小的輔助入口，這些入口一
般為大使館內工作人員所專用。

■ 連接體建築

位於辦公建築與附屬建築之間的連接體建築，採用獨立的色彩和建築形式。這個連接體建築與另一側的主體建築相連接，形成整個大使館建築體塊穿插的豐富形象。

■ 辦公建築

主體辦公建築的建築造型較為獨特，帶有不規則輪廓的體塊使每個立面都不一樣，綠色飾面板的加入，使得大使館建築從周圍的老建築區中脫穎而出，仿磚砌的飾面形式同時又與周圍老建築的磚石立面形成呼應關係。

■ 入口

在建築的前後兩側分別設置有一個主要入口，這個位於建築背立面的入口採用較為規則的形式，帶連續雨棚的入口前部還設置有小型停車場。從這個入口可以到達辦公區和附屬服務區。

■ 辦公建築後部

辦公建築後部，是呈弧形輪廓並帶有同樣弧形雨棚的另一處主要入口，而且這處主要入口外部與公路相接，內部與公共接待大廳相連接，弧形開敞的入口形式表現出熱情、開放的建築形象。

格蘭・穆卡特（Glenn Murcutt）

澳大利亞建築師，1936 年生於倫敦，畢業於雪梨新南威爾斯大學。穆卡特從 1969 年獨立進行設計工作以來，他的建築事務所就始終以他為主體，穆卡特通常獨自完成設計階段的所有工作，偶爾與同是設計師的妻子和兒子合作。他一直保持著個人獨立工作的狀態，與當代成名建築師組建大型設計團隊型事務所的做法截然不同。穆卡特可算得上是一位地區性建築師，他致力於對澳大利亞本土環境和建築關係的研究和表現。穆卡特的所有建築項目都位於澳大利亞，而且絕大多數都是私人住宅，直到近幾年才逐漸開始接受一些小型的公共建築項目委託。

穆卡特是當代建築界設計類型單一，設計作品集中於一個國家範圍內，卻獲得了國際性聲譽的建築師特例。他在建築設計中綜合使用傳統和現代的建築材料、結構，通常會視建築所在地的不同環境設計出與環境相契合的建築作品，對於木材甚至是泥土等原始建築材料的使用和與現代建築結構的組合，是使他設計的小住宅具有迷人魅力的主要原因。穆卡特注重建築各部分細節的設計，這也成為他儘量少的接受大型建築委託的原因之一。穆卡特於 2002 年獲得普立茲獎。

代表建築作品：瑪格尼住宅（1984 年）、地區歷史博物館和旅遊辦公室（一期 1982 年、二期 1988 年）、馬瑞卡・阿德頓住宅（1994年）、佩奇住宅（1998年）等。

佩奇住宅（Fietcher-Page House）

位於澳大利亞新南威爾斯州袋鼠谷，由格蘭・穆卡特（Glenn Murcutt）設計，1998 年建成。由於這座小宅獨立建在山谷中一處面池塘的基址上，所以建築師使用了傳統的夯土圍牆形式，並在外部混凝土和不鏽鋼條進行加固。建築前後兩個立面採用大面積玻璃幕牆形式，其中一個幕牆還可以打開，將寬大的客廳與外部自然環境相聯通。

建築內部採用可移動的隔牆形式，這些隔牆使得內部空間可以根據需要變化，同時隔牆也是內部的加熱板，可以為房間提供足夠的熱量。

安東尼・普里塔克
（Antoine Predock）

　　美國建築師，1936 年生於密蘇里州，早年輾轉於密蘇里工科大學、新墨西哥大學和哥倫比亞大學學習建築、雕塑，並接受了哈佛建築學院的碩士課程培訓。在 1962 年進入貝聿銘等著名建築師的建築事務所工作後，於 1967 年在新墨西哥成立建築設計事務所。普里塔克早期以一系列私人住宅項目在業界揚名，這些建築充分體現了美國西南部沙漠氣候和山地的地理特徵，由此也奠定了普里塔克清水混凝土與紀念碑般的建築體塊相組合的設計特色。

　　普里塔克的建築設計通常以粗糙的牆面來與惡劣的自然氣候相呼應，同時通過簡單而龐大的建築體塊造成粗獷而雄渾的建築形象。在此基礎上，普里塔克通過對部分建築體上的挖空處理，以形成建築體上虛與實的對比，由此消除建築封閉感的同時加強建築的紀念性。雖然普里塔克在此後的建築中開始嘗試使用金屬、石材等更多樣化的修飾材料，但一種具有荒漠氣息的堅實、粗獷建築風格成為這些建築共有的精神。

　　代表建築作品：尼爾森美術中心（1989年）、威尼斯之家（1990 年）、美國遺產中心與藝術中心（1993 年）、加利福尼亞大學社會與人文科學教學樓（1993 年）等。

加利福尼亞大學社會與
人文科學教學樓
（Social Sciences &
Humanities Building
University of California）

　　位於美國加利福尼亞州，由安東尼・普里塔克（Antoine Predock）設計，1993 年建成。作為有限基址內的大規模和多功能建築群設計，普里塔克在建築布局上打破了規則的笛卡爾座標形式，而是通過斜向連續的主體建築與穿插在其中低矮輔助建築的組合，與加利福尼亞地區險峻的大峽谷地貌形成了呼應。

　　在教學樓區內部，高低錯落的建築群與斜向建築體形成了曲折但四通八達的通道，這種緊湊的建築布局和密集的街道渲染出一種類似於城市中心區的建築氛圍。

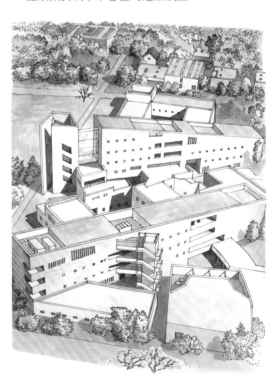

莫瑟·薩夫迪 >>
（Moshe Safdie）

以色列裔加拿大建築師，1938 年生於以色列，1955 年移民加拿大後，在蒙特利爾的麥吉爾大學接受建築專業教育。薩夫迪從 1962 年起在路易斯·康（Louis Isadore Kahn）建築事務所工作過一年，此後於 1964 年開設了獨立建築事務所，並很快憑藉 1967 年在蒙特利爾國際博覽會上設計的實驗性住宅（Habitat 67）在業界揚名。薩夫迪的建築設計涉及住宅、公共建築、城市和地區規劃等多個方面，並且從 20 世紀 70 年代起，他在以色列、美國和加拿大的多所高等院校進行教學。薩夫迪的建築設計沒有固定風格限制，但總體現出建築師對於建築與歷史文化及自然環境的關注，為此在薩夫迪的作品中，古典和傳統的建築元素和建築形象的引用很常見。在近幾年的建築作品中，甚至還出現了更為大膽的、對傳統建築形象的借鑒。

代表建築作品：Habitat 67（1967 年）、希伯來聯盟公會（1983 年）、加拿大國家美術館（1988 年）、希伯來聯合大學（1989 年）、溫哥華圖書館（1995 年）等。

溫哥華圖書館 >>
（Vancouver Central Public Library）

由以色列裔加拿大建築師莫瑟·薩夫迪（Moshe Safdie）設計，1995 年建成。這是一個包括圖書館、休閒廣場和市政辦公大樓，三個建築部分於一體的綜合性建築群。圖書館建築的形象直接來自於古羅馬的大角鬥場，但又有所不同。圖書館平面並不是封閉的橢圓形，而是開放的螺旋形式。圍合在主體圖書館外部的四層建築體採用獨立拱廊形式，建築也高四層，採用預製混凝土結構建成，這裡被開闢為休閒和商業區。

圖書館為內接於橢圓形圍合體內部的矩形平面建築體，並採用高科技的金屬框架與玻璃幕牆形式。圖書館內部主體使用空間為七層，藏書都設置在矩形中心，閱覽空間圍繞在書架四周。圖書館建築與外圍建築體之間形成高敞的公共空間，作為休閒區。公共休閒區與圖書館通過連橋相通，底部多層地下空間作為服務設備等的空間與停車場。

■ 連接部分

在橢圓形圍合建築體與市政辦公樓之間，有金屬框架玻璃幕牆形式的連接體，這個連接體部分同時也是進入辦公樓和圖書館的重要入口。

■ 市政辦公樓

21層的辦公大樓位於整個建築基址的一角，有獨立的內部交通系統，但為了與圖書館建築相呼應，其內側樓體也採用弧形輪廓形式，並且外部也採用與圖書館外圍建築相同的，以實牆面為主的立面形象。

■ 廣場與柱廊

圖書館的底部被設計成開敞的柱廊形式，連續的柱廊中既設置了進入內部的入口，又設置了供人們休息的區域。而且，在柱廊外部自然形成環繞一周的廣場形式，這種環形的廣場既突出了建築的獨立性，同時又在圖書館與周圍建築之間形成了公眾活動場所。

■ 內部圖書館

由於外部四層圍合體提供了遮陽，七層的圖書館建築採用全玻璃幕牆的外立面形式，其頂部的設備層要低於外部圍合的橢圓形建築體。

■ 外部圍合體

四層高的外部圍合體由圍合內部圖書館的橢圓形建築體，與外部圍繞橢圓體而建的半圈弧形牆面兩部分構成，且兩個建築中的窗口都由大面積玻璃密封。在弧形牆面和橢圓形建築之間，形成的弧形大通廊由玻璃屋頂覆蓋，形成室內休閒區與商業區。

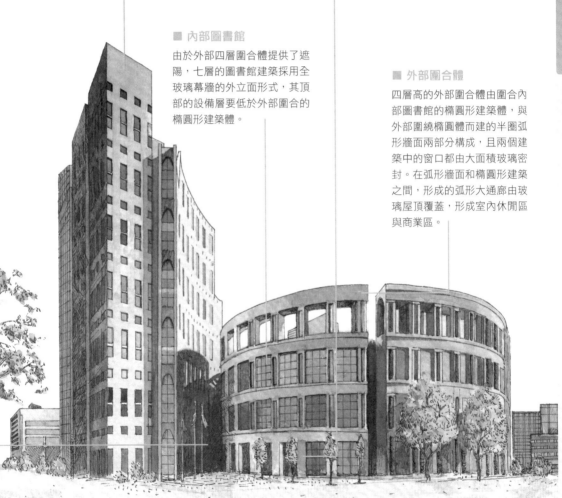

克里斯蒂安・德・波宗巴克 >>
（Christian de Portzamparc）

　　法國建築師，1944 年出生於摩洛哥卡薩布蘭卡，1945 年移居法國，1962 年至 1968 年在法國巴黎國立美術學院建築學院學習，其間曾到美國哥倫比亞大學學習建築理論和歷史，1968 年結束巴黎國立美術學院的學業後，1969 年創立個人建築事務所。1994 年獲得普立茲獎。

　　波宗巴克就學於古典建築風格濃郁的巴黎美術學院，在美國期間他又主要研習了現代建築發展的歷史，在美國期間他又主要研習了現代建築發展的歷史，因此在他的設計中總是顯示出一種類似古典建築氣質的莊重感，以及對建築內光線的有力控制與表現。曾經志向成為一名詩人的波宗巴克是一位富有浪漫主義情懷的當代建築師，柯比意的抽象繪畫帶給他不小的影響。在建築設計中，波宗巴克體現出與同代建築師借助技術表現建築通透性截然不同的建築特性。他設計的建築，在外部往往突出堅實的、雕塑般的體塊特徵，以及紀念碑般的地標性，同時通過抽象的弧線以及細部建築形象的設置，使新建築與老城區的歷史傳統相契合。在建築內部，通過對光線的巧妙設置在滿足功能要求的基礎上，還能使光線渲染出富有隱喻意義的空間效果。波宗巴克正是通過賦予現代建築強烈的象徵性和隱喻性，來喚起人們對於古典建築傳統的記憶，引導人們對於新建築與老建築聯繫的自覺認識。

　　代表建築作品：歐特・福姆集合住宅（1979 年）、巴黎音樂城（1989 年）、日本福岡系列住宅（1991 年）、布戴勒美術館（1992 年）、里昂信用社（1995 年）等。

里昂信用社 >>
（Credit Lyonnais Tower In Lille）

　　位於法國里爾，由法國建築師克里斯蒂安・德・波宗巴克（Christian de Portzamparc）設計，1995 年建成。這座大型的辦公建築是法國對曾經作為城防區的里爾地區大規模改建項目之一，與庫哈斯設計的里爾會展中心

毗臨。里昂信用社採用鋼筋混凝土結構，整個建築體被底部凹進的基座托起，建築體造型呈「L」形，像一只巨大的靴子。

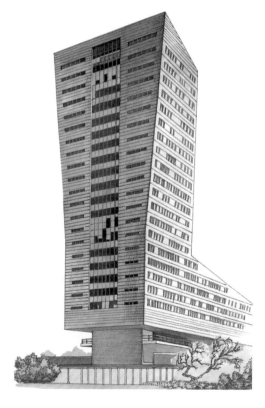

坂茂（Shigeru Ban）

1957 年生於東京，先後在美國南加利福尼亞州建築學院和紐約柯柏聯盟學院（Cooper Union School）完成建築專業教育，在磯崎新建築事務所工作了一段時間之後，於 1958 年創立建築設計事務所。坂茂以其對紙質結構建築的研究而在業界聞名，並因此而獲得了國際性的聲譽。他與現代科學製造技術密切聯繫，研究和探索各種紙結構建築在實際中的應用。坂茂的這種對紙結構建築的研究與日本多地震的特殊地理條件相配合，因此獲得了很大成功。為此，坂茂設計的紙質建築也得到了聯合國相關部門的重視，並被作為廉價和實用的建築形式推廣到多個國家和地區。尤其是在當代重視

生態和環保的建築界，坂茂的研究得到各國建築師的重視。除了紙結構建築之外，坂茂也設計一些以鋼筋混凝土和玻璃為主的傳統建築項目。

代表建築作品：神戶臨時住宅（1995年）、長野無牆住宅（1997年）、2000 漢諾威世界博覽會日本館（2000年）等。

2000 漢諾威世界博覽會日本館（Pavilion of Japan）

位於德國漢諾威 2000 年世界博覽會上的日本展覽館，由坂茂（Shigeru Ban）設計。展覽館平面為矩形，長 72m，寬 35m，拱頂最高處 15.5m。包括基座和波浪形拱頂的結構體都採用經特殊工藝處理過的紙材，屋頂也採用一種加入塑料成分的紙材料覆面。

這座建築是利用廢棄材料加工而成，其本身又可以作為下一次回收的原材料，

是一種真正意義上的可循環再生建築形式，為人類追求的可持續發展型建築提供了有益的借鑒。

但在 2000 年的博覽會上，這座展覽館因預算超支和工程延誤等問題，暴露出相關紙製品回收和加工技術的高成本缺點。此外，由於受技術限制，展示館內部環境較為昏暗，並未得到參觀者的好評。

谷口吉生（Yoshio Taniguchi）

谷口吉生於 1937 年生於日本東京，1960 年在日本慶應義塾大學完成專業教育後，又前往美國哈佛大學深造，畢業後在丹下健三事務所工作，後於 1975 年成立合作建築事務所，1979 年獨立。谷口吉生在建築設計實踐的同時，還在日本東京大學、美國哈佛大學等多個國家的多座高等院校進行教學工作。

谷口吉生是建築界少有的堅持現代主義建築風格的建築師，他對鋼筋混凝土、玻璃和金屬框架等傳統建築材料的運用，以及對現代主義純淨使用空間的設計，總能夠顯示出深刻的思想韻味。谷口吉生的許多建築項目都是大型公共項目，而他提供的簡約現代主義風格總能滿足功能性需要的同時，還通過光影和自然環境的配合，讓建築空間變得豐富。谷口吉生的建築設計特別重視建築空間的各組成部分之間，以及建築與外界自然環境間的配合，其設計引入了許多日本的建築傳統，是當代建築師中能夠賦予簡約現代主義風格以豐富內涵的代表性人物。谷口吉生在業界以嚴謹的設計態度聞名，這也使他的設計顯示出細膩、深沉的內斂特色。

代表建築作品：資生堂藝術博物館（1978年）、東山魁夷美術館（1990 年）、丸龜市豬熊弦一郎當代美術館與市立圖書館（1991年）、紐約現代藝術博物館（2004 年）等。

紐約現代藝術博物館（The Museum of Modern Art New York）

位於美國紐約，由日本建築師谷口吉生（Yoshio Taniguchi）設計，2004 年建成。紐約的現代藝術博物館一直是收藏現代藝術品的重鎮，第一座紐約現代藝術博物館於 1939 年建成，並在隨後進行了一系列的改擴建工作，形成今天三合院式的建築圍繞花園，附帶一座高層摩天樓的建築格局，而不同時期的改、擴建工作一直同當時的先鋒建築師相聯繫，如菲力普·強生（Philip Johnson）和西薩·佩里（Cesar Pelli）。紐約現代藝術博物館由於正位於寸土寸金的紐約，所以附帶建設的高層建築為出租辦公室，其所得租金也是維持博物館營運和發展的保障。

展覽空間集中在底部面對花園的三個建築體中。2004 年完工的紐約現代藝術博物館是在老館基礎上的改擴建工程，新館添建六層的新展覽大廳，總面積 6 萬 m²，將原展覽館的面積擴充了一倍。全部擴建工程花費約 8.6 億美元，成為當時耗資最貴的擴建工程。

六層建築圍繞一個通高 33.5m 的中庭展覽廳設置，建築內部回復到純淨的現代主義風格，以白色牆面和大面積玻璃幕牆圍合出的空間，使建築內部獲得了異常寬敞的展覽空間。建築一層為接待和服務大廳，二至五層按照時間順序陳列當代藝術品。室外花園以大片的水池為主，同時也陳列藝術品，是一個室外展覽廳兼休息場所。

長谷川逸子
（Hasegawa Itsuko）

1941 年生於日本靜岡，1964 年在關東大學完成建築專業教育後，進入菊竹清訓（Kiyonori Kikutake）建築事務所，1969 年進入東京工業大學學習研究生課程，畢業後留校任教的同時，進入篠原一男（Kazuo Shinohara）設計研究室工作，1979 年成立個人設計事務所。長谷川逸子是日本著名的女建築師，她在建築設計的同時，還在日本、美國等多所大學的建築系教學，並進行建築理論的研究，也是當代少數幾個具有獨立建築事務所並取得世界性聲譽的女性建築師之一。

長谷川逸子早期的建築設計受篠原一男影響，顯示出極簡和抽象化的風格傾向，但此後開始逐漸轉向個人風格的探索。長谷川逸子以對建築材料的精確處理與細膩表現見長，她設計的建築既有現代主義的簡潔，又有日本傳統建築的部件，但一些傳統的建築細部被現代材料和現代手法進行詮釋，以使之具有更靈活的使用功能。在近幾年的建築作品中，長谷川逸子顯示出對於建築與自然環境關係的探索，雖然有些建築的技術含量因此而得以提升，但長谷川逸子通過對建築外部形態的設計，從而綜合了技術性與自然環境的衝突。

代表建築作品：桑原住宅（1980 年）、青野住宅（1982 年）、管井內科診所（1986 年）、湘南臺文化中心（1990 年）、山梨水果博物館（1995 年）、新潟表演藝術中心（1998 年）等。

新潟表演藝術中心
（Niigata Performing Arts Center）

位於日本新潟縣，由長谷川逸子（Hasegawa Itsuko）設計，1998 年建成。由於臨海的特殊地貌，因此藝術中心橢圓形平面的建築體中除了包含可容納 2000 人的音樂廳和一大一小兩座劇場之外，還包括了商店、排練室等所有的附屬建築空間，建築面積約 2.5 萬 m²。

橢圓形建築體採用鋼筋混凝土與鋼構架的雙重結構體系，外立面採用雙層玻璃幕牆與鋁質捲簾相結合的外牆形式，以有效控制對自然光線的利用。表演藝術中心最特別的設置是被綠化的巨大屋頂，這個屋頂呈斜坡狀，滿被綠色的草坪覆蓋。巨大的屋頂上設置有連續的 Z 字形步道，不僅是一座空中花園，也可以作為露天劇場使用。

除了主體的表演藝術中心之外，建築師在這座主體建築周圍還設置了六座圓形或橢圓形平面的附屬建築，基址周圍還設有露天體育場等活動空間，形成具有很強的觀賞性的綜合文化活動中心。

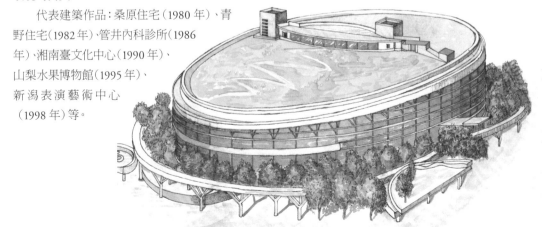

彼得‧埃森曼（Peter Eisenman）

美國建築師，1932 年生於美國新澤西，至 1963 年埃森曼完成他的學業，他先後獲得了康乃爾大學建築學士、哥倫比亞大學建築碩士和劍橋大學哲學博士的學位，也因此奠定了他學者型的建築實踐道路。埃森曼 1958 年結束在沃爾特‧格羅佩斯（Walter Gropius）建築事務所的工作之後，於 1967 年～1982 年在自己創立的紐約建築和城市研 究 所（Institute for Architecture and Urban Studies）進行建築學的研究。埃森曼還擔任建築藝術理論雜誌《反對派》的合作出版者並為之撰稿。至今，埃森曼為多家建築理論雜誌撰寫了大量稿件，並有 12 本建築理論著作。與此同時，埃森曼在普林斯頓大學、哈佛大學等多所重點院校進行教學工作，在其職業生涯的早期，他主要偏重建築學術性和理論性的研究與教學工作。

埃森曼大約從 20 世紀 80 年代進入實際創作階段，在建築實踐過程中，通過與哲學家、雕塑家和各種藝術家的合作實現新建築理論和新建築形象的設計，因此使他的建築迥異於同時代的其他建築師，也因此在建築界以其建築語言的晦澀難懂著稱。

埃森曼在早期以一系列順序編號的試驗形小住宅設計而揚名，這些小住宅早期體現了前蘇聯構成主義對他的影響，大約從 4 號住宅之後，埃森曼開始體現出他對於結構和空間的全新理解，至 6 號住宅時，他以其對部分功能的犧牲來追求理念性的表述，因此遭到批判。但從 19 世紀 80 年代末以來，有時需要借助高科技建築技術輔助才能完成的埃森曼的作品，正受到更廣泛的認同，埃森曼也因其獨特的建築理論和建築設計，而成為當代建築思想最為複雜和最富爭議的建築師。

代表建築作品：1 號住宅（1968 年）、2 號住宅（1970 年）、IBA 住宅（1985 年一期）、哥倫布會議中心（1993 年）、小泉三洋辦公樓（1990 年）、布穀辦公樓（1992 年）等。

1 號住宅（House 1）

位於美國新澤西州普林斯頓，由彼得·埃森曼（Peter Eisenman）設計，1968 年建成。這座住宅是之後埃森曼一系列建築藝術理論出發，對建築結構、空間進行研究的探索性住宅設計的開始。由於 1 號住宅的委託人本身是現代藝術愛好者，因此這座建築不僅是主人夫婦的住宅，還是一個小型藝術品陳列廳。

1 號住宅平面呈「L」形，理論上由兩個不同尺度的空間扭轉重疊而成，因此內部由牆面分隔出的小空間很多，並通過外部不規則的開窗展現出來。建築內部的梁柱、牆面和樓梯並不都是必要設置，有些只是為了使建築師所要表現的結構完整而加入的裝飾物。

相比於埃森曼一系列編號從 1～10 的住宅建築而言，1 號住宅更多的還是表現出早期結構主義的影響，體現了埃森曼從早期「紐約五人組」的白色卡紙板式結構主義向後期解構主義設計風格的轉變。

保羅·安德魯（Paul Andreu）

1938 年生於法國吉倫特，1963 年畢業於法國國立道橋學院成為一名專業工程師，1968 年畢業於巴黎美術學院，成為擁有工程背景的建築師。安德魯很早便成為巴黎機場公司的首席建築師，並憑藉對戴高樂機場一系列的建築設計在業界揚名，此後又在多個國家和地區設計了 50 多座各式的機場建築。進入 20 世紀 90 年代以來，安德魯將其設計逐漸轉向除機場之外的建築類型上來，並憑藉其對結構的獨特表現，獲得了一系列大型建築的項目委託，尤其是在中國，安德魯設計了包括體育場、劇院和音樂廳等在內的多種類型公共建築，並以其效法自然的建築形象為主要特色。2003 年，安德魯在巴黎正式創立建築設計事務所。

代表建築作品：戴樂高機場第一、二號航空樓（1974 年、1989 年）、坦桑尼亞達卡機場（1979 年）、英法跨海隧道終點站（1995 年）、戴樂高機場新衛星樓（1999 年）、大阪海事博物館（2000 年）、上海東方藝術中心（2004 年）、中國國家大劇院（2006 年）等。

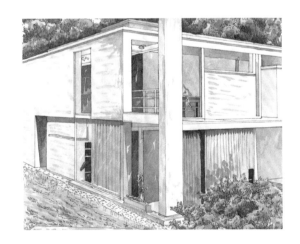

瑪利歐・波塔（Mario Botta）

1943 年出生於瑞士，少年時代即有在建築事務所工作的經歷，1961 年進入義大利米蘭藝術學院，1969 年畢業於威尼斯建築大學，其間曾經在柯比意（Le Corbusier）的工作室參加設計工作，畢業後有過與路易斯・康（Louis Isadore Kahn）合作設計的經歷之後，於 1970 年設立建築事務所。波塔不僅同時擔任瑞士、美國等多個國家高等建築院系的教授，還於 1996 年在他的家鄉創辦了建築學院。

波塔的設計在某種程度上說，受柯比意和路易斯・康的雙重影響，即他的建築外觀具有很強的紀念性，內部則表現出與外部封閉形象相反的豐富光影變化。波塔沿續了現代主義簡潔的幾何造型設計傳統，但他在設計中是傾向於將多個幾何圖形進行穿插，並形成了以清水混凝土或磚牆面為主，簡化而明確的體塊造型和裂縫式開窗的標誌性特色。波塔在建築設計中講究對稱，但這種對稱並非是遵循古典原則的絕對對稱，而是一種抽象和視覺上的對稱，這種對稱與質感明確的牆面配合，是營造穩重建築形象的主要手法。與此形成對比的是，波塔還經常通過一些大面積的開口，凹進和懸空的做法與實牆體形成對比，以打破其封閉和穩定的質感。與當代其他建築師以玻璃和鋼鐵框架、金屬覆面板為主的輕盈、通透建築形象相比，波塔設計的建築更具有體量感和堅實的質感，而且對於建築細部的精心處理，也是提升其建築設計品質的重要組成部分。

代表建築作品：聖維塔萊河住宅（1971年）、斯塔比奧圓房子（1980年）、羅桑那住宅（1989年）、諾瓦扎諾住宅區（1988年）、曼諾住宅（1990年）、艾弗利天主教堂（1992年）、舊金山現代藝術博物館（1992年）、讓景格雷博物館（1996年）等。

舊金山近代美術館（San Francisco Museum of Modern Art）

位於美國加利福尼亞州舊金山市區，由瑪利歐・波塔（Mario Botta）設計，1995 年建成。波塔在這座位於繁華都市的建築中使用了三段逐漸退縮的建築體塊組合形式，並通過中心裂縫和特別設置的斑馬紋狀採光筒突出了整個建築體塊的對稱性。建築外部採用紅磚飾面，除了磚體上細窄的橫向裂縫外沒有特別開設窗口。至此，波塔個人標識性的三大建築表現手法，對稱、窄縫和對線條性的強調全部表現了出來。

建築內部以圓筒形建築正對的中央大廳為中心，並利用黑色磨光石材裝飾的牆面與地面突出對線條的強調。各個展覽廳的入口都聚集在這個中心大廳中，形成主從明確的展覽空間。底層展覽廳通過細窄的裂縫透光，上層則在屋頂設置了自然取光口，這些自然光經特殊過濾後與人工照明相互配合，為內部展覽廳提供照明。

■ 斑馬紋採光筒

斑馬紋的採光筒採用深淺兩色大理石飾面，無論是在色彩還是材料質地上都與主體建築採用的紅磚飾面形成對比。

■ 屋頂平臺

主體的三部分建築體塊不僅隨著高度的增加而不斷減小，同時還依次向後退縮，在每層建築體上部都形成寬敞的平臺。這些平臺是底部展覽室的採光天窗，配合底部狹長的展覽室布局，平臺上也布滿了帶有濾光功能的玻璃窗，因此雖然美術館內部有六個樓層，但幾乎每層都能夠享受自然光的照射。

■ 立面

呈退縮階梯式設置的三部分建築立面，雖然都採用紅磚飾面，但每次層次建築立面的細部處理卻不盡相同，三個層次通過寬窄條紋的變化形成對比，豐富了立面的形象。

■ 主入口

美術館底部同樣採用突出橫向線條的細長入口形式，入口立面向後退縮，搭配前部的支撐柱，形成傳統的柱廊形式，在入口前形成較大面積的過渡區域。同時，黑白條紋相間的柱子形式也與頂部採光筒的斑馬紋相呼應。

■ 玻璃天窗

採光筒中心圓形斜截面的部分採用透明的玻璃覆蓋，內部帶有公共階梯的中庭就設置在玻璃天窗之下，可以最大限度地利用自然光照明。為了增加內部空間的氛圍，中庭靠近玻璃天窗的上部還設有一部空中連梯。

原廣司（Hiroshi Hara）

1936 年生於日本神奈川，1956 年完成在東京大學的建築專業教育後，又於 1964 年獲得博士學位。原廣司 1961 年開設建築事務所，在進行建築設計的同時，也在東京大學進行教學工作。

原廣司很早期即被認為是與磯崎新（Arata Isozaki）和黑川紀章（Kisho Kurokawa）同樣重要的建築大師，但當後兩者通過一系列大型建築設計在業界揚名時，原廣司卻一直致力於對各國傳統居住空間的研究。原廣司在廣泛深入地調查全球幾十個國家和地區的傳統居住建築之後，出版了關於住宅與傳統的專著，此後這種在實地調查中形成的理論也反映在他的設計作品中。原廣司在建築設計中強調對於現代主義均質空間的突破，往往借助於技術手段實現個性空間和空間流通性的營造。在這種新式空間的設計過程中，原廣司大量借鑒日本和其他地區的建築傳統，並通過其與現代建築結構和材料的組合，形成具有多種空間體驗感的建築形式。近些年來，原廣司的設計體現出越來越濃厚的科技感，無論是對鋁材、不鏽鋼等材料的使用，還是借助複雜構架和高科技設備的輔助而達到的最終建築形象，原廣司都體現出將生態建築形象與科學技術相結合的探索。

代表建築作品：大和公司辦公樓（1986年）、田崎美術館（1986 年）、札幌體育館（2001 年）等。

大和公司辦公樓（Yamato International Inc.）

位於日本東京，由原廣司（Hiroshi Hara）建築事務所設計，1986 年建成。這座建築是大和公司的辦公兼倉儲樓，由於建築北部是繁忙的交通要道，整個建築基址呈窄長的矩形，所以整個建築順著基址鋪開，有著長長的立面。

建築採用鋼筋混凝土結構建成，底部主要是架空的柱廊形式磁磚飾面，柱廊圍合出不同的院落，並設置水池和廣場相連接。

建築上部是主要的辦公與會議空間，建築外部採用玻璃幕牆與鋁板飾面，並通過層層退縮的方式在視覺上增加了建築的厚度。層層退縮的樓層上部設置有縱橫的室外通道和室外平臺，為內部辦公人員提供了短暫休息和放鬆的去處。

安藤忠雄（Tadao Ando）

　　日本建築師，1941 年出生於大阪，1995 年獲得普立茲獎。安藤忠雄是當代具有國際影響的建築大師中最為獨特的一位，他早年是一位對日本傳統建築文化富有興趣的職業拳擊手，後來通過接觸柯比意的作品集而對建築產生興趣，相對於經過函授獲得的建築知識外，他更多的建築教育來自於頻繁的世界建築考察旅行。在 20 世紀 60 年代兩次對歐洲的建築旅行結束後，安藤忠雄開始從日本和歐洲建築的角度思索日本現代建築的發展方向。在 1965 年他為大阪市立公園設計的方案獲得頭獎之後，安藤忠雄於 1969 年開設了個人建築事務所。

　　安藤忠雄受柯比意在馬賽公寓中對清水混凝土材料直接表現的啟發，在自己的建築作品中堅持使用清水混凝土，並不斷挖掘這種材料的新特性和新表現手法，使之成為安藤忠雄標誌性的建築手法。

　　安藤忠雄對於清水混凝土的表現著力突出其精緻與細膩性，這與柯比意賦予清水混凝土的粗獷特質完全不同，造成這種差異的原因一部分來自於材料的進步，但主要原因是表現手法和建築設計理念的不同。安藤忠雄將日本建築的傳統理念與現代化材料、結構相結合，追求建築實體與光線的配合過程中對於空間場所感的塑造，注重建築空間思想性和感情的表現。安藤忠雄在建築設計過程中經常將一些日本傳統表現手法與現代建築形式相結合，並因此獲得建築與自然環境和地區人文精神的契合。

　　代表建築作品：日本住吉的長屋（1976 年）、日本六甲山集合住宅（1978 年至 1999 年）、日本安藤忠雄自宅（1984 年）、日本光之教堂（1989 年）、日本本福寺蓮花廟（1991 年）、維特拉研究中心（1993 年）、義大利貝納通研究中心（1996 年）、美國芝加哥住宅（1997 年）、普立茲基金會美術館（2001 年）、美國福特沃斯現代美術博物館（2002 年）等。

芝加哥住宅

　　位於美國芝加哥地區，由日本建築師安藤忠雄（Tadao Ando）設計，1997 年建成。作為建築師在美國的第一件設計作品，這座住宅充分體現了安藤忠雄一貫的設計特色和富有東方情調的設計理念。

　　建築基址平面為矩形，由三座不同功能的主體建築與對面的一堵隔牆圍合而成。主體建築由三座長方體塊的建築連接而成，最小的長方體是接待空間與客房的所在，最大的長方體是家庭成員的居所，這兩個長方體放置在矩形基址的兩端，並通過中部一座三層高的扁長盒子式長方體相連接，那是寬大的公共活動空間。長方體的組合形式並不是並列的，而是在中部略內凹，形成面向水池的庭院，因此形成一個簡化的「三合院」形式，這種半開合庭院與自然植物、水體的組合，呈現出較強的日本建築傳統。

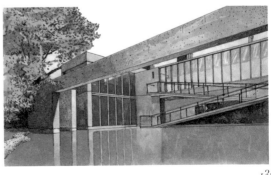

喬斯・洛菲爾・莫內歐（Jose Rafael Moneo）

西班牙建築，1937 年出生於西班牙圖德拉，1963 年獲得馬德里大學建築學院博士學位。莫內歐早年曾經在丹麥約恩・烏松的建築事務所工作，並參加了雪梨歌劇院的設計工作，1965 年開始正式從事建築設計工作，1996 年穫得普立茲獎。

莫內歐結束建築專業學習之後，在羅馬阿卡德米進行的建築研究與在丹麥進行的雪梨歌劇院設計，都是帶有探索性質的建築理論與實踐相結合的工作，他的建築職業生涯是由教學研究與建築設計實踐兩方面組成的。莫內歐先後在巴塞隆納、馬德里、瑞士洛桑和美國等多個國家的著名建築院校講學，並從 1985 年起連續 5 年擔任美國哈佛大學建築系研究生院主任，他對於現代建築的理論與認識受到世界性的認可。

與莫內歐獲得的世界性認可形成對比的是，他的建築設計帶有很強的西班牙地區特色。這一特點幾乎是所有身處歷史悠久國家和地區的建築師們所共通的特點。莫內歐主張嚴肅地對待古典主義風格與現代建築規則

的結合，對於古典建築元素的引用是使現代建築獲得莊重形象，以及與地區周邊環境與人文歷史傳統相呼應的橋梁。莫內歐也並不只通過建築外部形象與古典建築傳統獲得對應關係，而是深入到建築內部，通過對古典建築比例與組合規則的再利用，使富有現代感的建築能同時具有深刻的古典意蘊，而處於特定的建築環境下，莫內歐的這種暗示也能夠很容易被人們所感知和理解。

代表建築作品：羅古羅市政廳（1981年）、西班牙國立古羅馬博物館（1986年）、西班牙聖保羅機場（1991年）、西班牙阿特加火車站（1992年）、洛杉磯天使之后教堂（1997年）、莫夕亞市政廳（1998年）、瑞典斯德哥爾摩現代藝術和建築博物館（1998年）、庫扎爾大禮堂（1999年）、美國休士頓藝術博物館（2000年）等。

莫夕亞市政廳（Murcia Town Hall）

位於西班牙莫夕亞地區，由喬斯・洛菲爾・莫內歐（jose Rafael Moneo）設計，1998年建成。市政廳基址位於莫夕亞老城區的一座廣場附近，這個廣場由不同時期興建的古典建築圍合而成，市政廳的興建則正好將廣場一端的缺口補上。

市政廳順應街道而建，平面是中間略彎的窄長矩形形式，矩形的一條短邊面向廣場，兩條長邊上都設置了空間連橋與旁邊的建築相接。在建築現代框架結構的外部以淺黃色石材飾面，除面向廣場的立面之外，各個立面都設置規則的開窗形式。面向廣場的建築立面被不規則的開窗分割，除底部封閉的石

牆面之外，上部立面被橫向分為四層，統一寬度的窄條縱向設置，將四個鏤空的樓層切割，由此形成極不規則的立面形象。這個裝飾立面與後部真正的樓層之間形成露天陽臺，縱向的石材窄條為後部的玻璃窗提供遮陽。

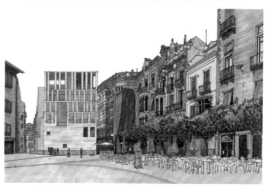

伯納德‧屈米（Bernard Tschumi）

1944 年生於瑞士，1969 年從蘇黎世聯邦理工大學畢業後，曾經在倫敦建築協會學院（AA School）、美國普林斯頓大學、哥倫比亞大學等歐美的多家高等院校的建築系進行教學和領導工作。長期的教學工作，使得屈米的建築設計也帶有很強的哲學意味，他是較早將現代哲學家德希達的解構主義思想引入發展的奠基人之一。屈米深厚的學術背景，

也使他的建築設計理論以複雜和深奧著稱，因此只為少數人所理解，這也很大程度上限制了屈米的設計方案變成現實建築的進程。

代表建築作品：拉維萊特公園規劃（1983年）、哥倫比亞大學阿什福德廳（1999年）等。

哥倫比亞大學阿什福德廳 （Alfred Lerner Hall At Columbia University）

位於美國紐約市，由伯納德‧屈米（Bernard Tschumi）設計，1999 年建成。接近 2 萬 m² 的擴建學生中心主要由鋼鐵構架與玻璃幕牆構成，它的創新還在於傾斜的坡道連接著兩座高度並不相同的建築，而且斜坡道並不只是交通通道，同時還具有與庭院類似的公共活動功能，格構間寬敞的連橋被闢開成單獨的休憩場所，寬大的坡道也同時設置有簡易桌椅可供使用。

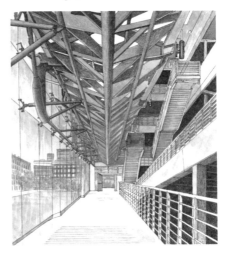

為了與老建築和沉穩的學院氣氛相協調，建築外部使用了花崗岩、磚、銅等古老的建築材料飾面。

未來設計組（Future Systems）

1979 年由簡‧卡普里茨基（Jan Kaplicky）與戴維‧尼克松（David Nixon）共同創立，現在設計組主要以卡普里茨基與後來加入的阿瑪達‧萊維特（Amanda Levete）為主。這個當代設計小組從創立之日起，就以對高科技結構、材料的積極探索與使用為主旨，他們追求對環保、生態和科技新奇性的表現，因此也導致其很多建築設計作品實造價偏高而受到非議。

未來設計組偏向於非常規化的建築形象設計，但與解構主義或其他流派不同的是，

未來設計組對於非常規化建築的設計，並未走向對結構的重組，而是探尋現代材料對生態建築形象的表述，同時也積極探索建築與更廣泛學科的結合，如為羅茲球場設計的媒體中心參考了空氣動力學的原理，因而未來設計組創造的極具生命體態的建築形象，被認為是反映太空式未來生活的預兆。

代表建築作品：倫敦國家電影院（1992年）、羅茲板球場媒體中心（1999年）、賽福瑞商場（2003年）等。

賽福瑞商場
（Selfridges Birmingham） >>

　　位於英國伯明翰地區，由未來設計小組
（Future Systems）設計，2003 建成。這座
建築所在基址並不規則，為了獲得最大化的
使用面積，整個建築順應建築基址形狀而
建。建築立面的頂部和底部略凸出，中部凹
進，用圓形鋁片覆蓋。整個建築總共同去約
15000 個同樣的圓鋁片，都採用 60cm 直徑的
統一尺度。

　　在密集的鋁片之後，牆面做了特殊的防
水處理，並開設有不規則的圓形窗口。此外，
為了與外部溝通更加便捷，還在建築體外部
開設了架空的人行通道。建築內部總建築面
積約 2.5 萬 m²，有兩組轉折的電梯系統，並
形成兩個中庭，各種陳列空間都環繞中庭設
置。其中一個中庭不僅包括主要的電梯部分，
還與可以開啟的頂部相通。屋頂設置了兩端
抹圓的矩形玻璃天棚，並且安裝了太陽能收
集器以節約能源，還有一個小型的屋頂花園。

■ 高架橋

採用透明玻璃與環形框架結構的高架橋，
在商場建築與對面街區建築之間起到有效
的溝通作用，同時這種充滿未來感的高架
橋與建築本身的形象相配合，營造出更加
怪異和充滿未來感的形象。

■ 入口和櫥窗

商場外部以封閉的牆面為主，只在底部
和街道轉角設置了不規則的開口，這些
開口多依附在建築底部設置，形成連續
的展覽櫥窗形式，這也是大型商業建築
的設計傳統之一。

■ 屋頂

賽福瑞商場的內部圍繞兩個電梯中庭設置內部空間，這兩個中庭空間在屋頂形式兩個巨大的玻璃天窗，而且天窗採用可活動結構，可以在天氣狀況適宜的時候打開，十分有利於建築內部的採光和通風。

■ 外立面

建築外立面統一採用流線形輪廓和鋁片裝飾，因此建築從底部到屋頂都是相同的形象，拋棄了傳統建築立面層次的分劃。

■ 側面入口

由於商場建築適應傾斜的坡面基址而建，所以側面入口的標高雖然高於臨街的主入口，但卻與另一條緊埃的街道高度相同，方便客人進入。在兩個入口之間，也特別設置了緩坡式的通道相連接。

大衛・齊普菲爾德（David Chipperfield）　　　>>

1953 年生於英國倫敦，1978 年從倫敦建築協會學院（AA School）畢業後，在包括羅杰斯（Richard Rogers）和福斯特（Norman Foster）的多家著名建築事務所工作後，於 1984 年成立個人建築事務所。齊普菲爾德在進行建築設計的同時，還兼任英、美、德等多個國家和地區建築學院的教學工作，同時是 9H Gallery 藝術團體的創始人之一。

齊普菲爾德雖然師承多位高技派建築師，但其設計中對於技術性的展現卻並不強烈，這也導致他在高技術風格流行的英國不受業界重視。齊普菲爾德早在 1987 年便在日本東京建立了事務所的分支機構。齊普菲爾德稟承了現代主義早期的簡化建築設計風格，其設計不完全拋棄混凝土結構、石材和

木材等傳統建築材料，主要針對建築的功能及與環境的協調組織空間，建築中雖然也大量出現對網格和建築形體的扭曲與疊加，但相對於解構主義激烈的表現方式要柔和得多，再加上諸如磚、石等材料的配合，讓齊普菲爾德的設計在擁有時尚流動空間的同時，還能擁有更利於親近的面貌。

代表建築作品：河流與賽艇博物館（1997年）、道斯和卡百那商店（1999年）、加利西亞住宅（2002年）、菲戈藝術博物館（2004年）等。

加利西亞住宅（Galician House）　　　>>

位於西班牙加利西亞地區，由大衛・齊普菲爾德（David Chipperfield）設計，2002年建成。這座建築師自己的小住宅位於一排面海而建的建築帶之中，採用當地石材與混凝土的基礎結構建成，作為對所處建築區域關係的呼應，小住宅在上層開設了規則的小方窗形式。

底層的外立面採用亂石砌的封閉牆面形式，並設置斜坡道直接與二層入口相連接，構成堅實的基座形象。二層成為視覺上的第一層，規則的落地窗與窗間牆壁相間而設，其坡道盡端的落地窗成為可開合的出入口。第三層立面被分割為四塊巨大的玻璃幕牆，家庭廚房和起居室被設置在這一層，以保證獲得良好的觀景平臺。

四層和五層以白色牆面為主，並且呈現出一些拐角的立面形式。四層外部開設有一個大尺度的方形敞窗，為這層的臥室和生活

空間提供了一個小型露臺。五層由一座小閣樓和帶有彎曲輪廓攔牆的露臺構成，和緩的曲線攔牆起到美化和保護作用。

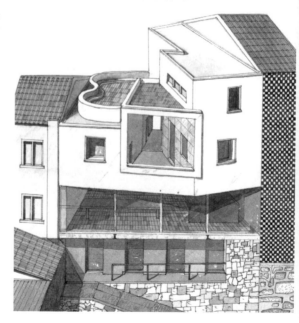

彼得・卒姆托（Peter Zumthor）

1943 年生於瑞士巴塞爾，先後在巴塞爾造型學院和紐約普拉特學院進行建築與室內設計的專業教育，還曾經有過為文物保護單位做建築顧問的經歷，1979 年建立個人建築事務所。卒姆托職業生涯的很長一段時間，他的建築與室內設計業務都只在一定的地理範圍內展開，同國際流行的彰顯技術和輕、薄、透的現代建築形象不同的是，卒姆托最大限度地從建築傳統和自然材料中獲得設計靈感，並最大限度地表現自然材料樸素、真實的形象。他設計的建築通常會通過光線和對自然材料真實質感的強調，營造出感性十足的空間氛圍，其設計顯示出對於自然、環境和使用者心理的高度重視。

代表建築作品：庫爾瓦登學校（1983年）、瓦爾斯溫泉浴場（1996 年）、布雷根茨藝術樓（1997 年）、2000 瑞士展覽館等。

2000 瑞士展覽館（Pavilion of Switzerland）

位於德國漢諾威 2000 年世界博覽會上的瑞士展覽館，由彼得・卒姆托（Peter Zumthor）設計。瑞士展覽館是這座博覽會上少數幾座不炫耀高科技材料與技術的展覽館之一，整個展覽館平面為正方形，總共 37000 塊統一規格的松木條組成 98 堵松木牆，木條之間僅依靠鋼片彈簧與少量鋼索相連接。這些松木牆在方形基址上錯落穿插排列，形成巨大的迷宮。

展覽館內部充滿了木牆形成的走廊，只在內部有兩個木牆圍合面的較為開敞的空間，在這兩個空間中設置了螺旋形梯。建築的屋頂也採用木條釘成，屋頂上除設置兼具指引入口功能的金屬導流槽之外沒有任何材料覆蓋。整個瑞士展覽館營造了一種封閉又開放的環境，建築師的設計意圖是想通過一種類似於森林般的氛圍使參觀者產生一種自然建築感受。

哥特佛伊德·波姆 >>
（Gottfried Bohm）

1920 年生於德國的一個建築世家，1946 年畢業於德國慕尼黑理工大學，後又進入造型藝術學院學習雕塑。1947 年起進入父親的建築事務所工作，1951 年起輾轉在美國的多家建築事務所工作，1955 年回國繼承父親的事務所，並於 20 世紀 60 年代起，在德國國內的一些大學進行教學。

波姆早期主要以其對混凝土優質可塑特性的發掘和表現，為其最主要的建築設計特點，這可能與他早年接受的雕塑藝術教育和德國流行的表現主義建築風格有關。這種充分發揮現代材料特點，使建築表現出強烈精神感染力的設計手法，也使波姆成為極具代表性的、不同於國際主義極簡風格的現代主義建築大師。在其建築生涯的後期，波姆開始逐漸向金屬框架與玻璃幕牆的流行建築形式靠攏，但也加入諸如浮雕和彩繪等傳統的裝飾手法，但設計仍是以強烈的隱喻意義和象徵意味的建築形象及空間氛圍的營造為主，因此他設計的建築往往有著獨特的有機風格造型，並以此取得與周邊環境和所在地建築傳統的呼應。波姆 1986 年獲得普立茲獎。

代表建築作品：格拉茲老人公寓（1967 年）、聖地教堂（1972 年）、曼海姆大學圖書館（1987 年）、盧森堡德國銀行（1992 年）等。

瑞卡多·雷可瑞塔 >>
（Ricardo Legorreta）

1931 年生於墨西哥，1952 年畢業於墨西哥城大學建築系，在學校期間他就開始在維拉格蘭（Jose Villagran Garcia）的建築事務所工作，畢業後進入事務所，並於 1955 年起成為事務所的合夥人之一，20 世紀 60 年代初開始獨立工作，並於 1985 年在美國洛杉磯又開設了一家事務所。雷可瑞塔深受墨西哥建築師巴拉岡（Luis Barragan）的影響，以對鮮豔色彩的大膽運用為主要設計特色，而這種基於墨西哥土著建築形式和對色彩的大膽運用，也使雷可瑞塔設計的建築一直與傳統緊密結合。同時，雷可瑞塔將這種民族建築傳統與現代主義建築規則相結合，利用大膽的色彩豐富了現代建築統一的形象，同時也借助現代建築的實用性和可塑性強的體量形象，創造出具有濃郁墨西哥風情的現代建築風格。雷可瑞塔帶有強烈地區風格的現代主義建築設計，在當代正逐漸變得抽象和概念化，因而其適用性更強，雷可瑞塔也正將他的建築設計工作拓展到墨西哥以外的地區。

代表建築作品：雷可瑞塔辦公樓（1966 年）、雷諾工廠（1984 年）、蘭查之家（1987 年）、蒙特雷現代美術館（1991 年）、馬那瓜大教堂（1993 年）等。

城市藝術中心（The City Of The Arts）

位於墨西哥城，由墨西哥現代建築師瑞卡多·雷可瑞塔（Ricardo Legorreta）設計，1994 年建成。這座學院是一所集中了不同藝術教育的綜合性藝術學院，其修建的目的是讓這些藝術院校可以通過共享圖書館、研究中心等空間而減少重複性投入。

整個藝術中心建築稟承墨西哥城 16 世紀的建築傳統，以大面積的實牆和鮮豔的色彩為其主要特點。院校內有許多柱廊將各個學院相互連接，大面積的實牆有效阻擋了陽光的照射，是適宜墨西哥本土氣候特點的設置，而縱橫的柱廊則提供了大量陰涼的公共性空間，也是充分考慮到教育型建築特點的設計。在建築群的局部，還直接使用了火山灰色調的建築形象。

MVRDV

1991 年由威尼·馬斯（Winy Maas）、雅各布·凡·瑞金斯（Jacob van Rijs）和納瑟理·德·福瑞斯（Nathalie de Vries），三位荷蘭建築師共同創立於荷蘭鹿特丹。威尼1959 年出生，早年學習景觀建築專業，後轉入臺夫特科技大學的建築與城市規劃系，有在鹿特丹的城市建築部門工作的經歷。雅各布 1964 年出生，早年在阿姆斯特丹大學學習化學專業，後轉入臺夫特科技大學建築系，也曾經在鹿特丹城市建築部門工作過。納瑟理 1965 年出生，就讀於臺夫特科技大學建築系。三位建築師同為臺夫特科技大學 90 屆的畢業生，威尼和雅各布都曾在庫哈斯事務所工作過，而且即使在組建設計事務所之後，三位建築師也都先後任教於母校，並同時在歐美的多家高等院校進行教學工作。

MVRDV 是當代建築界正在迅速崛起的先鋒設計團隊之一，這個設計小組不僅進行建築設計，還同時把建築與城市規劃和景觀設計綜合了起來。同其他建築事務所不同的是，MVRDV 在進行建築設計的同時，也進行針對城市和建築的相關研究，其設計和研究工作同時與計算機輔助系統緊密結合，因此進行了極為深入和前沿性的建築研究。

近幾年來，MVRDV 的建築設計顯示出對於環保和生態的關注，其借助計算機進行的關於建築耗能方面的研究，以及相關環保建築理念的提出，都在建築界產生了重要的影響，是荷蘭先鋒派建築師的突出代表。

代表建築作品：KBWW 別墅（1997 年）、2000 漢諾威世界博覽會荷蘭展覽館（2000年）、NET3 園區 VPRO 辦公樓（1997 年）、Hageneiland 住宅區（2002 年）等。

2000 漢諾威世界博覽會荷蘭展覽館（The etherlands）

在 2000 年 6 月 1 日至 10 月 31 日，德國漢諾威舉行的世界博覽會上展出，由荷蘭建築設計小組 MVRDV 設計。建築以混凝土與鋼結構為主體，由底部五層不同高度不同功能的室內展覽廳與頂層的露天展覽廳共同構成，其中一層為混凝土柱支撐的接待與商業空間，二層為人工植物種植層，層高最小的三層為影院和展覽層，層高最大的四層為展覽、辦公建築空間，五層內則設有影院和會議廳，六層為露天區域，五層實體建築總高 40m。

荷蘭展覽館模擬了一種微縮的自然生態循環系統，從頂層起設置風車發電機組，並由熱力儲藏水池收藏五層傳導的熱量。底部各層分別可以提供蓄水、淨化空氣、加溫、冷卻等作用，最大限度地利用自然循環和自然能源產生供建築運轉的動力及維護宜人生活環境。

MVRDV

艾瑞克・歐文・莫斯（Eric Owen Moss）

1943 年出生於美國洛杉磯，分別於 1965 年和 1972 年在加利福尼亞大學和哈佛大學獲得藝術和建築學學位，此後於 1973 年創立建築事務所。莫斯的建築活動與蓋瑞有很大聯繫，因為他不僅曾經擔任蓋瑞等建築師創辦的建築學校的教學工作，其設計在很大程度上也受蓋瑞的影響。但當蓋瑞從早期使用廉價和舊有材料的拼貼設計風格轉向高科技的變形建築風格之後，莫斯卻仍在這條設計之路上前行。

莫斯因為對洛杉磯卡爾福城的系列設計而在業界聞名，他喜好將混凝土、金屬和木材等建築材料混合使用，並通過對規則結構框架的破壞和各種插入體的設置，使建築擁有破碎和非完整的形象。同時，莫斯積極利用舊有城市的建築和建築材料，使它們與新建築形象相配合，創造出一種在不完整的工業美學建築思想指導下的新建築形象。

代表建築作品：盒子房（1994 年）、勞森・威斯頓宅（1993 年）、撒米圖辦公大樓（1996 年）、史蒂爾斯辦公大樓（2000 年）等。

史蒂爾斯辦公大樓（Stealth, Building One And Two Umbrella）

位於美國加利福尼亞州卡爾福城，美國建築師艾瑞克・歐文・莫斯（Eric Owen Moss）設計，2000 年建成。史蒂爾斯辦公大樓是卡爾福城一系列工廠與貨倉改建項目之一。

新建成的大樓由黑色石質貼面的主體建築部分，與後部鋼鐵、木材和玻璃圍合的低矮建築群構成。對建築體塊的大膽運用是建築師的設計特色之一，在主體辦公大樓建築中，建築側面呈三角形並用石材飾面，而在材質對比之下，另一側起支撐作用的鋼柱變成虛空的因素，讓建築呈現出一種不穩定感。在這部分建築的地下，還有一個大型的劇場，而在地面上則只表現為大片帶有坡道的草坪。

底矮建築部分，建築師使用了原來工廠中的木材和部分鋼構架，並將這些木材與鋼構架相組合，通過大面積的玻璃幕牆呈現出來，展示了此地原本的工廠建築背景。

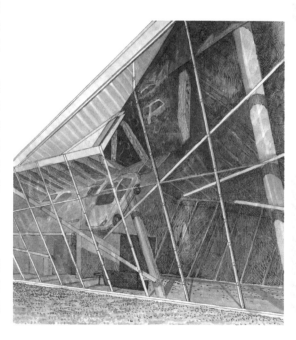

法蘭克・蓋瑞（Frank O. Gehry）

美國當代建築大師，1929 年生於加拿大，1947 年移居美國，1954 年畢業於南加利福尼亞州建築學院，1962 年成立個人建築事務所，1989 年獲得普立茲建築獎。

蓋瑞早年因其獨特的建築設計理念而不為主流建築界所重視，他的創作思想傾向於晚期的柯比意，致力於探索繪畫、雕塑與建築之間的關係。這種探索在他後來的建築作品中明確表現出來，也形成了他自由、浪漫的建築設計風格。蓋瑞通過 1979 年對美國聖塔莫尼卡地區的自宅改建而揚名。在那座私人住宅中，蓋瑞大膽使用鐵絲網、波紋鋁板和木材等廉價材料的做法，也成為之後許多建築師熱衷的表現手法之一。在建築設計中，

蓋瑞借助於來自航空和造船行業的計算機軟件系統輔助設計建築，並喜歡採用全金屬板作為建築外飾面，是當代建築界最為獨特的一位建築師。

代表建築作品：聖塔莫尼卡自宅（1978 年）、維特拉國際家具博物館（1989 年）、廣告公司總部（1991 年）、荷蘭國際辦公大樓（1996 年）、畢爾包古根漢博物館（1997 年）、迪士尼音樂廳（2002 年）。

瑪吉癌症中心

位於蘇格蘭愛丁堡地區，由法蘭克・蓋瑞（Frank O. Gehry）設計，2003 年建成。這是一座私人捐款建造的小型癌症療養院，建立在一塊小山丘頂部，四周被草地和森林包圍。療養院由主體建築和一座筒形的燈塔小樓組成，建築面積約 200m²。

瑪吉癌症中心外部由傳統的白牆面與金屬屋頂構成，折線波浪形式的屋頂採用木結構形式，外覆不鏽鋼板覆面。建築內部裝修也是木質材料為主，並通過與純淨牆面的配合營造出放鬆又溫馨的氛圍。

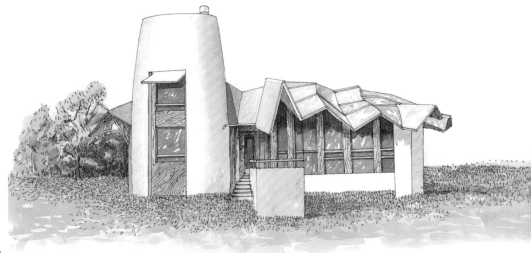

札哈‧哈蒂（Zaha Hadid）

1950 年生於伊拉克巴格達，1971 年起在黎巴嫩貝魯特的美國大學數學系學習，1977 年獲得倫敦建築協會學院（AA School）建築學士學位，1978 年從其導師庫哈斯（Rem Koolhaas）領導的大都會建築事務所（OMA）完成初步設計實踐後，於 1979 年在倫敦建立設計事務所。

哈蒂的建築設計充滿流線的動感，無規則的建築形式是對傳統現代主義建築規則的顛覆。雖然哈蒂早在 1983 年便憑藉其在香港之峰建築項目中的設計而在業界揚名，但她前衛的建築思想並不被人們所接受，因此其職業生涯的早期，只以一系列抽象前衛的建築設計圖而在業界享有一定的影響，而並沒

有實質性的建築項目建成。直到 20 世紀 90 年代之後，隨著其建築理念的逐漸深入和現代建築材料技術的進步，哈蒂的設計開始陸續變為現實，這位建築界堅強的女設計師正在贏得越來越多的認可。

代表建築作品：維特拉公司消防站（1993 年）、停車場和有軌電車終點站（2001 年 ）、羅森塔爾當代藝術中心（2003 年 ）、 沃爾夫斯堡科學中心（2005 年）等。

停車場和有軌電車終點站
（Car Park And Terminus Hoenheim-Nord）

位於法國斯特拉斯堡，由女建築師札哈‧哈蒂（Zaha Hadid）設計，2001 年建成。作為一個城市邊緣的交通結點，這座車站包括有建築部分的火車站和露天的汽車停車場兩大部分。

火車站以建築形態明示了等候區、辦公室和鐵軌的位置。建築部分採用混凝土薄殼體與鋼柱的

形式構成，除主要支點上的承重柱以外，更大部分的柱體呈傾斜狀，這與頂部富於動感的屋頂相契合。除了屋頂之外，可停泊 700 輛車的停車場也有著流暢的基址形狀。為了加強整個車站的動感，停車場上還順著流暢的線條設置了密集的柱狀照明燈。尤其是在夜晚，固定的燈光與流動的車燈一起構成另一種動態的畫面。

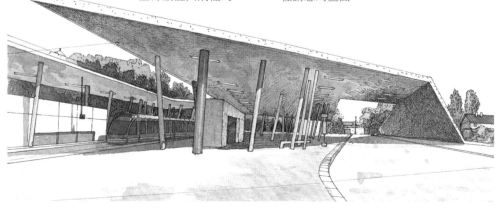

麥可・葛瑞夫（Michael Graves）

1934 年生於美國印第安納州，在辛辛那提大學接受建築專業教育，並於 1959 年在哈佛大學獲得碩士學位。1962 年從義大利羅馬的美國學院畢業後，於 1964 年開設建築事務所，同時在普林斯頓大學任教。葛瑞夫早期的設計受現代主義風格影響，崇尚簡約建築結構以及明晰建築空間的營造，但這種簡約風格持續時間不長，葛瑞夫就轉向了將古典建築規則、建築形象與現代主義建築相結合探索中，並以其對古典建築元素和豐富色彩的運用，成為後現代主義風格中富於代表性的建築師。

葛瑞夫在建築設計中，善於將標誌性的古典建築形象抽象化或進行戲謔化的表現，同時通過建築材料和色彩的襯托，表現出具有隱喻和象徵意味的建築形象。除了建築之外，葛瑞夫還進行日用品和各種工業產品，甚至是舞臺服裝的設計。

代表建築作品：波特蘭大廈（1982 年）、人文大廈（1982 年）、迪士尼世界天鵝飯店（1987 年）、辛辛那提大學工程中心（1995年）、丹佛中心圖書館（1996 年）等。

迪士尼世界天鵝飯店（Walt Disney World Swan Hotel）

位於美國佛羅里達州，由麥可・葛瑞夫（Michael Graves）設計，1987 年建成。天鵝飯店與對面的海豚飯店隔一座半圓形平面的人工湖相望，並一同構成了綜合性的大型休閒建築群。

天鵝飯店由拱形頂的主體和兩座矩形體塊的附屬建築共同構成，主樓和附屬建築上都設有大型的雕塑裝飾物，其中主樓屋頂兩端的天鵝雕塑高約 4.3m。主樓高 12 層，約 5.7 萬 m²。飯店內除提供 758 套客房之外，還包含有一個超過 2000m² 的歌舞廳、會議室、餐館、商店和其他娛樂空間。天鵝飯店內部以一座帶有天鵝噴水池的中廳為代表，設置了充滿童話色彩的各種裝飾品，不同的服務空間和客房也都進行了各具特色風格的裝飾。

諾曼・福斯特（Norman Foster）

英國建築師，1935 年出生於英國曼徹斯特，1961 年在曼徹斯特大學的建築與城市規劃系畢業後，他獲得美國耶魯大學的獎學金並在那裡完成了研究生的學業，在美國從事了一段時間的城市規劃工作之後，1963 年福斯特夫婦與羅杰斯（Richard Rogers）夫婦共同成立合夥建築事務所，並因 1965 年對於一家工廠建築的設計而在業界聞名。1967 年福斯特與妻子單獨成立建築事務所，1968 年至 1983 年與巴克明斯特富勒共同合作，探討高科技材料與結構的發展。1999 年獲得普立茲獎。

福斯特除擁有在倫敦泰晤士河畔的一座獨立建築事務所建築之外，在各地還擁有分支設計室。福斯特被認為是新時期高技術派建築師的領頭人之一，是英國當代最為活躍的高技派建築師。他注重對於前沿科技成果的利用，並通過將建築架構真實而張揚表現的手法，推動了新機器美學審美觀的發展。福斯特設計的建築大多使用各種金屬和玻璃材料，並強化表現新技術所帶來的建築形象上的變化。同時，福斯特也是大力推行技術簡化建築形式的建築師，他在一些大型建築中大力推行模數化和預製裝配的建築方式，以此來降低建築的建造、改造和維護成本。除建築設計之外，福斯特還進行橋梁以及高技風格的家具的設計。

在新時期，福斯特積極致力於利用高科技材料和技術手段，實現將自然植物引入建築中，並以此美化和改善建築內部環境，以及輔助自然採光、通風和換氣的綠色現代建築的研究。在這項研究中，高科技輔助手段除了在結構、材料等建造領域方面的輔助之外，還引入了更全方位和多學科的最新科研成果，並通過巧妙的設置，通過在建築中預留天井、天窗和可控開窗的方法，以此利用自然的力量，如吹撥作用等，完成調節室內小氣候的目的。這種對於技術性和宜居建築環境的雙重重視，是福斯特的一大建築設計特色，也是他的設計和作品受到全世界關注的主要原因之一。

代表建築作品：法國加里現代美術中心（1984 年）、中國香港匯豐銀行（1986 年）、德國法蘭克福商業銀行總部（1997 年）、英國倫敦斯坦迪德機場（1991 年）、倫敦瑞士再保險公司辦公大廈（2003 年）、中國香港機場（2000 年）、英國麥卡倫技術中心（2004 年）等。

瑞士再保險公司辦公大廈
（30st Mary Aye）

位於英國倫敦市中心的再保險大廈由英國建築師諾曼・福斯特（Norman Foster）設計，2003 年建成。建築總高 180m，共 40 層，採用特殊的航空設計軟件形成了子彈頭形的建築形象。

再保險大廈是一座新型的生態辦公大樓，採用 7m 邊長的統一菱形網狀的鋼架構與玻璃幕牆相配合的立面清晰呈現出辦公區與綠化帶的相互轉換。這種流線型的建築形態節約了照明、換氣、取暖等方面的能源消耗，同時也有效避免了高層建築底部的「裙角風」現象。

貝耶勒基金會博物館（Beyeler Foundation Museum）

位於瑞士巴塞爾里恩，由義大利建築師倫佐・皮亞諾（Renzo Piano）設計，1997 年建成。貝耶勒基金會博物館是為了展出巴塞爾一位藝術品經銷商的現代藝術收藏品而建，由這位商人所組成的基金會與建築所在地政府贊助興建，並以其名字命名。

建築採用四道平行的牆壁形成三個主體的使用空間，每道牆長約 70m，高約 5m，牆面所間隔空間寬度約為 7.5m，但在面向庭院的內部，實牆面被連續的玻璃幕牆替代。博物館內部分為地面層與地下層兩部分，其中第一層包括了主體展廳、書店、冬季花園以及相關的售票、電梯等附屬服務性空間，地下層則為臨時展覽廳、花房和對外交通空間。

建築外部採用一種阿根廷石材貼面，以便與周圍的老建築形象協調。建築頂部採用可調節的百葉式遮陽板搭配內部打孔金屬和特質玻璃採光。

倫佐・皮亞諾（Renzo Piano）

義大利建築師，1937 年出生於義大利熱那亞一個建築商世家，1964 年在米蘭工業大學建築學院完成專業教育後，先後進入美國路易斯・康和英國馬科維斯基建築事務所工作，之後分別與理查德・羅杰斯（1971 年～1978 年）和萊斯（1978 年～1981 年）開辦合作事務所，並在此期間因對法國巴黎龐畢度藝術中心的設計而在業界揚名，1980 年獨立創辦建築事務所，並逐漸在法國巴黎、德國柏林等地開辦分支機構，同時在美國多家重點大學的建築系任外聘講師。1998 年獲得普立茲獎。

皮亞諾從小即受到很強的建築薰陶，他對於現代建築規則、高科技建築輔助技術以及建築空間、建築周邊環境關係以及對人文歷史傳統的有機結合，在不同時期和不同建築項目中表現出的差異性很大。但在不同的建築時期，皮亞諾都表現出對於先進技術和地區傳統的尊重，往往可以利用高水平的科學技術輔助手段、材料與石材、木材等傳統建築材料及表現形式相結合，達到自然、質樸的建築效果。他尤其注重對於建築細節的處理，從這一特點可以看出義大利悠久古典建築傳統對建築師的影響。

皮亞諾的建築設計範圍相當廣泛，包括各種住宅、商業建築、各種大型公共建築、辦公建築、體育與宗教建築等。近年來他開始進行城市區域規劃，並在德國波茨坦廣場城市中心區的大型規劃項目中進行總體建築策劃，並領導一支由多個著名建築師組成的建築設計小組進行協同工作。

代表建築作品：法國巴黎龐畢度藝術中心（1979 年）、都靈菲亞特汽車工廠改建（1995 年）、奇芭歐文化中心（1998 年）、日本關西機場（1994 年）、聯合國教科文組織實驗室工作間（1991 年）、波茨坦廣場（1999 年）、貝耶勒基金會博物館（1997 年）、奔馳設計中心（1998 年）、皮奧神父巡禮教堂（2004 年）、匹克商場（2005 年）等。

雷姆·庫哈斯（Rem Koolhaas）

荷蘭建築師，1944 年出生於荷蘭，童年有一段短暫的時光（1952 年到 1956 年）在印尼度過，庫哈斯從 19 歲起在一家報紙擔任編輯同時也兼職影視編劇工作，1972 年結束在英國倫敦建築協會（AIA）學院的學習後，前往美國康乃爾大學繼續深造。1975 年，庫哈斯與另外四名合作者一起在倫敦創立了大都會建築事務所（OMA），並於 1978 年在荷蘭鹿特丹開設分支工作室，同時在荷蘭、英國和美國等多個國家的重點大學建築學院擔任外聘講師，除建築設計外，庫哈斯還專注於對現代文化的研究，並成立了格羅茲塔特基金會以專門管理和組織相關的文化交流活動，如舉辦博覽會和出版刊物等。2000 年獲得普立茲獎。

庫哈斯是一位專注於對現代社會、城市和文化發展對建築設計的影響進行研究的建築師，他在職業生涯的不同階段都有論述自己建築觀點的書籍出版，在倫敦 AIA 學習期間著有《作為建築的柏林牆》、《放逐或建築的自囚》，在美國學習期間著有《幻夢般的紐約：曼哈頓的回溯宣言》，創辦 OMA 事務所後著有《狂亂的紐約》、《哈佛設計學院購物指南》，收錄自己建築事務所建築作品的《S、M、L、XL》，以及論述中國珠江三角洲地區建築發展的《大躍進》。

由於庫哈斯在包括美國哈佛大學等多家大學擔任教學工作，這也成為他重要的新建築思想來源，庫哈斯的建築設計團隊除了有建築師及景觀設計師之外，還廣泛吸納哲學家和藝術家的加盟，使得許多建築的設計方案是在建築師的設計與各學科學者和藝術家的指導，以及同學生的討論之後產生的。庫哈斯作為當代迅速崛起的建築師，顯示出理論與實踐並行且高度統一的設計特色，對於他在建築中的一些做法，雖然在當代學術界仍存在較大爭議，但無可非議的是庫哈斯全新的設計理念與建築表現手法正在得到越來越多人的關注和認可，是當代積極探索未來建築發展方向的主力軍之一。

庫哈斯領導的大都會建築事務所，也是培養當代先鋒建築師的所在，許多當代著名的建築師都曾是事務所中的成員，如 NOX、MVRDV、札哈·哈蒂等，都曾經有過在 OMA 學習和工作的經歷。在當代，庫哈斯及 OMA 不僅成為各種先鋒建築項目的出處，也正在成為培養新一代建築師的搖籃。

庫哈斯及 OMA 代表建築作品：荷蘭鹿特丹內庭別墅（1988 年）、荷蘭鹿特丹康索現代藝術中心（1992 年）、日本福岡那克瑟斯住宅（1991 年）、法國里爾會展中心（1994 年）、烏特勒克教育館（1997 年）、美國伊利諾州麥考密克·特利比恩中心（2003 年）、西雅圖中央圖書館（2004 年）、中國中央電視臺辦公樓（正在籌建）等。

那克瑟斯住宅（Nexus World Housing）

位於日本福岡，由荷蘭建築師雷姆·庫哈斯（Rem Koolhaas）設計，1991 年建成。這是一個包括 24 棟獨立住宅的小型集合住宅區，這些住宅被分在兩個相鄰的街區裡。兩個住宅集合體採用相同的結構與形式建成，即每 12 戶住宅被分設在三排建築之中，前後排列的三排住宅形成平面近似於方形的聯合住宅體。

聯合體中每一戶都擁有獨立的 3 個樓層，一層為帶有花園的入口，二層為臥室，三層為客廳和客房等公共空間。建築最特別的是二層和三層，其中二層由仿石質感的黑色圍牆封閉，只留有一些小窗口，很好地滿足了臥室空間的私密性。三層採用波浪起伏的屋頂形式，起伏的屋頂與玻璃幕牆相配合，有效擴大了室內的視覺面積。在三層外部通過綠色花壇界隔各個住戶的陽臺，每個綠色花壇的底部也是帶有高側的空間之所在。

赫爾佐格與德梅隆（Herzog & de Meuron） >>

瑞士建築師，赫爾佐格與德梅隆是當代最為特殊的一對設計搭配，二人有著相同的履歷表，只是名字不同而已。兩位建築師1950年出生於瑞士，上同一所小學、中學和大學，1975年從瑞士蘇黎世聯邦高等工業大學畢業後，在同一位教授門下學習，1978年合作開辦建築事務所，同時在美國、瑞士等多個國家的重點大學任外聘講師，從1997年二人將事務所名稱正式以各自的名字命名之後，事務所的規模和影響也日益擴大，現在已經在英國、西班牙、美國等多個國家和地區設立分支機構或擁有合作夥伴的世界性建築事務所。2001年獲得普立茲獎。

赫爾佐格與德梅隆的建築設計既有積極利用高新技術、結構和材料的一面，也有創新和發掘石材、木材等自然材料以及混凝土、各種金屬等傳統現代主義建築材料新屬性和新形象的一面。受建築導師之一阿爾多·羅西的影響，兩位建築師對於表現建築與周邊環境的傳承關係，以及建築本身的質感十分熱衷。他們善於將傳統的建築材料與特殊的加工工藝或表現方式相結合，因此其設計既保持了現代建築的簡潔造型，又使之具有獨特的形象和較強的表現力。在長期的設計過程中，赫爾佐格表現出多變的設計和表現手法，這種多變不僅體現在對不同建築材料和不同建築形象的設計上，還體現在建築類型的多變上。今天，赫爾佐格與德梅隆設計和建成作品除瑞士以外，還涉及到英國、法國、德國、義大利、日本和中國。

代表建築作品：瑞士Schwitter公寓（1988年）、法國Blois文化中心（1991年）、德國戈茲美術館（1992年）、法國尼克拉工廠和倉庫（1993年）、瑞士奧夫丹姆沃夫信號塔（1995年）、德國埃伯斯沃斯技術學院圖書館（1996年）、美國納帕山谷多明萊斯葡萄酒廠（1997年）、東京PRADA商店（2003年）、舊金山新笛洋博物館（2005年）、泰特現代美術館改造（2000年）、德國安聯體育館（2005年）、中國北京奧林匹克體育場（2008年）等。

東京 PRADA 商店（PRADA Aoyama Epicenter）

位於日本東京，由瑞士建築師赫爾佐格與德梅隆（Herzog & de Meuron）設計，2003 年建成。商店平面為不規則的五邊形，6 層高的建築被規則的菱形鋼網格罩住，奇特的尖屋頂是建築師對日本傳統建築形象的致敬。

以現代攝像術為靈感，建築外部菱形框架採用了凹面、凸面和平板三種形式的玻璃填充，以造成一種視覺上的奇妙體驗。

除了外牆的菱形鋼網之外，建築內部仍舊採用傳統的承重柱結構形式，只是每隔一定的距離，規則的樓層都會被斜向結構打破，以形成更衣室。建築內部儘量不設隔牆，包括牆面、地面、展覽框和家具在內都以白色調為主，也搭配銀色打孔金屬板的天花和原色木地板，以營造出高貴統一的購物氛圍。

PRADA 店鋪中設置有許多高科技的輔助設備，如更衣間玻璃的透明度可以人工調節，展示屏採用花朵般的有機形式等。這些高科技的輔助設施和店內統一的裝飾格調與奇特的玻璃表皮相搭配，營造出獨特購物空間。

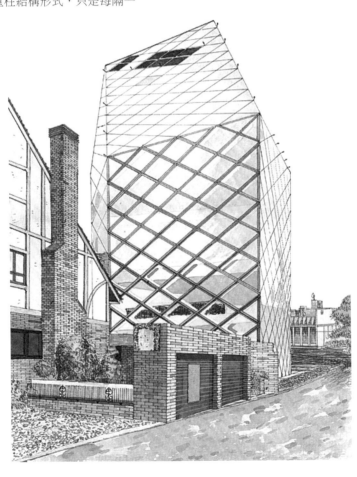

聖地牙哥‧卡拉特拉瓦 >>
（Santiago Calatrava）

　　1951 年生於西班牙瓦倫西亞，先後就讀於瓦倫西亞工藝美術學校和建築學校，後於 1969 年進入蘇黎世聯邦理工大學，獲得機械技術的博士學位。卡拉特拉瓦除了精於機械技術之外，還深入研習了建築、土木、美術等多個藝術領域。1981 年，卡拉特拉瓦在蘇黎世開設建築與工程事務所，開始獨特的設計實踐工作。卡拉特拉瓦傾向於從自然形象和動態物體中尋找設計靈感，然後通過對高端結構的精確處理，來表現對結構力學的獨特認識，這在他設計的一系列橋梁建築中表現尤為突出。同一般的建築師相比，卡拉特拉瓦的結構和機械工程師身分在建築中表現得更加明確，因此他設計的作品總能表現出獨特的動態和精確的工程結構，因此不僅塑造出了動人的建築形象，也讓鋼鐵、混凝土等傳統建築材料顯現出全新的形象。基於對生物細胞結構與形象的研究，卡拉特拉瓦最近的幾座建築，都顯示出對真正可運動建築形象的探索，是當代建築界影響日漸擴展的機械式生態建築的大力推動者。

　　代表建築作品：瓦倫西亞科技中心天文館（1991 年）、薩拉戈斯車站（1995 年）、東方火車站（1998 年）、密爾沃基藝術博物館（2000 年）、加那利音樂廳（2003 年）等。

密爾沃基藝術博物館 >>
（Milwaukee Art Museum）

　　位於美國威斯康辛州密爾沃基市，由西班牙建築師聖地牙哥‧卡拉特拉瓦（Santiago Calatrava）設計，2000 年建成。在這座面積達 7500m² 的博物館中包括了寬大的中庭、各種展覽空間、可容納 300 人的演講大廳，以及附屬的商業與餐飲區，為了讓參觀者擁有良好的心情，餐廳面向密歇根湖，擁有絕佳的視野。

　　從原有建築區經由一條空間天橋進入博物館內，這座拉索橋的盡頭是一根巨大的斜拉杆直刺向空中，斜拉杆形成的反作用力正好與拉索橋面的力量平衡，這是卡拉特拉瓦擅長使用的動態平衡力造型。面向密歇根湖的展覽廳採用三角錐體的形式，但當兩邊的屋頂打開時，展覽廳就變成了展翅欲飛的鵬鳥狀。

　　這對可活動的翅膀部分實際上是展覽室的百葉窗，它使這部分展覽廳的高度達到了 60m，其自身重達 110 多 t。這對百葉裝置由一對平行的斜拉杆支撐，其中一根就是外部同時支撐人行天橋的斜杆，另一根則隱藏在建築體中，成為支撐兩片屋面的中軸線。同時，為了保證這對翅膀的安全，當風速超過一定標準時，監測設備會與機械設備連通，將巨大的百葉閉合。

■ 可動百葉窗

可動百葉窗由相對斜拉杆對稱的 36 對鋼管構成，鋼管的長度從前端最長的 32m 向後逐漸縮短，到末端最短的鋼管長度只剩 8m。由於採用懸臂結構，且有精密的計算機系統控制，這些鋼管可以根據需要隨意開合。

■ 斜拉杆

支撐人行天橋的斜拉杆與支撐展覽館可動百葉窗的斜拉杆平行，同時二者之間也通過鋼索相互連接，可動的百葉窗構件及部分控制系統，也都安裝在這根斜拉杆上。

■ 其他展覽館

除了帶有可動百葉窗的，高達 60m 的展覽室之外，密爾沃基藝術博物館的其他展覽室高度則較低。其餘展覽室面對密歇根湖一字排開，內部採用巨大的拋物線拱結構，在內部也呈現出強烈的生命體態形象。

■ 混凝土結構

對於混凝土結構形象的重新塑造，是卡拉特拉瓦重要的設計特色之一，在密爾沃基藝術博物館建築中，為了與富於生態動感的展覽室建築部分相協調，建築中的混凝土結構中也大量使用曲線形式。

■ 人行天橋

這種由鋼索連接斜拉杆和主橋面，並由橋本身跨度與拉杆的傾斜度之間產生的力學平衡作為橋梁的主要結構的形式，也是卡拉特拉瓦特別擅長的結構做法。

塞特設計組（SITE） >>

SITE 設計組是英文環境中的雕塑（Sculpture In The Environment）的簡稱，由詹姆斯·威恩斯（James Wines）、艾里森·斯蓋（Alison Sky）和米歇爾·斯通（Michelle Stone）三位設計師於 1969 年組建。塞特設計組是針對現代主義建築忽視與周邊環境及歷史傳統的協調，以及忽視使用者心理感受等弊端成立的，其設計強調與周邊環境產生一定的關係。同時，塞特設計組的建築還是設計者對社會問題觀點和看法的突出表現。塞特設計組早期以其對 BEST 連鎖超市的系列店面設計，在業界揚名，此後開始致力於建築與自然植物緊密結合的建築形式的研究。

代表建築作品：BEST 休士頓店（1974年）、BEST 薩克拉門托店（1978年）、田納西州植物園（1993）等。

貝斯特超市（Best Supermarket） >>

位於美國加利福尼亞州薩克拉門托市，由塞特事務所（Sculpture In The Environment）設計，1975 年建成。這是塞特事務所為 BEST 公司設計的多座類似風格超市中的一座，這種對毀壞建築形象的表現被稱之為廢墟風格。也是將後現代主義風格的純粹裝飾特點轉換到對特定思想性和表意性特點的深入過程。

塞特事務所的設計初衷，是經過這種毀壞了的建築的形象，來諷刺消費社會所帶來的浪費現象。除了薩克拉門托市的商店之外，塞特事務所還在休士頓、德克薩斯等地設計了一系列廢墟風格的店面。

藍天組（Coop Himmelblau） >>

1968 年由沃爾夫·德·普利克斯（Wolf D. Prix）和海默特·斯維茨斯基（Helmut Swiczinsky）、雷勒·米歇爾·霍爾茨（Rainer Michael Holzer，1971 年離開）組建的合作建築事務所。主要成員沃爾夫 1942 年生於維也納，先後在維也納理工大學和南加州建築學院、倫敦建築協會學院（AIA）接受建築專業教育，海默特 1944 年生於波蘭，先後在維也納理工大學和倫敦建築協會學院接受建築專業教育。兩位主要成員有著幾乎相同的建築求學經歷，也擁有一致的設計理念，即對傳統規則的現代建築結構的破壞，以其碎裂、分割和突出的建築形象使建築具有強烈的情感表述性，以對抗國際主義建築風格刻板、統一的建築面貌。藍天組是當代解構主義建築風格的代表之一，同時在藍天組的幾年的建築設計中，借助各種新型的金屬材料對於結構框架和高技術的機器建築形象的表現日漸突出，其設計的建築規模正在隨著人們認同感的加強不斷擴大。

代表建築作品：屋頂辦公室增建（1989年）、范德沃科第三工廠（1989年）、UFA 影院（1998年）、維也納罐體樓（2001年）等。

UFA 影院（UFA-Cinema Center）

位於德國東部城市德雷斯頓市中心，由藍天組（Coop Himmelblau）設計，1998 年建成。作為解構主義風格的先鋒，藍天組在這座影院中大量使用對角線、切線等塑造建築體塊，再加上玻璃與混凝土兩種截然相反的建築形象對比，使整個影院表現出極度的不穩定感，與周圍的傳統現代主義形象成強烈對比。

建築正立面主要採用混凝土牆面，但在外層罩有細密的金屬網。建築側立面不僅有著各種斜向的線條和不規則體塊，還將鋼構架的玻璃幕牆體塊與封閉的混凝土體塊相組合，使體塊與材質的對比更加明確，同時產生令人難忘的形象。

影院內部有多個不同座位數的小放映室，同時在玻璃體中還設有一個空中酒吧和休息室。相比於室外，影院室內大廳中更多表現的是交織和傾斜的鋼鐵構件，這些構件有些是真實的承重結構體，有些則只是室內的一種裝飾物。在建築頂層，還設有一個類似於「沙漏」的鋼鐵裝置作為特定的休息空間，這個極富於深意的裝置不僅是影院的核心，也是建築師藉以表述其設計理念的工具。

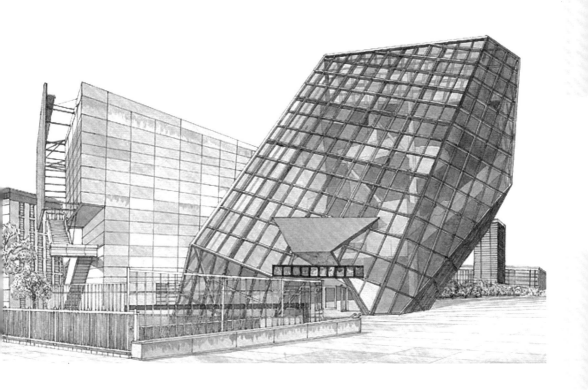

史蒂芬‧霍爾（Steven Holl） >>

1947 年生於美國華盛頓，曾經專程前往義大利羅馬學習建築，此後又分別在華盛頓大學和倫敦建築協會學院（AIA）學習建築，1976 年在紐約開設個人建築事務所。霍爾在進行建築設計實踐的同時，還進行建築理論的研究，他在建築雜誌上發表了諸多相關的文章，同時也在美國的多所高等院校擔任建築專業教學工作。霍爾在建築設計中十分重視建築外部形式與內部空間形式的關係處理，在積極運用高技術結構和材料的同時，也不放棄對傳統和自然建築材料的使用和表現，並通過不同材料和結構的搭配使用，達到美化和豐富形象的目的。霍爾在他的建築設計中，尤其重視通過結構和色彩與自然光線的結合，創造出內涵豐富的空間氛圍，同時也盡可能地展現了真實、簡單的結構形象。

貝爾維尤藝術博物館（Bellevue Art Museum） >>

位於美國華盛頓州西雅圖市的衛星城貝爾維尤，由史蒂芬‧霍爾（Steven Holl）設計，2000 年建成。霍爾的設計向來與美國流行的通透建築形象不同，在這座博物館的設計中，霍爾也同樣表現出對於框架與玻璃結構的克制使用原則。貝爾維尤藝術博物館作為這一衛星城的標誌性文化建築，其形略呈方形的平面和鮮紅的外觀，正好占滿並契合了位於城市中心區的突出基址位置，顯示出城市主體建築的氣質。

博物館內部的空間被按照功能分為三大區域，這種內部空間的分割也通過建築外部三個既分又連的建築體形象表現了出來。建築外部主要使用染色混凝土、金屬板和玻璃三種覆面材料，並通過色彩明確區分。建築內外以順應體塊走勢的連續空間為主，並通過長長的斜坡樓梯增強了空間的連續感和通透感。建築曲折外部體塊所形成的縫隙都被開闢成玻璃天窗，為內部展覽室帶來了充足的自然光照明。

理查德・羅杰斯
（Richard Rogers）

1933 年生於義大利佛羅倫斯，1959 年在倫敦建築協會學院（AIA School）完成建築專業教育後又進入美國耶魯大學深造，1963 年畢業後，羅杰斯夫婦與福斯特（Norman Foster）夫婦成立合夥建築事務所，並因其一系列工業化的建築設計而在業界揚名。1967 年合夥建築事務所解散，羅杰斯夫婦成立建築工作室，1970 年羅杰斯開始與皮亞諾（Renzo Piano）成立合作事務所，並憑藉其對巴黎龐畢度藝術中心的設計成為英國高技派的重要代表性建築師，在此之後羅杰斯繼續進行類似的高技風格建築設計，同時其對工業化建築形象的強調引發業界爭議。1978 年，羅杰斯成立合夥建築事務所，仍舊堅持高度工業化的高技派風格，但融入了更多對於環境、能源問題的研究，同時也加入了更為豐富的色彩。同時，羅杰斯也開始在政府的城市規劃部門任職，將其設計業務擴展到城市與地區規劃方面。

代表建築作品：UOP 工廠（1974 年）、巴黎龐畢度藝術中心（1977 年）、洛伊德保險公司總部（1984 年）、歐洲人權法院（1995 年）、波爾多法院（1997 年）、格林威治半島規劃與千年慶典中心（1999 年）、奇斯威克公園商業區（2003 年）等。

洛伊德船運公司辦公樓
（Lloyd' Register Of Shipping）

位於英國倫敦市中心，由英國建築師理查德・羅杰斯（Richard Rogers）設計，總建築面積 34000m²，耗資 7 千萬英鎊。辦公樓採用鋼構架與玻璃幕牆結構為主，以求在這個建築密集區最大限度地利用自然光照明。此外，建築體隨著高度的增加在第 6 層至 14 層不斷收縮，形成錐形的建築體形式。

建築的結構延續了羅杰斯以往的形式，將電梯、緊急救生梯、衛生間等附屬空間置於建築體之外。此項設置不僅最大限度地利用了樓體空間，使得辦公空間更加集中，同時也在建築內部形成各種通層中庭。這些種著植物的中庭不僅成為建築內部的有效的通風採光井，也美化了辦公環境。

建築中的鋼構架按照其結構功能的不同被塗以紅、藍、黃等不同的色彩，既調節了建築面貌，又有利於維修。對於全玻璃建築的遮陽問題，建築師做了兩種設置，正立面採用遮陽板，其餘立面則採用一種可自動旋轉的門窗形式，當門窗旋轉至 45° 角時，會屏蔽 90% 的熱量。

讓‧努維爾（Jean Nouvel）

1945 年生於法國，1972 年在法國國家高等藝術學院完成建築專業教育。努維爾在學習階段就開始在建築事務所工作，並開設了合夥建築事務所。努維爾是法國當代建築的代表，他以現代主義簡約的建築框架和玻璃、金屬等現代建築材料為基礎，創造出一種富於情趣和內涵的建築空間。近幾年，努維爾的建築設計傾向於對高技術風格的引用，但所設計出的建築形象並非是對技術與結構的炫耀，而是使建築呈現出與傳統性質完全不同的輕盈、飄浮和通透感，體現出對於建築與光線的高超搭配和表現手法。努維爾的設計手法十分多變，他借助於現代結構材料及建築技術賦予建築的深刻隱喻意義，同時其對古典建築規則的引用也是抽象而帶有強烈感染力的，這使他設計的建築總帶有較強的思想性，是當代建築界一位設計風格較為獨特的建築師。

代表建築作品：阿拉伯世界研究所（1987年）、聖詹姆斯旅館（1989 年）、里爾車站歐洲商業中心（1994年）、南特法院（2000年）、維也納罐體樓（2001 年）等。

科隆多媒體塔樓（Cologne Mediapark）

位於德國科隆市，由法國建築師讓‧努維爾（Jean Nouvel）設計，總建築面積4400m²，2001 年建成。這座塔樓是努維爾為該區設計媒體公園建築群中一座辦公樓，其他還包括旅館、居住建築、商業建築和會議中心等。這個新型建築區被定名為媒體公園，即希望此區建築以全新的姿態出現，成為現代都市中一個現代高科技建築群的代表。

媒體公園的建築全採用規則立方體建築形式，但通過不同的建築體塊組合形成錯落有致的園區，建築外部也由於金屬隔板和特殊玻璃幕牆的應用而變得與眾不同。建築外部採用了經特殊印刷的玻璃，並在各層相應調整了玻璃傾斜的角度，各層玻璃上分別印上飛機、飄浮的白雲以及老教堂建築的剪影，因此在各個立面呈現出動態形象。這種現象尤其在塔樓部分表現得更加強烈，因為伸出空中的塔樓外牆面幾乎與天空背景融為一體，使塔樓上印製的圖案更具真實性。

伊東豐雄（Toyo Ito）

　　1941 年生於韓國首爾，1965 年畢業於東京工業大學後進入菊竹清訓（Kiyonori Kikutake）建築事務所，1971 年開設個人建築事務所。伊東豐雄在進行建築設計實踐的同時，還在東京大學等日本高等建築學院進行建築教學工作。伊東豐雄是受國際主義建築風格影響成長起來的新一代日本建築師，他憑藉對一處清水混凝土建築的空間與光線的巧妙處理在業界揚名，但此後則轉向了對於玻璃框架和玻璃為主的簡化建築形式的研究方面。伊東豐雄借助於各種新型的框架和玻璃材料，追求具有精美外觀和飄浮感的新型建築。同時，伊東豐雄的建築設計還體現出對於傳統結構框架的藝術形象，近幾年來，伊東豐雄除了對於框架的應用之外，也開始了對混凝土結構和更複雜框架結構的研究，並同樣以顯示這些建築的輕巧形象為主。在伊東豐雄的建築設計中，借助於現代技術的輔助所呈現的與自然的高度融合，以及空間的虛無感，也是其對日本建築傳統的新穎詮釋。

　　代表建築作品：銀色小屋（1984 年）、風之塔（1986 年）、長岡歌劇院（1997 年）、仙臺媒體中心（2002 年）等。

御木本大廈

　　位於日本東京，由伊東豐雄（Toyo Ito）設計，2005 年建成。這座為一家珠寶公司設計的店鋪正位於日本繁華的銀座區，因此建築採用傳統方形平面的規則建築形象，並順應繁華區域中的高層建築原則，以底層商店和上層的辦公空間兩種功能為主。

　　建築主體採用傳統的高層建築結構建成，但對外牆面做了獨特的設計。外牆採用填充混凝土與 12mm 厚的鋼板材料組合而成，而且立面上開設有許多不規則孔洞。整個大廈外牆開設的 163 個不規則窗口，是計算機系統經過嚴謹外牆受力分析後的結果。鋼板外部採用氟樹脂噴塗後呈現純淨的白色調與不規則窗口相互映襯，呈現出奇幻的建築效果。在商業建築空間內部，主要以黑色調為主，既與建築外部形成對比，又很好地突出了內部以珍珠為主的展覽品的形象。

妹島和世與西澤立衛（Kazuyo Sejima & Ryue Nishizawa）

妹島和世 1956 年生於日本茨城，1981 年在日本女子大學完成建築學專業教育，並獲得碩士學位後，進入伊東豐雄（Toyo Ito）建築事務所工作，此後於 1987 年創立設計事務所，並於 1995 年與西澤立衛組建 SANAA 事務所。西澤立衛 1966 年生於日本神奈川，1990 年在橫濱國立大學完成建築學專業教育，並獲得碩士學位，1995 年與妹島和世組建 SANAA 事務所，1997 年成立個人建築事務所。妹島和世與西澤立衛在個人都保持相對獨立的建築事務所的基礎上，經常合作並以 SANAA 的名義參加各種設計比賽，是一種靈活的設計合作夥伴關係，兩位建築師除設計實踐之外，還分別在多所日本的高等院校中擔任教學工作。

妹島和世與西澤立衛的建築設計，都稟承了國際主義對框架和玻璃幕牆形式的表現傳統，但對這種建築形式和內在空間的表述性設計加強，在這一點上與伊東豐雄的設計風格較為接近，但更講求結構與空間的純淨性。SANAA 的建築設計以簡化的幾何形為基礎，但這些幾何會通過穿插和分割形成豐富的空間變化。同時，這種空間上的轉變又根據需要，被不同形式的玻璃幕牆削弱或強化。

代表建築作品：O 博物館（SANAA，1999 年）、李子林住宅（妹島和世，2003 年）、金澤 21 世紀美術館（SANAA，2004 年）等。

O 博物館（O-Museum）

位於日本東京附近的長野縣小笠國家遺產區，由本國女建築師妹島和世（Kazuyo Sejima）與其合作者西澤立衛（Ryue Nishizawa）設計，1999 年建成。由於博物館面對一處歷史遺跡，建築師不想破壞基址內的自然與歷史氛圍，所以博物館長方形的平面呈狹長的條狀，而底部架空的做法則是在密林中防止建築內部受潮的傳統做法。

建築底部和屋頂，以及後部斜坡式入口都採用鋼筋混凝土結構，但前後立面則採用玻璃幕牆形式。

建築內部各種功能空間一字排開，分別為特別展覽廳、入口大廳、展覽廳、儲藏室和辦公室。玻璃幕牆表面都採用特殊印刷，但也因空間功能的不同而有所不同。其中在入口和休息區域中，玻璃的印刷線較為稀疏，可以看到外面的風景，入口處面對一處傳統建築遺址的牆體上甚至還開設了一個矩形的通透玻璃區域，以供人們坐在博物館內欣賞。

隈研吾（Kengo Kuma）

1954 年生於日本神奈川，1979 年畢業於東京工業大學並獲建築學碩士學位，1990 年建立合夥建築事務所。隈研吾是日本當代具有代表性的建築師，他的建築設計既有現代流行的，追求建築輕、透形象的特點，也與日本建築傳統中對建築與自然環境高度重視的特點。同時，隈研吾在建築中還通過對木材等傳統材料的使用，和傳統空間氛圍的營造，使建築與使用者和周邊環境產生密切聯繫。

代表建築作品：東京檮原參觀者中心（1994 年）等。

馬自達公司辦公樓（M2 MAZDA）

位於日本，由日本建築師隈研吾（Kengo Kuma）設計，1991 年建成。這座辦公樓的建築體從外型上分為三大部分，由現代風格的玻璃幕牆式建築體、巨大的愛奧尼式柱子和石材飾面建築體組成。辦公樓最大的特點是對西方古典建築形象的大膽應用。石材飾面的建築體部分採用拼貼的手法，不僅表現出拱券和柱式的形象，還使沉重、殘缺的建築立面與通透的玻璃幕牆形成對比。

巨大的愛奧尼柱子是辦公大樓的中心交通樞紐，也是會議廳等公共活動空間的所在，兩邊的建築體是辦公空間。這種空間配置方式，使公共性活動和出入口都位於中心，為辦公空間提供了安靜的環境。建築獨特的造型也成為持久的有形廣告，樹立了公司及其品牌的形象。這種有著誇張建築形象的建築，也是日本泡沫經濟時期出現的獨特建築現象。

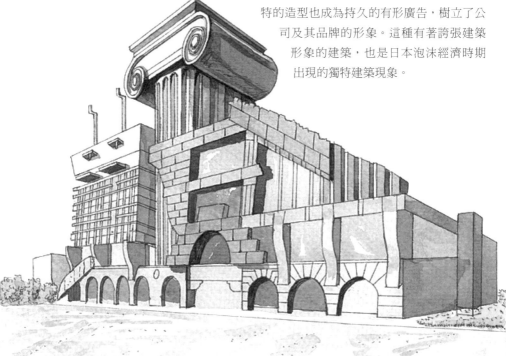

恩里克‧米拉萊斯（Enric Miralles） >>

1955 年生於西班牙巴塞隆納，1978 年在巴塞隆納建築高等學院完成建築專業教育，1984 年開辦個人建築設計工作室，1993 年與其妻子，義大利建築師塔格里亞布（Benedetta Tagliabue）成立合作事務所，同時在歐、美等多個國家的高等院校擔任教學工作。

米拉萊斯繼承了西班牙獨特的、富於浪漫情懷的設計精神，他在建築設計中既有對高級科學技術的積極使用，也有對於傳統建築材料全新表現手法的挖掘。而更重要的是，米拉萊斯對於建築的充滿藝術雕塑氣質的形象的設計，使他設計的建築形象，徹底擺脫了工業化和高度技術化的風格特點，通過建築整體獨特的體塊形象和精緻的細部處理，使建築帶有濃厚的傳統工藝特色。米拉萊斯

對於現代結構材料與傳統材料和建築傳統的有機融合，使他的建築都帶有強烈的精神象徵性，因此既能夠與周邊環境相互融合，又能夠表現出新建築獨特的氣質。米拉萊斯於 2000 年因病逝世，被認為是當代建築界的一大損失。

代表建築作品：阿利坎特國家體操訓練中心（1989 年）、伊瓜拉達墓園（1996 年）、漢堡音樂學院（2000 年 ）、蘇格蘭議會大廈（2004 年）等。

漢堡音樂學院 >>

位於德國漢堡，由西班牙建築師恩里克‧米拉萊斯（Enric Miralles）設計，2000 年建成。音樂學院順應基址變化，平面呈折線形式，這也造成了建築凹凸不平的獨特立面形象。音樂學院建築內部包括教室及辦公、管理室、餐廳、健身房等多種功能空間，而曲折的建築形式正好將不同功能區分開。建築主要採

用鋼結構建成，但在外部採用磚、彩色玻璃和金屬板三種材料飾面，被縱向的細窄玻璃帶分割的立面在變化中又有統一。

建築內部分為三層，一條 L 形的走廊在內部將各個功能區聯繫起來，走廊在建築中部與入口大廳相連，並向外延伸出帶有獨特雨棚式的入口標誌。

艾德瓦爾多・蘇托・德・莫拉（Eduardo Souto de Moura）

1952 年生於葡萄牙波爾圖，1980 年畢業於波爾圖的建築學院後，在留校任教的同時開設了自己的建築事務所。莫拉早期的建築設計在一定程度上受阿爾瓦羅・西薩（Alvaro Siza）的影響，追求較為純粹的幾何體塊穿插後形成的簡約建築形象，同時建築外部以純淨的白色修飾，在與周邊環境形成強烈反差的同時，也在一定程度上與環境取得了協調。莫拉近年來開始探索與自然環境結合更為緊密的建築形式，並提出再造自然的全新建築設計理念，大膽倡導通過對自然環境和建築的雙重改造，達到其與建築相互融合的目的，這與目前通行的通過建築的單方面改造以適應自然的做法相悖，因此針對建築對自然環境的保護與破壞問題，在業界引起爭論。目前，莫拉設計的幾座不同規模的建築作品，都通過再造自然的手法獲得了成功，同時也獲得了業界的認同。

代表建築作品：波爾圖藝術文化中心（1991 年）、莫列多住宅（1998 年）、布拉加市立運動場（2003 年）等。

莫列多住宅（House in Moledo）

位於葡萄牙卡明哈地區，由艾德瓦爾多・蘇托・德・莫拉（Eduardo Souto de Moura）設計，1998 年建成。建築基址正位於郊外一座小山坡下，建築師為此在山坡下通過堆積岩石並覆土的方式，人為建造了階梯式的斜坡。莫列多住宅就設置在中部斜坡上的一道階梯上，建築採用下沉形式，主體建築空間位於階梯式的臺地中，在臺地頂部平臺上只露出屋頂和相關的機械與通風設備。

建築內部採用石牆面與木地板相結合的形式裝修，除了前後兩個立面都採用落地玻璃以增加自然光照明之外，還在屋頂開設有採光天窗。

岡特・班尼士 >>
（Gunter Behnisch）

1922 年生於德國德勒斯登，1951 年在斯圖加特技術學院完成建築專業教育後，於 1952 年開始個人設計，1954 年創立合夥建築事務所，在進行建築設計的同時在國內外的多所高等院校擔任建築專業教學工作。

班尼士從很早就確定了以現代主義新技術的應用為主的設計理念，因此從早期對預製結構的運用，到之後對新建築形象的塑造，使其在德國建築界一直帶有高技術的設計特色。班尼士建築事務所在當代的設計，顯示出更多的環保理念和結構重組的形象特徵，表現在建築中是其對木材等傳統建築材料的大範圍應用，以及對自然植物與建築的緊密結合。在近幾年的大型建築項目中，班尼士還將一些現代的抽象裝置藝術品引入建築中，創造了更加富於思想深度的建築作品。

代表建築作品：烏爾姆國立技術專科學校（1963 年）、慕尼黑奧林匹克公園系列設計（1972 年）、德國郵政博物館（1990 年）、波恩德國國會大廈（1993 年）等。

墨菲西斯（Morphosis） >>

於 1972 年由湯姆・梅恩（Thom Mayne）與麥克・羅通迪（Michael Rotondi，1991 年脫離）共同成立，以致力於挖掘建築的全新形態與結構為目標，被認為是解構主義風格的重要建築團體，目前形成了以湯姆・梅恩為主體的設計團隊，傾向於利用計算機輔助系統創造充滿衝突與矛盾性的建築形象。

梅恩於 1944 年生於美國，在南加州大學完成建築專業教育，1978 年獲得哈佛大學建築學碩士學位。梅恩於 1972 年起與羅通迪和莫斯（Eric Owen Moss）等年輕建築師一起，創立了南加州建築學院，同時建立墨菲西斯建築設計事務所。墨菲西斯對於解構建築的設計，有時仍是建立在對稱和圍繞庭院建造等傳統的建築規則基礎之上的，設計者通過對傳統現代主義建築規則的框架結構和建築體塊的破壞與穿插來表現與周邊環境的關係，同時也暗示了洛杉磯地區不規則的建築背景。在墨菲西斯的建築設計中，雖然仍舊使用各種金屬框架、玻璃和混凝土等傳統的現代材料，但卻使這些材料表現出與自然質地不同的特性，並以此與傳統建築形成了對比。目前，以梅恩和他的建築師同仁一起創立的南加州建築學院，以其獨特的教學與設計風格，形成了當代重要的南加州學派。

代表建築作品：國際小學（1999 年）、戴夢得高中（2000年）、海普・阿爾卑・亞得里亞中心（2002 年）等。

海普·阿爾卑·亞得里亞中心（Hypo Alpe-Adria）

位於奧地利克拉根福地區，由墨菲西斯小組（Morphosis）設計，2002 建成。海普中心正位於奧地利南部邊境一處城市與郊外住宅區的過渡區，整個海普中心的建築平面呈三角形，建築充滿不規則變化的平面和外部形象是對內部多種不同功能空間的真實反映。這座大型綜合建築群是一家商業銀行的接待與辦公區，除此之外還兼有商業、會議、居住和公共活動的各種空間。公共活動空間都排列在與主要交通幹道平行的一條三角邊上，商業和辦公空間聚集區通過人行道與這

部分相連，住宅區則位於面向郊區住宅的一側，以獲得良好的外部景觀。

海普中心採用傳統的鋼結構與混凝土為主要圍護結構，並直接將鋼支柱與清水混凝土的牆面展現出來。在建築外部，根據不同建築部分的需要，分別設置了玻璃幕牆、金屬扇葉遮陽板、打孔鋁板材料飾面，並有意通過不同建築部分的斜向線條和不規則體塊設置，造成交疊、錯落的建築形象。尤其是辦公樓立面，在金屬扇葉遮陽牆一端插入出挑的陽臺以增強建築的不穩定感。

昆特・多明尼克
（Gunther Domenig）

　　1934 年生於奧地利，在格拉茨工業大學接受建築專業教育，是奧地利解構主義建築風格較早的探索者，同時是格拉茨建築學派的創始人。多明尼克對於建築解構形象的表現，並不侷限在金屬框架和玻璃的搭配上，還積極探索混凝土結構突破傳統的形象設計。此外，多明尼克也表現出對於有機建築形象的興趣，他以更加直白的建築語言表現人與建築的關係，其設計的建築形象往往在與周邊環境的強烈衝突中表現建築師對當代建築問題的觀點。

　　代表建築作品：維也納中央銀行（1979年）、格拉茲工業大學擴建（1993 年）、寶石自宅（2002 年）等。

維也納中央銀行
（Central Bank Vienna）

　　位於奧地利維也納市區，昆特・多明尼克（Gunther Domenig）設計，1979 年建成。多明尼克設計的中央銀行，受 20 世紀 50 年代末對現代主義規則直角形象的批判思想影響，因此建築內外都極力避免直角和直線的出現。建築外立面採用金屬材料與玻璃幕牆相組合的形式，並借助於入口棚架和頂部管道，塑造出一種生命體的形象。建築內部的牆面為波浪狀，相關設備管道被直接裸露出來，並以紅色和銀色兩種色彩裝飾以模仿生命體內的血管和細胞組織，二層入口處設置了一隻猙獰的巨手以遮擋排水槽等設施。

托德·威廉姆斯與比利·齊恩所
（Tod Williams & Billie Tsien）

這對美國夫妻設計組的合作始於 1977 年，托德於 1943 年生於底特律，在普林斯頓大學獲得美術專業研究生學位後進入邁耶（Richard Meier）事務所工作，於 1974 年成立個人設計事務所。比利 1949 年生於紐約，1977 年獲得耶魯大學建築學碩士學位後，即與托德成立夫妻建築事務所。二人除進行建築設計實踐之外，還進行平面、舞臺背景等多種類型的設計工作，並分別在哈佛大學、耶魯大學等多座高等院校進行建築專業教學。

托德與比利的建築設計，與當代追求玻璃框架結構的輕薄建築形式不同，二位建築師的建築設計中通常加入更多的石材、木材、混凝土和複合金屬等具有不同質感的材料，並通過對這些材料真實質感的表現增加建築的重量感，同時以精細而巧妙的對不同材質的搭配來突顯建築的獨特品質，因此與工業化的輕薄建築形象形成對比。

代表建築作品：曼哈頓房（1996 年）、美國民俗藝術博物館（2002 年）等。

美國民俗藝術博物館（2002 年）

丹尼爾·里伯斯金
（Daniel Libeskind）

1946 年生於波蘭的猶太家庭，後移居以色列學習音樂，1960 年移居美國學習音樂，1965 年轉而學習建築設計，進入柯柏聯盟學院（Coop Union School）接受建築專業教育後，又於 1972 年獲得英國埃塞克斯大學建築歷史與理論專業的碩士學位。里伯斯金早期在包括英國倫敦協會建築學院（AA School）等歐美的多所高等院校任教，是在業界頗有影響力的建築理念家，同時以其抽象和富有表現力的建築繪畫而聞名。里伯斯金被認為是當代具有複雜建築理論的解構主義建築師之一，他設計的建築大多具有突破性的建築形象和極強的象徵性，尤其是里伯斯金通過工程手段賦予室內的強烈精神感染力，在當代建築界尤為突出。

里伯斯金早年大多以抽象的建築設計和對建築理論的研究為主，直到 2001 年在德國建成的猶太人博物館獲得成功之後，他的設計才真正被社會所接受，近幾年其設計業務範圍不斷擴大，並主要集中在大型建築項目上。

代表建築作品：柏林猶太人博物館（2001 年）、英國帝國戰爭博物館北館（2001 年）等。

帝國戰爭博物館北館　>>
（Imperial War Museum-North）

　　位於英國曼徹斯特，由猶太裔美國建築師丹尼爾・里伯斯金（Daniel Libeskind）設計，2001 年建成，耗資 1560 萬英鎊。建築師設計這座博物館的靈感來源於對地球的解剖，因此三個自然靈動的建築體塊分別代表著水、陸地和天空，同時也暗示了參加戰爭的三個主要兵種。

　　建築中最高的「天空」建築部分也同時是入口，體塊最大的「陸地」建築部分是主體展覽空間，最富於動感的「水」建築部分面向河面，是表演區和休息區，並同時提供簡單的餐飲服務。

　　擁有龐大體量的博物館入口不僅設置在一個角落中，而且相比於建築體來說要小得多。入口處的牆壁上有建築師對建築形象所做的注解及地球分解示意圖，以幫助人們更好地理解建築。建築內部的地面採用有弧度的坡面形式，以象徵地球，屋頂採用里伯斯金最拿手的裂縫式照明方式，並與各種戰爭展覽品和多媒體演示手段相組合，形成視聽和感覺相結合的動態展覽形式。

■ 「陸地」展覽館

作為帝國戰爭博物館的主體展覽館，「陸地」展覽內部以封閉的空間為主，而且光線較為昏暗，這主要是為逼真的多媒體演示系統服務的。

■ 「水」展覽館

這座展覽館的建築體塊較為靈活，並臨近河岸設置，以突出展覽館的主體。

■ 觀景窗

在整組建築面對河水的立面上，只在「天空」展覽館的觀景室和「水」展覽館的休息大廳設置了兩處觀景窗。「天空」展覽館的窗口以縱向大開窗為主，通過與傾斜構架的搭配，造成不穩定建築結構的假象，以達到增強展覽效果的目的。「水」展覽館部分的觀景窗則以橫向窗為主，以保持觀景視線的連續性。

■ 「天空」展覽館

「天空」展覽館是整組建築群中最高的建築物，而且帝國戰爭博物館的主入口也設在「天空」展覽館與「陸地」展覽館相交的背河立面上。這座展覽館以頂部的觀景室為主，觀景展覽室中幾乎沒有任何展覽品，只是通過縱橫交錯的鋼構架和觀景窗相搭配，造成讓人膽顫心驚的效果。

■ 鋁質表皮

雖然博物館外部統一採用鋁板飾面，但各部分鋁板的安裝並不遵循統一的規則。尤其是在各個建築體塊的邊緣部分，通過鋁板長度和安裝角度的設計，使立面呈現出拼貼和不穩定的形象，暗示了與戰爭相關的「破壞」、「破裂」等基調。

托馬斯・赫爾佐格 >>
（Thomas Herzog）

1941 年生於德國慕尼黑，1965 年畢業於慕尼黑工業大學，後進入義大利羅馬大學進行膜結構方面的研究，1972 年獲得博士學位。赫爾佐格早在 1971 年就開設了個人建築事務所，同時擔任母校建築專業的領導與教學工作。

赫爾佐格從其建築生涯開始，就關注於對建築結構與表皮關係的研究，並致力於環保建築形象與功能的研究。赫爾佐格在建築設計中引入石材、木材和自然植物的同時，也同時能夠利用高科技技術手段賦予這些傳統形象以全新的形象。同時，赫爾佐格也通過對太陽能板等高科技成果的積極利用，創造出富於代表性的，從建築材料到建築運轉兩方面都可持續發展的新建築形式。

代表建築作品：雷根斯堡自宅（1979 年）、溫德堡青年教育中心客房（1991 年）、奧地利林茨設計中心（1993 年）、2000 漢諾威世界博覽會大屋蓋（2000 年）等。

聯合工作室（UN Studio） >>

由班・范・伯克爾（Ben van Berkel）與卡羅琳・博斯（Caroline Bos）夫婦於 1988 年在荷蘭創立。聯合工作室的設計傾向於利用現代設計技術與材料結構技術的結合，創造出富於生態化和扭曲的建築形象，作為信息化複雜設計理念的體現，聯合設計組力圖發掘和展現混凝土、玻璃等現代建築材料不同的質感和形象。同時，聯合工作室致力於對當代建築理論的研究和探索，並通過其發表的著作和相關論文獲得了建築界的重視。

CHAPTER THREE | 第二章 |

建築流派

工藝美術運動（Art and Crafts Movement）　　　　>>

　　19 世紀中期興起於英國的藝術運動，是以社會上的知識分子和藝術家為主，針對當時英國社會繁縟的維多利亞風格及粗製濫造的工業風格相並行發展的狀態興起的，以中世紀哥德風格為基礎的，旨在創造出一種既擺脫古典虛假的裝飾，又擺脫工業化影響的新風格。工藝美術運動不僅是藝術設計領域的革新運動，其影響還涉及到生產領域，因為工藝美術運動者們還力求恢復中世紀的手工行會生產方式。從根本上說，工藝美術運動所秉承的宗旨，是希望借助對中世紀手工作坊式的生產方式代替大工業化生產，因此相對於歷史發展來說，是一種倒退的觀點。

　　但在這個藝術運動中，也出現了諸如拉斯金（John Ruskin）、莫里斯（William Morris）等在理論或實踐中具有突出貢獻的設計者。以莫里斯為代表的設計者們，在實踐過程中積極倡導的簡明、實用的新風格，對設計實用性和材料本身真實特性的強調，以及設計為大眾服務的觀點，都是具有很強進步性的設計思想，但這種思想本身又與高昂造價的手工藝製作及其精英文化產生了矛盾，這也是工藝美術運動自身與社會大發展的矛盾的突出體現。

　　除在莫里斯影響下，於 1888 年建立的工藝美術協會（The Arts & Crafts Society）之外，英國各地都出現了各種各樣的新藝術設計組織，並大都冠以行會的稱號，這些行會進行家具、日用品、建築、平面及各種工藝品的設計實踐，同時通過出版刊物和舉辦講座、展覽等形式，將工藝美術運動的思想傳播到歐洲各地以及美國。

查爾斯・阿什托（Charles Ashbee）設計的長柄銀碗（1905 年）

新藝術運動（Art Nouveau）

19世紀末20世紀初興起於法國的藝術運動，是歐洲大陸受英國工藝美術運動的影響興起的藝術運動，因此在運動宗旨上與工藝美術運動有相似之處。新藝術運動起源於法國巴黎，並由法國家具設計師薩穆爾·賓（Samuel Bing）開辦的新藝術畫廊而得名。新藝術運動同工藝美術運動一樣，都是在反對大工業化生產的基礎上產生的，但不再以任何古典的風格為設計來源，而是提倡從自然形態以及東方，尤其是日本藝術形式中汲取靈感，通過對自然界各種形象的模仿和抽象來形成獨特的設計風格，因此在設計中呈現了對曲線的大量運用。新藝術運動從法國興起後，迅速影響到北歐各國、英國、荷蘭、德國、比利時、奧地利、西班牙、義大利等國家，幾乎覆蓋了整個歐洲大陸，此外還對美國的藝術設計領域產生了較大的影響。新藝術運動所涉及的藝術設計領域也更加廣泛，除了建築、家具、平面及日用品之外，還包括繪畫、雕塑、染織和服務設計等領域，尤其是在新藝術運動的建築設計中對鋼鐵、混凝土等現代材料的運用，體現出明顯的現代進步性。同工藝美術運動不同的是，新藝術運動在各個國家的發展方向，以及由此衍生出的藝術設計風格各不相同，有些地區還呈現出與法國新藝術宗旨完全不同的，致力於將良好設計與機器化大生產相結合的風格特徵，開啟了現代主義風格發展的新篇章。

人民之家（Maison du People）

位於比利時布魯塞爾，由維克多·奧塔（Victor Horta）設計，1896年～1899年建成。人民之家是奧塔受當時社會民主工人黨委託設計的一座大型公共建築，其內部包含辦公室、餐廳、劇院等公共的大空間。奧塔在這座建築中大量採用先進的鋼鐵結構，並且在內外部分都大膽地將鋼鐵框架的形象表現了出來。

建築外部整齊的鋼鐵架構與石材的抽象立柱相結合，並出現了大面積的玻璃窗，這也被認為是後期現代主義建築幕牆形式的先聲。在建築內部，最能夠展現新材料特點的，是高大的室內劇場。鋼鐵架構在室內劇場的牆壁和屋頂上直接呈現出來，並且由於鋼鐵架構的支撐，使牆面可以開設連續的玻璃窗帶，為內部帶來自然採光。奧塔在人民之家建築中，對現代主義建築材料和結構進行了大膽的探索。

維也納分離派（Wiener Sezession）

1897 年創建於奧地利維也納，同時於 1898 年開始出版分離派刊物《春之祭》（Ver Sacrum）。分離派的前身是維也納學派，這個學派是以瓦格納（Otto Wagner）和他所任教的維也納造型藝術學院的學生為主要組成人員，以瓦格納在 1895 年發表的《現代建築》（Modern）一書所提倡的現代建築原則為宗旨的，較早致力於現代建築設計的團體。1897 年，維也納學派中的一部分人成立了以歐爾布里希（Joseph Maria Olbrich）和霍夫曼（Josef Maria Hoffmann）為首的維也納分離派，瓦格納也於 1899 年加入進來，分離派的名字來源於這個團體與傳統藝術風格相分離的設計宗旨。

分離派注重對新結構和新材料的運用以及對其真實形象的表現，並由此併生了新的設計風格。受德國風格派和英國麥金托什的影響，分離派的設計風格傾向於對簡化幾何圖形的應用，雖然沒有完全拋棄裝飾，但已經注意對裝飾的紋樣進行簡化。維也納分離派的設計已經具有初步的現代特性，其對於建築形象的簡化，功能決定形式的設計宗旨以及有節制的使用裝飾等手法，都顯示出向現代主義風格過渡的傾向。

分離派展覽館入口立面（1898 年）

青年風格（Jugendstil）

青年風格運動是 19 世紀 90 年代在德國出現的藝術設計運動，其名稱來源於藝術批評家朱利・邁耶・格拉夫（Julius Meier-Graefe）創辦的《青年》（Jugend）雜誌。此外，在各國藝術家和設計師在格拉夫創辦的其他雜誌，如《潘》（Pan）和《簡明》（Simplicissimus）上發表的一系列探討藝術設計發展方向的文章，也是青年風格運動的重要組成部分。青年風格運動的發展經歷了兩個時期，在 1900 年之前，青年風格運動主要受英國工藝美術運動的影響，其設計呈現出自然風格與哥德風格相混合的特點。從 1900 年之後，隨著比利時設計大師費爾德（Henry van de Velde）將具有現代傾向和受東方，尤其是日本傳統影響的設計風格帶到德國後，青年風格派的設計風格也出現了變化。青年風格運動在 1900 年之後，即第二個發展時期呈現出兩種風格傾向，一種以艾克曼（Otto Eckmann）為代表的日本藝術與自然藝術的混合風格流行了短暫的時間，隨即被以貝倫斯（Peter Behrens）為代表的，具有現代工業化的設計風格所替代。青年風格派在現代主義建築發展歷史中的影響，主要以貝倫斯極具現代風格的後期設計的發展為主，因為在貝倫斯的主導下，德國的青年風格運動不僅培養了眾多初具現代思想的設計者，也在之後直接導致了德國現代工業設計的產生和發展。

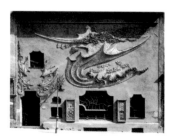

埃維拉照相館立面（1897 年，現已毀）

荷蘭風格派（De Stijl） >>

荷蘭風格派的活動又被稱為新造型主義運動（Neoplasticism），是 20 世紀初期在荷蘭興起的，以建築設計師、畫家和設計理念者杜斯伯格（Theo Van Doesburg），畫家蒙得里安（Piet Mondrian），建築和家具設計師里特費爾德（Gerrit Thomas Rietveld）、奧德（Jacobus Johannes Pieter Oud）為主，以及其他畫家和雕塑家、城市規劃家等共同參與的，以追求新的現代主義設計風格為宗旨的設計活動。同其他國家的現代主義設計團體不同，荷蘭風格派的組織鬆散，並沒有組織過統一或大規模的展覽與交流活動，風格派的成員之間聯繫較少或根本不認識，只通過在一本名為《風格》的雜誌上發表觀點相同的文章，促進了風格派運動的產生和發展。

風格派的藝術家們深受立體派的影響，堅持抽象和簡化的線條與圖形，在建築中重視對結構真實形象與功能的表現，尤其是以蒙得里安的繪畫和里特費爾德設計的家具與建築為代表，體現出簡化結構、拋棄裝飾和對新材料技術的運用等特點，已經是極具代表性的現代主義建築形式。

杜斯伯格作為風格派的主要發起者和積極的活動組織者，風格派理論的發掘者和宣傳家，以其積極的設計活動和社會活動，大大增加了風格派的知名度。同時，通過杜斯伯格在德國包浩斯的教學活動，也將風格派前沿的現代主義設計理念通過包浩斯得以發揚。

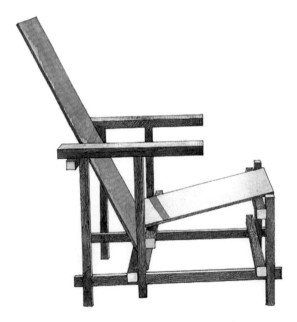

里特費爾德設計的紅藍椅子（1918 年）

表現主義（Expressionism）

20 世紀初期在德國出現的藝術流派，發端於繪畫藝術領域，其名稱主要有兩大來源：其一是 1901 年馬蒂斯在法國巴黎舉辦的畫展中所展現的新形象；其二是 1911 年在德國的《狂飆》雜誌上出現的評論文章。表現主義的出現，是建立在反對 20 世紀初期印象主義畫派的藝術宗旨基礎之上，並以弗洛伊德和康德等哲學家的理論為基礎的，提倡突破浮淺的表層，直接表現事物的本質精神。在建築上，表現主義風格影響到一大批追求新建築風格的建築師，如陶特（Bruno Taut）、門

德爾松（Erich Mendelsohn）、史代納（Rudolf Steiner）等。這些建築師的共同點都在於能夠積極地利用混凝土和金屬框架等現代材料，為塑造他們設計的獨特建築形象而服務，但在具體設計理念上又有所不同，如門德爾松更注重建築外在形式對內部使用功能的反映，而史代納則更注重建築對精神性的表現。表現主義建築風格的建築大多擁有曲線和不規則的建築造型，因此一些表現主義的建築師後來也成為現代主義時期有機建築風格的代表。

史代納設計的歌德會堂（1928 年）

構成主義（Constructivism） >>

這是 1914 年十月革命之後產生於俄國的一個現代藝術運動，大約在 20 世紀 30 年代，隨著俄國內政治局勢的變化而逐漸衰落。構成主義與荷蘭風格派（De Stijl）一樣，都是受立體派的影響產生的，旨在追求現代新設計風格藝術運動，並且由於荷蘭風格派的主要發起人杜斯伯格（Theo Van Doesburg）與構成主義藝術家的交流活動，使構成主義的前衛藝術探索活動及設計理念，在歐洲其他國家產生了重要影響。

構成主義表現在建築上，以俄國建築師塔特林（Wladimir Jewgrafowitsch Tatlin）、納吉（Laszlo Moholy-Nagy）、梅爾尼科夫（Konstantin Stepanowitsch Melnikov）等為代表，這些建築師積極探索利用鋼鐵、混凝土等新材料創造結構和建築形式，並且直接走上了將簡化幾何圖形與新材料結構相配合的現代主義建築設計道路。在構成主義的建築設計中，雖然並沒有完全拋棄木材等傳統材料，但對這些傳統材料的使用也是建立在現代主義設計理念基礎之上的。構成主義的建築師，利用現代材料結構在大型低造價集合住宅的設計上有深入的探索和實踐經驗，這些經驗也成為現代主義建築發展史上的寶貴財富。此外，由於構成主義的產生與發展均是建立在列寧領導下的第一個社會主義社會的大發展時期，此時構成主義的建築設計幾乎都具有強烈的精神象徵性，這是俄國構成主義的一大特色。

朱耶夫俱樂部 >>

位於俄羅斯莫斯科，由伊利亞·亞歷山德羅維茨·格羅索夫（Ilja Alexandrowitsch Golossow）設計，1928 年建成。這座為電車工人設計的俱樂部同盧薩可夫俱樂部一樣，是 20 世紀早期俄羅斯興建的幾個著名工人俱樂部之一。

俱樂部採用現代鋼筋混凝土結構建成，但在外部採用雙層鋼鐵構架和玻璃幕牆的形式。這種玻璃幕牆的形式與圓柱形的建築體相結合，將建築內部的混凝土墩柱形象表現了出來。建築師這種對幾何形體和金屬框架玻璃幕牆形式的大膽應用，以及對於幾何體塊穿插的表現，在當時都是非常新穎的設置，直接突出了現代結構的優越性。

俱樂部分為上下兩層，底層採用多立克式柱廊的形式，原設計中還帶有一個同樣的柱廊前院，但未建成。建築上層以封閉的抹灰牆體為主，但在正立面設置了大方窗，並搭配有抽象的古典形象窗框、拱側窗和欄杆裝飾。柱廊與玻璃窗圍合出咖啡廳、餐廳和商店等一系列服務空間，內部則為入口大廳和休息室。二層內是一個含有包廂和休息廳的劇院式禮堂，可同時容納 400 人。

魏森霍夫住宅展覽

1927 年，由製造聯盟（The Deutscher Werkbund）委託密斯（Ludwig Mies van der Rohe）在德國斯圖加特地區組織的一個現代住宅建築展覽。這個住宅展覽是製造聯盟一系列展示現代設計成果的，名為「Die Wohnung」大型展覽的一部分，由於這些住宅建築作為永久性建築修建，所以得到了當地政府的資助。住宅展覽的基址位於不規則的坡地上，分別由來自德國、奧地利、比利時、荷蘭和瑞士的，持現代設計觀點的 16 位建築師設計的各式住宅組成，這些建築師包括貝倫斯（Peter Behrens）、格羅佩斯（Walter Gropius）、密斯、柯比意（Le Corbusier）、哈林（Hugo Haring）、陶特兄弟（Bruno Taut & Max Taut）、奧德（Jacobus Johannes Pieter Oud）、夏隆（Hans Scharoun）、多克爾（Richard Docker）、波爾齊希（Hans Poelzig）、斯塔姆（Mart Stam）、雷丁（Adolf Rading）、施內克（Adolf-Gustav Schneck）、希爾伯斯姆（Ludwig Hilberseimer）、布爾喬伊斯（Victor Bourgeois）和法蘭克（Josef Frank）。

這次住宅展覽集中展現了具有現代主義設計傾向的建築師，對於現代主義設計風格的不同詮釋。雖然這些建築因資金和時間等條件的限制，部分也採用了傳統的磚石承重結構，但外觀上卻形成了較為統一的簡化幾何體塊與無裝飾立面特點，顯示出較為統一的現代風格。通過住宅展覽中各座建築體現出來的建築特點，也在此後成為各國現代主義的建築規則，因此魏森霍夫住宅展覽已經成為現代主義建築發展歷史上的一次重要的現代建築設計運動，是推廣和普及現代標準化工業建築生產方式，建立現代建築審美標準和展示低造價型實用現代主義建築優勢的里程碑。

第二章：建築流派

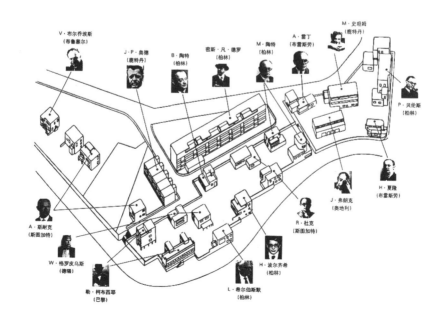

183

芝加哥學派（Chicago School）

從 19 世紀 70 年代興起的建築運動，主要以 1871 年發生大火之後有待重建的芝加哥城的系列建築為代表，故稱「芝加哥學派」。早期採用鑄鐵結構的建築，裸露在外的生鐵框架因在大火中變軟而導致樓體坍塌，所以之後的高層建築開始採用鋼鐵材料，並將框架結構掩蓋在一層磚石飾面之內。作為芝加哥學派創始人，詹尼（William Le Baron Jenney）於 1885 年設計建成的家庭保險大樓（Home Insurance Building）是第一座採用鋼鐵框架的新型高層建築，但外立面仍舊被古典風格的磚石包裹，顯示出結構發展與外部建築形式發展的脫節。此後，在伯納姆（Daniel Hudson Burnham）、沙利文（Louis Sullivan）、艾德勒（Dankmar Adler）等建築師的推動下，逐漸形成了與內部現代框架結構相匹配的簡化建築外部形象。同時，眾多建築師對於現代建築結構的高層建築的設計，不僅使現代高層建築結構和建造技術、施工管理等方面形成了比較通行的經驗，還由此產生了最初的高層建築規則。尤其是沙利文通過其設計實踐總結的，針對高層建築的箱式地基，三段式功能區域分割，內部結構形式和外部形象的設定等做法，更是從此固定下來，成為現代主義高層建築的基本標準。

芝加哥學派在 20 世紀之初，已經在現代主義風格的高層建築領域取得了豐碩的成果，並使芝加哥成為美國現代主義風格最為普及，高層建築最多的現代化都市，也為人類借助現代結構建造高層建築積累了豐富的經驗。雖然在眾多的高層建築之中，採用現代建築結構，而外部單純模仿古典形象的高層建築也同時存在，但總的來說，芝加哥學派在現代主義建築發展上起著積極的作用，尤其是在此時期形成的高層建築規則，到現在仍在運用。

芝加哥大禮堂（1889 年）

現代主義建築（Modern Architecture / Modernism）

現代主義建築又被稱為國際式建築（International Style Architecture），主要指 20 世紀中期逐漸發展成熟的極簡建築形式。現代主義建築思想早在 19 世紀後期已經出現，伴隨著一些現代建築運動、現代建築教育和現代建築大師的思想理論及建築作品的產生與發展，至 20 世紀 20 年代成為西方建築界的主流思想，並在五六十年代成為影響世界的國際建築風格。20 世紀 60 年代之後，現代主義建築則受到越來越多的批評和質疑，逐漸被新的建築風格所取代。

現代主義建築同現代社會、政治、經濟的產生與發展有著密不可分的關係，是現代社會意識形態下的產物。現代主義建築主要以貝倫斯等早期建築師的作品為先導，以格羅佩斯、柯比意等一批現代主義建築大師的建築設計為代表。此外，從這些大師的建築作品中也可概括出一些現代主義建築的基本特點：

1. 現代主義建築為了滿足新式的工廠及公共建築的需要，普遍使用鋼筋混凝土、玻璃等新的建築結構和建築材料。從此之後，人們對新材料、新結構、新技術及新的建築形式的接受與重視程度日益加強，建築形象和建築風格的更替速度大大加快。

2. 古典建築樣式被新的建築樣式所取代。新式建築從實用性出發，以更純粹、更簡潔的新形象出現，拋棄了以往的柱式、線腳和裝飾性元素，實用功能與經濟因素成為建築師在設計時首要考慮的問題。隨著新建築形式的出現，新的建築美學、建築力學等相關學科也得到了很大發展。

3. 新建築的設計與建造工作越來越講究科學性與效率，並與現代大工業生產相結合，促進了建築及建築構件的系統化與標準化。這種做法使得建築構件乃至建築，都可以實現工業化的批量生產，既節約了生產成本，又大大提高了建築速度。

4. 建築中的裝飾因素被排除在外。造成這種局面的原因，不僅是因為幾乎所有的現代主義建築大師都是反裝飾風格的擁護者，還是由現代建築的大眾服務性功能所決定的。此外，建築的造價與講求實用的功能性也將裝飾視為一種不必要的設置。建築中的色彩也主要以黑、白、灰等單純、中性，或建築材料本身的顏色為主。

阿姆斯特丹學派（Amsterdamer Schule）

大約成立於 1925 年左右的建築設計組織，以其在荷蘭阿姆斯特丹設計的一系列住宅建築為代表，以一本名為《Wendingen》（逆轉）的雜誌為觀點和理念的宣傳窗口，由許多堅持荷蘭建築傳統與初具現代主義設計思想的建築師為主，受貝爾拉格（Hendrik Petrus Berlage）建築思想影響，而在現代主義建築規則與地區建築風格之間進行探索的建築團體。

此外，阿姆斯特丹學派還在一定程度上受德國表現主義（Expressionism）的影響。阿姆斯特丹學派建築師的很大一部分建築，是受當時的民主黨委託，為工人和民眾設計建造的低造價集合型住宅，建築師們一方面通過簡化和抽象的建築形式以壓低造價，一方面又通過對磚、木材等傳統材料的使用，為建築塑造出新穎、獨特的形象，形成了一種介於現代主義與古典主義之間的地方性過渡風格。

裝飾藝術運動（Art Deco） ──>>

　　起始於 20 世紀二、三十年代的，與現代主義運動並行的藝術運動。裝飾藝術運動的名稱，來自 1925 年在法國巴黎舉行的巴黎現代工業藝術裝飾品世界博覽會（Exposition Internationale des Arts Decoratifs et Industriels Modernes）。因此，法國成為裝飾藝術運動的發源地。裝飾藝術是一場涉及建築、平面、服飾用品、家具等多個領域的藝術運動，其影響從法國擴展到德國、英國等歐洲國家之外，尤其在美國產生了深遠的影響。

　　裝飾藝術運動在各個國家的發展並不相同，以其在法國和美國的發展最有突出代表性。在法國，裝飾藝術運動稟承了現代主義風格對機器工業化的推崇，各種設計均以簡化的幾何圖形為基礎進行設計，但同時加入了精細的工藝和昂貴的材料，因而在後期又逐漸向奢華、繁麗的風格發展。裝飾藝術運動在美國也得到了普及性的大發展，在建築中表現為對機器和航空形象的表現，這種表現與採用新材料相結合，尤其是與高層建築和建築室內設計的結合最為突出。此外，裝飾藝術運動在美國還表現為對東方風格，以及埃及、美洲原始藝術等異域風格的引入。由於美國發達的工業，還使裝飾藝術運動更深入地影響到汽車和各種工業產品的設計上。

保羅・布蘭特設計裝飾藝術運動風格的首飾

流線形風格 ──>>
（Streamline Style）

　　流線形風格大約出現在 20 世紀 30 年代的美國，流線形風格最早是空氣動力學研究對於飛機製造與設計領域的貢獻，主要通過流暢、連續的形式達到削弱風阻的目的。此後，這種風格影響到汽車設計和工業產品的設計領域，並逐漸成為流行風格，擴展到建築設計。流線形風格在建築設計上，表現為建築外部的整體造型和轉角處對弧線的大量應用，流線形風格的影響主要側重於工業設計領域，在建築領域只是被作為一種裝飾的手法，因而並沒有產生太大的影響。

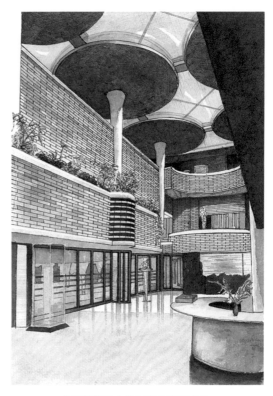

約翰遜行政大樓內部（1939 年）

高科技風格（High Tech）

現代社會以高科技和信息產業的發展為主要動力，也由此產生了高科技建築風格。現代社會的高科技風格，以大膽使用先進的科學建造技術與建築材料、建築方法為主，力求使建築外表突出這些高科技成果的先進性。高科技風格的建築使建築結構、建築設備和建築中涉及的各種新技術、新機器更為緊密地結合在一起，創造出了領先於時代的新建築形象，向人們展示著未來建築的走向。從 20 世紀末開始，一種建立在高科技建築形象基礎上的，以表現對結構的解體，並因此體現複雜性與混亂性的新建築表現形式逐漸走俏，這種將高科技與解構兩種風格相結合的新建築形式，也成為高科技風格的新發展趨勢。

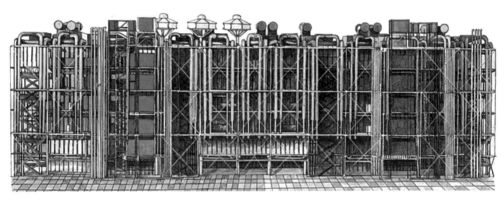

龐畢度中心服務設施（1979 年）

新陳代謝派（Metabolism）

20 世紀六、七十年代發端於日本的特色建築運動。新陳代謝建築理念的產生，受日本傳統文化背景與西方前衛的科幻建築理念的雙重影響，以菊竹清訓（Kiyonori Kikutake）、槇文彥（Fumihiko Maki）等新一代建築師為代表，追求依靠前沿技術和材料、結構手段，讓建築具有某種類似生命體的特點，如簡單複製和再生功能等，同時，還提出建築應該與傳統建立密切關係，發展出除簡化幾何形體之外的新形式，可靈活拆卸與再生，突出技術的應用性等特點。

新陳代謝派的建築實踐和理論活躍於 20 世紀 60 年代，其實際建成的新陳代謝派建築不多。至 60 年代末期，新陳代謝派內部的一些人員的觀點出現矛盾，於是該派也出現了分化現象，出現了持全新理念的黑川紀章（Kisho Kurokawa）、磯崎新（Arata Isozaki）等建築師，隨著這些建築師在國際上影響的擴大，以及新一代建築師對新陳代謝派理論的重新研究，新陳代謝派的成就在當代得以突顯出來。

武藏丘陵鄉村俱樂部（Musashi-Kyuryo Country Clubhouse）⋯⋯⋯>>

位於日本埼玉縣，由磯崎新（Arata Isozaki）設計，1987 年建成。這座建築面積約 3500m² 的俱樂部建築，是為附近一座標準場地的高爾夫園提供的服務性建築。高三層的建築利用所在地勢的落差而建，其外部多用粗石面牆裝飾，主體建築部分採用斜向屋面形式，底層建築平臺上以草坪等植物綠化，因此整個建築區與附近的自然環境融為一體，突出了鄉村俱樂部的休閒與自然特質。

俱樂部以一座傳統形象的塔狀物為標誌，這座塔是主要入口的標示物，也成為內部接待大廳的自然採光塔。建築內部主要提供洗浴、休息、餐館和一定的娛樂服務。

武藏丘陵鄉村俱樂部（1987 年）

粗野主義（Brutalism）

這是在 20 世紀 50 年代出現的一種建築
風格，以柯比意暴露清水混凝土牆面的幾
座建築為先導，以暴露建築材料的自然肌理
為特點，保留建造痕跡。粗野主義相比於有
著光滑牆面和玻璃幕牆的現代建築而言，給
人以粗獷和清新之感。早期的粗野主義建築
以柯比意的馬賽公寓和昌迪加爾城中的建築
為代表，後由英國的史密森夫婦（Alison &
Peter Smithson）發揚光大，並為其定為粗野
主義。路易斯·康（Louis Isadore Kahn）則以
他設計的粗野風格建築而被世人推崇。

耶魯大學藝術與建築系館
（從休息室俯瞰小教堂街，1963 年）

富士縣鄉村俱樂部（Fujimi Country Clubhouse）

位於日本大分地區富士縣郊外，由磯崎
新（Arata Isozaki）設計，1974 年建成。建築
平面呈「？」號形狀，其中問號底部的點由
建築前部的圓花壇表示。主體建築採用混凝
土牆與筒拱屋頂的方式建成，形成走廊式的
使用空間，並在屋頂與底部矮牆面之間形成
連續的長窗帶。

建築內部以深色地毯鋪地與黃色的墩
柱、沙發以及紅色門窗、欄杆相配合，以明
亮和暖色調營造出輕鬆、明亮的使用空間。

隱喻主義（Metaphor） >>

隱喻主義風格建築的特點是其外部形式或細節處，有著極具象徵或隱喻性質的形象，因此建築本身的形態更具藝術性，而建築的形象既可以直接表明一定的立面或寓意，也可以是抽象的，可以引起人們無數的遐想，因此又被稱為象徵主義（Allusionism）。

典雅主義（Formalism） >>

典雅主義又被稱為新古典主義（Neo-Classicism），是第二次世界大戰之後，現代主義建築眾多流派中的一種，主要以美國的一些建築師及其建築作品為代表。典雅主義吸收古典建築的一些特點，以傳統的對稱式構圖及古典建築樣式的新演繹為主要特點，雖然拋棄了傳統的柱式形象，但也追求建築中各部分的比例關係，使現代建築產生端莊、優雅的形象。典雅主義尤其為美國官方所青睞，此時期美國的許多大使館等官方建築多採用此種風格。

東安娜堡醫療中心 >>

位於美國密歇根州安娜堡地區，由阿爾伯特·康建築事務所（Albert Kahn Associates）設計，1996 年建成。醫療中心 7000m² 的面積除提供相關的診斷和醫療空間之外，還設置有社會服務中心、醫學教學與研究實驗室及醫生的社區活動中心等空間。整組建築平面略呈 T 形，如同三座建築端頭相交而形成的，在 T 形短邊的一側還有一座方形平面的附屬建築與之相連。龐大的建築群統一採用石材與磚飾面，形成底部為粗石的基座，中部為帶橫向石條紋裝飾的磚牆立面和頂端的兩坡屋頂形式，具有濃郁的古典氣息。

T 字形平面上兩座橫向的建築結構、形象相同，為底部矩形的樓體形式，但在每座建築中部又特別設置了突出帶有兩坡屋頂的神廟式立面建築插入體。縱向的建築體也為矩形平面的建築體，但採用兩個坡屋頂相連接的屋頂形式。

三座建築體相交的中心位置形象較為特別，正立面為兩對縱向疊置屋頂相交的形象，後部則為穹頂形式。面貌獨特的中心建築體形成整個建築群的中軸線，也同時是醫療中心的接待大廳，坡屋頂和穹頂上設置的玻璃天窗為大廳帶來充足的自然光照明。

後現代主義風格（Post-Modernism）

1959 年，由格羅佩斯、密斯、柯比意等現代主義建築大師領導成立的國際現代建築協會（The International Congresses of Modern Architecture CIAM），因內部存在嚴重的思想分歧而宣布暫時停止活動，這個事件也寓示著新的建築思想對現代主義建築思想的衝擊。已經存在了半個多世紀的現代主義建築，因為過於單一的形式、缺乏人情味等諸問題而受到來自各方的批評。而在第二次世界大戰以後，各種新的建築思想以及新一代建築師的成長、新技術與新材料的產生、社會結構的調整等因素，都促使世界建築向著多元化、個性化的方向發展，以美國為首的西方國家，從建築、音樂、工業、紡織品、平面、家具等各個領域，都開始進入後現代主義發展時期。

1972 年，由山崎實設計的，位於美國密蘇里州聖路易斯城中的現代主義住宅區，由於民眾的反對而被炸毀，也同時有人宣稱「現代主義已經死去」。實際上，從 20 世紀50 年代之後，西方建築思潮已經開始向多樣化、地區性和個性化發展，隨著現代建築大師的離世和新的社會與教育背景下成長起來的新一代建築師的崛起，來自古典、異域、意識流等各個方面的思想與風格開始被建築師們作為對抗和改良簡化的現代主義風格的工具，產生了更多樣的建築流派和各種各樣的建築思想與理論，世界建築的面貌也逐漸變得豐富起來。尤其到了近代，隨著高科技和信息化社會的來臨，這種多元化的趨向更加明顯。建築不僅更多地與人文、自然學科相結合，尤其是與科學技術的發展聯繫起來，而且與商業、情感與信念表達等更大範圍和更抽象理念的結合也更加緊密，而與建築相關的各種學科也不斷增多，並在其產生的同時也處於不斷調整與發展之中。關於後現代主義風格的確切概念，至今在理論界存在爭議，而且由於表現手法，風格的傳承與分裂多樣，更使這個名詞的涵義更加模糊和複雜。

維也納中央銀行內部（1979 年）

拉斯維加斯街景

第二章：建築流派

波普風格（Pop Style）

波普（Pop）是英文 Popular 的簡寫，最早於 20 世紀 50 年代發源於英國當代藝術學院（Institute of Contemporary Art）一個由多位藝術家組成的名為獨立集團（Independent Group）的藝術團體，提出了將大眾文化提高到美學領域進行研究的課題，此後英國波普藝術家漢密爾頓（Richard Hamilton）發表了題為《究竟是什麼使得今日的家庭如此不同，如此有魅力？》拼貼畫的同時，也對波普風格進行了定義，並確定了波普建築「通俗、短暫、物美價廉、年輕、適應大批量生產、刺激和充滿冒險」的風格特徵。

波普設計風格追求與大眾、通俗文化的結合，因此正被處於經濟上升階段的美國社會所接受，在 20 世紀 60 年代的美國形成發展高潮。

草原風格（Prairie Style）

這種風格是以美國現代主義建築大師萊特（Frank Lloyd Wright），在 19 世紀末 20 世紀初時期設計的一系列住宅的特點為基礎形成的。萊特本人稱這種住宅為屋腳住宅（Boot Legged House），草原風格的建築多以住宅為主，這種住宅吸收了日本建築的特點，以平緩和橫向的延展為主，大多帶有深遠的出檐。草原風格建築都有著統一的平面和布局特點，即平面為十字形，形成以中部壁爐所在的主要起居室為中心的活動場所，日常活動的書房、餐廳等空間設置在圍繞壁爐四周的底層空間，上層則為獨立的臥室和私人起居室。

草原風格建築的內部主要以木質裝修和家具為主，室內多不設絕對的隔牆，而只用不到頂的木牆界隔出不同使用區域即可，但往往搭配現代化的空調、照明等其他生活附屬設施和設備。萊特的這種草原建築風格，在一段時期內得到了大眾和建築師的廣泛喜愛，因此在美國各地都有建造，因此在 20 世紀初擁有較大影響，是具有美國本土特色的現代主義建築風格。

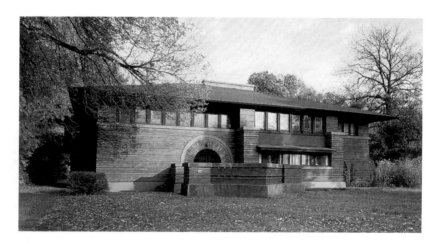

解構主義（Deconstruction）

解構主義是 20 世紀 80 年代中期產生的一個全新的建築派別，以哲學家德希達（Derrida）提出的解構主義哲學為理論依據，以彼得·埃森曼（Peter Eisenman）、伯納德·屈米（Bernard Tschumi）等建築師為實踐者。解構主義主張建築設計貼近和表現時代精神，從邏輯思維開始顛覆建築傳統，其建築理念與結構主義（Constructionism）正相反，被認為是現代主義發展早期俄國構成主義的新發展。

目前，對於解構主義是否成其為一種獨立的風格，在學界尚存在爭議。這種新的建築風格出現時間較短，而且理念涉及綜合學科，極其複雜，因此目前在理念和實踐兩方面都缺乏有效地歸納與總結。但從其在 20 世紀末，尤其是 21 世紀初這幾年裡的發展來看，解構主義風格正逐漸走出偏重理論化的陰影，並呈現出與高科技風格緊密結合的發展趨勢，隨著投身於這一新風格的建築師的

增加，以及大眾建築審美觀念的轉變，正有越來越多的解構主義風格建築被建立起來。

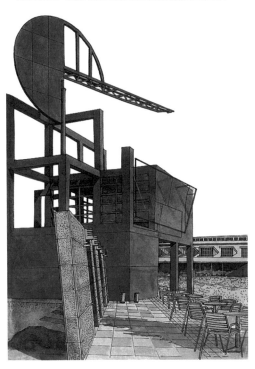

拉維萊特公園（1983 年）

奇異建築（Fantastic Architecture）

奇異建築風格是一種追求新鮮、刺激的建築設計趨勢，這種建築往往通過結構、材料、外部形象等方面塑造的奇特形象獲得驚人的建築效果，但在不同時期和不同建築師的表現各不相同，衡量此類建築的標準也不相同。此類建築往往規模不大，是建築師或業主藉以吸引人們的注意或表現某種觀點而建造的，因此在商業建築中較為常見。奇異建築並不是一種固定的建築風格和流派，也

沒有形成系統的理論與設計手法，因此影響較小。

桁架牆住宅（1993 年）

極簡主義（Minimalism）

極簡主義是一種從 20 世紀 80 年代左右興起的設計運動，以極端抽象和簡化的設計與表現方式著稱。極簡主義風格不同於現代主義提倡的極端簡化形象，而是追求通過對物體形象的簡化來表達深邃的含義。極簡主義設計風格追求抽象而生動，時尚又脫俗的設計效果，雖然主張拋棄裝飾，但不排斥對色彩的運用。在極簡主義風格的建築中，建築師經常通過燈光、建築體塊和內部線條的搭配，營造出高品質生活空間的形象。這種極簡主義的建築設計風格在建築界曾經引起廣泛的爭論，在簡化的形象中是否蘊含了豐富的情感內涵，是這場爭論的焦點。

波森住宅（1999 年）

白色派（The Whites）

白色派是以 1969 年在紐約現代藝術博物館舉辦的一次名為「研究環境的建築家」的會議為標誌產生的，因為這次會議主要由彼得·埃森曼（Peter Eisenman）、麥可·葛瑞夫（Michael Graves）、理查德·邁耶（Richard Meier）、查爾斯·格瓦思米（Charles Gwathmey）和約翰·黑達克（John Hejduk）五人主辦，並以展出此五人較為統一的白色建築設計為主，因此又得名「紐約五人」。這個建築團體並沒有形成系統的理論，只是以五位建築師對幾何建築體塊和白色建築基調的建築設計特點為基礎形成的風格，這種簡化和白色的建築形式與當時流行的後現代主義建築花哨、張揚的面貌形成對比，因此又有「新柯比意派」、「新現代主義派」等稱呼。但這個以堅持復興現代主義的五人小組活動時間很短，埃森曼和葛瑞夫等成員分別走向解構主義和後現代主義道路，現在只有邁耶一人還在堅持白色派的設計風格，但其建築中也已經適度加入了更豐富的元素。

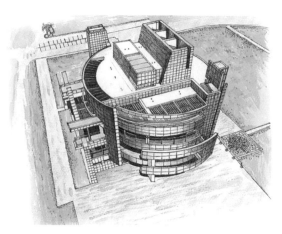

水晶教堂國際思維中心

CHAPTER FOUR ｜第三章｜

建築團體

包浩斯（Bauhaus）

1919 年由沃爾特・格羅佩斯（Walter Gropius）在費爾德（Henry van de Velde）創辦的魏瑪美術與工藝學校基礎上創辦，德文原名 Des Staatliches Bauhaus（國立包浩斯學校）。包浩斯從 1919 年在魏瑪創辦，到 1933 年在柏林宣布關閉，歷經格羅佩斯、漢斯・邁耶（Hannes Meyer）、密斯・凡德羅（Ludwig Mies van der Rohe）三任校長，14 年的發展歷史，是現代設計教育的開端，其存在與發展大大推動了現代設計風格的普及與發展，對現代主義風格成長為國際性風格起到了很大的推動作用。

包浩斯學校的發展大致分為三個階段，從學校成立到 1924 年在魏瑪的教學活動為第一時期。這一時期包浩斯處於初創階段，格羅佩斯在這一階段克服了傳統美術學院的分離、基礎教學設施與

教學科目的制定、教員與教學方向的選擇與確定、制定入學標準等困難，並通過招收具有現代設計思想的教員，如馬科斯（Gerhard Marcks）、伊頓（Johannes Itten）、納吉（Laszlo Moholy-Nagy）等，不僅初創了現代設計教育的基礎教學課程體系，也將俄國構成主義和荷蘭風格派等前衛的現代設計思想帶入學校。魏瑪時期的包浩斯在後期逐漸形成了成熟的教學與設計理論體系，並通過 1923 年舉行的展覽活動而獲得了世界性的影響，同時開創了設計學校與生產廠家合作的新型現代模式。

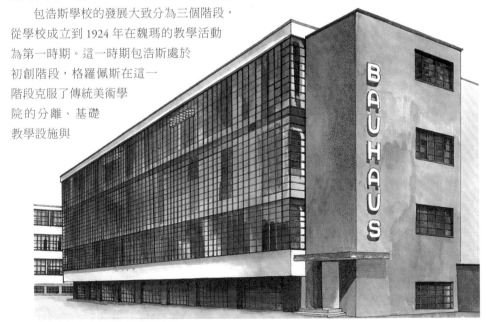

包浩斯德紹教學車間大樓

1925 年起包浩斯學校遷址到德紹地區是包浩斯發展的第二階段，並修建了全新的現代主義風格校園建築群和教職員工宿舍，這些建築中的內部裝修、家具及日常用品都為包浩斯師生設計的現代風格，是現代主義設計集大成之作。此時的包浩斯形成了較為系統、全面的現代設計教育體系，並實現了藝術設計與工藝生產相配合的新型教學模式，同時不僅開設了專業的現代建築設計系，還出現了平面印刷、家具等涉及範圍廣泛的現代設計部門，並且這些部門均與社會生產廠家保持了密切的聯繫，使設計可以直接轉化為成熟的產品出售，在市場上也獲得了較高的評價。但自從 1928 年，邁耶擔任校長後，包浩斯日漸向著強烈的政治化方向發展，以至影響了正常的教學工作。

1930 年密斯開始擔任包浩斯學校的領導工作，包浩斯進入第三發展階段。密斯重新整頓了教學系統，並通過重新制定學生入學標準等措施，保證了教學活動的正常進行。

密斯改革了學校的教學體制，將包浩斯改造為以現代建築設計為主的學校。但這種情況沒有維持多久，隨著納粹政府的成立，包浩斯於 1932 年被迫移往柏林並改變成名為「包浩斯——獨立教育與研究學院」的私立設計教育學校，並最終於 1933 年宣布關閉。

包浩斯學校在 20 世紀 20 年代，魏瑪第一發展階段後期舉辦的展覽會，將包浩斯的現代設計影響擴展到歐洲各國，通過聘任教員和這些展覽活動，也使包浩斯的教學活動與當時前衛的現代主義運動緊密結合起來。1933 年包浩斯關閉之後，學校的師生散落到歐洲各地，尤其是美國，促進了整個西方世界的現代風格發展進程。包浩斯學校進行的教學探索，也成為現代設計教育的主要來源和基礎。

包浩斯學生馬歇爾·布魯耶設計的家具

包浩斯學生設計的金屬咖啡具

國家製造聯盟（The Deutscher Werkbund）

1907 年在德國慕尼黑，由赫爾曼·穆特修斯（Hermann Muthesius）、貝倫斯（Peter Behrens）和費爾德（Henry van de Velde）三人為主要發起者，以瑙曼（Friedrich Naumann）起草的製造聯盟宣言為主要宗旨，由建築師、藝術家、工業和平面等各領域的設計師、企業家、政治家等共同組成的半官方組織。該組織以瑙曼在宣言中強調的六點要求為活動和設計原則，即提倡藝術、工業和手工藝的緊密結合；提倡通過教育和宣傳這兩種途徑促進和探索前三者的結合；肯定和提倡走工業化道路，以使用功能性為最終標準；拋棄裝飾；推崇並積極探索標準化與批量化生產方式；提倡設計與政治的分離。這六點主張，在充分肯定現代工業化進程的基礎上，明確提出了設計不受政治干擾的問題，同時宗旨中對功能的肯定和對裝飾的否定，也成為現代主義設計的基本原則。

製造聯盟成立後，其內部以費爾德和貝倫斯為代表的設計者又出現了針對批量化與標準化生產的爭論，最終堅持科學設計和批量化生產觀點的貝倫斯一派戰勝了強調設計者自身思想表達的費爾德一派，使製造聯盟真正走上了現代設計的道路。

製造聯盟 1914 年、1927 年和 1930 年分別在德國科隆、德國斯圖加特的魏森霍夫和法國巴黎組織了不同形式的聯盟設計展覽會。這些展覽會上的現代工業化展覽品，以及建築、家具、雕塑、繪畫，甚至是輪船和火車包廂等，不僅讓製造商接受了新的設計風格，也擴大了製造聯盟的影響，尤其是在幾次展覽中湧現出的優秀設計師與作品，如 1914 年格羅佩斯（Walter Gropius）與其搭檔設計的模具工廠及展覽會辦公樓，1927 年斯圖加特展覽上一系列現代風格住宅建築等，都成為現代主義風格發展史上的里程碑式建築，同時也奠定了現代主義建築的風格和設計發展方向。在此基礎上，奧地利、瑞士、英國等許多國家都先後建立起相同性質的現代設計組織，同時由於製造聯盟的許多設計家同時在各地擔任教學工作，因此他們的教育活動也大大促進了現代主義設計風格的普及與發展，這之中尤其以格羅佩斯創建的包浩斯學校（Bauhaus）最為著名。

製造聯盟於 1933 年後，隨著納粹黨的上臺而被當局取消，直到 1947 年第二次世界大戰結束後才得以重新組建。

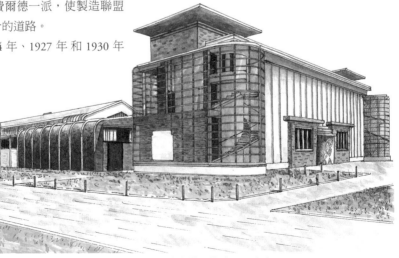

模具工廠及展覽會辦公樓（1914 年）

七人集團（Group 7） >>

七人集團是受義大利 1924 年左右流行的一種介於古典與現代間的繪畫風格影響，於 1926 年在義大利成立的探索新建築設計風格的設計團體，初創時由特拉格尼（Giuseppe Terragni）、弗雷蒂（Guido Frette）、菲吉尼（Luigi Figini）、拉考（Sebastiano Larco）、拉瓦（Carlo Enrico Rava）、波里尼（Gino Pollini）和卡斯塔尼奧勒（Ubaldo Castagnoli）構成，但不久之後卡斯塔尼奧勒退出，1928 年里貝拉（Adalberto Libera）加入進來，成為較為固定的七人設計小組。

七人小組的設計理念處於現代主義與古典主義之間，該小組以義大利悠久的建築文化傳統為基礎，提出利用現代材料、結構和部分建築規則與古典主義建築相結合，創造出既具實用、真實、簡潔的現代主義建築特點，又具有古典建築形象特點，以及典雅、精神象徵性特點的新風格建築。這些設計理念也在名為《義大利評論》的雜誌上連載，在當時義大利產生一定影響，七人集團的設計師也設計出了一些極具現代感的現代建築形象，這在當時歐洲是較為前衛的。七人集團的建築活動是現代主義發展歷史上一段較為獨特的中間風格發展階段，但由於七人集團的建築主張深受當時義大利法西斯政府的喜歡，並與政府合作了大量建築，因此在戰後並未受到人們的重視。

里貝拉設計的馬拉帕特住宅（1942 年）

國際現代建築會議 >>
（The International Congresses of Modern Architecture）

國際現代建築會議於 1928 年在瑞士拉·薩拉茲（La Sarraz）舉行，由柯比意（Le Corbusier）倡導成立，格羅佩斯（Walter Gropius）、密斯（Ludwig Mies van der Rohe）等當時活躍的具有現代設計意識的建築師積極參與，按照其德語名稱通常被稱為 CIAM。其召開的背景，是 1927 年柯比意在日內瓦人民聯盟宮建築設計競賽中獲一等獎，主辦方卻仍選擇了古典方案進行建造的事件。

第一屆 CIAM 會議由來自法國、瑞士、德國、荷蘭、義大利、西班牙、奧地利和比利時等國的 24 名建築師參加，選舉卡爾·莫瑟爾（Karl Moser）為第一任主席，並簽署了《拉·薩拉茲宣言》以確定現代設計的原則，其中肯定了現代材料、結構與技術帶給建築形象和使用功能上的變化，不僅全面探討了現代建築的設計風格、建造成本與標準化工業生產的問題，還深入到現代建築設計教育和城市規劃等更大範圍的，與現代建築相關

城市結構封面

的問題上，同時最重要的是為各國現代設計師提供了思想交流的平臺，削除了組織內部的分歧，統一了現代主義的設計理念，並強調了現代建築及設計者與國家的關係。

CIAM 第二次會議於 1929 年在德國法蘭克福舉行，主要探討低造價集合住宅建築問題。第三次會議於 1930 年在比利時布魯塞爾舉行，除探討城市的現代功能性問題之外，選舉荷蘭建築師康奈利斯‧范‧伊斯特恩（Cornelis van Eesteren）為新一任主席。第四次會議於 1933 年在一艘船上召開，這艘船往返於馬賽與雅典之間，大會圍繞機能城市（The Functional City）的主題，以柯比意為領導審議了一份關於歐洲 34 個大城市的調查報告，其成果匯總於 1934 年發表的名為《雅典憲章》一書。第五次會議於 1937 年在法國巴黎舉行，主要探索居住建築以及由此產生的城市問題，受戰爭影響並未取得實質性進展。此後受第二次世界大戰影響，各種建築與研討活動暫時停止了活動，以格羅佩斯為首的，移居到美國的一批歐洲現代建築師在美國成立了分會。直到 1947 年，CIAM 第六次會議才在英國的布里奇沃特（Bridgewater）舉行，在這屆會議上雖然仍舊以對使用功能的滿足為主要議題，但重視使用功能之外建築價值的觀點也已經出現。

CIAM 第七次會議於 1949 年在土耳其貝爾加莫（Bergamo）舉行，在柯比意制定的現代城市規劃基礎上，各國建築師針對現代城市規劃與建築設計進行了交流與探討。第八次會議於 1951 年在英國霍登斯頓（Hoddesdon）舉行，作為上一次會議議題的延伸，本屆會議著重討論了公共活動中心與步行街區作為城市中心的規劃與建設問題。第九次會議於 1953 年在普羅旺斯地區舉行，

這屆會議第一次探討了發展中國家的現代建築問題，在受到聯合國教科文組織的重視之後，展開了與該組織的初步合作。但同時，以史密森夫婦（Alison & Peter Smithson）為首的新一代建築師，在此次大會上做了針對第八次 CIAM 會議議題的批判，同時宣告了對於現代主義建築簡化與單純追求功能性建築風格的批判。這屆會議也是格羅佩斯和柯比意最後一次參加 CIAM 的會議活動，同時預示了現代主義建築風格以及由此產生的統一現代主義建築規則的分裂。

第十次 CIAM 會議於 1956 年在南斯拉夫的杜布羅夫尼克（Dubrovnik）舉行，出席及主持人員主要以史密森夫婦和其他年輕建築師成立的十人小組（Team X）為主。第十次 CIAM 會議也是這個現代建築組織的最後一次會議，在這屆會議上，十人小組徹底批判了現代主義的建築規則與設計理念，CIAM 的解體，也預示了建立在反對現代主義風格基礎之上的後現代主義建築時代的到來。

第一次 CIAM 會議留影

雅典憲章
（Charta von Athen）

雅典憲章的內容產生於 1933 年在馬賽與雅典之間航行的一艘船上舉行的國際現代建築會議（CIAM）第四次會議關於機能城市（The Functional City）的議題。這屆會議上針對 34 個歐洲城市的調查與討論產生的「會議決議」，不僅對當時主要的現代城市狀況做了介紹和說明，也同時產生了較為系統的城市建設理論。這份會議決議在此次會議之後並沒有公開發表，直到 1941 年才經柯比意（Le Corbusier）編修，並最終於 1943 年以《雅典憲章》的名字發表。這本未署名的小冊子主要圍繞現代城市的居住、工作、休閒、交通與老建築五大問題的論述展開，並由 111 項命題構成。

雅典憲章的內容在很大程度上，是基於柯比意對理想城市的設想確立的，因此其主題觀點帶有理想性，與當時的現實聯繫性不大，更傾向於概念性的理論。憲章中確立的理想城市形式提倡統一與規則化的共性，這就忽視了不同地區、文化背景與建築傳統等的個性化因素。在 CIAM 最後兩屆，即第九和第十屆會議上，十人小組（Team X）即是針對這一憲章中的內容，對現代主義進行了批駁。但雅典憲章中所提出的重視綠化帶和公共空間等觀點，仍然在現代城市建設中具有很好的借鑒作用。

十人小組（Team X）

十人小組是在現代建築國際會議於 1953 年舉行的第九次會議期間產生的，其主要成員對現代主義統一和單純追求使用功能的特點持批判態度，並在保持現代主義實用性等優勢的基礎上，尋求其更深入的文化性方面達成了共識。十人小組的主要成員包括許多建築師，如史密森夫婦（Alison & Peter Smithson）、凡・艾克（Aldo van Eyck）、康迪利斯（Georges Candilis）、伍德茲（Shadrach Woods）、貝克曼（Jacob Berend Bakema）、弗爾克（John Voelcker）、豪威爾（Bill Howell）、博蒂斯基（Vladimir Bodiansky）、索爾坦（Jerzy Solltan）、卡洛（Giancarlo de Carlo）、柯德里奇（Jose Antonio Coderch）等，實際上成員不止十名。此外，除了以十人小組名義進行各種活動的建築師之外，一些當時著名的建築師，如路易斯・康（Louis Isadore Kahn）等，也在言論或設計上支持著十人小組的建築觀點和各種活動。

十人小組成員在 1956 年召開的第十次 CIAM 會議上成為主要的組織者與主持者，並在 CIAM 的活動結束後，繼續組織進行了新設計思想交流，宣傳新建築理論的相關會議與活動，直到 1981 年隨著社會意識與組織內人員思想的分化而結束。十人小組的系列活動，有力衝擊了現代主義設計理念及其一統天下的局面。

當代都市模型

孟菲斯（Memphis）

這是 1980 年在義大利成立的激進設計團體。最初該組織以埃托・索特薩斯（Ettore Sottsass）、馬可・扎尼尼（marco Zanini）、巴巴拉・瑞迪斯（Barbara Radice）、阿爾多・辛比克（Aldo Cibic）、瑪托・雷恩（Matteo Thun）、邁克爾・德魯奇（Michele Delucchi）等設計師構成，其中除索特薩斯之外，孟菲斯的主要成員大多為年輕的建築師。

孟菲斯 1981 年舉行了組建後的第一次展覽，展出了以 31 件家具、11 件陶瓷器、10 件燈具、3 個鬧鐘為主，一些其他設計產品為附的家具和日用品。這些物品都以奇特、新穎的造型和鮮豔的色彩為主要特徵，有些作品甚至為了追求造型而犧牲了部分使用功能，出現了粗俗的作品，也因此受到了業界的批評，但這些作品同時卻得到了大眾的認可，因此成為後現代主義時期最受矚目的設計團體之一。孟菲斯將產品帶給人心情的影響和其裝飾性作為物品的重要功能之一，並提倡設計與大眾文化和商業化生產的緊密結合。

孟菲斯的設計理念是直接針對現代主義設計理念而產生，因此其設計理念幾乎都與現代主義的規則相反，如提倡設計小眾化和個性化的產品，其設計的每款產品往往產量有限；提供彩色和奇特的造型，這種對物品獨特性的追求有時不惜以實用功能為代價，注重對各種不同材料的搭配使用；在設計上大量介入雕塑、繪畫等其他藝術類型的表現手法。此後，隨著孟菲斯設計團體影響的不斷擴大，這個設計團體也成為包含多個國家，眾多參與者的大型設計團體。索特薩斯在孟菲斯活動了一段時間之後與之脫離，並成立單獨的設計事務所，轉向建築設計。

孟菲斯成員合影，中間者為索特薩斯

CHAPTER FIVE ｜第四章｜
名詞解釋

建築構造

木結構

　　木結構是指用木材作為建築承重主體的結構形式，如柱梁、屋架、樓板等建築構件都是使用木質材料，再配以木板或磚石作為圍護結構。

　　早期中國的民居、寺廟和宮殿建築多是採用木結構，但由於木結構防火、防腐問題難以解決，耐久性較差而逐漸被其他新的建築結構材料所代替。

砌體結構

　　砌體結構是用磚、砌塊、石塊等塊體用砂漿砌築而成。磚石材料取材廣泛，施工技術簡單，隔熱、隔聲性能較好。但由於砌體結構抗震性能較差，施工現場採用手工作業，效率低，不適合建造大型、高層建築。而且由於黏土磚與農田爭地的矛盾受到政府的限制。

混合結構

　　混合結構是磚砌體和鋼筋混凝土混合承重的結構，一般採用砌體結構作為承重牆，鋼筋混凝土結構作梁、樓板或框架。有外磚內框架、外框架內磚石、底部框架上磚石等布置方式。混合結構集合了多種建築材料的優點，廣泛運用於各種類型的建築上。

鋼筋混凝土結構

鋼筋混凝土結構採用鋼材作為筋骨，澆入混凝土作為包裹材料混合而成的構件，並作為支撐建築主體的結構方式，可用於一些多層及高層的建築，有很好的承重能力，結構布置靈活。採用鋼筋混凝土可布置框架結構、剪力牆結構、框架——剪力牆結構、核心筒結構、筒中筒結構等。

鋼結構

鋼結構是採用鋼材做受力骨架而構成的建築。由於鋼材強度高、結構重量輕、材質均勻、塑性韌性好，具有良好的加工性能和焊接性能。因此一些超高層和大空間的建築常使用這種鋼結構作為主建築結構形式。

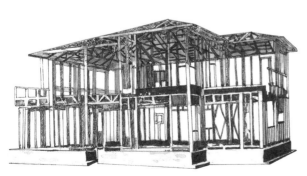

輕型鋼結構建築

薄鋼板和薄壁型鋼或者角鋼、鋼筋和扁鋼等斷面較小的型鋼都統稱為輕型鋼，由這種輕型鋼材作為建築的面板、桁架、骨架等重要構件體系，所組成的建築就是輕型鋼結構建築。

輕型鋼質量輕便，通常事先在工廠預製好一套完整的建築結構體系，包括柱、梁、面板、骨架等構件，運送到施工現場直接用螺栓或者接板進行組裝即可，安裝方面，省時省力。

骨架結構建築

骨架結構是指按照一定規則橫豎交叉的長杆來承重的建築項目，選材可以靈活多變，內部構造可使用承重能力較強的鋼材長杆，而外部可採用質地較輕的材料作為牆體，以起到隔熱或者隔聲的效果。

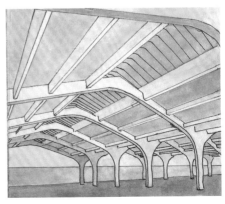

網殼結構

網殼結構也是骨架結構中的一種類型，是將交叉的長杆設計成曲線形式，以此來支撐大跨度的空間承重。網殼結構建築樣式很多，可設計成多邊形、橢圓形、扇形和三角形等形狀，因此這類設計要求的精確度相當高。

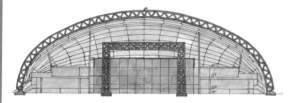

桁架結構

桁架結構是指用空心管或者懸索，組建成各種三角形的構造，直接做建築的屋頂或者牆壁，既有堅固的承重性，也有很好的觀賞性。

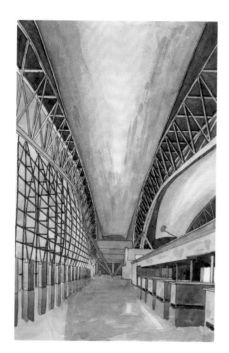

剛性框架結構

剛性框架結構是指柱子和梁相結合，共同來抵抗外力的結構方式，兩根柱子之間一般可以支撐 6m ～ 15m 的橫梁。

單筒結構

單筒結構是指採用密柱作為建築的外牆，圍置成一個圓形、正方形或者近似正方形的單筒結構，密柱之間橫向間隔的距離通常為 1m ～ 3m，高層建築的上下柱體之間用橫梁來連接，使密柱可像懸臂一樣承擔建築橫向的風荷載和地震作用，提高建築的穩定性。

桁架單筒結構

　　桁架單筒結構整體類似於框架單筒結構，只是在建築外牆體上的梁與梁之間加上對角斜撐，以三角形桁架的形式增加建築整體的強度和剛度，提高穩定性，適用於高層建築。

束筒結構

　　束筒結構是指由多個單筒結構按照一定的模數網格布置組合而成的建築結構，適用於平面較大的建築之上，以組合筒體群的形式增強建築的剛度，提高側向承載能力。同時還可採用高低不等的單筒組合。

筒中筒結構

　　由內筒和外筒相結合，可形成筒中筒結構建築。內筒和外筒之間用樓板相連，以內筒為核心，主要承擔建築的荷載重力，而側向荷載由內筒和外筒共同承擔。

膜建築

　　膜建築是採用高強度柔性薄膜材料與支撐體系相結合，形成具有一定剛度的穩定曲面，能承受一定外荷載的空間結構形式。膜建築從結構形式上可分為骨架式、張拉式、充氣式膜建築。

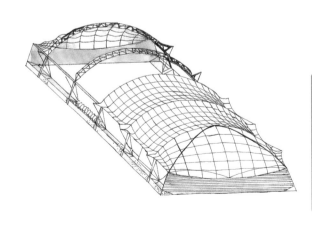

骨架式膜結構　>>

以鋼結構或集成材料構成屋頂骨架，在其上方張拉膜材的構造形式，建築主要還是以骨架等構造進行支撐，附在骨架之上的薄膜則起到負荷張力和保護建築的作用。

充氣式膜建築　>>

此類結構是以向黏合好的薄膜建築內部充氣，使內部和外部產生氣壓差，依靠這種氣壓差來支撐建築的構造。這對薄膜的質量要求比較高，因為它既要承重還要為建築抵抗自然損害，為了保險起見可以在充氣的內部再加上一些固定的骨架，二者結合使用，有利於大規模建築的穩定性。

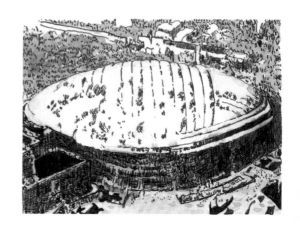

張拉式膜結構　>>

以膜材、鋼索和支柱構成，利用鋼索與支柱在膜材中導入張力以達到穩定的形式。該結構形式造型豐富、表現力強。

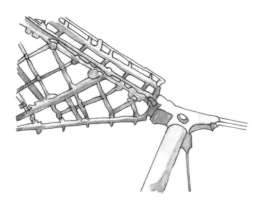

大跨度結構　>>

大跨度結構是指在建築的頂部設計特別的承重結構，把負荷的方向盡可能在水平方向上延長，然後引到地下，代替一些柱體或者框架來為建築承重，增加了建築的開敞內部空間，同時還會給人一種良好的視覺效果。

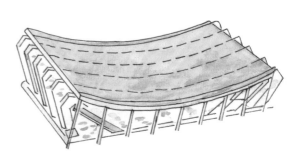

施工模板

工具式模板　　　　　　　　　　　》

　　工具式模板的施工是使用一定規格尺寸的模板，拼裝成砌築牆體或者樓板的模具，固定在建築基礎之上，再用機械化體系向模具內澆灌混凝土的方法來砌築牆體或者樓板，由此建造的建築稱為工具式模板建築。

　　製作模板可選用的材料有木質板、鋼絲網水泥板和鋼板等，其中以鋼質模板運用最為廣泛。隨著科學技術的發展，工具式模板建築也是推陳出新，目前主要可以分為以下幾類：

大模板　　　　　　　　　　　　　》

　　和靈活模板的通用性相反，大模板有一定的專用性，是由具有一定通用設計參數的模板構成，模板面積頗大，適用於大型或高層建築，通常可以一次性澆築整塊牆面。

筒模　　　　　　　　　　　　　　》

　　用來澆築煙囪和筒倉以及電梯井道等筒式構造的模具稱為筒模，可根據需要設計成圓筒和方筒兩種形式。

外圍護結構　　　　　　　　　　　》

　　外圍護結構是由外門、側窗、外牆和屋頂等直接接觸外界的構件組成。

　　由於外圍護結構通常要直接抵抗外界風雨、冷熱交替、陽光輻射、灰塵侵蝕等危害，因此對外圍護結構的質量要求也非常高。需要採用磚石、鋼筋混凝土、纖維水泥板、鋼板、玻璃板或者鋁合金板等強度較高的材料構成，必要的時候還可採用多層複合材料，以達到隔聲隔熱、防水防潮、耐火耐侵蝕等綜合功效，以此來確保建築整體的持久性。

滑升模板　　　　　　　　　　　　》

　　滑升模板是一種全機械化模板砌築的方法，施工時無需進行模板的拆裝，而是通過高壓油泵和油壓千斤頂相結合，利用牆體內的鋼筋作為導杆，在澆築過程中可隨時向上提升模板，達到連續澆築牆體的目的。

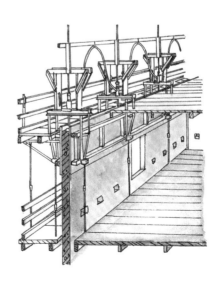

隧道模 >>

隧道模是將牆模和樓板模相結合，內部由骨架支撐，外表上看像一條隧道，且模板底部或者一側通常設有滑行軌道，同時澆築好牆體和樓板後，模具可沿軌道撤出，再安插進上一層的軌道中，使用方便。牆體和樓板同時砌築，加強了結構的整體性和穩定性，多用在大型建築結構之上。

臺模 >>

臺模主要是用來澆築樓板或屋面，模具的下方用活動腿狀支架來支撐，方便根據需要上下調節模板，整體呈桌臺的形狀，因此被稱為臺模。

靈活模板 >>

靈活模板由平模板和一些相配的支持結構組成，這些組件的尺寸和模數都事先做了系統化的規定，有很強的通用性，可根據需求現場進行組裝，運用起來靈活方便，故被稱為靈活模板。

裝配式建築 >>

裝配式建築是指用配置好的構件臨時組合而成的建築類型，具有省時省力的特點。一般可分為砌磚建築、板材建築、盒子建築、骨架板材建築和升板、升層建築五種類型。

內圍護結構 >>

建築內部的門窗、室內的隔牆以及樓層之間的樓板等內部構造都統稱為內圍護結構。

內圍護結構設立在建築的內部，主要是起到阻隔室內空間的作用，較少受到外界環境的侵蝕，因此可採用木板、輕型鋼板等輕質的材料製作，可以根據需要達到隔聲或者隔視線的效果即可。

牆體結構

土坯牆 >>

採用煉泥、壓實、脫模、晾乾等工序製作而成的材料稱為土坯，由這種材料砌築而成的牆面即是土坯牆。土坯是地方材料，可就地取材，但承重能力不高，只適用於低矮的建築或者不需牆承重的建築。土坯牆由於防水性差，只適宜在乾燥地區使用。

燒結空心磚牆

燒結空心磚牆所用的磚塊是在一定規格的磚塊中間縱向留些圓孔，亦可稱為多孔磚。目前多孔磚分為兩種形式，都有自己特定的規格：M 形多孔磚呈正方形，規格為 190mm×190mm × 90mm；P 形多孔磚呈長方形，規格為 240mm × 115mm × 90mm。這種空心磚不僅節省了材料的消耗，減少牆體的自重，而且還可在圓孔內加一些諸如粉煤灰之類的填充材料，增強保溫效果。

空斗牆

空斗牆由普通的黏土磚砌築而成，只是磚塊採用不同的砌築方法，使牆體內部留有空隙。一般有兩種砌築方法：橫放稱為眠磚法，豎放稱為斗磚法。這種牆體抗震能力較弱，不易在地震較多的地區使用。

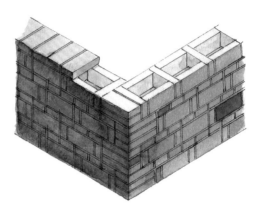

複合牆

複合牆由多種材料組合而成。大致可分為三層，中間一層採用燒結空心磚或者鋼筋混凝土牆，牆的內外兩側用砂漿貼上保溫板，起到裝飾和保溫隔熱的雙重作用。

夯土牆

選用黏土或者砂質黏土和碎石、石屑等材料混合製土，再通過模板夯築而成的牆體叫做夯土牆。在夯築的時候可以加入木條、竹條等增加牆面的強度，也可將牆面夯築的上薄下厚，以增強牆面的穩定性。

夯築是早期的一種築牆的方式，操作方法是在牆面上固定一個模板，將泥漿注入模板內，再用木棍或者鐵錘砸實即可。由於夯土牆強度低、防水性差，只適於在乾燥地區建造低矮的建築物。

插泥牆

插泥牆是用插齒製作而成的牆面，所採用的主要材料是黏土，再配上 15% ～ 20% 的草節，攪拌成泥漿後製牆。

毛石牆

毛石牆是將開採的石塊直接築牆，對石塊不做任何加工，只是在砌築牆面的時候需要將石塊大小搭配，確保牆的穩定性，石塊之間用水泥砂漿或者石灰黏合，牆面的厚度需要在 400mm 以上。

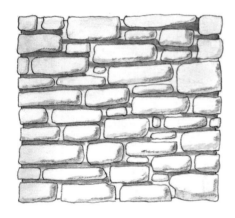

料石牆

和毛石牆一樣，料石牆也是採用石塊築牆，只不過是對石塊進行了加工，將石塊切割成一定規格的長方體，長方體一般長為 700mm ～ 1200mm，高和寬都限制在 300mm ～ 500mm 之內，再用石灰砂漿、水泥砂漿黏合搭砌成牆。

統砂石牆

所謂統砂，就是指沒有經過篩選的、天然形成的、大小不同的砂卵石。將統砂與水泥、石灰和煤灰按照一定的比例攪拌成泥漿，倒入模板內夯築而成的牆體叫做統砂石牆。

實心牆

實心牆是指牆中間沒有空隙，全部只採用實心的材料搭砌而成的牆體形式，這種牆體承重能力強。

卵石牆

用石灰砂漿將條形卵石斜砌而成的牆體稱為卵石牆，通常是選用 150mm ～ 200mm 的卵石上下疊砌成八字形構造，為了保證牆體的穩定性，卵石牆轉角處需用方整的石塊固定。

金屬幕牆

金屬幕牆是指使用鋁板、鋼板、鈦合金板等金屬製板材，通過焊接和噴塗的方式製作而成的幕牆形式。有平整性好、抗壓、抗擠、抗撞擊性強等優點。

花牆

花牆是帶有鏤空花格的牆體，主要用於分隔空間之用，相對於普通牆體而言，花牆不僅可以區隔空間和遮陽，還十分有利於空氣的流通，花牆牆體的圖案大多按一定的規律來砌築，使牆體具有很好的裝飾性能。

幕牆

又稱掛幕或者懸掛牆，由外表面層、填充層和內表面層以及支架構成，圍繞在建築的外部設立，有很好的裝飾和保暖的作用，卻不具有承重的作用。

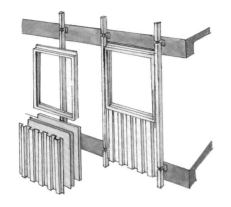

全玻幕牆

全玻幕牆採用的是大塊通透的玻璃板，板面上不設立體框架，而是通過玻璃四周的玻璃肋來起到支撐的作用。

為確保全玻幕牆的穩定性，可設置為懸吊式和落地式兩種形式，懸吊狀態下玻璃板通過吊鉤、吊環等構件吊掛固定在上層結構框架上；落地式狀態下玻璃板則通過密封結構膠等構件黏貼固定在下支承框內。全玻幕牆有很好的視覺效果，可以將室內外的事物一覽無餘，內部空間感也會隨之擴大。

隱框玻璃幕牆

通過密封結構黏貼的方式將玻璃固定在幕牆的框架之上，使框架完全隱藏到玻璃之內，從而形成的玻璃幕牆稱為隱框玻璃幕牆。亦可通過設計，單獨將框架的橫條或者豎條顯露出來，所形成的幕牆結構稱為半隱框玻璃幕牆。

點支式玻璃幕牆

點支式玻璃幕牆是指首先採用杆件、桁架、懸索等剛性構件組成一套美觀的杆件體系或者索杆體系，再通過螺栓和鋼抓將這套體系固定在一張大塊的玻璃面板上，從而形成的幕牆形式。與全玻幕牆一樣，點支式玻璃幕牆也借助了玻璃的通透優勢起到增加室內空間感的作用。

點支式玻璃幕牆應採用可穿孔的鋼化玻璃面板，以備固定鋼抓和螺栓之用。這種幕牆有很好的裝飾性，多用於大型的會場或者展覽中心之中。

明框玻璃幕牆 >>

　　明框玻璃幕牆是指採用特殊斷面的鋁合金型材作為幕牆的主框架，在型材上製作出凹槽，利用鑲嵌的方式將整塊玻璃面板嵌入鋁合金型材的凹槽內，使鋁合金框架整體顯露在玻璃板之外的幕牆形式，通過這種鑲嵌的形式可以很好地加強玻璃的穩定性。

石材幕牆 >>

　　石材幕牆是用各種石材作為牆面材料製成的幕牆結構，現採用最多的石材是花崗岩。具體的操作是將石材製成大塊的面板，通過金屬龍骨或者金屬掛件的固定讓石板懸掛在建築的主體結構上。這種形式通常被稱為乾掛，可通過懸掛的方式不同，分為鋼銷式乾掛法、結構裝配式乾掛法和背栓式乾掛法等。

　　石材的背面包含一層空氣層，空氣層不僅可以幫助室內通風散熱，而且還可以在兩片石材板之間留出 5mm ～ 10mm 的縫隙，雨水可以順縫隙流進空氣層，隨後結構內部的排水系統會將空氣層中的水及時排出，不會侵蝕牆體。

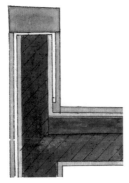

雙層通風玻璃幕牆 >>

　　採用內外兩層幕牆相結合的方式，使幕牆牆體中間形成一條通風換氣層，並在幕牆上下留出可以隨意開合的進風口和排風口，使空氣可以自由的在這個換氣層內流動，達到通風的效果，這種形式的幕牆是雙層通風玻璃幕牆。

　　雙層通風玻璃幕牆的材料可選用型鋼和中空玻璃，外側採用帶有裝飾性的點支式玻璃幕牆，內側採用明框幕牆組合而成。雙層通風玻璃幕牆不僅可以通風，還有導熱、保溫、隔聲等效果，屬於節能環保型幕牆，但由於牆體較厚，造價相對也比較高，同時還會多占用一部分室內空間。

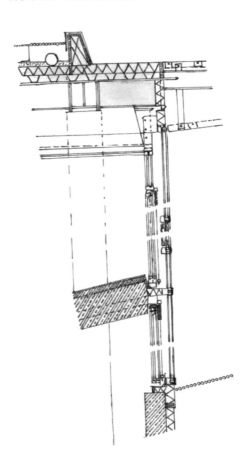

光電玻璃幕牆

光電玻璃幕牆是一種耗資較大的高科技幕牆，而且需要在有充足日照的地區才可使用，因此現在只出現在很少的建築之上。光電玻璃幕牆是利用了太陽能光電板和光電池的先進技術與普通玻璃相結合，製成一張光電玻璃板，再用熱阻斷鋁型鋼材製成的龍骨構架將光電玻璃傾斜的架置在建築之上，形成一道既可發光發電，又可隔聲隔熱的高科技幕牆，很好的將裝飾藝術和實用目的融為一體。

火牆

火牆是指將爐灶或開水產生的熱氣疏導進一段空心的牆體中，使牆體產生熱量並散發到建築室內，可以起到取暖的作用。

人造板材幕牆

人造板材可包括陶瓷板、高強層壓板、陶粒混凝土薄板以及人造石材板等，通過這些材料與金屬龍骨構架相結合形成的幕牆結構都屬於人造板材幕牆。人造板材幕牆可塑性強，有很好的裝飾性。

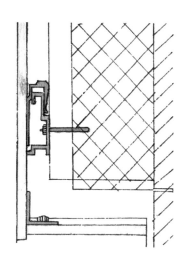

女兒牆

女兒牆是從古代碉堡上壘砌的一段用於防衛的胸牆沿襲過來的，也就是將建築物的四面牆體修建得高於頂層的平面，高出的那部分牆體就被稱為女兒牆，通過設計可起到防護和裝飾的作用。

智能幕牆

智能幕牆是雙層通風玻璃幕牆通過進一步發展和延伸出來的一種新型的幕牆形式，也就是在雙層通風玻璃幕牆的基礎上，增設了一套由通風、遮陽、空調、環境監測等系統組成的智能控制體系，可隨時對牆體的功能進行調試和控制，達到一牆多用的效果，減少其他能源的消耗，做到真正的環保與節能。

砌築類隔牆　　　　　　　　　　　>>

　　砌築類隔牆是指用磚、水泥或者混凝土等材料搭砌而成的牆面，設立在建築的室內空間之中，起到分割空間的作用，一般不承重。

骨架隔牆　　　　　　　　　　　>>

　　骨架隔牆的構造是由條狀的鋼材和木料組成框架作為牆體，框架兩側裝訂上面板作為牆面。框架可選擇灰板條、鋼絲、木龍骨以及輕鋼龍骨等材料製成，而面板則可採用石膏板、膠合板、纖維水泥板、鈣塑板等，即輕盈又保暖的材料製成。

板材隔牆　　　　　　　　　　　>>

　　板材隔牆是指將各種材料的薄板通過黏貼、加氣、碳化、鋼絲焊接等方面組合在一起，形成一個厚實的牆體。板材隔牆施工便捷，可在施工現場進行組裝。

塗料類型

溶劑性塗料　　　　　　　　　　>>

　　採用有機溶劑對高分子合成樹脂的成膜物質進行稀釋後，加入輔料、顏料等物質進行攪拌，溶解後產生的塗料被稱為溶劑型塗料。因成膜物質比較細密而具有很好的抗水、抗腐蝕和抗老化性，多用於外部牆面之上，有保護牆體和裝飾的雙重作用。塗牆的時候可先塗一層，隔24h以後再塗一層，可更好的發揮塗料的作用，一般可使用5年～8年之久。

油漆類飾面　　　　　　　　　　>>

　　用天然半乾性和乾性的植物油脂作為主料，混合顏料、溶劑、黏結劑和催乾劑等配料攪拌溶解而成的塗料稱為油漆。塗抹固定後，表面會形成一層保護的漆膜，具有很好的防水性。因此以油漆飾面，利於清洗，多用於大型建築的室內牆面之上。

乳膠塗料

乳膠塗料的製作過程首先是要將一些單體的有機物通過乳液聚合反應後形成許多細小顆粒狀的有機聚合物，再用水將聚合物稀釋後加入輔料等物質，攪拌後形成塗料，此種塗料又被稱為乳膠漆。具有汙染性低、透氣性好、抗腐蝕性強等特點，可配以不同的輔料在內外牆面上都可以使用。

水溶性塗料

水溶性塗料是用清水就可以稀釋使用的塗料，所採用的成膜物質是合成樹脂，稀釋後需加入一些輔料混合研磨使用，因抗水性不高，但是無毒無味、表面光滑、配料顏色豐富，故多在內牆面上使用，以裝飾為主。

建築構造細部

散水

散水是配合勒腳設計而成，也就是建築四周靠牆的地面都被設計成向外傾斜的坡狀形式。使濺到勒腳的雨水可以順坡流走，避免雨水滲到地下去腐蝕地基。

變形縫

變形縫是指為防止建築因外力或者自然因素的影響而產生的開裂現象，預先在建築易開裂部分設置出的恰當縫隙。變形縫因防裂的原因不同被分為：伸縮縫、沉降縫和防震縫三種。

勒腳

勒腳設在外牆面的底部，一般是指室內地面高於室外地面的那段牆面。勒腳部位可以加上防潮層，主要是用於避免雨水飛濺到牆面底部時會給牆面或地基造成腐蝕的現象。外側常以光滑的面磚貼面，更有效地阻止了雨水的侵蝕。

明溝

明溝和散水的作用相似，都起到排水的作用。明溝是在勒腳外側的地面上挖出一條排水溝，讓雨水可以順排水溝流開。為防止地面滲水，明溝內部常用混凝土或者磚石壘砌。

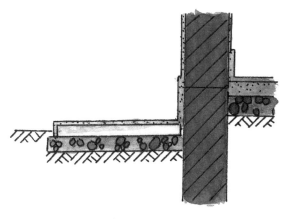

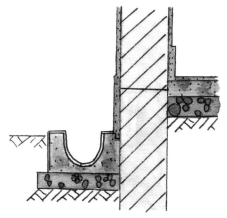

踢腳線

>>

踢腳線指建築內牆或外牆內面高出地面或樓面上構造手法，高度通常 120mm ～ 150mm，其作用可防止外部碰撞給建築帶來的危害，有利於防潮和清潔衛生。踢腳線可用水泥沙漿批製，也可在牆面底部貼上一條板，也稱為踢腳板。踢腳線自室內地面與牆面的相交點而起，踢腳板材料可使用大理石、磚石、木板等。

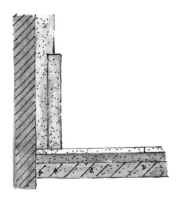

構造柱

>>

構造柱也是隱藏在牆壁之內的加固設施，主要採用鋼筋混凝土細柱來加強牆體的整體性，與圈梁形成橫豎交替的骨架形式。經常用在牆角或者內外牆體的交接處，若牆面橫向較長的話，也可設在牆體的中心位置。

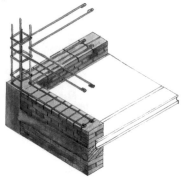

圈梁

>>

圈梁是指固定在建築四面牆壁內部的梁，多用於多層的建築，可增強結構的整體性，抵抗地基的不均勻沉降，同時還可以防止因地震導致的牆面大面積開裂。當前使用的圈梁材料以鋼筋混凝土為主。

伸縮縫

>>

建築在經歷過冷或者過熱的環境時，會產生熱脹冷縮，過度的脹縮對面積較大的建築十分不利，通過開設縫隙將建築分成若干的同等的小面積，可很好地避免開裂的現象，此縫隙就被稱為伸縮縫，亦稱為溫度縫。

樓板類型

防震縫 >>

防震縫是指在建築的交接點處設立的接縫，其目的是為了避免在地震過程中，由於建築不規則的晃動而導致交界處互相衝突產生的結構破壞。

沉降縫 >>

沉降縫是為了避免建築因承重過大引起的不均勻沉降現象，從而在建築的轉折處、交界處、易突然變形處、結構過長過寬的適當部位，以及兩處不同結構形式相交處，或者不同建造時間相交的部位等之間設的縫隙，沉降縫要求基礎斷開。

井字形樓板 >>

當建築室內不易設立立柱的時候，可把建築設置為正方形或近似正方形的形狀，即可以採用井字形樓板，也就是樓板下面的梁可以設計成正交叉或者斜交叉的形式，以此來固定樓板的穩定性。橫豎交叉的梁大體上都成井格的形狀，故稱為井字形樓板。

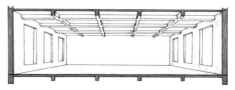

梁板式樓板 >>

梁板式樓板就是在樓板的內部或者下方設梁，通過梁與樓板所受的壓力分擔到柱子或者外牆上面，梁與柱以及牆板中間需要合理的搭配，才能最大限度的減少樓板的承重量。

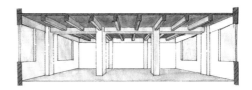

木樓板 >>

木樓板是以木材為核心材料，先在梁柱或者牆上架起木龍骨架，再在骨架上鋪質木板。木樓板本身自重較輕，減輕了梁柱或者承重牆的壓力，且具有很好的保溫性，多在木材較多的地區使用。

無梁樓板　　　　　>>

無梁樓板即是沒有在樓板下面設梁，樓板通過建築內部的柱子和牆來承重。此類樓板通常需要有一定的厚度，最少不能少於150mm。無梁樓板的建築淨空增加。

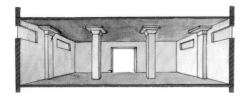

疊合式樓板　　　　　>>

疊合式樓板是由內部配置高強鋼絲的鋼筋混凝土薄板與現澆鋼筋混凝土層通過疊合製成的樓板。由於薄板內部有高強鋼絲，可增強樓板整體的承載力。同時採用這種方法製作出來的樓板通常表面比較平整，可直接予以裝飾，省時省力。

地面類型

鋼襯板組合樓板　　　　>>

鋼襯板組合樓板所採用的主要構件即是壓型鋼板，再配上面層和鋼梁組合而成。可根據壓型鋼板的不同形式設計成單層組合樓板和雙層組合樓板。

組合樓板可通過在壓型鋼板內增加鋼筋、肋條；在鋼梁上加焊抗剪栓釘；將壓型鋼板設計成上寬下窄的樣式等方式加強樓板的牢固性和持久性。同時還可將壓型鋼板與鋼板或壓型鋼板相結合，組成孔格式雙層組合樓板，可加大樓板的承載能力。

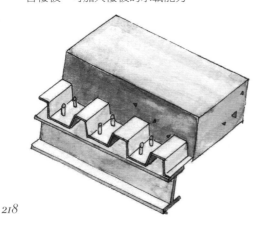

複合木地板　　　　　>>

複合木地板多採用浮鋪的方法來鋪設，主要構造可分為三層，首先為了增加地板的彈性，需要在基層上先鋪設一層聚乙烯泡沫塑料墊，墊層上還要加鋪一層鋁箔紙，可以起到防潮和防靜電的效果，最後再浮鋪複合地板。複合地板一般適用於小面積地面的鋪設，且每超過100m² 或 8m 的長度時都需使用過渡扣件來連接，以此來避免浮鋪地板易出現的受熱膨脹現象。

防靜電地面

防靜電地面一般採用瓷磚、水磨石、砂漿、塑膠或橡膠等材料製成，這些材料可以很好的防止由靜電引起的工程事故，像一些工廠或者醫療結構常使用這種地面來避免事故的發生。

塊材地面

塊材地面可選用的材料很多，有錦磚、瓷磚、混凝土塊和水磨石等，將這些材料分割成同等的塊狀板面，用水泥砂漿或者其他黏合劑貼於結構層之上。塊材地面可防止地面的整體開裂現象，且損害後也可逐塊維修調換，無需再整體調換。

保溫地面

保溫地面是指在面層下多鋪置一層以保溫材料製成的保溫層，以降低室內與地面之間的溫差，避免地面結露現象，適用於地下水位低、土壤乾燥的地區。若在地下水位較高的地區，則需要在保溫層下面再鋪築一層防水層。

吸溼地面

吸溼地面是指採用一些具有大量孔隙的材料製作而成的地面，當地面溼度較大的時候，冷凝水會被吸收到孔隙中，易於蒸發，不會凝結在地面之內產生潮溼現象。像一些黏土磚、陶土防潮磚和大階磚等材料，都可作為吸溼地面的主料來使用。

防射線地面

防射線地面中設有預防輻射的材料，可以適當的避免人受到放射性物質的危害。這種地面不僅採用了防射線材料，而且通常設計較為簡單，方便汙染後及時的更換和清洗，一般在測試中心或者放射室中使用此種地面。

架空式地坪

架空式地坪顧名思義就是將地坪下架空，形成一個通風隔層，這樣不僅地坪的底層不必與土壤接觸，而且還可以在隔層一側的牆面上開設通風口，可相應的改善地面的溫度，避免泛潮現象。

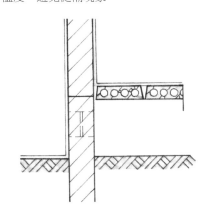

拼花地板構造 ≫

　　拼花地板是指用防水防菌的地板膠將一些短小且規則的條木黏貼拼接成各式的花紋圖案所形成的地板。所選用的條木一般以 300mm 長、30mm ～ 50mm 寬、18mm ～ 20mm 厚為最佳。

實鋪式木地板構造 ≫

　　實鋪式木地板構造即是指沒有龍骨支撐的地板，兩塊地板之間用企口暗釘來連接拼縫，以浮鋪式和膠黏式兩種方法鋪設而成的地板構造。具體可分為拼花地板和複合地板兩種形式。

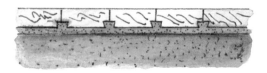

水磨石地面 ≫

　　水磨石地面製作工序比較複雜，先要按照比例在結構層上鋪上一層水泥砂漿，起到找平的作用，隨後在水泥砂漿的層面上鋪築一層水泥石子漿，凝固後還需要用磨石機來回打磨，確保表面光潔後再打上一層保護蠟，才可形成水磨石。水磨石美觀、光潔，但是吸熱性高，冬天室內會比較冷。

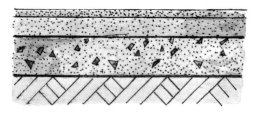

水泥砂漿地面 ≫

　　在混凝土結構層上按一定的厚度比例塗抹一層或者雙層水泥砂漿，由此形成的板面即是水泥砂漿地面。有防潮、防水等特點，但是由於材料的導熱系數高，因此不易在冬天較冷的地區使用。

水泥石屑地面 ≫

　　水泥石屑地面和水泥砂漿地面的製作方法類似，只是用碎石屑取代了砂漿鋪在混凝土層上。製作出來的地面較為平整光滑，易於擦洗，且不易起塵土。

樓梯構造

踏步 >>

由踏面和踢面垂直相交形成的構件稱為踏步，通常要在踏步面層上加鋪水泥砂漿、地磚或者地毯等層面，可增加踏步的耐磨性和防滑性，從而加強了行人行走的安全性，同時還有便於清潔、美化外觀等功效。

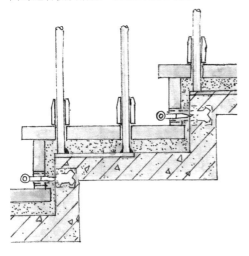

梁板式樓梯 >>

以斜梁橫跨在平臺梁之上支撐依次而上的踏步板而形成的樓梯即是梁板式樓梯，可設置成單梁和雙梁兩種形式。

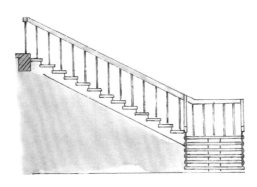

板式樓梯 >>

板式樓梯是指樓梯梯段下呈平板狀，橫架在上下兩端樓梯的平臺梁上，通過梁來承重，上下兩端的平臺則架在牆面上，通過牆體來分擔梁上的壓力。樓板主要以鋼筋混凝土為原料，為保證樓梯的堅固性，樓板通常建築的比較厚實，自重也會相對較大，不利於大跨度的建築。

電梯井道 >>

內設導軌、導軌撐架、緩衝器和平衡錘以及電梯轎廂和電梯出入口的設備的空間稱為電梯井道。為防止井道起火，常在井道中安裝排風管，同時還會把井道大體設置成煙囪的形狀，必要時可以充當煙囪來使用，將井道內產生的煙氣盡快排出。

基礎結構

基礎 〉〉

　　基礎是將建築物承受的各種荷載傳遞到地基上的實體結構，屬於建築物的一部分。根據地基情況及上部結構的荷載情況，基礎可分為淺基礎和深基礎。淺基礎包括普通的剛性基礎、擴展基礎；深基礎包括樁基礎、地下連續牆。

剛性基礎 〉〉

　　剛性基礎由磚石、灰土和混凝土構成，抗壓能力強，但抗剪和抗拉能力比較差，因此只適用於五層以下的建築，剛性基礎還可稱為無筋擴展基礎。

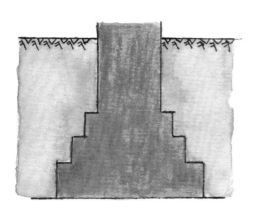

剛性基礎類型

灰土基礎 〉〉

　　灰土基礎所用的材料是將灰土分解成生石灰和黏性土後按一定比例混合而成，可根據樓層的高低改變灰土基礎的厚度。此種材料取材較易，但防水性不佳，不適合在潮溼的地區使用。

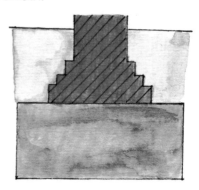

磚基礎 〉〉

　　是指用普通的黏土磚疊砌而成的梯形基礎，梯形的下方通常需鋪設一層由灰土和碎磚混合而成的墊層。磚基礎造價比較低且方便施工，由於磚基礎使用燒結黏土磚，該基礎形式很多地區已經被禁止使用。

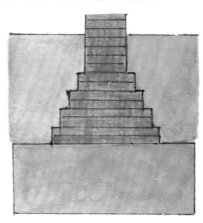

毛石基礎

用新開採的未經過任何打磨和處理的碎石塊，配上水泥砂漿壘砌而成的基礎稱為毛石基礎，其中的水泥砂漿不得小於 M5。由於石塊的大小和形狀不同，因此在施工的時候，石塊的搭砌最為重要。

三合土基礎

三合土基礎是將石灰、石子和砂子三種材料按照一定的比例進行分層的夯實後形成的基礎，雖然施工簡單，但是施工時會有汙染物擴散，因此只適用於小工程的低層建築。

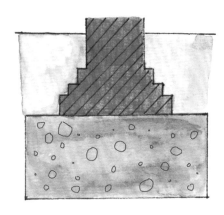

混凝土基礎

由混凝土澆築而成的基礎稱為混凝土基礎，混凝土材料較為堅固，因此基礎的形狀也不必侷限於某一種形狀，可以製作成矩形、踏步形和錐形多種形狀，適用於不同的建築之上。

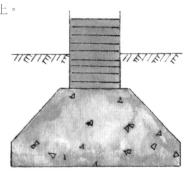

毛石混凝土基礎

毛石混凝土基礎適用於基礎較大的建築之上，可將 25% ～ 30% 的毛石加入混凝土中同時灌注，這樣可相應的節省水泥的需求量，同時按照一定的比例製作，基礎的質量上也不會受到影響。

鋼筋混凝土擴展基礎

在混凝土材料中加入一定比例的抗拉性鋼筋，形成鋼筋混凝土製的基礎，被稱為擴展基礎，亦稱為柔性基礎或者非剛性基礎。

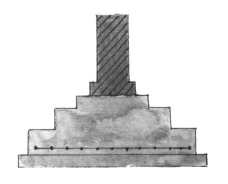

擴展基礎類型

獨立基礎

獨立基礎是預先由鋼筋混凝土製作而成的方形或者矩形的基礎平面，既可在基礎的上方留有適當的插口，呈杯口狀，故又稱為杯形基礎。施工的時候可將預製柱直接插入獨立基礎的插口之內，也可與相連的柱連續現澆。

箱形基礎

箱形基礎一般採用鋼筋混凝土材料，由頂板、底板和隔牆板三部分構成。大面積的頂板可分擔多根柱子的底部壓力，再配上隔牆板和地板，形成一個剛度較大的箱形，箱中的內部空間可以當地下室使用。

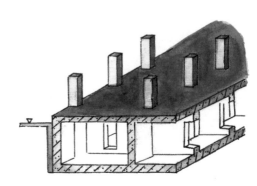

十字條形基礎

當條形基礎的基底面積不能滿足承載力和變形要求時，可設計成十字條形基礎，十字條形基礎是指將條形基礎橫縱交錯，形成十字的形狀。

條形基礎

當採用獨立基礎基底面積不能滿足承載力和沉降變形要求時，可將基礎設立成長條的形狀，此類型的基礎被稱為條形基礎，條形基礎分橫向條形基礎和縱向條形基礎兩種。

樁基礎的類型

筏形基礎 >>

　　將鋼筋混凝土製作成大面積的平板或者梁板的形狀，配在建築的整個結構之下作為基礎使用，這種基礎稱為筏形基礎，也稱滿堂紅基礎。筏形基礎的負荷面比較大，可減少地基的承載壓力，適用於大型的或者地質較差的地基之上。

樁基礎 >>

　　當地基的上覆軟土層很厚，上部結構荷載較大時需要將上部荷載傳到下部堅硬的土層中，以保證建築物的穩定性和控制沉降。樁按施工方法分為預製樁和灌注樁，灌注樁按成孔方式分為沉管灌注樁、鑽（沖）孔灌注樁、人工挖孔樁。

沉管灌注樁 >>

　　沉管灌注樁是指將管狀材料一頭裝上預製樁尖，通過振動打入、靜力壓入或者捶擊等方式沉至地下，再向管內放入鋼筋籠、邊灌注混凝土邊拔出管材。

挖孔樁 >>

　　挖孔樁可用人工或機械挖掘成孔，逐段邊開挖邊支護，達到所需深度後再進行擴孔、安裝鋼筋籠及澆灌混凝土而成。挖孔樁還有造價經濟、設備簡單、無大噪聲等特點，被廣泛運用於建築工程之中，但在軟土、流沙及地下水位較高的地質條件下不宜使用。

地基處理

鑽孔灌注樁　　　　　　　　　　>>

　　鑽孔灌注樁用鑽機鑽土成孔，成孔後清理孔底殘渣，安放鋼筋籠，灌注混凝土成樁。為提高單樁承載力，可在樁端擴大頭。

預製樁　　　　　　　　　　　　>>

　　預製樁是指預先製作成型樁體，運至施工現場直接通過振動打入、靜力壓入或者捶擊等方式將樁體安裝在指定的位置。預製樁可以是木樁、鋼樁或鋼筋混凝土預製樁。

灌注樁　　　　　　　　　　　　>>

　　灌注樁是直接在所設計樁位處成孔，再放入鋼筋籠，最後向孔內澆灌混凝土，凝固後形成的樁體即是灌注樁。由於成孔的方法不同，可分為沉管灌注樁、鑽（沖）孔灌注樁和挖孔樁三種。

化學注漿法　　　　　　　　　　>>

　　化學注漿法是指將可固化軟土的化學漿液通過高壓水泥泵和鑽機相結合的方法噴射灌注到地基內部土層內，來增強基礎的強度。

強夯法　　　　　　　　　　　　>>

　　強夯法是指利用鐵錘反覆從高空下墜產生的重量來夯實基礎的一種方法。鐵錘的重量根據地基本身的質量而定，可根據需要選擇幾噸或者幾十噸的重錘。這種方法不僅施工簡單，而且也可取得一定的效果，夯實後基礎的承載能力要比原基礎承載能力高出2～5倍之多。適用於加固各種填土、溼陷性黃土、碎石、低飽和度的黏性土與粉土。

保護層　　　　　　　　　　　　>>

　　保護層只在柔性防水層上面使用，目的是保護防水層的柔性材料不會受到外界條件的侵害。保護層可選的材料很多，可以在防水層上面塗上保護塗料，也可以貼上雲母或者礫石，還可以鋪上混凝土板或者地板磚，既起到保護作用，還能有很好的裝飾效果。

找平層　　　　　　　　　　　　>>

　　找平層置於保溫層之上，由水泥和瀝青砂漿、細石混凝土構成，它的目的是為了保障屋頂的平整性，保持防水層的防水功能。

水泥攪拌法

水泥攪拌法是通過深層攪拌機械來將水泥或者灰土強行拌和到地基的土層之中，將水泥或水泥漿與軟土相結合起到固化的作用，從而形成水泥土，增強地基的強度和水穩定性，提高地基的承載能力和防水性。施工的時候，可根據需要選擇不同種類的攪拌機，還可通過重複攪拌來提高其成效。

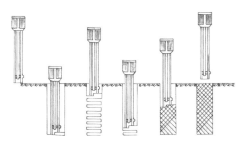

泛水

建築的屋面上常常會增加一些管道、煙囪或者女兒牆等構造，這些構造與建築的屋面呈垂直狀設立，為避免水平與垂直相交點上出現裂縫，需要將屋面的防水層延伸一段出來連續覆蓋在交接點和垂直面上，此種防滲漏的設計被稱為泛水。在鋪加防水層前，還要先在水平和垂直交接面上抹灰找平，再加鋪一層防水附加層，最後才將防水層覆蓋到垂直面和交接處。

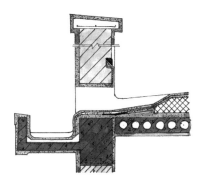

換土墊層法

換土墊層法是當軟弱土地基的承載力和變形不能滿足建築物要求，而軟弱土層厚度又不很大時，將基礎之下土質比較軟的土層挖去一部分，換填強度較大的碎石、砂、灰土、高爐乾渣、粉煤灰或其他性能穩定、無侵蝕性的材料，並壓實至要求的密實度。

平屋頂

使用鋼筋混凝土、鋼結構屋架或者平板網架來承重的，頂層面坡度小於 1：10 的屋頂稱為平屋頂。若適當的增加屋頂構架的承載能力，人們可以利用平屋頂坡度小的特點在上面進行一些生活或者集會等活動，這對屋頂的結構要求也會隨之增高，因此平屋頂通常由多種層面製作而成。

擠密法

擠密法即是通過衝擊或者振動的方法在地基土層內打孔，在孔內填入石灰、砂粒、灰土等材料，通過強行鑿實的方法來橫向擠壓周圍的原地基土層，增強土體的密實程度，提高基礎的承載能力。

坡屋頂結構

結合層

結合層又稱基層處理劑，採用的是將一些黏合劑均勻的塗抹在找平層和防水層之間，將防水層更加穩固的固定在基層之上，避免它脫落於整體。同時，黏合劑也阻隔氣體的作用，防止室內的潮氣上升導致防水層變形失去效應。

防水層

防水層處於結合層之上，有剛性防水層和柔性防水層之分。剛性防水層是用現澆而成的密實混凝土來阻隔雨水滲入，同時也對下面的結構層起到了固定和保護的作用；柔性防水層是用專門的防水塗料和防水卷材來阻隔用水，質地比較柔軟，不利於承受過大的變形。

結構層

結構層置於頂棚的上面，也就是屋頂結構層中最下面的一層，採用的是鋼筋混凝土板，具有承載重量和防止屋頂變形的作用。

隔氣層

結構層上面安裝了隔氣層，採用防水卷材和防水塗料製作而成，可有效阻擋建築內部產生的水蒸氣傳遞到保溫層中，避免保溫層失效。

保溫層

隔氣層之上是屋頂的保溫層，顧名思義是起到室內保溫的作用，由一些保溫的材料構成，如膨脹珍珠岩、加氣混凝土塊、硬質聚氨酯泡沫塑料等。

坡屋頂

頂層面坡度大於 1：10 的屋頂稱為坡屋頂，坡屋頂通常採用兩面傾斜程度相同的傾斜面對稱交接而成，通過頂棚、椽子、檁條和屋面板作為支撐屋頂的構架。坡屋頂易於排水、便於施工且結構樣式比較多。

檁條

連接屋架之間和承重牆之間的條狀結構稱為檁條，可用木材和鋼材以及鋼筋混凝土三種不同的材料製成，分別適用於木製、鋼製和鋼筋混凝土三種不同的屋架，由此來增強屋架和承重牆的穩定性。

椽子

與檁條呈垂直狀縱跨在坡屋頂兩側的條形結構稱為椽子，椽子有掛瓦或者鋪釘木板的作用。

檐口

人們通常把牆體上部與屋頂的交接處稱為檐口，通過挑檐和包檐的方法可以保護檐口內的構造，同時也起到美化屋頂的效果。

山牆

支撐在坡形屋頂三角構架之下的牆面可稱為山牆，可以建在三角構架的兩端，也可以建在三角構架的中部，同時作為室內的隔斷牆使用。在面積較小的建築之上，山牆也可起到承重的作用。

挑檐

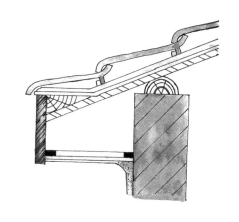

　　挑檐即是用磚砌、木挑或者鋼筋混凝土板挑的方法，將檐口挑出牆面，延伸到與坡屋頂同等長度時，在上面加上一層封檐板，將檐口封在一個密閉的空間之內，避免了外界的干擾。

　　採用磚砌挑檐時無需使用封檐板，而是在檐口處通過每隔兩塊磚就出挑四分之一磚頭的方法向上疊砌，最後磚面與房頂相交，封住的檐口處呈一個直角三角形的形狀即可。通常把這種層層向外出挑搭砌的方法稱為疊澀。

包檐、懸山和硬山

　　包檐可將屋面與檐牆設立成齊平相交的形式遮擋檐口，同時，檐牆與屋面相交後也可繼續加高，形成女兒牆，在女兒牆與屋面垂直相交處安設泛水，可更有效的保護檐口的質量。

　　根據挑檐和包檐兩種形式，可將山牆分為懸山和硬山。挑檐的構造需要屋頂出挑在山牆之外，山牆被固定在坡屋頂的檁條之下，這種山牆構造被稱為懸山；而包檐需要山牆與屋面齊平或者高於屋面設計，山牆被固定在坡屋頂外沿之上，這種山牆構造則被稱為硬山。

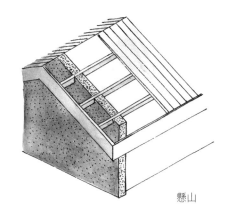

懸山

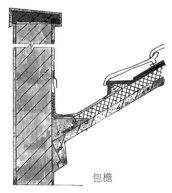

包檐

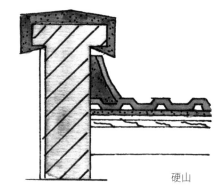

硬山

檐溝

在女兒牆與屋面相交的平面上開設的一條排水溝被稱為檐溝，檐溝是為了疏導屋頂上傾斜而下的雨水可從建築兩側排開，而不會囤積在屋頂之上，檐溝可採用鋼筋混凝土、防水卷材、鍍鋅薄鋼板等材料製成。

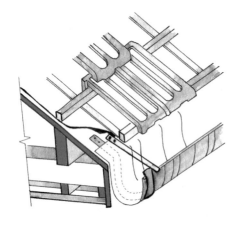

天溝

天溝又稱斜天溝，是採用彩色鋼板或者鍍鋅鋼板鋪設在坡屋頂兩個斜面相交下部的陰角處，形成一個淨寬在 220mm 以上的溝體，兩側要各留出約 100mm 的鋼板伸入瓦下，包捲在瓦下的木條上，以此將鋼板固定在陰角處。

老虎窗

在坡屋頂的閣樓上開設的窗扇被稱為老虎窗，主要用於室內的採光和通風。老虎窗的構造和支撐點可根據屋頂的結構而定，首先可選擇採用現澆鋼筋混凝土的方法製作老虎窗的屋面和外牆，與屋頂的鋼筋混凝土基層相連接，支撐點在鋼筋混凝土基層上；同時也可在屋頂的檁條上立柱，以此來搭建老虎窗，其支撐點則主要在檁條和椽子之上。

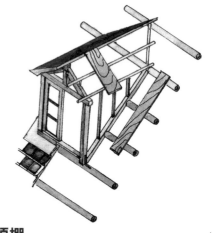

頂棚

頂棚是指採用吊桿、主龍骨和次龍骨依次連接吊掛在屋架和檁條之下的平面構造，其平面面層的材料可採用鋼板、纖維板、灰條板等製成。頂棚的平面可以和坡屋頂的兩個傾斜面構成一個等邊三角形空間，此空間可做儲藏室使用，因此頂棚上側開設入口，便於人們放置物品和對內部進行維修，同時還可以起到通風的作用。

輕鋼龍骨頂棚 　　>>

　　輕鋼龍骨頂棚是指將主龍骨、次龍骨、橫撐龍骨等材料通過吊掛件、接插件、掛插件等方法連接成一套完整的龍骨體系，再將預製好的石膏板、水泥板或者膠合板通過釘接的方式覆蓋在龍骨構架的下層面上，最後採用吊杆將龍骨板固定在屋頂的結構層下面即可完成，屬於懸吊式頂棚。

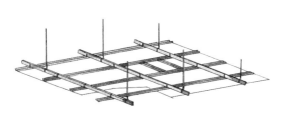

鋁合金龍骨頂棚 　　>>

　　鋁合金龍骨頂棚即是採用鋁合金為主要材料製作而成的龍骨頂棚，可將鋁合金直接外包在輕鋼龍骨之外使用，也可將鋁合金通過沖壓和冷彎的方式製成一套獨立的鋁合金龍骨體系來使用。

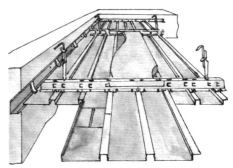

舞臺結構

木龍骨頂棚 　　>>

　　木龍骨頂棚是指採用木質材料組成的龍骨體系，釘貼上預製的飾面板，懸掛在屋架結構之下的頂棚構造。由於木材連接性比較好但是易燃、易伸縮，因此使用時應注意安設防火和防變形的設施，不建議在大面積的建築上使用，可作為其他懸吊式頂棚的輔助設備使用。

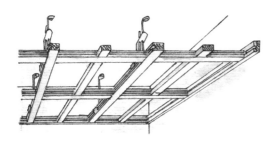

機械舞臺 　　>>

　　通過一系列的內部機械設備，可以隨意地移動、轉動和升降的大型舞臺結構稱為機械舞臺，現在許多劇場演出場地都採用機械舞臺，以提高演出的效果與效率。

轉臺　>>

轉臺是機械舞臺上設立的可旋轉的臺面，一般設置在舞臺的中心位置，多以圓形轉臺為主，圓形轉臺的直徑通常要大於臺口的長度，但也不能過大，還要保證靠近臺口的外圓弧不能突出到大幕線以外，以免影響大幕的下垂。根據支撐和旋轉的結構不同，可分為盤式轉臺、桁架式轉臺和鼓筒式轉臺三種類型。

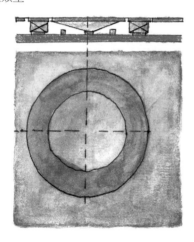

短花道和銀橋　>>

在臺唇的兩側延伸出兩條順牆而下的緩坡道，被稱為短花道，演員可以順著這個短花道走到觀眾臺前和觀眾進行互動演出。

沿樂池的外沿垂直而上建築的欄杆不僅可以設立成實心和鏤空兩種形式，而且還可以將欄杆橫向加寬，形成了一個平面，此種結構設計被稱為銀橋，演員們也可站在銀橋上表演。同時也可以同上升的樂池形成一個平面，增加舞臺的長度。

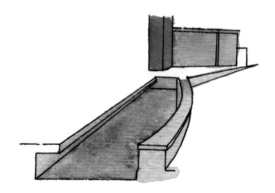

臺唇　>>

舞臺的臺唇是指延伸出舞臺前端臺口的那段臺面，以大幕的外線作為延伸的起點，可以按照需要設計成弧形和平直形狀，方便演員在垂幕前進行報幕或者臨時演出。

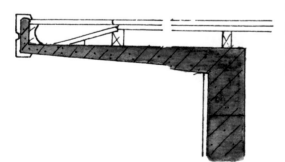

樂池　>>

樂池位於臺唇的下方，可分為半開敞形式和全開敞形式兩種。目前大部分建築多採用半開敞形式，即樂池有三分之一的部分置於臺唇臺面之下，另外三分之二的部分自臺唇的邊沿向前延伸出來，樂池前面設立與臺唇等高的欄杆，使樂池部分大體形成一個溝形的結構。樂池最早是提供給樂隊奏樂的場地，後隨著技術的發展，也可以通過升降作為舞臺來使用。

玻璃的構造

天橋 >>

天橋是設立於舞臺上方的橋形結構，可以沿舞臺上方的四面牆體而設，也可以以懸掛的方式設在舞臺上空的中央位置，可隨需求而移動。天橋可供工作人員穿行，也可放置物件以及懸吊燈布景等。

由於天橋的用處較多，因此以前的木製天橋現已被鋼質或者鋼筋混凝土製天橋所代替，橋身上的欄杆也是採用鋼材製作而成，欄杆上還要加一層鋼絲防護網，以防止橋上的物品不慎掉落。

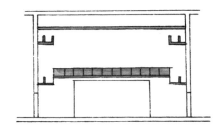

柵頂 >>

柵頂是設在屋頂頂棚之下的網格型構造，形成一個與頂棚平行的平面，用於懸掛滑輪、吊杆、燈具等設施。柵頂大體呈現網格的形狀，因此又稱葡萄架和花格頂。為了方便工作人員施工和檢修，柵頂要設在低於頂棚 1.8m 的位置之下，上面還要安裝幾排面板，供工作人員站立和穿行。

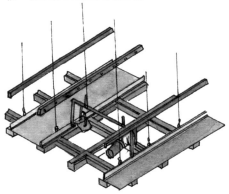

夾層玻璃 >>

夾層玻璃是由兩塊或者多塊玻璃黏貼而成，不僅加強了玻璃的堅固性，而且在玻璃被不慎擊碎的時候，產生的碎片會黏在黏合劑上面而不會散落下來，避免了碎片劃傷人體的危害性。夾層中通常採用聚乙烯醇縮丁醛（PVB）膠片，呈透明色，不會影響玻璃本身的色彩，還具有隔聲、耐熱、耐火等特點。

夾絲玻璃 >>

將預熱後的金屬製成網格狀，趁玻璃加熱軟化時將其鑲嵌到玻璃中，加強玻璃的堅實性，產生的碎片也同樣不會脫落，而是被固定在金屬網上面，降低散落碎片的危害性。

中空玻璃 >>

中空玻璃是一塊或多塊玻璃之間用空腹金屬框製成厚度為 6mm ～ 12mm 的隔層空間，再向空間內部輸入潔淨乾燥的空氣以及一些惰性氣體，將金屬框內注入乾燥劑後將四周做密封處理，由此形成的玻璃為中空玻璃，有隔聲、保溫等作用。

地下室防水構造

防水混凝土 »

通過增加混凝土的抗滲性和密實性、調整混凝土配合比例或者在混凝土中加入防水外加劑和滲和料等方法，使混凝土的防水性得以提高，由此製作成的混凝土稱為防水混凝土。

施工的時候要求採用國家認可的混凝土材料，並通過反覆連續澆築的方法，以確保其有效的防水性。同時，由於溫度的變化會影響混凝土的抗滲性，因此建議在 80℃以下的環境中使用防水混凝土。

塗料防水層 »

塗料防水層主要分為有機塗料防水層和無機塗料防水層。

有機塗料防水層是採用一些反應型、水乳型和聚合物水泥等防水塗料，沿建築的迎水面塗刷在整體結構之上。這些防水材料風乾後會形成完整的無接縫防水膜，有很好的防水和耐腐蝕性，多用於腐蝕性較大的地下環境之中。

無機塗料防水層是按照一定的厚度比例用水泥基無機活性塗料和水泥基滲透結晶型防水塗料製作而成的防水層。這兩類塗料的黏貼性能都很好，塗刷後會立即凝固，因此可以在潮溼的層面或者建築主體的背水面上使用。

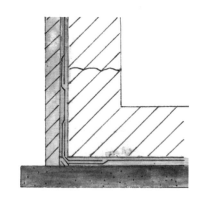

金屬防水層 »

金屬防水層是指將鋼、銅、鋁、合金鋼等金屬製作成板狀形式，根據需要焊接在結構內的鋼筋上或者混凝土的預埋件之上。由於金屬的抗滲性較強，因此金屬防水層適用於對抗滲透性要求比較高的地下建築上。兩張金屬板的交接處也需要用電焊接縫，確保防水層的密實性。

卷材防水層

卷材防水層是由高聚物改性瀝青防水卷材或者合成高分子防水卷材製作而成，多用於結構含有微量變形或者受侵蝕性介質作用和受震動作用的地下工程中。

施工前應考慮天氣的影響，避開雨雪天施工，保持黏貼面的乾爽性。施工時需順結構主體的迎水面將卷材整體鋪設在地表和牆體之上，遇到陰陽角處可做弧形或者折角處理，並在折角處鋪設防水附加層。

鋪貼卷材防水層時使用的膠合劑需要與卷材性相容，可採用外防內貼和外防外貼兩種方法鋪貼卷材，必要時還需要在塗刷膠合劑之前先在基礎上塗刷基層處理劑和固化性膠合劑或者潮溼界面隔離劑，以確保基層的平整性和乾燥性。

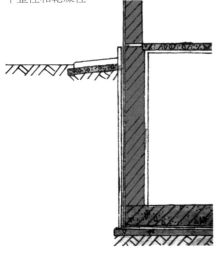

水泥砂漿防水層

使用普遍水泥砂漿、聚合物水泥防水砂漿以及滲入鋪料和外加劑的防水砂漿等材料，通過連續多層緊密貼合後形成的防水層，叫做水泥砂漿防水層，多適用於建築結構主體的迎水表面。

單一材料保溫構造

單一材料保溫構造是指使用陶粒混凝土、浮石混凝土、加氣混凝土等單種保溫材料加入牆體之中。選擇的材料需要具有導熱系數小、表觀密度低但強度高、耐久性好等特點，這樣一來使此構造不僅起到了保溫的作用，而且還可具有一定的承載能力。

複合材料保溫構造

如果單一的材料不能滿足既保溫又承重的效果，則可採用複合材料保溫構造，即是將輕質的保溫材料與強度較高的承重材料相結合，使兩種材料各展其效，達到既可保溫又可承重的功效。

磚牆的裝飾

菱形花格裝飾

菱形花格裝飾是指利用磚塊本身不同顏色的對比，採用相應安插結合的方式壘砌，使牆面產生多種不同的菱形圖案形成的一種裝飾方式。

砌翅托

磚層可以通過每隔一層或多層齊邊壘砌後逐漸向外突出壘砌，使牆體一側像一排倒置的樓梯，整體上看又似一幅展開的翅膀，故被稱為翅托，這種砌築裝飾牆體的方法稱為砌翅托。

犬齒

犬齒就是將磚體以旋轉 45°角的樣式壘砌在磚層之中，使磚的一角露在牆面上，多塊並排壘砌後，如似一排動物的尖牙外露，因此被稱為犬齒。

頂蓋

頂蓋是指一種突出在牆壁之上的建築構造，其形狀類似於建築頂部的屋檐。同時，頂蓋的作用也與屋檐相似，它被壘砌在牆壁的頂部，主要目的即是為了分散落在牆壁上的雨水。因為在牆壁被雨水侵蝕以後，最容易受到損傷的就是牆壁的頂部，因此為了保護牆壁的頂部，頂蓋便成為了磚牆不可缺少的一部分。另外，在牆壁上設置頂蓋，也具有一定的裝飾效果。

斜置

斜置即是將磚塊傾斜地壘砌在磚層之中，使磚角凸出在牆面之外，其形狀有些類似於犬齒，但沒有犬齒那麼嚴格和規範。首先，斜置磚塊的角度可按照一定的比例自由擬定，無需像犬齒一樣呈 45°角斜砌；另外，磚塊也可以隨意地斜置在牆體的各處，從而締造出一種似靜似動的藝術效果。

天窗構造

天窗 >>

 在屋頂上開設的窗口被稱為天窗，相對普通的側窗而言，天窗的採光和通風的效果都比較好，因此得到了廣泛的運用，天窗的種類也是層出不窮。

天頂型天窗 >>

 天頂型天窗即是直接在屋頂的平面上開設採光口，用採光罩、採光帶或者採光板以及玻璃等透光材料製作而成的天窗。可根據屋頂的結構需要製作成點狀、條狀、弧狀或者拱狀等幾種不同形式的天窗，可靈活多變，且採光效果好。

凹陷型天窗 >>

 凹陷型天窗亦稱下沉式天窗，即是沉陷在屋頂平面之內開設的天窗。主要是將屋頂一部分承重結構做下沉處理，有橫向下沉、縱向下沉和井式下沉等方法，採光口和窗體設在下沉的平面與原屋頂平面的高差處。由於無需再安裝多餘的構架材料，因此此種天窗造價較低，運用比較廣泛。

凸起型天窗 >>

 凸起型天窗顧名思義就是凸出屋頂平面設立的天窗，需要在屋頂的承重結構之上裝設天窗架，構架兩側作為窗口，鋪設採光材料，構架之上則鋪上屋面板，並做好防水防潮等措施。

建築實例分析

哥倫布騎士塔樓
（美國，康乃狄克州）

　　哥倫布騎士塔樓 23 層，中心拱架四周可
提供寬度各 30 英尺（9.14m）的自由空間。
不過這個中心拱架卻只有 30 英尺 × 30 英尺
（9.14m × 9.14m）。內部沒有支持的柱子，
也沒有噴漆或鍍層的鋼構件，以及可拆卸的
天花板。這種大膽誇張的設計力圖創造出一
種能夠靈活隔斷、通透豁朗的自由空間，使
人們可以隨意地安排內部空間細節。它有別
於其他一些體現向心力、凝聚力的辦公建築，
營造出通暢有序的空間。它最大的特點就是
整齊有序的鋼構架完全暴露。

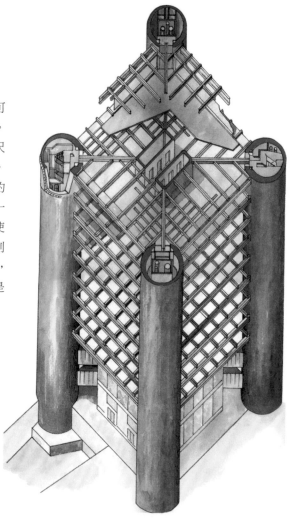

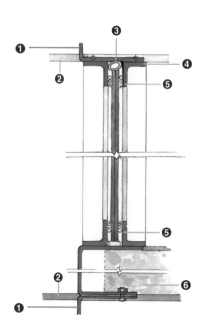

窗子細部剖面圖

❶　耐候性鋼梁「柱上支持外圍框架移動
　　構件立視圖」窗子剖面圖細部
❷　W14 型每英尺重 194 磅的鋼質輔助梁
❸　橡膠管
❹　1/4 英寸厚的角梁
❺　密封橡膠繩
❻　5.5 英寸厚的混凝土板層

透過牆所看到的剖面

❶ 耐候性鋼梁「柱上支持外圍框架移動構件立視圖」窗子剖面圖細部
❷ W14 型每英尺重 194 磅的鋼質輔助梁
❻ 5.5 英寸厚的混凝土板層
❼ 遮陽板
❽ 主要外圍框架

磚瓦建築上的支撐托架剖面

❷ W14 型每英尺重 194 磅的鋼質輔助梁
❼ 遮陽板　　　　　❽ 主要外圍框架
⓬ 牆式柱體　　　　⓯ 鋼管
⓰ 豎立的螺栓　　　⓱ 兩個特夫綸層
⓲ 下部墊有兩層特夫綸的軸承金屬板

柱上支持外圍框架移動構件立視圖

❾ 寬 2.25 英寸的間隙
❿ 每塊磚的厚度均為 3.75 英寸
⓫ 3.5 英寸 × 3.5 英寸 ×$\frac{5}{16}$ 英寸折彎的金屬構件裝在 27 英尺的垂直空間內
⓬ 牆式柱體
⓭ 8 英寸 × 10 英寸 × $\frac{1}{3}$ 英寸的金屬板用螺栓固定在可調整的嵌入物上
⓮ 焊接在金屬板上的隔板

哥倫布騎士塔樓總平面圖

聖路易斯商業大樓
（美國，密蘇里州，聖路易斯市）

聖路易斯的商業塔樓四個轉角在平面上
以 45° 抹角保證了良好的採光和防風力的侵
害。它採用傳統的 K 形共享梁架，透過立
面的形式表達出來，而不是被包圍在內部空
間，比常用的結構形式減輕了 14% 的重量。
這種結構形式非常適應於它的高度、比例。
對於像商業塔樓這種尺度規模的建築來說，
採用這種結構無疑是最節省原材料的一種建
築結構。

鋼梁細部

❶ 柱子外表，以 45° 在轉角處相接的柱子外承重的金屬板

❷ 樓板邊緣的梁架都具有很好的絕緣絕熱性能

❸ 長 5.5 英寸的鋼釘釘入直徑為 $1/32$ 英寸的圓洞內，起到承重的作用

❹ 開尾銷

❺ $3/8$ 英寸厚的鋼圈（鋼質墊圈）

❻ 預製的斜支撐鋼梁

❼ 金屬板上網狀的連接點

❽ 斜梁

❾ 支肋金屬板

聖路易斯商業大樓總平面圖

沙巴基金會總部大樓
（馬來西亞，沙巴省）

　　沙巴基金會總部大樓位於馬來西亞沙巴
省的庫塔‧肯那巴魯市，這座 32 層高的商業
建築採用了筒中筒結構，以內筒作為承重的主
體，在內筒筒體周圍延伸出許多懸壁梁，大體
上呈傘狀結構，樓板和外筒筒體通過懸臂梁懸
掛在建築之上，整體的內部結構堪稱完美，是
一座十分成功的建築施工實例。樓體的外形也
被設計得簡單、質樸、美觀，因此這座大樓成
為了懸梁建築中的一個重要典範。

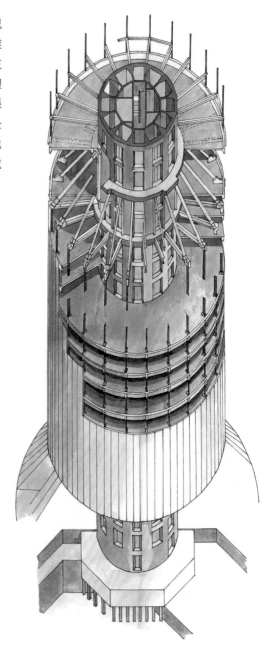

沙巴基金會總部大樓

上層樓板邊緣結構細部

❶ 5 英寸厚的混凝土樓板
❷ 支撐樓板的棒狀物寬度在 $\frac{2}{23}$ mm～$\frac{2}{32}$ mm 之間
❸ 設置在通風管道內部的金屬梁架
❹ 寬為 1 英尺 1 英寸，長 1 英尺 10 英寸的混凝土梁架

透過道護拱桁架看到的剖面圖

❺ $\frac{2}{36}$ mm高的強力梁
❻ 韌性很強的鋼架
❼ 預應力梁
❽ 預應力梁中的第一和第二道梁
❾ 突出支架的端部由混凝土結構內部的工字梁加以支撐
❿ 混凝土構架
⓫ 空隙間塞滿乾灰漿
⓬ 混凝土樓板
⓭ 壓縮鋼環
⓮ 縱向加固板梁
⓯ 高 $\frac{2}{32}$ mm 的強力梁
⓰ W24 型鋼構架每英尺重 120 磅

芝加哥施樂公司中心
（美國，芝加哥市）

　　施樂公司中心大樓地處芝加哥市
交通便利地區。它淳樸的外表、渾圓
的轉角，從而創造出一種優雅、自信
的建築風格。由於圓角的巧妙處理，
使得整個建築在造型上有收斂之感，
尺度上的變化，導致外觀的豐富。儘
管它的外表看起來很華麗，但在設計
和建造過程中卻多方面地從經濟方
面考慮。40 層的大樓建築總面積為
880000 平方英尺（81750m²）。

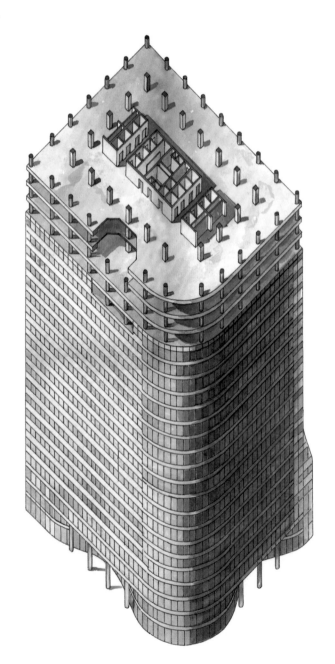

透過外牆所看到的剖面

❶ 絕緣絕熱性能良好的鋁質牆板
❷ 雙層玻璃構件
❸ 護壁板上的加熱裝置
❹ 把每一扇帶門窗櫺的牆板固定在樓板
上，都有一個恰當的角度
❺ 牆板間的水平連接點
❻ 混凝土柱子
❼ 深 2 英尺的混凝土邊緣梁

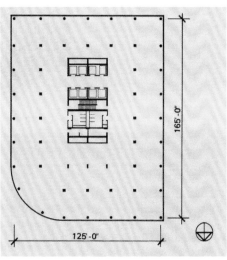

芝加哥施樂公司中心總平面圖

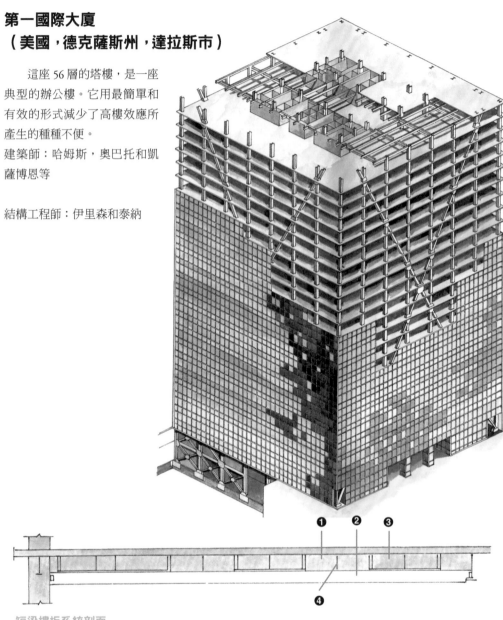

第一國際大廈
（美國，德克薩斯州，達拉斯市）

　　這座 56 層的塔樓，是一座典型的辦公樓。它用最簡單和有效的形式減少了高樓效應所產生的種種不便。

建築師：哈姆斯，奧巴托和凱薩博恩等

結構工程師：伊里森和泰納

短梁樓板系統剖面

❶　金屬板上澆鑄 6.5 英寸厚的混凝土層
❷　W14 型每英尺 68 磅重的工字梁
❸　W16 型每英尺 31 磅重的榫卯
❹　樓層連接處小工字梁

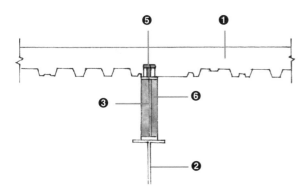

短梁樓板局部

❶ 金屬板上澆鑄 6.5 英寸厚的混凝土層

❷ W14 型每英尺 68 磅重的工字梁

❸ W16 型每英尺 31 磅重的榫卯

❺ 多處連接點

❻ ¼ 英寸厚的支肋金屬板

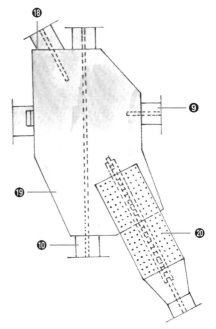

水平支撐和斜支撐構架連接處的剖面圖

❾ 水平支撐構件

❿ 柱子

⑱ 焊接好的桁架

⑲ ⅖ 英寸厚的連接板

⑳ 高強度加固構件螺栓

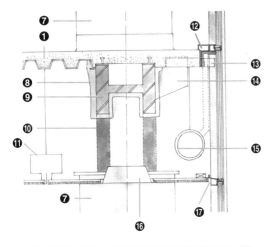

透過正立面的水平支撐構件所看到的剖面圖

❶ 金屬板上澆鑄 6.5 英寸厚的混凝土層

❼ 清水柱狀圍合牆體 　　**❽** 防火塗料

❾ 水平支撐構件 　　**❿** 柱子

⑪ 進氣口 　　**⑫** 吸塵器管道

⑬ 玻璃幕牆上的鋁質桁架 　　**⑭** 支架

⑮ 絕熱絕緣管道 　　**⑯** 精緻的支架

⑰ 出氣孔

第一國際大廈總平面圖

德克薩斯商業大樓
（美國，德克薩斯州，休士頓市）

　　德克薩斯商業大樓位於美
國德克薩斯州的休士頓市，是
一座有 75 層之高的活動場所，
這座建築主要採用了鋼和混凝
土混合結構作為建築的主要承
重結構，通過建築師合理的設
計，以最佳的方式將鋼結構的
快速性和混凝土結構的靈活性
全部集合在建築的結構之上。
同時，在建築的外部，還採用
了簡單的幾何原理進行設計，
增加了建築的美感，突出了建
築的特點。

建築師：L.M 培爾和他的同事，
國際 3D
結構工程師：克拉克工程師

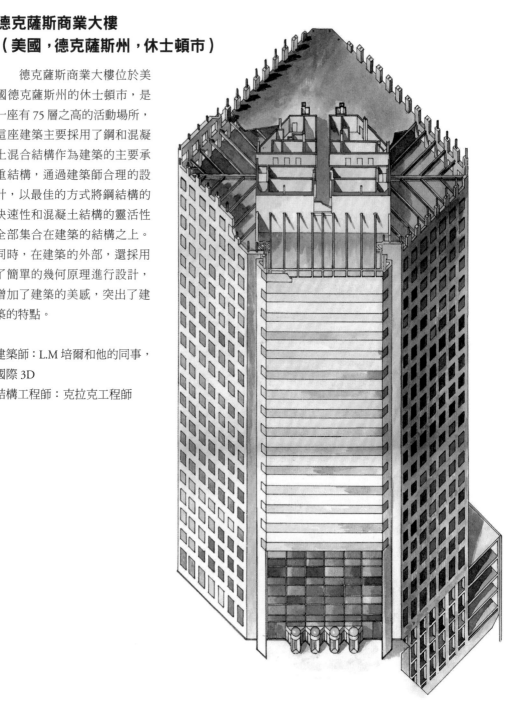

透過低層牆面所看到的剖面

❶ 金屬板上覆 5 英寸厚的輕質混凝土

❷ 鋼柱

❸ 樓板鋼梁

❹ 可拆卸的天花板

❺ 厚 1 英寸的玻璃構件

❻ 花崗岩安裝在含有鋁的混凝土表層

❼ 厚 4 英尺的承重梁

德克薩斯商業大樓總平面圖

透過牆看到的剖面細部

❹ 可拆卸的天花板

❺ 厚 1 英寸的玻璃構件

❻ 花崗岩安裝在含有鋁的混凝土表層

❽ 變形的鋁釘

❾ 不鏽鋼掀鈕接頭

❿ 遮陽板

戴德大都會中心
（美國，佛羅里達州，邁阿密市）

戴德大都會中心是一座 30 層高的混凝土構架建築，位於美國佛羅里達州的邁阿密市。建築的內部結構中還配設了 18.29m 深的拱肩梁，為梁架增加了應付充足靜荷載的能力。

這座建築的底部設有立柱，這些柱子不僅承擔著這座高層建築的主要荷載力，同時，還通過設計為建築底部提供了高大開闊的空間，這部分足有 24m 多高的開闊空間，自然成為了塔樓中工作人員的公共活動場所，百貨商店、小型的公園、鋪石路等生活休閒娛樂設施一應俱全，為行政機構中的人員提供了方便。

另外，為了避免建築受到風力的影響，整個建築還採用了多種防風的措施，例如將樓體的轉角處斜削，底部的入口處設計成凹陷形狀，整個樓體形成一個不太規則的四邊形，可讓部分周圍的氣流環繞樓體流過；同時，在公共空間的周圍，還採用了牆體圍護的形式，適當的阻擋了氣流湧入空間內部，這些防風措施大大削減了風力對建築的影響，提高了建築的穩定性。

建築師：休・斯圖賓斯事務所
結構工程師：李・麥瑟瑞爾事務所

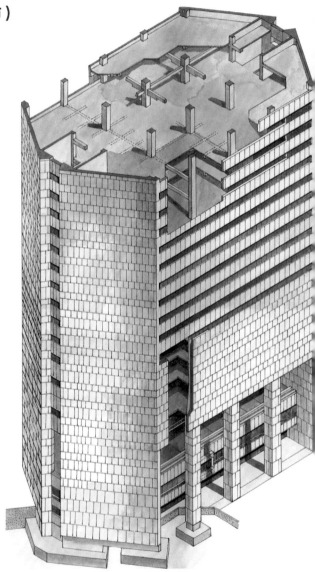

樓板橫向連接點的剖面

❸ 牆板間縱向連接點上的不鏽鋼構件
❺ 縱向連接點上的滴水孔
❻ 封漆的內牆帶鋼
❼ 可壓縮的填料
❽ 不鏽鋼條
❾ 鐵皮條

石灰岩樓板立面

戴德大都會中心總平面圖

透過下層牆面所看到的剖面

❶ 在縱向接縫處石灰岩面上，帶有 3 個圓盤狀
 強力加固支撐構件
❷ 縱向接縫上的 3 個盤狀強力加固構件
❸ 牆板間縱向連接點上的不鏽鋼構件
❹ 懸吊的天花板

威斯康辛中心大廈
（美國，威斯康辛州，邁爾沃克市）

　　威斯康辛中心大廈位於美國威斯康辛州的邁爾沃克市，是一座高層辦公塔樓，有 42 層高，外部的主體結構以梁架和承力支架為主。分別採用了三角梁、垂直梁和相互梁三種梁架結構相結合，並且這些梁架沒有經過任何修飾，全部一目了然地展現在外部結構上。這種結構的建築不僅有很強的承載能力，而且還可以給人一種舒適的結構之感。

建築師和結構工程師：SOM 事務所

透過北牆看到的剖面 從東西方向看到的剖面

❶ 雙層防射性玻璃構件
❷ 防噪聲裝置
❸ 1/4 英寸厚的鋁板深度為 3 英尺 4 英寸
❹ 固定在窗上的窗臺
❺ 鋁製光面板材
❻ 工字梁
❼ 5.5 英寸厚的混凝土板層
❽ 輔助梁
❾ 可向垂直方向伸縮變化的玻璃幕牆

威斯康辛中心大廈總平面圖

殼牌石油大廈
（美國，德克薩斯州，休士頓市）

　　殼牌石油大廈建在美國德克薩斯州的休士頓市，這座建築主要採用了傳統的鋼筋混凝土技術結構，同時與梁架結構相結合，將建築的優美、流暢的線條淋漓盡致地展現在人們眼前。

　　從建築結構框架平面圖上我們不難看出，這座建築的承重結構主要集中在外牆和樓體中心的襯料之上，在襯料和外牆之間架梁，鋪設樓板層，由梁將樓板的荷載力傳遞到兩側的外牆和襯料上面，此種結構形式被稱為束管結構體系（tube in tube system）。殼牌石油大廈是迄今為止世界上最高的混凝土結構建築之一，因此也成為了建築結構工程藝術中的一個良好典範。

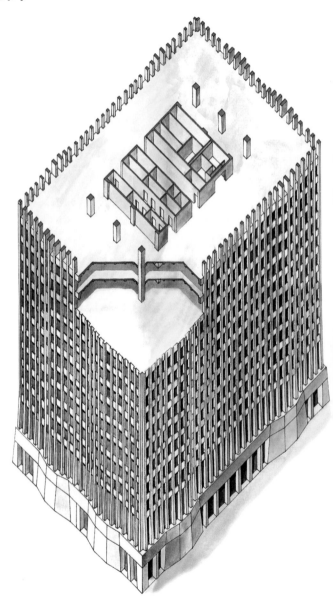

透過交互梁上部的窗子所看到的剖面

❶ 大理石面料
❷ 深 5 英尺的拱肩梁
❸ 1/2 英寸厚含有銅錫成分的玻璃構件
❹ 交互梁頂部深度為 9 英尺 6 英寸

殼牌石油大廈總平面圖

透過東北西南方向上的樓板所看到的剖面

❺ 周邊柱
❻ 樓板
❼ 牆內襯料
❽ 起連接作用的梁板

梅隆銀行中心
（美國，賓夕法尼亞州，匹茲堡市）

　　梅隆銀行中心建在美國賓夕法尼亞州的匹茲堡市，在梅隆銀行中心 55 層主體樓的南側，還另建了一座相同結構的 17 層建築。梅隆銀行中心主要採用梁架構件作為主要支撐結構，為了減輕風力的負荷，因此使用帶有螺栓孔的肋狀梁架作為建築的牆體結構，再在金屬梁架外部外包一層鐵板，用螺栓固定在梁架之上，為減小風力起到了決定性的作用。

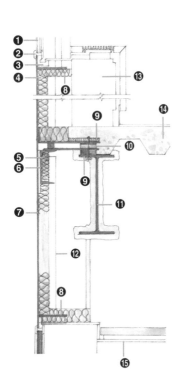

透過牆看到的剖面

❶　1 英寸厚的雙層玻璃構件
❷　窗上的橡膠墊圈
❸　聚氯乙烯襯墊上的槽溝
❹　可彎曲的硬性材料做成的隔板填充物
❺　橡膠圈
❻　帶有高分子材料密封圈的連接點
❼　厚度在 1/4 英寸～ 5/16 英寸之間的鋼條
❽　水平方向上的支肋
❾　可壓縮的填料
❿　可壓縮的墊片
⓫　工字梁上用來安裝螺釘的窄孔或槽溝
⓬　支肋
⓭　扇形構件
⓮　厚 4.5 英寸混凝土層中含有 2 英寸厚的金
⓯　懸空的天花板

接點部分的平面圖

4 可彎曲的硬性材料做成的隔板填充物
10 可壓縮的墊片
12 支肋
19 工字梁柱
20 1/8 英寸厚的鋼柱殼
21 連接條板

透過牆所看到的接點剖面細部

5 橡膠圈
6 帶有高分子材料密封圈的連接點
7 厚度在 1/4 英寸～ 5/16 英寸之間的鋼條
9 可壓縮的填料
10 可壓縮的墊片
11 工字梁上用來安裝螺釘的窄孔或槽溝
12 支肋
14 厚 4.5 英寸混凝土層中含有 2 英寸厚的金屬層
16 把寬 3/4 英寸、長 31/2 英寸的小塊金屬板焊接到厚 1/4 英寸的樓板上
17 1/4 英寸的金屬板
18 1/4 英寸厚的隔板

鋼梁構件及外表包鐵層的牆板

梅隆銀行中心總平面圖

西爾斯大廈
（美國，伊利諾州，芝加哥市）

西爾斯大廈能引人注目絕對不單單是因為它突出的高度，而是它既傳統又簡單的具有承受巨大風力的建築結構形式。西爾斯大廈採用束管鋼架結構，整座建築高1450英尺（442m），109層，建築總面積為4.4百萬平方英尺（408760m²），可容納16000人辦公。

建築師和結構工程師：SOM事務所

柱身不同層次上的平面圖

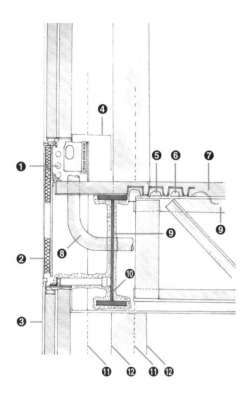

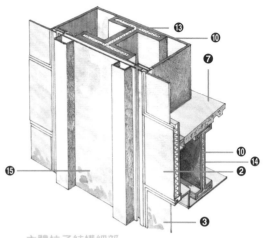

主體柱子結構細部

❷ 柱面堅硬的保護層
❸ 含銅錫成分的玻璃製件
❼ 5.5 英寸厚的混凝土層中含 3 英寸的金
　　屬層
❿ 3h 耐火極限塗料
⓭ 柱子內部主體框架
⓮ 預製工字梁的標準厚度為 3 英尺 6 英寸
⓯ 寬 4 英尺 7 英寸的鋁質材板

透過牆所看到的剖面

❶ 進水和出水口
❷ 柱面堅硬的保護層
❸ 含銅錫成分的玻璃製件
❹ 通風管道裝置系統
❺ 通信通訊電纜
❻ 2h 耐火極限塗料
❼ 5.5 英寸厚的混凝土層中含 3 英寸的金屬層
❽ 通氣管
❾ 橫梁的標準厚度為 3 英尺 4 英寸
❿ 3h 耐火極限塗料
⓫ 側柱的邊沿標準厚度為 3 英尺 3 英寸
⓬ 柱框

西爾斯大廈總平面圖

香港匯豐銀行
（中國，香港）

香港匯豐銀行共有44層，其內部構造是以鋼桁架作為支撐結構的主體，桁架之間用帶有錨狀連接點的筒狀鋼柱來連接。由於建築的主要荷載力可全部由內部的鋼桁架結構來承擔，因此在建築的外部，則採用不承重的玻璃作為四面牆體和幕牆，增加了建築整體的觀賞性。

建築師：福斯特事務所
結構工程師：奧文・艾瑞普和他的同事

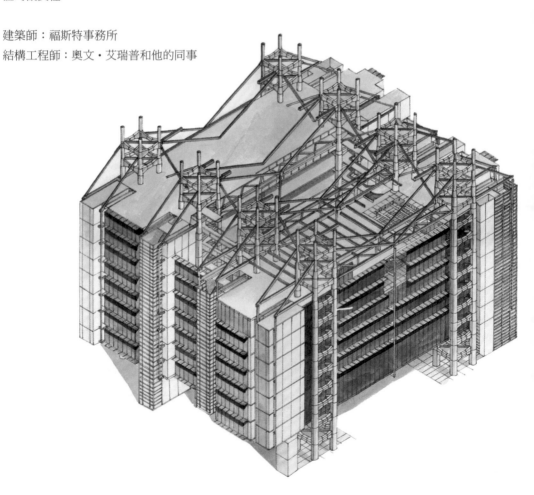

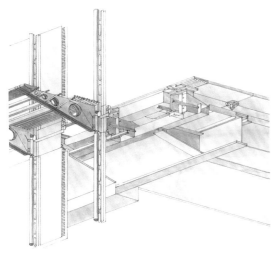

從下層看到的玻璃牆體

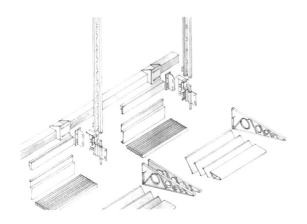

玻璃牆上的金屬構件

筒體柱和橫向結構梁連接構成部分的配件圖

❶ 筒狀鋼柱
❷ 橫向的隔膜板
❸ 帶有掌形接頭的橫梁
❹ 焊板
❺ 為加固鋼梁而設置的三角形連接板塊
❻ 桁架梁
❼ 支撐件
❽ 插閂

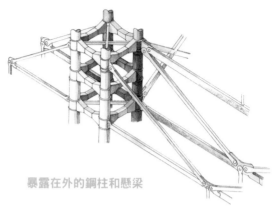

暴露在外的鋼柱和懸梁

從上部樓層看玻璃幕牆

正立面

筒狀的柱體上帶有錨狀的連接點，用來固定由筒狀或平板鋼材所加工成的構件。

① 厚 4.5 mm 的鋁合金鍍層
② 水泥隔板層的厚度為 12 mm
③ 澆鑄鋁架
④ 橫向的連接點上有突出的接頭
⑤ 鋁板
⑥ 帶有中部不鏽鋼管水平槽溝的鋁架
⑦ 模壓鋁質直檔
⑧ 吊架內管（直徑在 250 mm～ 400 mm 之間）
⑨ 帶有垂直槽溝的 T 形鋼架
⑩ 焊在鋼管上的帶有水平槽溝的鋼梁
⑪ 方形管道邊緣厚度為 150 mm
⑫ 雙層玻璃（內層灰綠色的玻璃厚度為 5 mm，外層明亮的玻璃厚 9 mm）和遮陽板
⑬ 吊架間深 360 mm 的梁架
⑭ 連接在主梁上的通風管道
⑮ 接近外部的工字梁
⑯ 灑水裝置
⑰ 日光板
⑱ 對條板起支撐作用的 L 形梁架
⑲ 100 mm 的混凝土層中含有 54 mm 的金屬板
⑳ 鋁板和金屬板之間的空隙深 600 mm
㉑ 輔助梁
㉒ 深度為 900 mm 的工字梁
㉓ 1200 mm x1200 mm 樓板帶有表面為蜂窩狀的鋁板

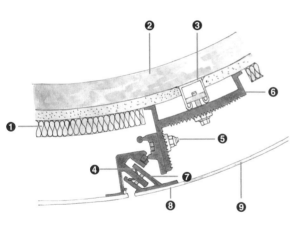

鋼柱與彎曲的金屬板連接處平面細部

① 防腐保護層上的隔離層
② 鋼構桁架
③ 焊接在金屬上的槽狀結構
④ 橡膠墊片
⑤ 帶有鋸齒形和門狀墊圈的螺栓帽
⑥ 鋁質工字梁
⑦ 不鏽鋼釘
⑧ 墊圈上的焊接點
⑨ 鍍 4.5 mm 厚鋁合金的板材

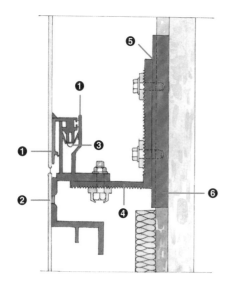

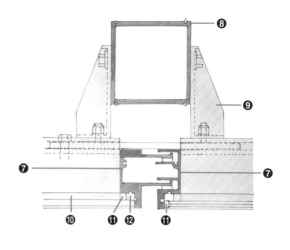

懸梁和筒狀鋼柱上平板材構件連接點上的剖面圖

❶ 接近外部的工字梁
❷ 水泥隔板層的厚度為 12 ㎜
❸ 不鏽鋼彈簧夾
❹ 深度為 900 ㎜ 的工字梁
❺ 楔形墊片插入支架內以保持支架的垂直
❻ 吊架內管（直徑在 250 ㎜ ～ 400 ㎜ 之間）

玻璃格板連接處的平面圖

❼ 鋁釘
❽ 邊長為 120 ㎜ 的正方形鋼管
❾ 預製鋁架
❿ 厚 9.5 ㎜ 的回火玻璃
⓫ 玻璃與矽片搭接處墊圈
⓬ 密封矽片

香港匯豐銀行總平面圖

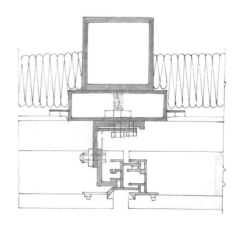

層狀鋁板連接處的剖面圖

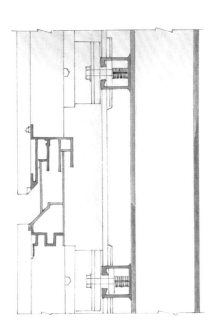

層狀鋁板連接處的平面圖

貼近豎框的玻璃格板，矽製密封圈

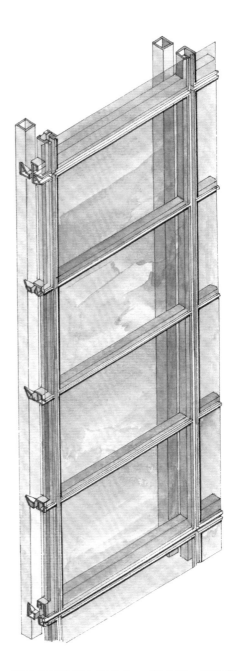

玻璃網狀牆面上寬 2.4m，深 3.85m 的金屬板件軸測圖（從圖中可以清晰地看到垂直和水平連接點的情況）

REFERECN LIST
參考文獻

〔1〕喬納森・格蘭西．建築故事〔M〕．羅德胤、張瀾，譯．北京：生活・讀書・新知三聯書店，2003.

〔2〕派屈克・納特金斯．建築的故事〔M〕．楊惠君，等譯．上海：上海科學技術出版社，2001.

〔3〕建築園林城市規劃編委會．中國大百科全書：建築園林城市規劃〔M〕．北京：中國大百科全書出版社，1988.

〔4〕英國多林肯德斯林有限公司．彩色圖解百科（漢英對照）〔M〕．鄒映輝，等譯．北京：外文出版社、上海：上海遠東出版社、貝塔斯曼國際出版公司，1997.

〔5〕王天錫．國外著名建築師叢書——貝聿銘〔M〕．北京：中國建築工業出版社，1990.

〔6〕李大廈．國外著名建築師叢書——路易・康〔M〕．北京：中國建築工業出版社，1993.

〔7〕張欽哲，朱純華．國外著名建築師叢書——菲利浦・約翰遜〔M〕．北京：中國建築工業出版社，1990.

〔8〕邱秀文，等．國外著名建築師叢書第二輯——磯崎新〔M〕．北京：中國建築工業出版社，1990.

〔9〕徐力，鄭虹．國外著名建築師叢書——凱文・羅奇〔M〕．北京：中國建築工業出版社，2004.

〔10〕吳煥加．國外著名建築師叢書——雅馬薩奇〔M〕．北京：中國建築工業出版社，1993.

〔11〕艾定增，李舒．國外著名建築師叢書第二輯——西薩・佩里〔M〕．北京：中國建築工業出版社，1991.

〔12〕鄭時齡，薛密．國外著名建築師叢書——黑川紀章〔M〕．北京：中國建築工業出版社，1997.

〔13〕項秉仁．國外著名建築師叢書——賴特〔M〕．北京：中國建築工業出版社，2004.

〔14〕竇以德，等．國外著名建築師叢書——詹姆士・斯特林〔M〕．北京：中國建築工業出版社，1994.

〔15〕蔡凱臻，王建國．國外著名建築師叢書第三輯——阿爾巴羅・西扎〔M〕．北京：中國建築工業出版社，2005.

〔16〕石鐵矛，李志明．國外著名建築師叢書——約翰・波特曼〔M〕．北京：中國建築工業出版社，2003.

〔17〕同濟大學，等．外國近現代建築史〔M〕．北京：中國建築工業出版社，2003.

〔18〕王受之，世界現代建築史〔M〕．北京：中國建築工業出版社，2004.

〔19〕吳煥加．20世紀西方建築名作〔M〕．鄭州：河南科學技術出版社，1996.

〔20〕吳煥加．現代西方建築的故事〔M〕．天津：百花文藝出版社，2005.

〔21〕陳志華．西方建築名作〔M〕．鄭州：河南科學技術出版社，2000.

〔22〕程世丹．現代世界百名建築師作品〔M〕．天津：天津大學出版社，1993.

〔23〕劉先覺．現代建築理論〔M〕．北京：

中國建築工業出版社，2002.

〔24〕韓巍．孟菲斯設計〔M〕．南京：江蘇美術出版社，2001.

〔25〕張承志．波普設計〔M〕．南京：江蘇美術出版社，2001.

〔26〕李敏敏．世界現代設計史〔M〕．長沙：湖南美術出版社，2004.

〔27〕王博．世界十大建築鬼才〔M〕．漢武：華中科技大學出版社，2006.

〔28〕王其鈞．專家帶你看建築──歐洲著名建築〔M〕．北京：機械工業出版社，2007.

〔29〕王其鈞．專家帶你看建築──美洲著名建築〔M〕．北京：機械工業出版社，2007.

〔30〕尼爾·史蒂文生．世界建築名作〔M〕．何心怡，譯．臺北市：遠流出版公司，2000.

〔31〕Hugh Pearman.當代世界建築〔M〕．劉叢紅，等譯．北京：機械工業出版社，2003.

〔32〕V. M.蘭普尼亞尼.哈特耶20世紀建築百科辭典〔M〕．3版．楚新地、鄧慶堯，譯．鄭州：河南科學技術出版社，2006.

〔33〕曼弗雷多·諾夫里，弗朗切斯科·達爾科．現代建築〔M〕．劉先覺，等譯．北京：中國建築工業出版社，2000.

〔34〕馬丁·波利．諾曼·福斯特：世界性的建築〔M〕．劉亦昕，譯．北京：中國建築工業出版社，2004.

〔35〕約瑟夫·M·博特．奧斯卡·尼邁耶〔M〕．張建華，譯．瀋陽：遼寧科學技術出版社，2005.

〔36〕艾米利奧·匹茲．馬里奧·博塔〔M〕．陳丹，等譯．瀋陽：遼寧科學技術

出版社，2005.

〔37〕巴托末·克魯爾斯．里卡多·博菲爾〔M〕．劉豔紅，譯．瀋陽：遼寧科學技術出版社，2005.

〔38〕安德烈·巴蘭茲，等。 埃托·索特薩斯及其事務所〔M〕．王又佳，金秋野，譯．北京：中國建築工業出版社，2005.

〔39〕康威·勞埃德·摩根．讓·努韋爾：建築的元素〔M〕．白穎，譯．北京：中國建築工業出版社，2004.

〔40〕彼得·埃森曼．彼得·埃森曼：圖解日志〔M〕．陳欣欣，何婕，譯．北京：中國建築工業出版社，2005.

〔41〕戴維·B·布朗寧，戴維·G·德·龍．路易斯·I·康：在建築的王國中〔M〕．馬琴，譯．中國建築工業出版社，2004.

〔42〕薛恩倫，等．後現代主義建築20講〔M〕．上海：上海社會科學院出版社，2005.

〔43〕埃茲拉·斯托勒．國外名建築選析叢書──朗香教堂〔M〕．焦怡雪，譯．北京：中國建築工業出版社，2001.

〔44〕埃茲拉·斯托勒．國外名建築選析叢書──環球航空公司候機樓〔M〕．趙新華，譯．北京：中國建築工業出版社，2001.

〔45〕埃茲拉·斯托勒．國外名建築選析叢書──耶魯大學與建築系館〔M〕．汪芳，譯．北京：中國建築工業出版社，2001.

〔46〕埃茲拉·斯托勒．國外名建築選析叢書──聯合國總部大廈〔M〕．劉宇光，郭建清，譯．北京：中國建築工業出版社，2001.

〔47〕埃茲拉·斯托勒．國外名建築選析叢書──約翰·漢考克大廈〔M〕．許帥，譯．北京：中國建築工業出版社，2001.

〔48〕埃茲拉・斯托勒.國外名建築選析叢書——薩爾克生物研究所〔M〕.熊寧,譯.北京:中國建築工業出版社,2001.

〔49〕埃茲拉・斯托勒.國外名建築選析叢書——西格拉姆大廈〔M〕.馬鴻杰,陳卓奇,譯.北京:中國建築工業出版社,2001.

〔50〕紫圖大師圖典叢書編輯部.新藝術運動大師圖典〔M〕.西安:陝西師範大學出版社,2003.

〔51〕彼得・布倫德爾・瓊斯.現代建築設計案例〔M〕.魏羽力,吳曉,譯.北京:中國建築工業出版社,2005.

〔52〕Francesco Milo.透視藝術大師:建築的藝術〔M〕.漢詮翻譯有限公司,譯.臺北:閣林國際圖書有限公司,2000.

〔53〕朱迪恩・卡梅爾・亞瑟.包豪斯〔M〕.顏芳,譯.北京:中國輕工業出版社,2002.

〔54〕吳煥加、劉先覺,等.現代主義建築20講〔M〕.上海:上海社會科學出版社,2006.

〔55〕汪江華.形式主義建築〔M〕.天津:天津大學出版社,2004.

〔56〕李姝.波普建築〔M〕.天津:天津大學出版社,2004.

〔57〕閆力.歷史主義建築〔M〕.天津:天津大學出版社,2004.

〔58〕肯尼斯・富蘭普頓.現代建築史〔M〕.蔡毓芬,譯.臺北:地景企業股份有限公司,1999.

〔59〕戴維・拉金,布魯斯・布魯克斯・法伊弗.弗蘭克・勞埃德・賴特:建築大師〔M〕.蘇怡,齊勇新,譯.北京:中國建築工業出版社,2005.

〔60〕阿琳・桑德森編著.賴特:建築作品與導遊〔M〕.陳建平,譯.北京:中國水利水電出版社,知識產權出版社,2005.

〔61〕約蘭・希爾特.阿爾瓦・阿爾托:設計精品〔M〕.何捷,陳欣欣,譯.北京:中國建築工業出版社,2005.

〔62〕喬納森・格蘭錫.20世紀建築〔M〕.李杰修,段成功,譯.北京:中國青年出版社,2002.

〔63〕休・奧爾德西-威廉斯.當代仿生建築〔M〕.盧昀偉,苗苗,劉靜波,譯.大連:大連理工大學出版社,2004.

〔64〕馬泰歐・西羅・巴伯爾斯凱.20世紀建築〔M〕.魏怡,譯.濟南:山東美術出版社,2003.

〔65〕凱斯特・蘭坦伯里,羅伯特・貝文,基蘭・朗.國際著名建築大師:建築思想代表作品〔M〕.鄧慶坦、解希玲,譯.濟南:山東科學技術出版社,2006.

〔66〕胡延利,陳宙穎.世界著名建築事務所新作精選1〔M〕.北京:中國科學技術出版社,2004.

〔67〕胡延利,陳宙穎.世界著名建築事務所新作精選2〔M〕.北京:中國科學技術出版社,2004.

〔68〕胡延利,陳宙穎.世界著名建築事務所新作精選3〔M〕.北京:中國科學技術出版社,2005.

〔69〕瀾上正幸.現代建築的交叉流——世界建築師的思想和作品〔M〕.覃力,等譯.北京:中國建築工業出版社,2000.

〔70〕《大師系列》叢書編輯部.馬里奧・博塔的作品與思想〔M〕.北京:中國電力出版社,2005.

〔71〕《大師系列》叢書編輯部.阿爾瓦・阿爾托的作品與思想〔M〕.北京:中國電

力出版社，2005.

〔72〕《大師系列》叢書編輯部.阿爾多・羅西的作品與思想〔M〕.北京：中國電力出版社，2005.

〔73〕《大師系列》叢書編輯部.路易斯・巴拉干的作品與思想〔M〕.北京：中國電力出版社，2005.

〔74〕《大師系列》叢書編輯部.彼得・埃森曼的作品與思想〔M〕.北京：中國電力出版社，2005.

〔75〕《大師系列》叢書編輯部.弗蘭克・蓋里的作品與思想〔M〕.北京：中國電力出版社，2005.

〔76〕《大師系列》叢書編輯部.阿爾巴羅・西薩的作品與思想〔M〕.北京：中國電力出版社，2005.

〔77〕《大師系列》叢書編輯部.安藤忠雄的作品與思想〔M〕.北京：中國電力出版社，2005.

〔78〕《大師系列》叢書編輯部.理查德・羅杰斯的作品與思想〔M〕.北京：中國電力出版社，2005.

〔79〕《大師系列》叢書編輯部.札哈・哈蒂的作品與思想〔M〕.北京：中國電力出版社，2005..

〔80〕《大師系列》叢書編輯部.大衛・奇普菲爾德的作品與思想〔M〕.北京：中國電力出版社，2006.

〔81〕《大師系列》叢書編輯部.伊東豊雄的作品與思想〔M〕.北京：中國電力出版社，2005.

〔82〕《大師系列》叢書編輯部.妹島和世＋西澤立衛的作品與思想〔M〕.北京：中國電力出版社，2005.

〔83〕《大師系列》叢書編輯部.諾曼・福斯特的作品與思想〔M〕.北京：中國電力出版社，2005.

〔84〕《大師系列》叢書編輯部.托馬斯・赫爾佐格的作品與思想〔M〕.北京：中國電力出版社，2006.

〔85〕《大師系列》叢書編輯部.摩弗西斯建築事務所的作品與思想〔M〕.北京：中國電力出版社，2006.

〔86〕《大師系列》叢書編輯部.理查德・邁耶的作品與思想〔M〕.北京：中國電力出版社，2005.

〔87〕《大師系列》叢書編輯部.瑞姆・庫哈斯的作品與思想〔M〕.北京：中國電力出版社，2005.

〔88〕《大師系列》叢書編輯部.赫爾佐格和德梅隆的作品與思想〔M〕.北京：中國電力出版社，2005.

〔89〕《大師系列》叢書編輯部.倫佐・皮亞諾的作品與思想〔M〕.北京：中國電力出版社，2006.

〔90〕陳興.世界頂級建築大師——MVRDV〔M〕.北京：中國三峽出版社，2006.

〔91〕畢毅.世界頂級建築大師——恩里克・米拉萊斯〔M〕.北京：中國三峽出版社，2006.

〔92〕張晴.世界頂級建築大師——長谷川逸子〔M〕.北京：中國三峽出版社，2006.

〔93〕毛里齊奧・維塔.21世紀的12個預言〔M〕.莫賦，譯.北京：中國建築工業出版社，2004.

〔94〕毛里齊奧・維塔.石本建築工程事務所〔M〕.葳蕤，李嫣，馬欣，譯.北京：中國建築工業出版社，2004.

〔95〕毛里齊奧・維塔.捷得國際建築事務

所〔M〕.曹羽，譯.北京：中國建築工業出版社，2004.

〔96〕奧斯卡‧R‧奧赫達.羅伯特‧馬里諾〔M〕.周文正，譯.北京：中國建築工業出版社，2002.

〔97〕亞力山大‧佐尼斯.聖地亞哥‧卡拉特拉瓦〔M〕.趙欣，譯.大連理工大學出版社，2005.

〔98〕亞力山大‧佐尼斯.勒‧柯布西耶：機器與隱喻的詩學〔M〕.金秋野，王又佳，譯.北京：中國建築工業出版社，2004.

〔99〕彼得‧布坎南.倫佐‧皮亞諾建築工作室作品集第四卷〔M〕.蔣昌芸，譯.北京：機械工業出版社，2003.

〔100〕汪克艾林.當代建築語言〔M〕.北京：機械工業出版社，2007.

〔101〕王真.亞瑟‧艾里克森〔M〕.北京：中國建築工業出版社，2006.

〔102〕《建築六十六》編委會.建築六十六 1、2〔M〕.大連：大連理工大學出版社，2006.

〔103〕邁克爾‧布勞恩，等.圖書館建築〔M〕.金崇磐，譯.大連：大連理工大學出版社，2003.

〔104〕Richard C. Levene, Fernando Marquez Cecilia. 瑞姆庫哈斯作品集 1987–1998〔M〕.林伊星，薛皓東，譯.臺北：惠彰企業有限公司，2002.

〔105〕《建築素描》中文版編輯部，愛德華多‧索托‧德‧莫拉專輯〔M〕.寧波：寧波出版社，2006.

〔106〕Domous 國際中文版編輯部.domous 001 2006／07, 2006.

〔107〕Domous 國際中文版編輯部.domous 002 2006／08, 2006.

〔108〕布埃諾，等.建築大師名作〔M〕.黃豔譯.北京：中國水利水電出版社，2004.

〔109〕菲利普‧朱迪狄歐‧保羅‧安德魯〔M〕.徐群麗，譯.北京：中國電力出版社，2006.

〔110〕YUKIO FUTAGAWA. GA ARCHITECT 17 TOYO ITO 1970–2001. GLOBAL ARCHITECTURE[M]. A.D.A. EDITA TOKYO CO., LTD., 2001.

〔111〕YUKIO FUTAGAWA. GA DOCUMENT 49. GLOBAL ARCHITECTURE. A.D.A. EDITA TOKYO CO., LTD., 1996.

〔112〕YUKIO FUTAGAWA. GA DOCUMENT 50. GLOBAL ARCHITECTURE. A.D.A. EDITA TOKYO CO., LTD., 1997.

〔113〕YUKIO FUTAGAWA. GA DOCUMENT 55. GLOBAL ARCHITECTURE. A.D.A. EDITA TOKYO CO., LTD., 1998.

〔114〕YUKIO FUTAGAWA. GA DOCUMENT 56. GLOBAL ARCHITECTURE. A.D.A. EDITA TOKYO CO., LTD., 1998.

〔115〕YUKIO FUTAGAWA. GA DOCUMENT 59. GLOBAL ARCHITECTURE. A.D.A. EDITA TOKYO CO., LTD., 1999.

〔116〕YUKIO FUTAGAWA. GA DOCUMENT 60. GLOBAL ARCHITECTURE. A.D.A. EDITA TOKYO CO., LTD., 1999.

〔117〕YUKIO FUTAGAWA. GA DOCUMENT 62. GLOBAL

ARCHITECTURE. A.D.A. EDITA TOKYO CO., LTD., 2000.

〔 118 〕 YUKIO FUTAGAWA. GA DOCUMENT 63. GLOBAL ARCHITECTURE. A.D.A. EDITA TOKYO CO., LTD., 2000.

〔 119 〕 YUKIO FUTAGAWA. GA DOCUMENT 64. GLOBAL ARCHITECTURE. A.D.A. EDITA TOKYO CO., LTD., 2001.

〔 120 〕 YUKIO FUTAGAWA. GA DOCUMENT 66. GLOBAL ARCHITECTURE. A.D.A. EDITA TOKYO CO., LTD., 2001.

〔 121 〕 YUKIO FUTAGAWA. GA DOCUMENT 67. GLOBAL ARCHITECTURE. A.D.A. EDITA TOKYO CO., LTD., 2001.

〔 122 〕 YUKIO FUTAGAWA. GA DOCUMENT 69. GLOBAL ARCHITECTURE. A.D.A. EDITA TOKYO CO., LTD., 2002.

〔 123 〕 YUKIO FUTAGAWA. GA DOCUMENT 71. GLOBAL ARCHITECTURE. A.D.A. EDITA TOKYO CO., LTD., 2002.

〔 124 〕 YUKIO FUTAGAWA. GA DOCUMENT 74. GLOBAL ARCHITECTURE. A.D.A. EDITA TOKYO CO., LTD., 2003.

〔 125 〕 YUKIO FUTAGAWA. GA DOCUMENT 75. GLOBAL ARCHITECTURE. A.D.A. EDITA TOKYO CO., LTD., 2003.

〔 126 〕 YUKIO FUTAGAWA.

GA DOCUMENT 76. GLOBAL ARCHITECTURE. A.D.A. EDITA TOKYO CO., LTD., 2003.

〔 127 〕 YUKIO FUTAGAWA. GA DOCUMENT 77. GLOBAL ARCHITECTURE. A.D.A. EDITA TOKYO CO., LTD., 2004.

〔 128 〕 YUKIO FUTAGAWA. GA DOCUMENT 78. GLOBAL ARCHITECTURE. A.D.A. EDITA TOKYO CO., LTD., 2004.

〔 129 〕 YUKIO FUTAGAWA. GA DOCUMENT 80. GLOBAL ARCHITECTURE. A.D.A. EDITA TOKYO CO., LTD., 2004.

〔 130 〕 YUKIO FUTAGAWA. GA DOCUMENT 81. GLOBAL ARCHITECTURE. A.D.A. EDITA TOKYO CO., LTD., 2004.

〔 131 〕 YUKIO FUTAGAWA. GA DOCUMENT 17. GLOBAL ARCHITECTURE. A.D.A. EDITA TOKYO CO., LTD., 1987.

〔 132 〕 YUKIO FUTAGAWA. GA DOCUMENT 34. GLOBAL ARCHITECTURE. A.D.A. EDITA TOKYO CO., LTD., 1992.

〔 133 〕 Edited by John V. Mutlow. RICARDO LEGORRETA ARCHITECTS. Rizzoli International Publications, Inc.

〔 134 〕 Regino Cruz. ATLANTICO PAVILION. ATLANTICO, 1999.

〔 135 〕 Haig Beck and Jackie Cooper. Glenn Murcutt A singular architectural Practice. Images Publishing Group Pty Ltd, 2002.

〔 136 〕 EL Croquis 2006. HERZOG & de MEURON 2002–2006. EL Croquis books, 2006.

〔 137 〕 EL Croquis 2002. MVRDV 1997–2002. EL Croquis books, 2002.

〔 138 〕 EL Croquis 2000. RAFAEL MONEO 1995. EL Croquis books, 2000.

〔 139 〕 EL Croquis 2002. JEAN NOUVEL 1994–2002. EL Croquis books, 2002.

〔 140 〕 KATE NORMENT. ARATA ISOZAKI ARCHITECTURE 1960–1990. RIZZOLI INTERNATIONAL PUBLICATIONS, INC., 1991.

〔 141 〕 ROCKPORT PUBLISHERS. SPECTORGROUP PARTNERSHIPS IN CORPORATE ARCHITECTURE. THE AIA PRESS. 1995.

〔 142 〕 KUNIHIKO HAYAKAWA. HOUSING DEVELOPMENTS. MEISEI PUBLICATIONS. 1994.

〔 143 〕 KAREN VOGEL WHEELER. PETER ARNELL、TED BICKFORD. MICHAEL GRAVES BUILDINGS AND PROJECTS 1966–1981. RIZZOLI INTERNATIONAL PUBLICATIONS, INC. 1982.

〔 144 〕 KAREN VOGEL NICHOLS、PATRICK J. BURKE、CAROLINE HANCOCK. MICHAEL GRAVES BUILDINGS AND PROJECTS 1982–1989. PRINCETON ARCHITECTURAL PRESS. 1990.

〔 145 〕 STEPHEN DOBNEY. KISHO KUROKAWA. THE IMAGES PUBLISHING GROUP PTY LTD. 1995.

〔 146 〕 JOAN OCKMAN. RICHARD MEIER ARCHITECT. RIZZOLI INTERNATIONAL PUBLICATIONS, INC. 1984.

〔 147 〕 STEPHEN DOBNEY. CESAR PELLI. THE IMAGES PUBLISHING GROUP PTY LTD. 1993.

〔 148 〕 STEPHEN DOBNEY. MURPHY／JAHN. THE IMAGES PUBLISHING GROUP PTY LTD. 1995.

〔 149 〕 PACO ASENSIO. LARGE BUILDING 2. FRANCISCO ASENSIO CERVER. 1993.

〔 150 〕 RAUL RISPA、CESAR ALONSO DE LOS RIOS、MARIA JOSE AGUAZA. EXPO ' 92 SEVILLE ARCHITECTURE AND DESIGN. 1992.

〔 151 〕 YUZURU TOMINAGA. EDUCATIONAL FACILITIES. MEISEI PUBLICATIONS. 1994.

〔 152 〕 Editors: Suzanne Greub and Thierry Greub, Art Centre Basel. Museums in the 21st Century concepts projects Buildings. Prestel publishing Ltd, 2001.

〔 153 〕 Editorial manager : Paco Asensio. The Architecture of Museums. Arco for Hearts Books International, 1997.

POSTSCRIPT
後記

2003年，在老前輩中央美術學院張寶偉教授的熱情推薦下，中央美術學院潘公凱院長同意接受我以加拿大籍專家的身分在其下的建築學院工作。2004年春天，我向分管教學的中央美術學院譚平副院長提出一個成立中國民間建築研究所的建議。但是，譚平教授卻交給我另一個新的任務，就是要我主持中央美術學院與英國格拉斯哥美術學院合作辦學項目的工作。中央美術學院外事處晉華處長對此解釋說，我懂英文，了解西方文化，又是外籍，因此負責合作辦學的工作是再合適不過了。

儘管合作辦學的行政工作繁忙，同時我除了用英文在合作辦學項目中講授建築史論的課程之外，還兼為中央美術學院建築學院和壁畫系的學生講授建築史的課程，但我還是堅持寫書，做研究。因為藝術歷史與理論是我所熱愛的事業，而中央美術學院的良好平臺，也的確為我的研究帶來一定的便利。

2007年，我的碩士研究生同學、現任武漢大學建築系主任程世丹博士，轉達了武漢大學聘請我兼任中國建築文化研究所所長的意願，我欣然答應。

回國後的幾年，是我學術書籍出版的井噴期。其原因在於，我在加拿大的時候，儘管收集了相當多的素材和資料，但是由於一個人從事寫作、攝影和畫插圖等一系列工作，使作品的產出受到限制。尤其是國外的英文出版社，往往約稿合同在時間上定得非常緊，自己完全力不從心。另外我家很重要的一個負擔是我智障的女兒，由於在北京出生時的醫療事故，造成她是一位各方面能力都很有限的孩子，今年已經13歲了，但是不會講話，生活也不能完全自理。在加拿大時，我和我內人王謝燕要花費相當多的時間和金錢來照顧她。回國後，我們聘請了全職的家庭教師來照料她，才使我能夠更加專心地從事研究所及寫作。

我回國後做的一件事情是，培養了幾位得力的學生作為我的助手來幫助我工作。沒有這麼一個學生群體的參與，要靠我自己一個人的精力來完成這樣一本書是完全不可能的。我內人王謝燕（Xie Yan）是我撰寫這本書的主要助手，並負責管理參與本書的學生。我的學生在骨幹的帶領下，積極參與了本書寫作的資料收集、翻譯和插圖繪製工作，正是由於他們的參與，才使我的寫作計畫能在相對較短的時間內得以順利完成。

我首先要感謝的是吳亞軍，她負責本冊書的全面組織工作。王曉芹負責資料翻譯；李文梅、張瑞清、鄧曉蕾、暴豔麗、劉杰、劉慧、王國平、史文靜、卜豔明、張爽負責文字資料的整理。插圖繪製是一項艱鉅而繁重的任務，因而參與的學生很多，劉景波、郝升飛負責，參與的有王麗霞、任正陽、晁茜茜、耿喬、焦林林、劉靖、張俊霞、何曉麗、王斌、劉雅、王麗娜、劉菲菲、吳清、魏立崗、朱春華、劉麗、史康、任超、李亞嬌、胡永召、唐瓊慧、楊雅楠、郝喜娟、易萌、戚鑫宇、叢婕。參與掃圖和拼圖的有李秀雲、黃宏英。參與版式設計的有陳奎、劉薇（劉桂華）。

另外，我還要特別提到廣東工業大學建設

學院的談一評副教授，她是工業與民用建築設計方面的工程師，也是建築結構專家。是她在百忙之中擠時間為我們審讀和修改了本書中的第五章中「名詞解釋」中的所有條目。

　　對於他們的辛勤勞動，在此特表示感謝。

王其鈞

於中央美術學院

2007 年 12 月 8 日

現代建築圖解詞典
作者：王其鈞
本書由機械工業出版社經大前文化股份有限公司
正式授權中文繁體字版權予楓書坊文化出版社
Copyright © 2008 China Machine Press
Original Simplified Chinese edition published by China Machine Press
Complex Chinese translation rights arranged with
China Machine Press, through LEE's Literary Agency.
Complex Chinese translation rights © Maple House Cultural Publishing

現代建築圖解詞典（下冊）

出　　　　版／楓書坊文化出版社
地　　　　址／新北市板橋區信義路163巷3號10樓
郵 政 劃 撥／19907596　楓書坊文化出版社
網　　　　址／www.maplebook.com.tw
電　　　　話／02-2957-6096
傳　　　　真／02-2957-6435
作　　　　者／王其鈞
企 劃 編 輯／陳依萱
審　　　　校／龔允柔
總　經　　銷／商流文化事業有限公司
地　　　　址／新北市中和區中正路752號8樓
網　　　　址／www.vdm.com.tw
電　　　　話／02-2228-8841
傳　　　　真／02-2228-6939
港 澳 經 銷／泛華發行代理有限公司
定　　　　價／320元
二 版 日 期／2018年10月

國家圖書館出版品預行編目資料

現代建築圖解詞典／王其鈞作. -- 初版. -- 新
北市：楓書坊文化, 2017.09　面；　公分

ISBN 978-986-377-293-4 (下冊：平裝)

1. 建築史　2. 現代建築

923.4　　　　　　　　　106011443